ARTLANTIS

7

室內外透視圖
渲染實務

感謝您購買旗標書，記得到旗標網站
www.flag.com.tw
更多的加值內容等著您…

<請下載 QR Code App 來掃描>

1. FB 粉絲團：旗標知識講堂

2. 建議您訂閱「旗標電子報」：精選書摘、實用電腦知識搶鮮讀；第一手新書資訊、優惠情報自動報到。

3. 「更正下載」專區：提供書籍的補充資料下載服務，以及最新的勘誤資訊。

4. 「旗標購物網」專區：您不用出門就可選購旗標書!

　　買書也可以擁有售後服務，您不用道聽塗說，可以直接和我們連絡喔!

　　我們所提供的售後服務範圍僅限於書籍本身或內容表達不清楚的地方，至於軟硬體的問題，請直接連絡廠商。

● 如您對本書內容有不明瞭或建議改進之處，請連上旗標網站，點選首頁的 讀者服務 ，然後再按右側 讀者留言版 ，依格式留言，我們得到您的資料後，將由專家為您解答。註明書名 (或書號) 及頁次的讀者，我們將優先為您解答。

| 學生團體 | 訂購專線：(02)2396-3257 轉 361, 362 |
| | 傳真專線：(02)2321-2545 |

經銷商	服務專線：(02)2396-3257 轉 314, 331
	將派專人拜訪
	傳真專線：(02)2321-2545

國家圖書館出版品預行編目資料

Artlantis 7 室內外透視圖渲染實務 / 陳坤松 作 --
臺北市：旗標，2018.08　面；　公分

ISBN 978-986-312-548-8 (平裝/附光碟片)

1.SketchUp (電腦程式) 2.室內設計

967.029　　　　　　　　　　　107013453

作　　者／陳坤松

發 行 所／旗標科技股份有限公司
　　　　　台北市杭州南路一段15-1號19樓

電　　話／(02)2396-3257(代表號)

傳　　真／(02)2321-2545

劃撥帳號／1332727-9

帳　　戶／旗標科技股份有限公司

監　　督／陳彥發

執行企劃／張根誠

執行編輯／張根誠

美術編輯／林美麗

封面設計／古鴻杰

校　　對／張根誠

新台幣售價：680 元

西元 2018 年 8 月初版

行政院新聞局核准登記-局版台業字第 4512 號

ISBN　978-986-312-548-8

序

經過幾年的盼望與期待，終於 2018 年 4 月下旬 Abvent 公司盛大發表了 Artlantis 7 軟體，經過 Artlantis 5 使用介面與操作邏輯做了重大改變，讓原先的使用者歷經有如重新學習新軟體的洗禮後，如今 Artlantis 7 更進一步徹底把它改頭換面為純正的物理渲染軟體。在此，其使用介面與 Artlantis 6 也有了不一樣的欄位設計，在奉行物理渲染的概念下，一些抽象、重疊與不合理的欄位均被簡化與合併了，例如陽光之設計，原先有陰影及陽光顏色欄位，可以讓使用者決定是否讓陽光產生陰影及變換顏色，而此種欄位設計完全違反自然現象的表現，自然在此次的改版中此等欄位已自動消失不見了。兩者相比，讓使用者對其操作介面，再一次感受到欄位設置的再一次整併，推想 Artlantis 設計團隊是想讓使用者專心於設計概念的發揮，而不用煩心場景設置的羈絆了。

然有過渲染軟體操作經驗者都了解，物理渲染產出的透視圖效果，早已獲得業界的最高肯定與讚賞，然其渲染速度之牛步化也早已為人所垢病，然而在 Artlantis 7 版本中，經作者試驗結果，非但渲染速度超級快，其渲染品質更是顯著提昇，實值得大力推薦給設計界同好使用。

SketchUp 以其操作簡單學習容易的直觀設計概念崛起，廣獲設計師們好評及青睞，再經過 Google 及 Trimble Navigation 公司這幾年的努力推廣，而且在 3D Warehouse 網站上已累積超過三千多萬個各類型元

件，提供給設計師可以無償使用，因此嚴然成為室內外 3D 電腦輔助繪圖的主流軟體。然因 SketchUp 本身不具材質、燈光及渲染系統，其輸出的透視圖雖足以應付工作上之六、七十，然想單靠它成就照片級的透視圖水準，以成為專家級的設計師之列，乃有其不足之處，如何填補其後續渲染功能區域空缺，成為眾多軟體業者相互爭取的大餅，如 Vray、Artlantis、Twinmotion、Lumion、Maxwell、Render in、LightUp、Podium... 等總計有數十種之多，每種軟體其操作界面及流程差異性極大，至於何者為佳，依筆者使用多種渲染軟體經驗，當以 SketchUp 延伸程式方式存在的 VRay for SketchUp、建築景觀動畫製作的 Twinmotion、Lumion 以及能與 SketchUp 緊密配合之獨立渲染軟體 Artlantis 為最佳，四軟體間各有其優劣點，端看各人使用習慣及喜好而定。四者中 Twinmotion 及 Lumion 則較偏向於建築景觀動畫的製作，雖然靜幅透視圖的渲染只要幾秒鐘即可完成，但其室內透視圖則非其所長，因此偏重於室內外透視圖照片級產出之設計師者，則建議使用 Artlantis 或是 VRay 軟體。

　　至於兩者以何者為優先選擇，以作者為 Artlantis 及 VRay 兩套軟體都曾寫作過多本書籍，也在文化大學教育推廣部開設此兩門進修課程多年，其實最有資格對此兩軟體做出評比：VRay 原發跡在 3ds max 中，其操作方法較接近 3ds max 的操作模式，實有違 SketchUp 直觀式操作理念，雖然在 VRay3.4 for SketchUp 版本中亦極力模仿 Artlantis 的操作模式，例

如以交互式渲染以模仿它的預覽視窗、預設材質庫以模仿它的素材庫、材質快速設計面板以模仿它的材質控制面板、渲染質量低中高的模組化設計也模仿它的渲染參數設置面板的模組化設計，當然軟體設計團隊能從使用者的角度思考改進，值得使用者讚賞，不過在 VRay3.4 for SketchUp 軟體中，這些改變也尚處於發展期，與 Artlantis 功能相比有如處於嬰幼兒期階段。不過平心而論，在 VRay 軟體中其可用工具比 Artlantis 多太多了，單以人工燈光而言，它即有面光源、點光源、聚光燈、IES 燈光、泛光燈、天棚燈與網格燈等，比起 Artlantis 只有投射燈與泛光燈兩種顯然能點寒酸，因此兩者硬要作比較，依作者的使用經驗而言，VRay 的渲染品質要比 Artlantis 強上 4 至 5%，然其操作學習、場景設置與渲染輸出，則要多花費 3 至 4 倍之多，其中如何取捨只能靠個人智慧選擇了。

　　本書是作者為 Artlantis 渲染軟體寫作的第六本著作，是作者本於好東西與好朋友分享的理念，再度從事於 Artlantis 7 新版本的寫作，惟這是兩岸三地惟一論及 Artlantis 7 的著作，市面上可供參考資料不多，因此謬誤遺漏、詞不達意或是名詞翻譯錯誤的地方，在所難免，尚祈包涵指正；最後本書得以順利完成，除感謝家人的全力支持與鼓勵，更感謝旗標公司張先生及眾多好友的相助，特在此一併申謝。

<div align="right">陳坤松 2018 年 8 月</div>

本書導讀

本書是作者續 VRay 3.X for SketchUp 室內外透視圖渲染實務一書後的第十本渲染著作，也是為 Artlantis 渲染軟體寫作的第六本著作。自從 SketchUp 成為設計師手中必備軟體後，大家都在猜測何者會佔據 SketchUp 後續的渲染領域，在軟體業界中為爭食此塊大餅，紛紛推出其接續軟體，總共有數十種之多，有的是以延伸程式之姿存在 SketchUp 中如 VRay 者，有的是以獨立渲染軟體而存在，而號稱能與 SketchUp 軟體做緊密結合如 Artlantis 者，兩者以何者為佳，很多論者都是以見樹不見林的見解或是以訛傳訛方式做固化式的認知，然以作者為 Artlantis 及 VRay 兩套軟體都曾寫作過多本書籍，也在文化大學教育推廣部開設此兩門進修課程多年，其實最有資格對此兩軟體做出評比，兩者中作者會捨棄 VRay 而就 Artlantis，蓋後者不論在學習與使用上，絕對節省精力達三、四倍之多，而且在 Artlantis 7 物理渲染引擎加持下其透視圖品質絕對不亞於 VRay 了。

本書為針對 Artlantis 7 版的新功能特性，做有條理分析與邏輯論述，再加上以 6 個範例做為實作演練，讓讀者能在最短時間內即可學會渲染軟體的使用與操作，以產出照片級的透視圖水準為目標，茲將本書的特點歸納分析如下：

1 本書第一章為 Artlantis 軟體界面、環境設定與各項指令操作的教學,以有條理的分析及循序漸進的方式,一步一步引導讀者學會各種界面操控,以奠定 Artlantis 基本操作能力。

2 本書第二章為透視圖控制面板的操作設定與說明,讓使用者對於場景的設置有了全新的了解與體會,且對平行視圖、全景及 VR 物體等控制面板之設定操作有了全新的解說,讓使用者可以擁有獨具的 3D 展示技能,以獲取客戶專業信賴。

3 第三章至第四章為陽光、燈光、物體及材質等控制面板的操作設定與說明,建議不管是 Artlantis 的新手或老手都應該詳讀,並仔細研究其中的原理原則,在打下紮實的基礎後,就能輕鬆愉快的進行後面章節的學習。

4 本書第五章為進入場景渲染操作的最重要環節,在本章中會教導讀者如何由建模軟體為啟始,再經 Artlantis 接收以從事渲染設置,最後完成照片級透視圖渲染的一整套標準過程解說。

5 本書從第六章到第八章,共有三個章節為室內設計渲染範例,每一場景均從場景鏡頭的設置開始,到陽光、燈光、材質的設置完成,都有獨到見解與說明,讓平淡無奇的建模畫面,到最後產出照片級的透視圖水準。

6 本書第九章為它是一室外兼及室內場景,而且完全以人工燈光做為照明之用,惟它以室外場景做為主要表現標的,再藉由室內溫馨氛圍的烘托,以展現屋頂休閒空間的光影變化。

7 本書第十章為室外建築外觀的渲染範例,借由 Artlantis 7 快速的場景設置與快速渲染,以產出多通道的 PSD 格式渲染圖,在靠著 Photoshop 的後期處理技巧,以營造頗有意境與內涵的建築外觀透視圖。

最後說明,從第五章以後各節章之實例操作中,皆附有 SketchUp 完成的模型檔案,供讀者可以進一步了解原始模型的建構情形,然其範例模型皆以 SketchUp2018 製作,並同時降階至 SketchUp2017 存檔,因此 2017 版本以前的讀者可能無法讀取,在此先予敘明。

關於光碟

▶ 本書所附光碟內之章節資料與書中的章節是一致的，請將光碟內容另複製到硬碟中，以方便學習。

▶ 本書第五章中附有 SketchUp2016 至 2018 版本轉成 Artlantis 6.5 檔案的延伸程式，請先在轉檔前依版本別先安裝延伸程式，即可在 SketchUp 匯出模型面板的匯出類型欄位中，即可有 Artlantis 6.5 檔案格式供選取。

▶ 由 SketchUp 轉成 Artlantis 檔案格式者，以章節名稱相同為檔名，存放於該章 Artlantis 資料夾中；經過場景、物件、日照、燈光及材質等控制面板設置完成的檔案，會以前面所提檔名加（OK）文字，一樣存放在 Artlantis 資料夾中。

▶ Artlantis 渲染中所需要用到系統沒有提供的物件及材質，存放在該章的 obiects 資料夾中，所需要用到系統沒有提供的紋理貼圖，存放在該章的 maps 資料夾中，請將它們複製到硬碟的自建資料夾內，在素材庫面板中與此自建資料夾相聯結即可使用。

▶ 書中附錄資料夾內附有 83 個 Artlantis 7 可用物件、75 張 PSD 格式後期 2D 人物素材、219 個 IES 光域網（含第三章部分），足供讀者製作室內外透視圖時可以立即引用。

目錄

CHAPTER

3 日照、燈光與物體控制面板之操作

CHAPTER

4 材質控制面板之操作

CHAPTER

5 從建模到渲染：以客廳空間表現為例

CHAPTER

6 　現代風格之主臥室空間表現

CHAPTER **9**

休閒會館之屋頂泳池空間表現

CHAPTER **10**

高級別墅區之建築外觀空間表現

本書
精選範例

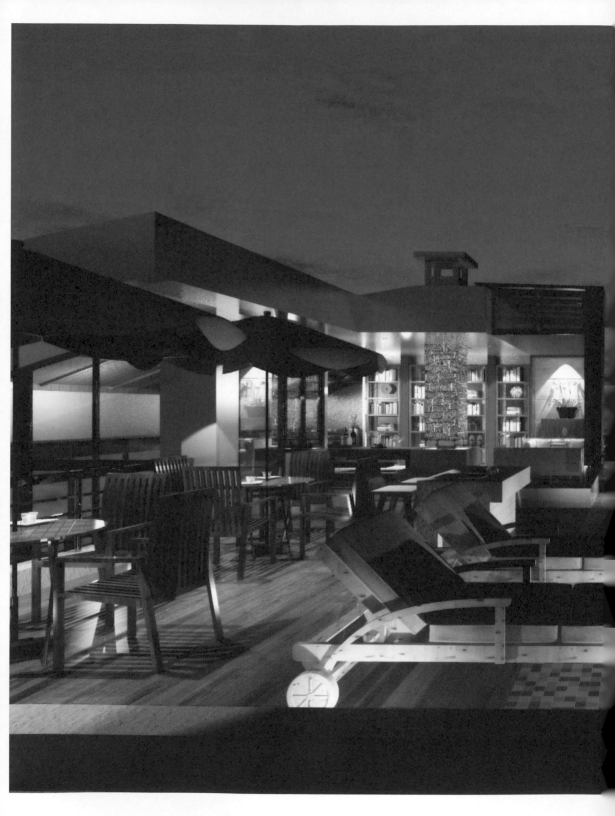

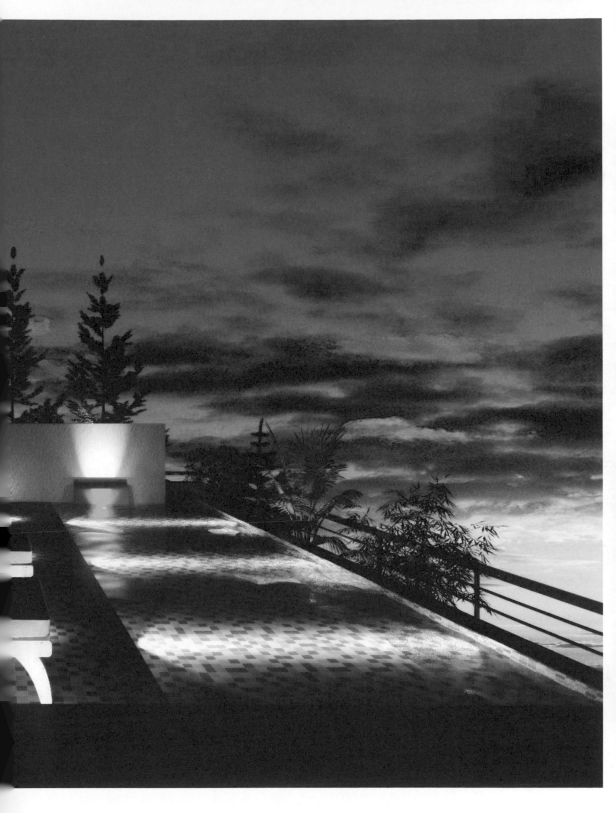

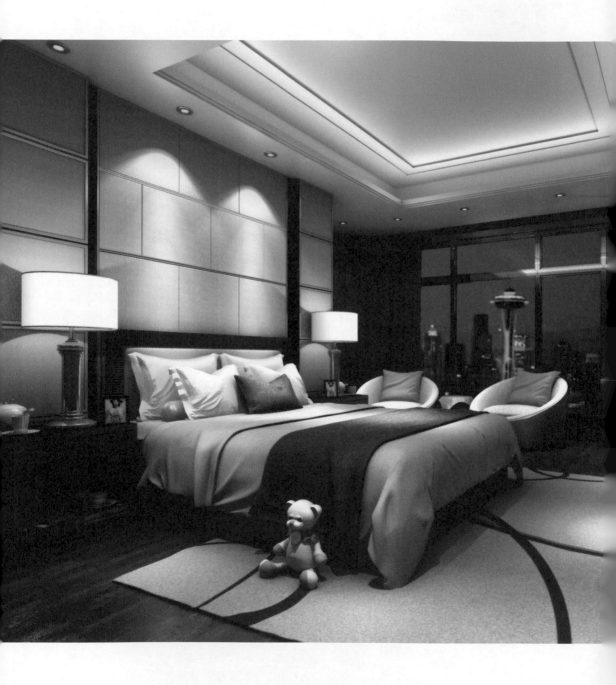

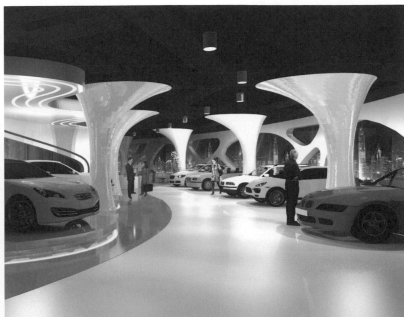

1

Artlantis 7 操作界面與 環境設定

Artlantis 為一款獨立的渲染軟體，它可以和世界上大多數 3D 軟體做無縫鏈接，在 www.artlantis.com 官方網站上，使用者可以下載外掛程式，該外掛程式可以幫助此等 3D 軟體直接導出成 Artlantis 的文件格式，惟其操作邏輯對接方式和 SketchUp 最為密合，所以一般人暱稱它為 SketchUp 的渲染伴侶。基此，本書各章節所有範例之操作說明，其建模工作皆由 SketchUp 所完成，如果讀者中有使用其它 3D 軟體建模者，其操作原理應大致相同，請自行援引比照之。

法國 Abvent 公司於 2015 年 4 月發表了 Artlantis 6 版本，其開發團隊經過三年努力不懈，終於在 2018 年 4 月下旬發表 Artlantis 7 之新版本，除延續了 Artlantis 6 版本中內置物理渲染引擎，更對於渲染參數的設置有了全新的欄位設計與操作。除此之外，在與 Abvent 公司另一款知名建築景觀動畫製作軟體 Twinmotion 可以做無縫鏈接。處在資訊變動的年代，軟體不斷的求新求變是一種常態，且在產出不同標的上，需要適度選擇不同的操作軟體方為上智。Artlantis 本身雖然可以直接產出全景及 VR 物體之動畫圖像，但要真正做到即時逼真的景觀動畫效果，則非使用 Twinmotion 動畫軟體莫可，蓋其操作簡單渲染快速的特性，實與另一建築景觀動畫軟體 Lumion 不相上下，如今有了 Artlantis7 的前期設置，再轉接到 Twinmotion 做動畫處理，將使建築景觀動畫更易於實現。因此處在資訊狂飆的年代，使用者理當與時俱進，不應只固守舊有版本以待被時代所淘汰，茲為讓眾多以往的 Artlantis 支持者能很快適應全新軟體的改變，以及讓初學者能以最短時間了解並快速學會室內外透視圖渲染，以成就專業級設計師資格，因此於版本更新之時立即寫就本書以饗讀者。

1-1　Artlantis 7 的新增功能及系統規格

1-1-1　Artlantis 7 新增功能

1 Twinlinker 連接：由 Abvent 研發部門所開發，全新 Twinlinker 允許使用者即時且輕鬆地在線上建立和分享專案的虛擬觀測。只需將 Artlantis 7 中建立好的圖像、全景圖和影片匯出到 Twinlinker，然後將它們鏈接起來，透過電子郵件內的簡單連結或在您的網站上提供，即可廣泛地產生並分享虛擬觀測情境。

2 改進的人造燈光：更精確的人造燈光取樣方法，改善了 3D 場景中光源的能量擴散，並增強了緞面材料使具有更亮光澤的反射。

3 抗鋸齒：更智慧的抗鋸齒功能可以檢測要處理的區域，從而優化計算並縮短渲染時間，而不會改變圖像的品質。

4 新的渲染管理員 (Render Manager)：Artlantis 7 經由新的渲染管理員優化渲染的計算時間。類似於早期的 Artlantis " 批次渲染 " 功能，渲染管理員允許用戶在自己的電腦上啟動影像、環場和動畫的計算。受惠於連接到他們的內部網路的其他 Mac 或 PC 電腦安裝的應用程式，渲染管理員分散到所有的網路節點上進行計算，大幅降低渲染時間，這樣的功能可用於 Artlantis 7 中無限數量的節點上。

5 物理天空 (Physical Sky)：Artlantis 7 經由整合到物理天空內新的擬真雲朵功能，改良了渲染的擬真品質。陽光射線 (God Rays) 現在也能正確顯示穿透玻璃後的效果。

6 增加預覽視窗中的 " 草稿 " 模式 (Previerw now available in 'draft' mode)：長期以來 Artlantis 無論場景設置 (材料、照明、環境) 如何變化，預覽視窗都會立即更新。用戶可以即時控制他們的工作，確認更改，並以高解晰度執行最終圖像的預覽，而不浪費寶貴的時間。為了更高的生產力，Artlantis 7 現在提供了新的 " 草稿 " 模式，可選擇預以快速的草稿模式預覽或高解晰度顯示。

7 直接匯出到 Twinmotion (Twinmotion Export)：現在可在 Artlantis 中匯出 .tma 格式到 Twinmotion 2018 中，供直接製作成建築景觀動畫。

8 白平衡 (White Balance)：白平衡允許使用者以環境照明調整場景的主色，依據選擇的基準色或在 3D 場景中被識別為白色，將簡單地設置該新的參數來自動化彩色模式。

9 環境光遮蔽 (Ambient occlusion)：在 Artlantis 的這個新選項，允許用戶在自然光無法照射到的極小區域內，顯示全域的環境光遮蔽效果，它使得室內和室外場景有更深入和真實的呈現。

10 **預設選項 (Pre-settings)**：提供更多的預設模式（室內、室外、低光照）和不同的渲染品質定義（速度、中等、高品質），直接套用快速設置選項以獲得最理想的結果。

11 **IES 燈光 (IES Lights)**：在預設情況下，Artlantis 提供 8 種預先設置的 IES 照明型式。Artlantis 7 現在允許使用者從燈具製造商網站下載匯入 IES 檔案。這些 ies 檔是用來協助使用者在虛擬空間裡進行實際照明模擬。同時 Artlantis 7 也能輕鬆地編輯 IES 的亮度，顏色，方向和開啟角度，賦予它更大的編輯彈性。

12 **實景插入功能 (Site insertion)**：當使用實景插入功能時，Artlantis 提供了一個新的、簡單的投影過程和更精確的計算。在 2D 視圖和預覽窗口中對齊 XYZ 軸後，模型很容易定位在背景圖像上。

13 **Alpha 蒙版編輯器**：這個革命性的工具允許使用者直接在 Artlantis 中為前景圖像添加透明度，以提高項目的質量。

14 **雷射快照工具**：只需在預覽窗口中單擊參考平面，即可設置激光投影的位置和方向。在模型中投影 360 度的紅線可以讓使用者自動定位對像或紋理。

15 **霓虹燈著色器**：霓虹燈在這個版本中已經完全更新，在質量和計算速度方面有相當大的收益。

16 **HDRI 高動態圖像之使用**：Artlantis 完全兼容 HDRI 文件用於背景和全球照明。且渲染引擎設置中的 " 增強天空 " 功能增加了圖像的真實感。

17 **方便性的素材庫 (Catalog & Media) 使用**：現在只要單一點擊就能造訪 Artlantis 的媒體商店。

18 **素模渲染 (White model)**：在素模渲染計算時，除了透明的材質之外，將改變所有模型的表面為白色，燈光則保持其原有的顏色對環境進行照明。

19 **後處理 (Post-process)功能**：一種新的暗角(vignetting)特效已可在後處理中使用。

20 **Retina 高品質顯示**：在 Mac 電腦上 Artlantis7 現在已能在 Retina 高品質螢幕上兼容顯示。

1-1-2　系統配置規格

最低系統要求

- Intel i3 4 Core 2GHz

- 記憶體：8 GB

- 系統：Mac OS X 10.8.5，Windows 7（64 位元）

- 顯示卡：1 GB，OpenGL

- 顯示器：1280 x 800 像素

- 具備 Internet 網路連接

推薦系統要求:

- Intel Core i7，4+ Core

- 記憶體：16 GB

- 系統：Mac OS X 10.12，Windows 7，8.1，10（64 位元）

- 顯示卡：2 GB gérant OpenGL

- 顯示器：1920 x 1080 像素

- 具備 Internet 網路連接

1-2 操作界面

當安裝完成 Artlantis 7 後進入程式，它與 Artlantis 6 的界面相同，惟與 4.0 版及之前版本相差極大，等於是全新軟體的翻版，對於之前的使用者可能需要一段時間的適應，不過這種重新適應的短痛期絕對值得，因為經過全新的界面設計，把以往疊床架屋的操作結構做了相當合理的整合，讓操作之執行序更為簡潔化、合理化，希望藉由本書的引導，讓讀者能很快適應此種改變。

1-2-1 Artlantis 的迎賓畫面

當剛安裝完成 Artlantis 後於第一次啟動軟體時，系統會打開**開啟**面板，要求輸入一個 Artlantis 檔案，請開啟書附光碟第一章中的 Farquharson_House.atla 檔案，此為 Artlantis 預設之範例檔案，即可直接進入軟體內部而開啟此場景。

使用者有了執行軟體後的歷史檔案，當再次執行此軟體，則會顯示 Artlantis 7 的迎賓畫面，如圖 1-1 所示，現將其主要功能選項給予分區說明如右。

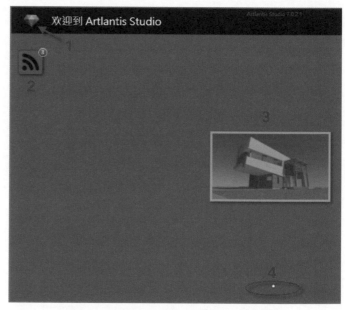

圖 1-1　進入 Artlantis 7 所呈現的迎賓畫面

1 **應用程式功能表：**這有如 AutoCAD 中的 **應用程式視窗**工具按鈕，在 Artlantis 7 中已將一般 Windows 程式常用的下拉式功能表給去除了，而將程式中主要功能選項集中到此功能表中，現將其內容說明如下：

❶ 使用滑鼠左鍵點擊應用程式圖示，可以打開其下拉式功能表，如圖 1-2 所示，其中很多選項均為灰色不可執行狀態，這是尚未開啟 Artlantis 檔案之故。

❷ 在下拉式功能表中請選取**近期**功能表單，可以打開最近使用 Artlantis 檔案的次功能表單，供直接選取以進入程式中，如圖 1-3 所示，Artlantis 的特性是必需先開啟檔案方能進入程式中。

圖 1-2　打開應用程式功能表

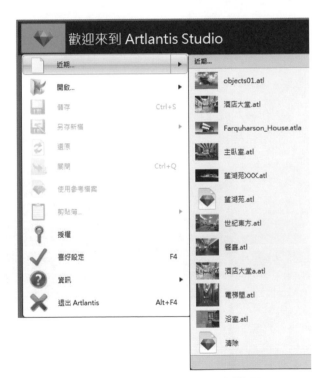

圖 1-3　表列最近使用過的檔案供選取

❸ 在下拉式功能表中請選取**開啟**功能表單，可以打開**開啟**面板，在此面板中可以指定資料夾位置，以開啟想要做為渲染設置的檔案。

❹ 如果在初始安裝 Artlantis 7 程式時，未妥善選擇使用語言版本想事後更改之，可以選取**喜好設定**功能表單，如圖 1-4 所示，可以打開**喜好設定**面板。

圖 1-4　選取**喜好設定**功能表單

❺ 在**喜好設定**面板中請選取**使用介面**頁籤，在顯示使用介面之面板中使用滑鼠點**選擇語言**欄位之按鈕，可以打開表列各種語言選項供選取，如圖 1-5 所示。

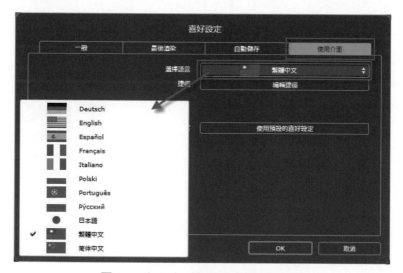

圖 1-5　打開表列各種語言選項供選取

❻ 在 Artlantis 7 版本中，程式已提供繁體中文版本供選取，不像 Artlantis 5 版本只提供簡體中文模式。

❼ 當改變語言選項後，必需先退出 Artlantis 程式後，再次進入程式所選使用語言才會生效，在此先予敘明。

❽ 至於應用程式功能表的其它選項之使用，則待進入程式後於下一小節再做詳細說明。

2 **Artlantis 近期活動按鈕：**可以打開**最新訊息**面板，在面板中可以展示諸多 Artlantis 相關活動訊息，如果電腦連上網路並按下 **Read More（閱讀更多）**按鈕，則可打開 Artlantis 7 的下載網頁，如圖 1-6 所示，在此網頁中提供各種資源以供使用者免費下載。

圖 1-6　在網頁中提供各種資源以供使用者免費下載

3 在迎賓畫面中間區域，程式提供已執行過檔案之縮略圖，提供明確、快速的選取檔案方式，以直接進入程式中開啟檔案加以編輯。

4 在上項縮略圖中，程式一次可提供 5 個已執行過的檔案的縮略圖，如果超過此數目時，在此區中會呈現小圓點，以供呈現更多的縮略圖供選取。

1-2-2　Artlantis 使用者界面

在迎賓畫面中執行**應用程式**功能表單→**開啟**功能表單，可以打開**開啟**面板，請選取書附光碟第一章 Artlantis 資料夾中 Farquharson_House.atla 檔案，這是系統內建的範例檔案。

在**開啟**面板中按下**開啟**按鈕，即可在 Artlantis 7 中開啟此檔案，如圖 1-7 所示，現將其劃分為若干區域並簡略說明其功能如下：

圖 1-7　進入 Artlantis 開啟檔案後的畫面

1 **應用程式功能表：**此功能表按鈕在迎賓畫面中已呈現，並對其中部分內容做了一些說明，這是 Artlantis 改版後一些下拉式功能表的匯集地，此部分的詳細內容，將待下面小節再詳加說明。

2 **一般功能區：**本區中有三個按鈕，分別為**存檔、復原**及**取消復原**按鈕。當執行存檔按鈕，系統會無提示即時存檔，這在一般操作中應避免使用，以免存錯檔案而無法挽救，應以執行應用程式功能表中的之**另存新檔**功能表單為之，至於復原及取消復原按鈕，一般程式中都有此功能，在此不多做說明。

3 **預備文檔區：**在之前版本中將此功能區位於下拉式功能表之下，現取消下拉式功能表並提昇此區，將其提昇到與應用程式功能表同一層級，面板中之各選項是 Artlantis 最主要的工作項目，而其不同的選項其下方會出現不同的控制面板。

4 **常用功能選項區：**本區中有 6 個工具按鈕，如圖 1-8 所示，現將其各別工具之功能簡要說明如下：

圖 1-8　一般功能選項區之工具按鈕

❶ **顯示 Abvent 素材商店按鈕：**當執行此按鈕，可以打開登錄面板，在輸入註冊信箱及密碼後，即可打開**商店**面板，在面板中 Abvent 提供眾多素材供下載使用，惟大部分為付費的商品，如圖 1-9 所示。

圖 1-9　經過登錄手續可以開啟 Abvent 素材商店面板

❷ **二維視圖（以下改稱為 2D 視窗）工具按鈕**：當按下此按鈕，可打開或隱藏 2D 視窗，如圖 1-10 所示，這是對場景各項控制做定位工作使用，隨著執行預備文檔面板各選項的不同，2D 視窗也會出現不同的工作內容，其詳細操作方法將待後面小節再做說明。

圖 1-10　打開 2D 視窗以做各項定位工作

❸ **明信片工具按鈕**：執行此按鈕可以開啟**明信片**面板，如圖 1-11 所示，在面板中可以將場景存成明信片，或將已有的明信片匯入，明信片為帶材質資訊的 JPG 檔案，至於詳細的操作方法，後面小節會做詳細說明。

圖 1-11　開啟**明信片**面板

❹ **開始渲染工具按鈕：**執行此按鈕可以打開**最後渲染**面板，如圖 1-12 所示，此面板在
Artlantis 7 版本中做了相當大的充實與改進，其詳細操作情形在第五章以後之實例
渲染時會再做說明。

圖 1-12　開啟**最後渲染**面板

❺ **局部渲染工具按鈕：**選取此按鈕，移動滑鼠到預覽視窗中，到想要局部渲染的地
方，由左上往右下框選出區域，系統會依**渲染參數**設置面板中的設定，在這個框選
區域做出渲染圖，這對想提前了解某區域設計成果，是相當方便的工具，如圖 1-13
所示。局部渲染圖檔大小是受**渲染參數**設置面板中，渲染尺寸大小的影響，和預覽
視窗中的框大小是不一致的，亦即渲染尺寸設得小，局部渲染的圖會跟著縮小。

圖 1-13　框選區域做出局部渲染圖

⑥ 批次渲染工具按鈕：執行此按鈕可以開啟**批次渲染**面板，在面板中可以執行整批的渲染作業。

5 控制面板區：本面板隨著執行預備文檔區中不同選項，會使控制面板出現不同編輯欄位及內容，這是執行 Artlantis 從事渲染工作的最重要區域所在，本面板目前呈現為**透視圖**控制面板，有關各別面板內容將於後續以專章方式做介紹。

6 列表面板區：本面板亦隨著執行預備文檔面板上按鈕不同，會出現不同列表內容，在 Artlantis 7 版本中列表面板呈固定顯示，但如果想要隱藏它，只要按面板右上角的**隱藏**按鈕即可將面板隱入螢幕的左側，再一次按此按鈕則會再次顯現回來，如圖 1-14 所示。

隱藏按鈕

圖 1-14　按面板右上角的**隱藏**按鈕即可將面板隱入螢幕的左側

7 圖層控制面板區：此為 3.0 版以後新增的功能項，這是對圖層管控的工具，如圖 1-15 所示，可以將匯入物體歸入到適當圖層中，現簡略說明其功用，至於詳細操作情形則待**物體**控制面板章節中再為詳述之。

1　　**2**

圖 1-15　圖層控制面板中之欄位

① 自動欄位：本欄位系統內定為勾選狀態，其功能為當使用者匯入物體到場景中時，系統會自動將其歸入到與物體相同屬性的圖層中，如果此欄位不勾選，則匯入場景中的物體會歸入到目前圖層中。

❷ **設定目前圖層欄位按鈕**：執行此按鈕，可以
打開表列目前場景中所有圖層名稱，如圖
1-16 所示，選取其中圖層可以將其設為目
前作用中圖層，當**自動**欄位不勾選時，會將
物體匯入到此圖層中。

圖 1-16　表列目前場景中所有圖層名稱

⑧ **場景選擇按鈕**：執行此按鈕，可以打開表列目前所有設置場景名稱供選取，如選擇
了 View-03 場景，**透視圖**列表面板中會選中此場景縮略圖，而預覽視窗中則會顯
示此場景，如圖 1-17 所示。

圖 1-17　預覽視窗中則會顯示 View-03 場景

⑨ **預覽視窗尺寸調整區**：本區中有三個工具按鈕，如圖
1-18 所示，現說明其使用方法如下：

圖 1-18　預覽視窗尺寸
調整區三個工具按鈕

❶ **縮小預覽視窗尺寸按鈕：**執行此按鈕，可以縮小預覽視窗尺寸，如果按鍵盤上（－）號亦有相同的功能。

❷ **調整預覽視窗範圍按鈕：**執行此按鈕，可以依據 Artlantis 窗口大小，自動調整預覽視窗尺寸，如果按鍵盤上（＝）號亦有相同的功能。

❸ **增加預覽視窗尺寸按鈕：**執行此按鈕，可以放大預覽視窗尺寸，如果按鍵盤上（＋）號亦有相同的功能，有關**渲染參數**設置面板之使用，待下一章**透視圖**控制面板中再為詳述之。

10 預覽模式功能區：本區中有二個工具按鈕，如圖 1-19 所示，現說明其使用方法如下：

1 2

圖 1-19　預覽模式功能區二個工具按鈕

❶ **重整預覽按鈕：**Artlantis 的預覽視窗功能一直是執業界牛耳地位，以功能完整且快速著稱，在 VRay3.4 For sketchUp 中亦有交互式渲染之預覽功能模仿，惟其功能仿佛有如嬰幼兒之初生，尚處於剛萌芽階段，惟想當然耳，在使用者硬體設備未跟上軟體渲染需求時，預覽視窗會有反應過慢情況，此時執行此按鈕，即可馬上令預覽視窗重渲染，以達畫面細緻化效果。

❷ **預覽顯示模式：**本按鈕為預覽視窗之預覽顯示模式選項，執行此按鈕可以表列 4 個功能表單供選取，如圖 1-20 所示。

圖 1-20　執行區塊顯示按鈕可以表列 4 個功能表單供選取

(A) **OpenGL 顯示：**選取此功能選項，預覽視窗中之顯示將非常快速，惟場景中模型將犧牲現實燈光、陰影或透明度，如圖 1-21 所示。

圖 **1-21** 執行 OpenGL 顯示功能選項之預覽情形

(B) **標準預覽：**當移動模型時，模型的邊線顯示更明顯，雖減緩顯示速度，但定位更為精確，此為系統預設狀態。

(C) **草圖預覽：**當相機移動時，模型的邊線使用表面顯示，其做法為犧牲部分圖像品質，以換取導航更加快速。

(D) **自動切換 OpenGL 顯示：**執行自動切換 Open GL 功能選項可以結合標準與草圖預覽兩種顯示模式，當釋放滑鼠時，可以由此共同呈現渲染結果，系統預設為啟用狀態。

11 啟動或停用雷射快照按鈕：本按鈕為 Artlantis 6 版本以後新增功能，本按鈕與**透視圖**控制面板中之雷射欄位相連動，其使用方法待第二章中再詳為說明。

12 預覽視窗區：本面板是 Artlantis 比其他渲染軟體優秀及獨特的地方，即時渲染的功能，只要移動一下鏡頭或更改材質，都可以即時觀看其結果。

🔟3 **曝光模式調整區**：本區與**渲染參數設置**面板中的曝光區相連動，當在該區選擇物理相機選項時，則本調整區中會呈現兩按鈕，即物理相機中之**感光度**欄位及**快門速度**欄位，當選擇**自動調光（曝光）**選項時，則會顯示曝光欄位供調整，有關此部分的功能設置於第二章中再詳為說明。

🔟4 **導航工具按鈕區**：本區共有 6 個按鈕，如圖 1-22 所示，由左至右，分別為**回復**工具、**縮放**工具、**平移工具**、**到平面**工具、**更新場景**工具及**場景訊息**工具，現分別簡略說明如下：

圖 1-22　導航工具按鈕

❶ **回復工具**：執行這個工具可以回復到前一個工作視圖。

❷ **縮放工具**：執行這個工具，可以使用滑鼠左鍵將預覽視窗中的場景做放大處理，也可以按住滑鼠左鍵，做出選框，將視圖以此框選區域做放大處理，若想要縮小場景，要同時按住（Atl）鍵。本工具對處於任何型態的控制面板中都可以起作用，惟一旦放開滑鼠按鍵，即喪失其工具效用。

❸ **平移工具**：執行這個工具，可以使用滑鼠左鍵將預覽視窗中的場景做平移處理。本工具對處於任何型態的控制面板中都可以起作用，惟一旦放開滑鼠按鍵，即喪失其工具效用。

❹ **到平面工具**：執行此工具，可以將相機移到所選的表面上，則所選的面會正對相機位置，如圖 1-23 所示，左圖為游標指定位置，右圖為所指牆面正對相機。

游標所指位置

圖 1-23　執行**到平面**工具使指定面正對相機

⑤ **更新場景工具**：當更改**喜好設定**面板中視角更新模式為手動更新時，這個按鈕才會起作用，其作用則以手動方式更新場景，一般以維持自動更新為要，有關喜好設定之操作在設置系統參數小節再做說明。

⑥ **場景資訊工具**：執行此工具，會開啟場景資訊面板，內中會報告場景中相關訊息，此部分請讀者自行執行觀看。

⑮ **移動預覽視窗滑桿**：當打開 2D 視窗而與預覽視窗相重疊時，可以使用此滑桿移動預覽視窗，此為 Artlantis 5 版以後新增功能。

⑯ **顯示素材庫分類區按鈕**：一般情況下素材庫分類區會隱藏在螢幕下方，當想要使用素材庫時，可以執行兩側的按鈕以顯現之，如圖 1-24 所示，有關素材庫分類區之操作將在後面小節中做詳細說明。

圖 1-24　將隱藏的素材庫分類區顯示出來

1-3 Artlantis 7 系統參數設置

　　系統參數設置對渲染軟體而言相當重要，尤其是使用全局光及光能傳遞方式的高級渲染器，參數設置適當與否，可以影響透視圖的品質及渲染時間，請執行面板左上角之應用程式功能表→**喜好設定**功能表單，如圖 1-25 所示，可以打開**喜好設定**面板，如圖 1-26 所示。在面板中有 4 項頁籤，現將各頁籤中之各欄位使用方法說明如下：

圖 1-25 執行下拉式
功能表**喜好設定**表單

圖 1-26 打開**喜好設定**面板

1-3-1 一般頁籤

1 維度單位欄位：這是場景的單位設定，系統內定值為公分，另可依各人需要使用滑鼠點擊欄位右側上下箭頭，在出現的表列選單中亦可選擇（公釐、公尺、英寸、英尺、英尺與英寸）等單位，惟應與建模使用軟體的設置單位相一致。

2 焦距單位欄位：在此欄位中可以選擇相機鏡頭焦距大小單位，系統內定以公釐（mm）為單位，可視個人需要亦可選擇度數（Degrees）為單位，本書所有範例皆以公釐為鏡頭單位設定，至於鏡頭焦距大小詳細設定方法，將在下一章詳為說明。

3 預設位置欄位：本選項與陽光系統相關，設定使用者所在城市位置，系統會根據此位置，依日期及時間自動決定太陽方向及角度位置。台北未列入城市選擇項中，依作者經驗，一般選擇鄰近的 Hong Kong（香港）即可，也可以人工方式在**陽光控制**面板中做真實地理位置的設定，或是根本不理會它，因為場景中陽光的表現，主要都會以手動方式為之，因此可以不理會此欄位設定值。而且系統內定值會採取建

模軟體的陽光系統做為設定，而本項設置只會對陽光系統沒有地理位置設置的軟體，如 Dwg、Dxf 或 3DS 等文件而設定，此項設定於下次導入場景時生效。

4 **視角欄位：**分為手動更新及自動更新兩種模式，為操作方便性考量，以設定自動更新模式為宜，如果設定為手動更新方式，當更改了鏡頭，就必需執行**導航**工具按鈕區中的**更新場景**工具加以手動更新，如果忽略了更新動作，則存檔時它不會以更新的鏡頭儲存，因此記得要以系統內定自動更新設定為要。

5 **OpenGL 顯示模式：**本欄位為 Artlantis 7 新增功能選項，其最主要的功能在於 2D 視窗的表現上，如圖 1-27 所示，為選擇**線框**模式後之 2D 視窗表現，如圖 1-28 所示，為選擇色彩與線框模式之 2D 視窗表現。系統內定為**色彩**選項，如此將喪失 2D 對位功能，因此並不建議使用系統內定的色彩模式，請改採**色彩與線框**模式或其它模式。對於初次執行 Artlantis 7 的使用者，一定會被 2D 視窗無法定位的表現感到相當氣餒。

圖 1-27　為選擇**線框**模式後之 2D 視窗表現

圖 1-28　為選擇**色彩與線框**模式之 2D 視窗表現

6 **材質資料夾位置欄位：**此處可以更改系統提供素材庫的位置，惟強烈建議不要輕易更改，以免找不到系統提供的資源，如果使用者在安裝軟時自定素材庫的存放位置，此時則必選擇此位置，以供往後素材庫之操作。

7 **協助改善 Artlantis 欄位：**當此欄位勾選，法國 Abvent 公司會藉由網路的連結以蒐集客戶使用此軟體之相關資訊，以做為改善 Artlantis 運行之參考。

1-3-2　最後渲染頁籤

選取**最後渲染**頁籤，可以開啟**最後渲染**頁籤面板，如圖 1-29 所示。

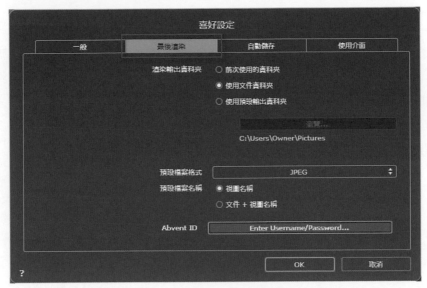

圖 1-29　**最後渲染**頁籤面板

1 **渲染輸出資料夾欄位**：本欄位有 3 個選項，即**前次使用的資料夾、使用文件資料夾及使用預設輸出資料夾**，系統內定為**使用文件資料夾**選項（亦即場景模型所處之資料夾），此處可隨個人習慣自行設定之。

2 **預設檔案格式欄位**：可選擇 JPEG、BMP、PNG、TGA、TIFF、Photoshop 及 Piranesi 等預設圖檔儲存格式，依作者習慣會選擇 TIFF 檔案格式，以保持圖檔品質為最佳，惟檔案體積會比 jpg 檔案格式增加很多，當選擇 Photoshop 格式時，渲染出的圖檔具有多通道圖層，可供 Photoshop 後期處理時之用，本書第十章之出圖即採取此種格式。惟在真正出圖時，使用者仍可自由選擇圖檔輸出格式，此處的設定只是做為系統的預設值。

3 **預設檔案名稱欄位**：此處可選擇**視圖名稱**及**文件＋視圖名稱**兩種選項。惟在真正出圖時，使用者仍可自由設定輸出圖檔檔名。

4 **Abvent ID 欄位**：當執行右側的 Enter Usemame/Password 按鈕，會打開 Abvent ID 鏈接面板，藉由由 Abvent 研發部門所開發，全新 Twinlinker 允許使用者即時且輕鬆地在線上建立和分享專案的虛擬觀測。

1-3-3　自動儲存頁籤

　　本頁籤為 Artlantis 7 新增功
能，它能自動幫使用者儲存備份
檔案，以防止系統當機時可救回
辛苦設置的檔案，如圖 1-30 所
示，為打開之**自動儲存**頁籤面板。

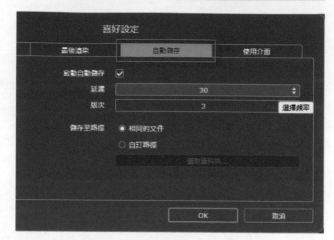

圖 1-30　**自動儲存**頁籤面板

1 啟動自動儲存欄位：如果想讓系統幫使用者自動儲存備份檔案，請將此欄位勾選，
　強烈建議勾選此欄位。

2 延遲欄位：此欄位可以自由設定自動儲存的間隔時間，時間越長風險越大，惟時間
　越短可能妨礙到渲染設置之操作，其時間長短可由使用者自行衡量設定之。

3 版次欄位：本欄位系統內設 3、5、10 三個選項供選取，設定版次越多以保有較多
　的回復檔案的選擇權，惟在儲存時系統會自動建立各個版次的資料夾，只要記得渲
　染工作完成時將其資料夾刪除即可。

4 儲存至路徑欄位：系統提供相同的文件與自訂路徑兩選項供選擇，使用者可以依自
　己使用習慣自定之。

1-3-4　使用介面頁籤

選取**使用介面**頁籤，可以開啟**使用介面**頁籤面板，如圖 1-31 所示。

圖 1-31　**使用介面**頁籤面板

1 **選擇語言欄位：**本選項在迎賓畫面小節已做過介紹，本處不再重複說明。

2 **捷徑欄位：**如按下右側的編輯捷徑按鈕，可以開啟 Shortcuts（快捷鍵）面板供使用者編輯快捷鍵，如圖 1-32 所示，讀者可以依自己需要自行設定。

圖 1-32　開啟快捷鍵面板供使用者編輯快捷鍵

3 **重設使用介面的喜好設定欄位：**如果想要恢復系統內定的界面設置，當按下右側的使用預設的喜好設定按鈕即可，系統會再次提示**變更將在重新開始後生效**之提示。

1-4 預覽視窗的操控

Artlantis 在許多渲染軟體中能受眾人的關注與喜愛，即時光能傳遞顯示模式是幾個重要原因之一，它完全立即顯示模式很有 Sketchup 直觀的設計概念，相對硬體要求可能要高些，然而預覽視窗之長、寬比值，和渲染參數面板中之**渲染尺寸**欄位長、寬值設定相關，在預覽視窗中只能以此長寬比值做等比例之放大或縮小操作，而有關出圖長寬比值的設定，將待下一章有關渲染參數設定時再提出解說，此處僅對視窗的操控方法提出說明。

1-4-1 預覽視窗位置及大小的調整

1 在預備文檔區中不管透視圖選項或是其它選項，均可使用鍵盤中的（＋）號可以放大預覽預窗，使用鍵盤中的（－）號可以縮小預覽預窗。使用鍵盤中的（＝）號可以將預覽預窗放大到預設的大小，不像之前版本，如處於透視圖選項外則無法對預覽視窗做縮放處理。

2 惟在開啟 2D 視窗下，想要對預覽視窗做放大或縮小處理時，應使用滑鼠先在預覽視窗點擊一下再操作執行，不然可能只會對 2D 視窗做放大或縮小處理。

3 前面介紹到過，在預覽視窗上方之預覽視窗尺寸調整區有三個按鈕，可以對預覽視窗做直接放大、縮小，或是依據 Artlantis 窗口大小自動調整預覽視窗尺寸，此為 Artlantis 5 版本以後新增功能，且不管任何控制面板狀態下都適用，比之前版本更具人性化。

4 位於預覽視窗下方有**導航**工具按鈕區，此區共有 6 按鈕亦可對預覽視窗做操控，之前已做過介紹，此處不再重複說明。

5 位於預覽視窗下方移動預覽視窗滑桿，可以對預覽視窗做左右滑動，以方便和 2D 視窗協調共存，此為 Artlantis 5 版本以後新增功能。

1-4-2　使用滑鼠操控預覽視窗

使用上一小節的工具操控預覽視窗，就如同 Sketchup 中使用**鏡頭**工具按鈕操作繪圖區一樣，屬於初級使用者，想要有較佳的操作效率，當使用滑鼠操控並且習慣它，使用滑鼠時請使用三鍵式滑鼠，且中間有滑動滾輪者，如圖 1-33 所示。

左鍵　　中鍵滾輪　　右鍵

圖 1-33　使用三鍵式滑鼠

1 移游標至預覽視窗上，按住滑鼠左鍵旋轉，可將場景做 360 度旋轉。

2 移游標至預覽視窗上，按住滑鼠滾輪不動，移動滑鼠可以將場景做上、下或左、右之平移處理。

3 移游標至預覽視窗上，滾動滑鼠中鍵，向前可放大視圖，向後可縮小視圖。

4 使用滑鼠操控預覽視窗的前題，必需處於**透視圖**控制面板狀態下才能發揮作用。

5 當在物體、日光、燈光及**材質**控制面板狀態下，是無法有效執行滑鼠操控預覽視窗工作，此時只要同時按住鍵盤上空白健，即可順利執行以滑鼠操控預覽視窗。

1-5　2D 視窗的操作

1 在預備文檔區中選取**透視圖**選項，並在**透視圖**列表面板中選取 View-01 場景，可以在預覽視窗中打開 View-01 場景，如圖 1-34 所示。

圖 1-34　在**透視圖**列表面板中選取 View-01 場景

2 在**常用**功能選項區中，按下 2D 視窗工具按鈕，會出現 2D 視窗，如圖 1-35 所示，其他面板依作者的經驗，一般都是固定位置不變，只有這個 2D 視窗，是隨工作需要到處移動，並放大縮小，且多數時間關閉它，以免影響其它面板的參數設定和預覽視窗的觀看。

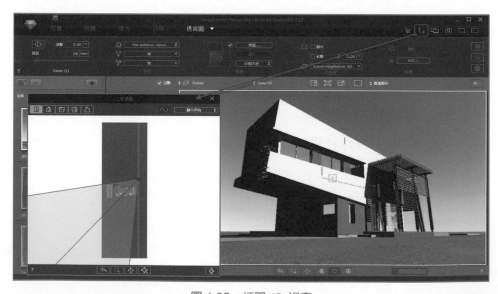

圖 1-35　打開 2D 視窗

3 2D 視窗一般配合**透視圖**、**日照**、**燈光**及**物體**控制面板來操作，內容會跟隨這些控制面板的不同而更換，其主要功能是利用 2D 視窗的各面向視圖，以做定位及校準工作使用，在往後章節中會配合這些控制面板再詳細說明各類別的使用方法。

4 Artlantis 7 版本中將 2D 視窗界面重新設計，比之前版本更為簡潔、有效率，其工具分為位於視窗之上、下列，如圖 1-36 所示，茲將各工具之運用方法說明如下：

圖 1-36　在 2D 視窗中之工具排列

❶ 此區中之工具由左至右分別為上視圖、正視圖、右視圖、左視圖、背視圖等按鈕、執行其中按鈕可以將場景做各視圖顯示。

❷ **動畫路徑工具按鈕**：本工具必需在透視圖之動畫選項模式下才會起作用，利用時間軸移動相機以製作移動路徑，藉此以產出動畫，有興趣的讀者請自行參閱使用手冊，惟作者建議使用 Twinmotion 或 Lumion 等建築景觀動畫軟體才能達到事半功倍的效果。

❸ **顯示模式工具按鈕**：執行此工具可以表列出顯示所有、顯示類似視圖、顯示選取的視圖等三種模式供選擇，系統內定為顯示所有模式，茲將其功能分別說明如下。

　A) **顯示所有**：顯示現有的場景、物體和燈光

　B) 顯示擁有相同屬性的物體或燈光

　C) **只顯示選擇的元素**：場景、物體或燈光。其它元素將被隱藏。

④ 2D 場景顯示區。

⑤ **幫助按鈕**：執行此按鈕可以打開 Help（幫助）面板，以尋求系統幫助。

⑥ **回到相機先前位置工具**：執行此工具，可以讓視窗回到先前位置上。

⑦ **放大工具按鈕**：其作用和 Artlantis 工具面板中的放大工具一樣，對 2D 視窗做放大縮小處理。

⑧ **平移工具按鈕**：其作用和 Artlantis 工具面板中的平移工具一樣，對 2D 視窗做上下左右的移動處理。

⑨ **充滿視窗工具按鈕**：選取此按鈕，會將包含相機點和目標點在內，將視圖充滿整個 2D 圖視窗，如圖 1-37 所示。

圖 1-37　將整個 2D 圖充滿視窗

⑩ **在相機上裁剪 2 維視**
圖按鈕：選取此按鈕
會以各視圖模式對相
機做各裁剪動作，如
不執行此按鈕則可以
實體模式顯示 2D 圖
形，如圖 1-38 所示。

圖 1-38　執行實體模式以顯示 2D 圖

[5] 2D 視窗和其它 Windoes 視窗一樣，可以使用滑鼠在其視窗四週做大小的縮放，因為它和其他使用中面板處於重疊現象，因此常處於隨時移動且不斷變換大小。

[6] 前面言及 2D 視窗內容是隨控制面板的不同而變換內容，因此每一個點、線及顏色各代表不同意義，這在各控制面板中會再詳為解說。

[7] 雖然本視窗也提供工具供視圖的操作之用，但和預覽視窗操作一樣，高階的使用者均使用滑鼠操控視圖，除旋轉功能（因是 2D 視窗）不能執行以外，其餘操作方法大致相同。

[8] 當按住滑鼠滾輪移動游標可以平移視圖，按住滑鼠中鍵，向前滾動可放大視圖，向後滾動可縮小視圖，請盡快熟悉滑鼠操作，以增快工作的進行。

1-6 建立及使用明信片

　　Artlantis 明信片的功能是用來收集和管理圖片資料，用戶可以隨時收集當前場景內的所使用材質到一張 JPG 的圖片上，這張圖片雖然是 JPG 格式的圖檔，但其內保存了所有有關材質的參數、顏色、表面屬性和貼圖等，目的是為了隨時恢復圖片中所保存的參數到另外的場景中使用或將這些參數傳遞給其他用戶。

　　在當前場景中，執行常用功能選項區中的**明信片**工具按鈕，可以打開**明信片**設置面板，如圖 1-39 所示，讀者開啟之設置面板可能與圖面不同，這是因為左側的目錄區一般為隱藏狀態，現將面板中各工具按鈕功能簡略說明如下：

圖 1-39　打開明信片設置面板

1 **明信片縮略圖展示區**：此區可以展示明信片之縮略圖，畫面中為系統提供的一張明信片。

2 **幫助按鈕：**此按鈕與 2D 視窗中之幫助按鈕作用相同，此處不再重複說明。

3 **上一張按鈕：**當蒐集有多張明信片時，可以使用此按鈕向前翻看前一張頁面。

4 **顯示所選明信片按鈕：**當選中展示區中某一張明信片，按此按鈕可以將它充滿整個展示區，如圖 1-40 所示。此時使用者移動游標到明信片中的某一材質上，按住滑鼠左鍵不放將它拖曳到場景中想要編輯的材質上，當放開滑鼠左鍵，即可將此場景中要編輯的材質賦予和明信片中相同的材質內容。

圖 1-40　將選取的明信片充滿整個展示區

5 **下一張按鈕：**當蒐集有多張明信片時，可以使用此按鈕向後翻看下一張頁面。

6 **建立明信片按鈕：**執行此按鈕，可以將當前的場景存成明信片，現以 View-01 場景製作明信片，當按下此按鈕，可以打開**另存新檔**面板，如圖 1-41 所示，其檔案名稱會是場景名稱，請自行指定存放資料夾。當按下**存檔**按鈕後，展示區中會顯示此場景之明信片縮略圖，如圖 1-42 所示。

圖 1-41　開啟**另存新檔**面板

圖 1-42　展示區中會顯示此場景之明信片縮略圖

7 **將明信片材質應用於當前場景按鈕：**執行此按鈕，會將明信片中的材質直接應用於場景中，惟其前題是場景中的材質編號必與明信片中材質編號相同者才會起作用。

8 **打開明信片文件夾列表按鈕：**執行此按鈕，會在面板左側開啟明信片文件夾列表面板，當再執行一次按鈕則會將此面板隱藏。

9 **增加明信片資料夾按鈕：**執行此按鈕，可以將自建存放明信片資料夾與明信片設置面板做聯結。

10 **刪除明信片資料夾按鈕：**執行此按鈕，可以將自建存放明信片資料夾與明信片設置面板不做聯結。

1-7 素材庫之操控

　　素材庫視窗一般與預備文檔工具面板中的物體及材質選項互相連動，意即當使用物體時會需要使用**物體**控制面板，當使用材質時需要使用**材質**控制面板，在 Artlantis 7 版本中其使用界面變異極大，以往版本使用者可能一時無法適應，本節將對其操控方法提出說明，至於詳細的運作情形將待後面章節中做詳細討論。

1-7-1 素材庫分類區之操作

　　如前面使用者界面小節的介紹，在視窗中的左下及右下角處執行顯示素材庫分類區按鈕，即可將素材庫分類區展開，在區中試畫分若干區域，如圖 1-43 所示，茲將這些區域分別說明如下：

圖 1-43　素材庫分類區內容

1 **顯示素材庫分類區按鈕**：執行此按鈕可以展現素材庫分類區，當再一次執行此按鈕，則可以隱藏素材庫分類區，而只剩下此按鈕。

2 **素材縮略圖區**：當在下方區域選取某一類素材圖標時，則此區中會顯示此類素材的所有縮略圖。

❶ 例如在下方區域中選取牆壁材質，則此區中會顯示所有牆壁材質的縮略圖，如圖 1-44 所示。

圖 1-44　顯示所有牆壁材質的縮略圖

❷ 如果想要改變素材縮略圖的大小，可以移動游標至素材庫分類區的上端，當游標出現上下箭頭的圖示時，可以上、下調整素材庫分類區的區域，當素材庫分類區擴大時縮略圖自然跟隨加大，反之則縮小之，如圖 1-45 所示，增大了素材縮略圖。

圖 1-45　增大了素材縮略圖

❸ 當然增大了素材縮略圖，則一次展示的素材數就會減少，如何拿捏縮略圖大小，惟靠個人使用習慣及需要而調整。

❹ 當想要觀看其餘素材縮略圖，只要移動本區底下滑桿，即可將整體素材縮略圖移動，以利方便尋找。

3 **材質區：** 本區中共有 5 個圖示按鈕，如圖 1-46 所示，現將其功能說明如下：

圖 1-46　材質區中的圖示按鈕

❶ 多樣化材質圖示，其內有 6 種分類，即之前版本稱為表面特性材質，當游標移動到此圖示上按下滑鼠右鍵，可以表列出更細分類表單供選擇，如圖 1-47 所示。

圖 1-47　在圖示中按右鍵功能
表可表列出更細分類表單供選擇

溫馨提示　有關這類更細分類表單之操作方式，將待相關的物體、材質章節中再詳為說明，往後各圖示亦如是操作，請讀者自行執行右鍵功能表以了解之，往後的圖示中將不再提出此項說明。

❷ 牆壁材質圖示，其內有 7 種分類。

❸ 地板材質圖示，其內有 8 種分類。

❹ 外部材質圖示，其內有 4 種分類。

❺ 自然材質圖示，其內有 3 種分類。

4 **三維物體區：**本區中共有 8 個圖示按鈕，如圖 1-48 所示，現將其功能說明如下：

1　2　3　4　5　6　7　8

圖 1-48　三維物體區中的圖示按鈕

❶ 傢俱物體圖示，其內有 9 種分類。

❷ 裝飾品物體圖示，其內有 9 種分類。

❸ 燈具物體圖示，其內有 8 種分類。

❹ 辦公室物體圖示，其內有 7 種分類。

❺ 交通運輸物體圖示，其內有 6 種分類。

❻ 植物物體圖示，其內有 10 種分類。

❼ 人物物體圖示，其內有 6 種分類。

❽ 室外俱物體圖示，其內有 7 種分類。

5 **二維物體區：**本區中共有 2 個圖示按鈕，如圖 1-49 所示，現將其功能說明如下：

1　2

圖 1-49　二維物體區中的圖示按鈕

❶ 廣告看板物體圖示，其內有 4 種分類。

❷ 圖像物體圖示，其內有 5 種分類。

6 **使用者材質按鈕**：本選項一般做為存放使用者自行蒐集來的物體與材質，如圖 1-50 所示，當然使用者亦可依需要自行分類，此部分在素材轉檔小節中會做詳細說明。

圖 1-50　本選項一般做為存放使用者自行蒐集來的物體

7 **最新素材圖示按鈕**：執行此按鈕，可以在素材縮略圖區展示目前場景中使用的材質與物體。

8 **擴張工具按鈕**：本工具為 Artlantis 7 新增工具，當選取此工具後，可以在所處的素材庫分類中隨機在場景中插入物體，如圖 1-51 所示，啟動本工具，在場景中隨意位置點擊滑鼠左鍵，即可以隨機插入同資料夾內各類物體。如果想要插入複數的單一物體，必將此物體單獨存成資料夾方可。

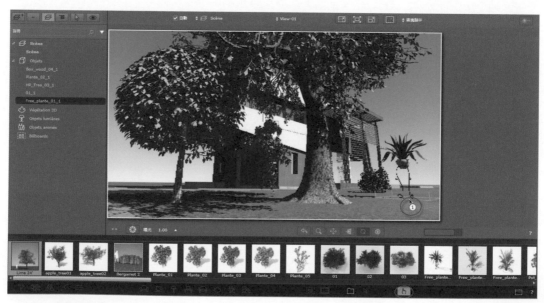

圖 1-51　使用擴張工具隨機插入各類物體

9 **素材庫視窗圖示按鈕**：執行此按鈕，可以打開素材庫視窗，如圖 1-52 所示，它是素材區另外的一種表達方式，惟此視窗可以隨處移動放置且使用上更具方便性，其操作方法，將待後面小節再做說明。

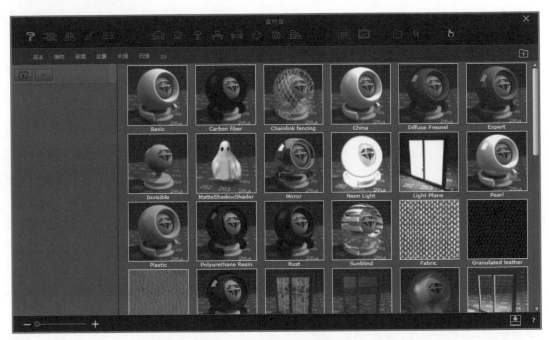

圖 1-52　打開素材庫視窗

10 **幫助按鈕**：此按鈕與 2D 視窗中之幫助按鈕作用相同，此處不再重複說明。

1-7-2 素材庫視窗之操作

執行素材庫視窗圖示按鈕可以打開素材庫視窗，在面板中試為分區，如圖 1-53 所示，現說明使用方法如下：

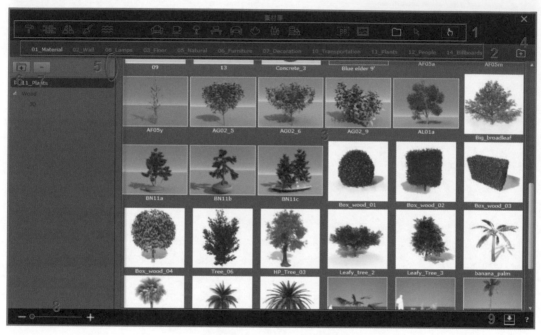

圖 1-53　打開素材庫視窗

1 **素材庫分類區：**此區中之種類與圖示均與素材庫分類區相同。

2 當選擇了分類圖示後，其下方會自動顯示所有的次分類選項，不用像素材庫分類區按下滑鼠右鍵才能觀看次分類選項。

3 此區為素材縮略圖區，當在素材庫分類區選取多樣化材質圖示，再於次分類選項中選取 Metal（金屬）圖示，則縮略圖區會顯示系統所提供全部金屬材質，供使用者選擇。

4 **增加文件夾按鈕：**執行此按鈕前請選取素材庫分類區中某一圖示，於執行此按鈕後會開啟**瀏覽資料夾**面板，在面板中如指定了已建立的資料夾，當按下**確定**按鈕後，會在次分類選項面板中增加此資料夾名稱，如圖 1-54 所示。

圖 1-54　增加分類於次分類選項面板中

5 **打開素材庫文件夾列表按鈕**：執行此按鈕，會在面板左側開啟**素材庫文件夾**列表面板，當再執行一次按鈕則會將此面板隱藏。

6 **增加素材庫資料夾按鈕**：執行此按鈕，可以在素材庫之次資料夾中，再與自建的素材資料夾做聯結，如圖 1-55 所示，執行此按鈕將 Tress 資料物體加入到植物 01 次分類選項中。

圖 1-55　將自建資料夾加入到植物 01 次分類選項中

7 **刪除素材庫資料夾按鈕**：執行此按鈕，可以將自建存放素材庫資料夾與素材庫視窗不做聯結。

8 **縮略圖大小調整滑桿**：使用滑鼠將滑桿往右移動會將縮略圖放大，往左移動會將縮略圖縮小。

9 **縮減素材庫視窗按鈕**：執行此按鈕可以關閉素材庫視窗，而回到素材庫分類區中。

1-8 版本間素材之轉換

Artlantis 7 與 Artlantis 4 之前版本的素材，存在極大的差異化，在使用上可能無法互通，對之前版本的使用者產生極大的困擾，還好 Artlantis 7 在安裝時會附帶有 Artlantis Media Converter 程式，執行此程式可以將使用者之前蒐集的素材，包含材質及物體以批次方法給予轉換，而且轉換成功之素材可以聯結到素材庫分類區或素材庫視窗中供直接取用，本小節即說明如何將不同版本間素材做轉換的操作說明。

1 請在 Windows 視窗中按下左下角的開始按鈕，再執行**所有程式→Artlantis Studio 7→Artlantis Media Converter 程式**，如圖 1-56 所示，這是在安裝 Artlantis 7 軟體時所附帶安裝的程式，可以打開 Media Converter（素材轉換）面板，如圖 1-57 所示。

圖 1-56 執行 Artlantis Media Converter 程式

圖 1-57　打開 Media Converter（素材轉換）面板

2 在此面板中大致可以分成兩個區域，左側為 Artlantis 4 媒體區，亦即將被轉換的素材區，右側則為置放轉換完成供 Artlantis 7 使用的素材庫區，其面板內容與素材庫視窗相同。

3 在執行素材轉換前，請先在電腦上建立一資料夾（例如 AOF-O 資料夾），以存放使用者在網路蒐集而來的舊格式素材，續在電腦上建立一新資料夾（例如 AOF-N 資料夾），以存放轉檔後的素材。

4 在 Artlantis 4 媒體區面板中按下（＋）按鈕，可以打開**瀏覽資料夾**面板，在面板中選取 AOF-O 資料夾，即可將此資料夾與此面板做聯結，如圖 1-58 所示，這是存放舊格式素材資料夾。

圖 1-58　將之前版本存放素材的資料夾與面板做聯結

5 在 Media Converter（素材轉換）面板右側供 Artlantis 7 使用的素材庫區，選取決定轉換後素材的位置，請選擇汽車物體圖示，其下有很多次分類選項，惟大部分都是空置的，如圖 1-59 所示，這是預為素材庫商店預設的分類。

圖 1-59　選擇汽車物體圖示

溫馨
提示

在書附光碟第一章中備有兩資料夾，其中 AOF-N 資料夾為空的資料夾，供放置轉換完成的素材，其中 AOF-O 資料夾為放置舊格式的七組汽車元件，供讀者練習檔案轉換之用，請將其複製到讀者硬碟中以方便操作。

6 請執行面板右上角的**增加文件夾按鈕**，可以開啟**瀏覽資料夾**面板，在面板中選取剛才自建要存放轉換素材的 AOF-N 資料夾，當按下**確定按鈕**，則可以在汽車之次分類選項最右側產生與資料夾同名的選項，如圖 1-60 所示，請選取此選項。

圖 1-60　在汽車之次分類選項最右側產生與資料夾同名的選項

7 在 Artlantis 4 媒體區面板中，將剛才聯結進來的資料中選取其資料夾名稱，則其右側欄位中會顯示此次資料夾所有素材的縮略圖，請選取左側欄位所有縮略圖（利用 Shift 鍵加選），使用滑鼠將其拖曳到右側欄位中，如圖 1-61 所示。

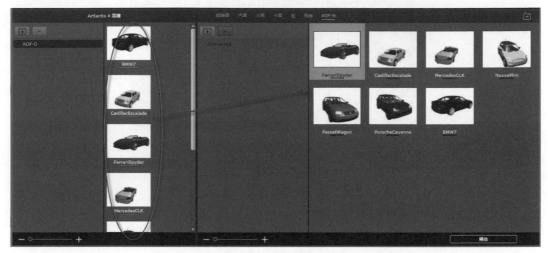

圖 1-61　將左側欄位所有縮略圖拖曳到右側欄位中

8 觀測右側縮略圖，其底邊有顏色的標示，紅色代表此素材有錯誤待解決，如為黃色代表正確但尚未轉換，在本例中只有 FerrariSpyder 汽車物體為黃色標示外，其他所有素材均為紅色之錯誤標示。

9 移動游標到標示錯誤之素材上，執行**右鍵功能表→解決錯誤**功能表單，如圖 1-62 所示，可以打開此素材錯誤訊息面板，如圖 1-63 所示。

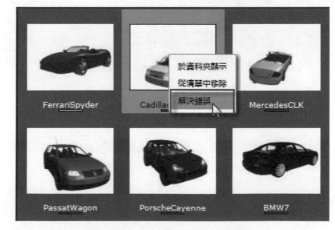

圖 1-62　執行**解決錯誤**功能表單

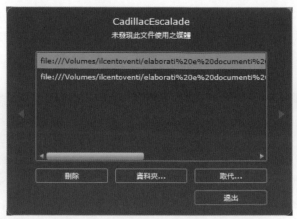

圖 1-63　打開此素
材錯誤訊息面板

10 一般素材出現錯誤情況都是原素材未包含所有紋理貼圖檔案所致，此處提供一簡便
解決方法，請執行**取代**按鈕，可以打開**開啟舊檔**面板，在此面板中將貼圖檔指向此
素材存放資料夾中相同的檔名上，如圖 1-64 所示。

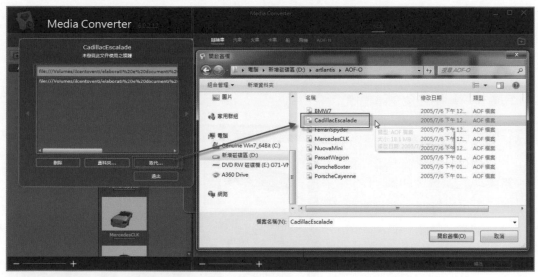

圖 1-64　將缺少的圖檔指向此素材存放資料夾中相同的檔名上

11 當在**開啟舊檔**面板中按下**開啟舊檔**按鈕，即可解決此素材第一條錯誤，再依相同的方法解決第二條錯誤，即可將 CadillacEscalade 素材下方之顏色圖示改為黃色，如圖 1-65 所示。

圖 1-65　將 CadillacEscalade 素材下方之顏色圖示改為黃色

12 利用上述的方法，將標示紅色之素材全部改為黃色的標示，如此即可完成素材錯誤之修正，如圖 1-66 所示。

圖 1-66　完成全部錯誤素材之修正

13 當完成全部素材的修復後，選取欄位內的全部素材，執行右下方的轉換按鈕，經短時間的運算，當完成素材的轉換後，素材下方的顏色圖示會全改為綠色，如圖 1-67 所示。

圖 1-67　素材下方的顏色圖示會全改為綠色

14 完成素材格式轉換後請關閉 Artlantis Media Converter 程式，進入 Artlantis 7 程式中，請依前面方法打開素材庫視窗，並選取汽車物體圖示，在其次分類選項中並未出現剛才存放轉換物體的資料夾名稱，如圖 1-68 所示。

圖 1-68　在汽車次分類選項中並未出現存放轉換素材的資料夾名稱

15 請執行面板右上角的**增加文件夾**工具按鈕，可以打開**瀏覽資料夾**面板，在其中選取存放轉換素材的資料夾名稱，使與素材庫做聯結，當按下**確定**按鈕，即可在素材庫中之次分類選項中出現此資料夾名稱，並在展示區顯示此等 3D 物體之縮略圖，如圖 1-69 所示。

圖 1-69　將存放轉換素材的資料夾與素材庫做聯結

16 網路有相當多的 Artlantis 素材供下載，惟其一般均為之前版本的素材，為使在 Artlantis 7 中能順利使用，必需先執行素材轉換程式，希望本小節的說明，能讓讀者之前辛苦搜集的素材能順利轉換，以供後續使用。

17 以上謹以物體素材做為示範，其實材質素材也必需以此程式做為轉換，如圖 1-70 所示，在舊版中材質素材格式為 *.shx，經轉換後可以 *.alts 格式供 Artlantis 7 使用，因其執行方法完成相同，在此不再重複示範，有需要的讀者請自行下載轉換使用。

圖 1-70　將舊版材質素材格式轉換為 *.alts 格式供 Artlantis 7 使用

1-9　Artlantis7 藉由 Twinmotion 2018 以充實透視圖效果

　　Artlantis 同為 Abvent 公司旗下的產品，雖然 Artlantis 本身具有全景、VR 對像及動畫製作能力，但有如 3ds max 般都屬於傳統 CPU 渲染一族，尚且傳統 CPU 渲染軟體尚需額外搭配天候、地形、植被、水文、人物及動態資源庫等龐大系統支援，其動畫也充其量只是鏡頭轉換效果而已。然自 Artlantis 7 版本發表以來，Abvent 公司開發團隊即一再強調兩軟體轉換之便利性，現將兩軟體間之互補性簡略分析說明如下：

1 Artlantis 與 Vray for SketchUp 軟體兩相比較，有經驗者都了解到 Artlantis 絕對較容易學習及上手，而其渲染速度更比 VRay 快上 3 到 4 倍時間，惟此等皆為傳統 CPU 渲染模式，其渲染時間相對較長。而 Twinmotion、Lumion 等軟體則為 GPU 渲染模式，其渲染單張透視圖概以秒為計算，簡直不需要渲染等待。

2 BIMmotion 是一個嵌入了 3D 模型和場景以及 Twinmotion 引擎的獨立的可執行文件（包含 3D 或 3D 立體模式）。該文件可以免費的分享和發送給使用者的客戶和合作人。接收到 BIMmotion 文件的用戶，無需在電腦中安裝任何應用，甚至無需安裝 Twinmotion 軟件，便可打開 BIMmotion 文件，實時的在 3D 項目中改變視覺角度、播放預設定的 3D 動畫、在 3D 項目中自由的或按照預設定路徑漫游（行走、奔跑或飛行）。甚至可以在 BIMmotion 中瀏覽不同階段的模型，來觀看項目建設的整個過程。

3 Twinmotion 可實時呈現 VR 虛擬實境，從項目構造到後期項目審核，Twinmotion 允許使用者隨時隨刻在 VR（虛擬現實）環境中探索您的 3D 模型。Twinmotion 支持 HTC Vive、Oculus Rift 和 Gear VR 頭盔。所見即所得，對 3D 模型做出的任何更改都會在虛擬現實中實時呈現！

4 Twinmotion 具備有地形系統，在其資源庫中提供的地形，或是導入使用者的自定義地形，無論是 "點雲" 或是 "3D 網格" 格式，自定義地形都會自動轉換為 Twinmotion 地形。且可以根據需求對其編輯、彫刻、繪制或添加植被。

5 Twinmotion 具備有植被系統，一個簡單的**筆刷**工具允許使用者 "粉刷" 一塊土地甚至一片森林。也可以選擇植物種類、自定義植物的大小和密度。所有 Twinmotion 中提供的植物都是動態的，樹葉隨風飄動，葉子的顏色隨四季變化。資源庫中還提供多種岩石模型和植物牆壁模型。**筆刷**工具可以應用在 Twinmotion 中的所有幾何模型。

6 Twinmotion 具備有天候系統，在 Twinmotion 中通過滑竿操作來調節天氣和四季如孩子的游戲一般簡單和有趣。無論是通過定義地理坐標和日期來調控陽光，亦或是直接定義陽光強度、亮度、陰影…，改變季節、調節天氣、甚至調節污染的濃度，在 Twinmotion 中都變得極其簡單。天空、雲的類型、霧、雨、雪、風，無論您選擇添加那些效果，項目中的樹木都會隨之進行實時的改變。使用者甚至可以實時的看到地面上濺起的雨滴和反射出天空顏色的水坑。所見即所得，無論是雷雨或是晴天，Twinmotion 中的一切操作都會實時呈現。

7 Twinmotion 具備多樣性且豐富的資源庫系統，Twinmotion 的資源庫中為使用者提供上千種精緻的 3D 物體。3D 物體以微略圖的形式排列在文件夾和相應子文件夾中，非常方便物體的查找。其中更提供上百種人物模型（商務人士、騎自行車的人、旅游中的人…）、車輛模型、自行車和摩托車、飛機、卡車、起重機等等… 您可以對所有模型進行自定義編輯。

8 Twinmotion 具備 PBR（物理渲染）材質系統，它提供一系列極其逼真的 PBR（物理渲染）材質。該材質會適應夜晚和日間的光照，做出真實的物理反應。同時，使用者可以設置材質的顏色、反射率、尺寸等等。所有的設置都通過滑竿進行，非常簡單。

9 Twinmotion 具備燈光系統，它獨一無二的全局照明（GI）功能使使用者的項目在實時瀏覽或渲染動畫中更加逼真。全局照明通過直接光源與間接光源來照亮您的項目。Twinmotion 同時具備人造光源（可編輯的 IES），使用者可以通過滑竿非常快速的調節光的強度、顏色、角度等等。光源可根據設置在白天自動關閉，夜晚自動開啟。

10 基於上述說明，想要將 Artlantis 場景轉到 Twinmotion 做後續處理，其較妥適的方法試為說明如下：

❶ 在 Artlantis 中請開啟書附光碟第一章中之臨水別墅 .atla 檔案，這是一建築外觀場景，以此做為兩軟體間轉檔之練習，如圖 1-71 所示。

圖 1-71 在 Artlantis 中開啟第一章中之臨水別墅 .atla 檔案

❷ 接著在預備文檔區中選取物體選項,以開啟**物體**控制面板,而列表面板會自動顯示物體列表,其中作者已預先建立一圖層,此圖層為空白圖層,如圖 1-72 所示。

圖 1-72 已預先建立一空白圖層

❸ 在列表中請點擊 atr_
ContextualMenu_Plans 圖
層，可以顯示其圖層下的
所有物體，請選取此全部
的物體再按滑鼠右鍵，在
顯示的右鍵功能表中執行
→移至→圖層功能表單，
如圖 1-73 所示，可以將此
等物件全部移置到指定的
（圖層）上。

圖 1-73　將選定的物體移到選下的（圖層）上

❹ 接著開啟**透視圖**控制面板，在面板中使用滑鼠點擊**圖層控制**欄位按鈕，可以表列
出所所物體圖層，請將**圖層**之選項勾選去除，即可將場景中所有植物給予隱藏，如
圖 1-74 所示。此等物件以在 Twinmotion 設置較為合宜，故把它們排除在轉檔內容
中。

圖 1-74　將場景中之所有植物給予隱藏

❺ 請執行程式應用功能表**→另存新檔→**Twinmotion 功能表單，可以打開**另存新檔**
功能表單，請將檔名設為臨水別墅，檔案格式系統自動內定為 .tma 格式，如圖 1-75
所示，本檔案已存放於第一章中供讀者直接使用。

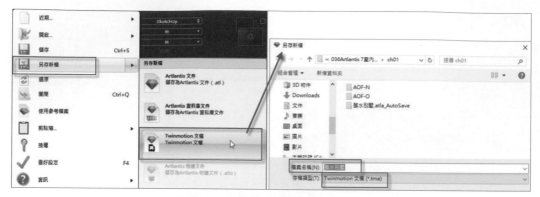

圖 1-75　將場景另存為為臨水別墅.tma 檔案

❻ 請執行 Twinmotion 軟體，在其內執行 Import 按鈕，可以打開**導入檔案**面板，在面板中按下 Opent 按鈕以打開 Import 面板，請在面板中選取第一章中臨水別墅.tma 檔案，如圖 1-76 所示。

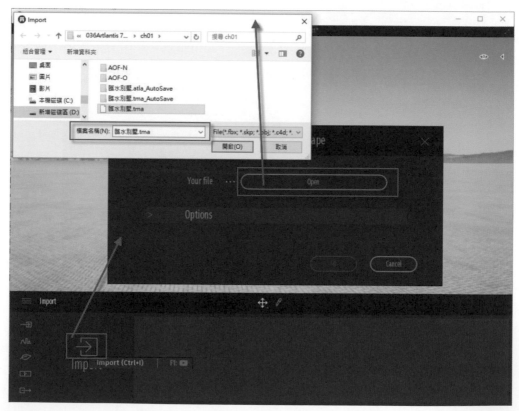

圖 1-76　匯入選取第一章中臨水別墅.tma 檔案

❼ 在 Twinmotion2018 中不僅可以匯入.tma 檔案格式，在 Import 面板中使用滑鼠點擊點擊檔案類別欄位，可以顯示多種檔案格式供選擇，如圖 1-77 所示，其中包含.atla 檔案格式，此處請讀者自行操作了解。

圖 1-77　Twinmotion2018 提供多種檔案格式供操作

❽ 當在導入檔案面板中按下 OK 按鈕，即可將此臨水別墅場景順利導入到 Twinmotion 場景中，如圖 1-78 所示，由 Artlantis 轉換至 Twinmotion 的工作至此完成。

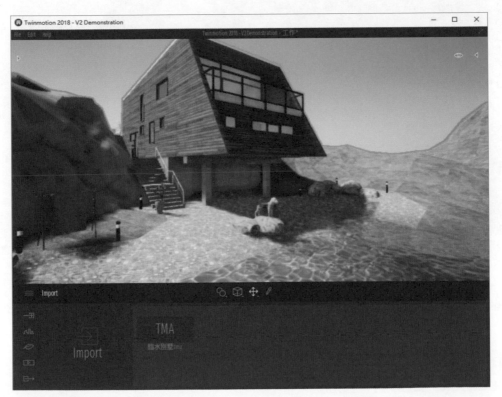

圖 1-78　在 Twinmotion 中完成臨水別墅 .tma 的導入工作

11 後續即可使用 Twinmotion 將此場景製作成景觀動畫,至於其操作方法,有興趣的讀者可以自行參閱相關使用手冊,或是參閱日後作者為此軟體所寫作的相關書籍。

12 在 Twinmotion2018 版本中亦備有簡體中文版本,使用者可以執行下拉式功能表→ **Edit** → **Preferences** 功能表單,可以打開 Preferences 面板,如圖 1-79 所示。

圖 1-79　執行下拉式功能表以打開 Preferences 面板

13 在 Preferences 面板中選取 Appearance 頁籤,然後在其顯示面板中點擊 Langrage 欄位,可以表列出多種語言供選取,請選取 Chinese 選項,此選項為簡體中文版,如圖 1-80 所示。

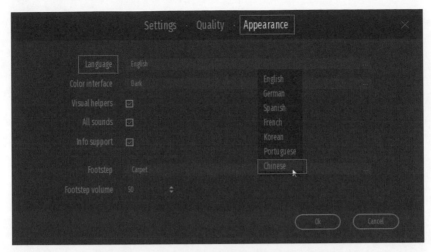

圖 1-80　在 Langrage 欄位中選取 Chinese 選項

14 當在面板中按下 OK 按鈕，此時無需退出軟體即可將軟體介面立即改為簡體中文，如圖 1-81 所示，雖然此軟體目前無繁體中文的設置，不過借助簡體中文的操作，對英文不熟稔者於學習上會有極大的幫助。

圖 1-81　將 Twinmotion2018 改為簡體中文介面

MEMO

2

透視圖控制
面板之操作

經由前面一章的練習，可以發覺 Artlantis 7 相對於 4 版本以前的使用者而言，整體的使用界面做了大翻修，以致對其產生莫大困擾，不過它的改變完全從使用者角度出發，朝易於使用及所見即所得的目標邁進。經由第一章循序漸進的舖陳解說，讀者應對它有了初步的了解與認知，如果是之前版本的使用者，也可以了解其界面的改變與之前版面界面尚存在相互關連性，只要稍加用心即可很快進入此版本的核心模式。接下來各章就要對各項控面板做詳細的解說，如前面對 Artlantis 7 新增功能的說明，其渲染速度與品質絕對有大幅度的提昇，因此選擇使用它，它必能滿足使用者在職場中的各項需求。

預備文檔區中共有五大工作選項，如圖 2-1 所示，由右至左分別為**透視圖、日照、燈光、物體**及**材質**等選項。

圖 2-1　預備文檔區中共有五大工作選項

此為 Artlantis 的工作核心，藉由此工具選項按鈕，可以打開各類別控制（Controller）面板，而各控制面板屬性設定的好壞，影響透視圖最終渲染的結果；本章先說明**透視圖**控制面板之使用方法，下面章節再分別說明日照、燈光、物體及材質等控制面板。

移動游標到透視圖工作選項按鈕右側，按向下三角形箭頭，可表列出透視圖、平行視圖、全景、VR 物體及動畫等功能表單，如圖 2-2 所示，其中除透視圖將為本書闡述的重點，在本章中將詳為說明，其餘部分將在本章後段中分別敘述之，以下各章節如果稱為**透視圖**工具選項按鈕或**透視圖**控制面板，均意指為透視圖模式，至於動畫部分，作者強烈建議使用 Twinmotion 或 Lumion 軟體才能得到事半功倍的效果。

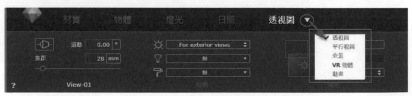

圖 2-2　選取向下三角形箭頭可列出各項鏡頭選項

2-1　透視圖控制面板的整體說明

進入 Artlantis 7 程式中，於迎賓畫面中執行應用程式功能表→**開啟**→Artlantis 文件
功能表單，如圖 2-3 所示，打開本書第二章 Artlantis 資料夾中之 House.atla 檔案，如圖
2-4 所示，現將**透視圖**控制面板各選項及區域分別說明如下：

圖 2-3　執行 **Artlantis 文件**功能表單

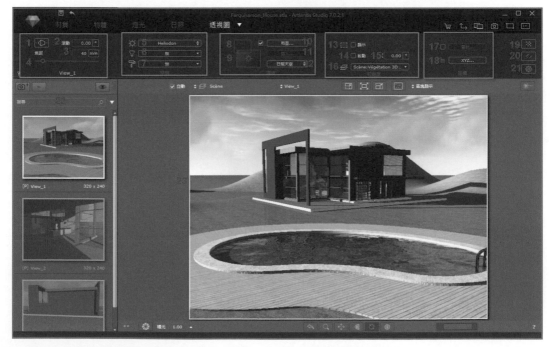

圖 2-4　打開 House.atla 檔案後的**透視圖**控制面板

場景設定區

1 建築師相機按鈕：執行本按鈕可以啟動兩點透視功能，在之前版本中想要執行二點透視效果，必將鏡頭點與其目標點高度調成相同高度，如今此兩者在不同高度下，亦可執行此按鈕以造就二點透視效果，所謂兩點透視即 Z 軸垂直於地平線上之謂，惟現實情況中不會有兩點透情形，然為維持畫面的穩定性，通常要求透視圖呈現兩透視的情況。

2 滾動相機欄位：可以直接輸入數值旋轉相機角度，順時針方向為正值，逆時針方向為負值。

3 鏡頭焦距欄位：本欄可以直接使用數字輸入鏡頭焦距大小，Artlantis 的鏡頭焦距設定值與 Sketchup 的鏡頭焦距設定值會有些出入，因此，在 Sketchup 出圖時，不用刻意去調整鏡頭，因為在 Artlantis 會再做調整，且此處的調整才是透視圖的最終表現；鏡頭焦距的大小，有如相機的廣角鏡頭，當然鏡頭焦距越小容納場景越多，但越前頭的景物也可能會失真變形，如何設定適當的鏡頭大小，惟有靠經驗拿捏了。

4 鏡頭焦距滑桿欄位：鏡頭焦距的大小可以使用本欄位之滑桿以調整之，另在 2D 視窗中使用滑鼠調整鏡頭夾角亦可調整鏡頭焦距，如圖 2-5 所示，惟依一般使用經驗，以使用數字輸入為要。

圖 2-5　在 2D 視窗上視圖模式下調整鏡頭夾角以調整鏡頭焦距

照明設定區

5 **日照系統控制欄位**：決定**陽光控制**面板中日照系統的啟用與關閉設定，當選擇（無）即為關閉日照系統，當設有多組的日照系統時，可以給不同的場景選擇不同的日照系統。

6 **燈光系統控制欄位**：決定**燈光**控制面板中燈光組的啟用與關閉設定，如果此處選擇（無）即為關閉全部的燈光組，本欄也可以為不同的場景搭配不同的燈光組。

7 **發光材質控制欄位**：決定**材質**控制面板中自發光材質與自發光玻璃的啟用與關閉設定，如果此處選擇（無）即為關閉所有發光材質，本欄也可以為不同的場景搭配不同的發光材質。

環境設定區

8 **前景欄位**：在此欄位中按滑鼠兩下，可以開啟**前景**設置面板，在面板中可以將帶有 Alpha 通道或是去背的圖片做為場景中的前景圖，有關前景面板的操作在後面小節會述及，在 Artlantis 中不同的場景可以搭配不同的前景圖。

9 **背景欄位**：本欄位與背景類型欄位相連動，當在該欄位選擇圖像時，在本欄位內按滑鼠兩下，可以打開**背景**面板，以供輸入想要的背景圖檔，有關**背景**面板的操作在後面小節會述及，在 Artlantis 中不同的場景可以搭配不同的背景圖。

10 **地面欄位**：執行本按鈕可以開啟無限地面面板，利用本欄位無限延伸功能，可以創建大地及大海景象，一般運用於建築外觀中。

11 **插入欄位**：本欄位即為之前版本的實景溶入欄位，本欄位必需背景欄位使用圖像格式才會啟動，執行本按鈕會打開插入面板供設定，這是 Artlantis 很特殊的功能，可以將建物依背景圖中現有 X、Y、Z 透視線，將其溶入到背景圖的方法，有興趣的讀者請自行參閱相關使用手冊。

12 **背景類型欄位**：執行本按鈕可以打開表列**日照天空**、**漸層**及**圖片**等三種模式供選擇，如圖 2-6 所示。

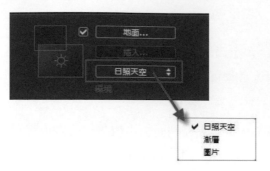

圖 2-6　背景類型欄位提供三種模式供選擇

可見度設定區

13 **鏡頭剖切顯示欄位**：勾選本欄位，可以在 2D 視窗中顯示鏡頭的剖切框。

14 **鏡頭剖切啟用欄位**：勾選本欄位可以啟用鏡頭剖切，一般與上一欄位同時勾選使用。

15 **鏡頭剖切旋轉角度欄位**：本欄位可以設定鏡頭剖切框的角度，一般配合 2D 視窗操作。

16 **圖層控制欄位**：此欄位中可以在場景中決定各圖層的啟用與關閉設定，因此本欄可以為不同的場景搭配不同的圖層。

座標設定區

17 **雷射欄位**：其功能為在場景定義雷射線，以做為對齊物件、燈具和紋理之使用。

18 **開啟座標對話方塊按鈕**：執行此按鈕可以打開**鏡頭座標**設定面板，可以直接設定鏡頭與目標點的 X、Y、Z 三個方向的座標值。

19 **編輯色調按鈕**：執行此按鈕可以打開**色調設定**面板，對於渲染前預為色調之調整功能。

20 **後續處理參數編輯按鈕**：執行此按鈕可以打開**後製**面板，在面板中可將設置中的預覽圖像，做進一步的參數設置。

21 **渲染參數設置按鈕**：執行此按鈕可以打開渲染參數面板，此為進行透視圖設置的首要工作，更為 Artlantis 所有操作的基石，在後面小節中將做詳細的介紹。

22 **透視圖列表面板：**在執行**透視圖**控制面板情形下，列表面板裡可顯示各場景的名稱，在此可以對場景做管理。

23 **透視圖預覽視窗：**在**透視圖**控制面板所做的各項參數設定，可以立即在預覽視窗中做完整展現，這是 Artlantis 比其它軟體更為優秀的地方。

2-2 渲染參數設置面板

此面板之設置，在 Artlantis 中佔了相當重要的地位，在歷經數次的改版後，到了 Artlantis 7 版本中更做了大幅度的改進，其渲染品質及速度更是達到極致之表現，這是眾多使用者繼續青睞 Artlantis 的主因。

要執行渲染參數設置的方法，可以在**透視圖**控制面板中執行**渲染參數**設置按鈕，即可打開**渲染參數**設置面板，如圖 2-7 所示，現說明面板中各欄位功能如下：

圖 2-7　打開**渲染參數**設置面板

1 **渲染引擎欄位；**

❶ 本欄位原在 Artlantis 5 中原提供 Artlantis 及 Maxwell 兩種渲染引擎供選擇，在此版本中系統已更換內建的 Artlantis 渲染引擎為**物理渲染引擎**，更提供**白色模型**渲染模式，如圖 2-8 所示。

圖 2-8　提供物理引擎及白色模型兩種渲染供選擇

❷ **白色模型**這有如 VRay 中的材質覆蓋渲染模式，場景中所有材質都被彌漫性白色顏色所覆蓋，燈光、陰影、背景和前景顏色都會被忽略，惟獨 VRay 中 的材質覆蓋不同的是，此白色模型仍能維持透明材質（如玻璃）的透明度。

❸ **物理引擎**可產出較為高級渲染品質。它主要是對於材質採樣計算和光粒子的真實模擬，因此在使用 Artlantis5、6 版本時，可能與之前版本的渲染時間會多出二至四成，惟在 Artlantis 7 版本時其渲染速度有了驚人的進步，現在它有了比非物理渲染時還要快的渲染速度。

2 **渲染尺寸欄位**：在欄位下拉式表列選單中，系統準備了各種現有尺寸提供選擇，如圖 2-9 所示。

圖 2-9　欄位中提供各種現有尺寸供選擇

3 **自定輸出尺寸欄位**：

❶ 如果**渲染尺寸**欄位未符合需求，在此處可以像素或公分等寬、高的欄位值，以自由設定出圖需要的大小，像素與公分兩列欄位為互為競合，原則上只能選擇其一輸入。

❷ 當在自訂尺寸的長寬欄位輸入尺寸後，可以按兩欄位中間的接頭，讓兩欄位接頭相接，如圖 2-10 所示，如此可以固定渲染出圖的長、寬比值，以利鏡頭取鏡的設置。

圖 2-10　設定長寬欄位值後讓兩欄位的接頭接上

❸ 此欄位的長、寬值牽動預覽視窗的長寬比值,常做為執行 Artlantis 時的前置作業,另因為在出圖前,一般會以較小尺寸做設定,以加快場景的布局和操作,而等出圖時再以較大尺寸做輸出,才能保持場景鏡頭取鏡的規劃設計,因此如何設定渲染出圖的長、寬比值,惟有靠個人需要及經驗為之。

❹ 設定好出圖長寬欄位值後,於出圖時可以點擊欄位右側的按鈕,可將渲染出圖像素成等倍數的放大或縮小。

4 **解析度欄位:**本欄位可以設定渲染出圖的解析度,解析度越高畫面越細緻,但渲染時間會增長,內定值為 72dpi。

5 **平滑化(亦即抗鋸齒)欄位;**

❶ 此欄位系統提供**固定率(3×3)**及**固定率(4×4)**兩個等級供選擇,較高的抗鋸齒也較耗用電腦資源,使用時機端看場景大小及電腦設備而定;惟一般在出圖前,均把此項勾選取消以加快場景建構的過程。

❷ **固定率(3×3)**模式為抗混疊加到計算比原來寬三倍的圖像,**固定率(4×4)**模式則抗混疊加到計算比原來更廣泛的四倍的圖像。

❸ 至於如何選擇固定率(3×3)模式或是固定率(4×4)模式,取決於場景的需要而定,(4×4)模式雖然採用 16 個像素做為樣本,惟它一般比(3×3)模式多出 1 至 3 成的渲染時間。

6 **氛圍欄位:**系統提供下拉表列**室內、室外、低光源、自訂**等四種模式供選擇,如圖 2-11 所示。在各模式中全域照明區和抽樣區各欄位均獲得相對應的顯示,當在各模式中上述的各欄位有變動時,均會自動改為**自訂**模式。

圖 2-11 **氛圍**欄位提供四種模式供選擇

7 **全局照明區：**全局照明共分為**精細度、半球形與內插功能**等三欄位，如圖 2-12 所示，本區三欄位值與氛圍及設定欄位為相連動，使用者只要在**氛圍**及**設定**欄位中選擇所要的模式，三欄位即會立即做更動，使用者只需要依場景需要做微調即可，這是 Artlantis 相當體貼使用者的作為。

圖 **2-12** 全域照明共分為精細度、半球形與內插功能等三欄位

❶ 精度欄位：欄位值的範圍為 1 至 5，較高的值也會佔用較多的渲染時間，本欄位主要涉及間接光，以此提高細節的精緻度，增加欄位值只會美化細節但並不足以提高整體的水平，因此不可一味提高欄位值而忽略渲染時間。

❷ 半球形欄位：欄位值的範圍為 1 至 5，它用來控制估計全局光照在給定的位置採集的樣品的數目。

❸ 內插功能欄位：欄位值的範圍為 1 至 5，這是兩個樣品和垂直之間所採取的平滑距離。

8 **抽樣區：**本區為調整噪波的渲染，本區共分為**材料、燈光**二欄位，如圖 2-13 所示，本區二欄位值與氛圍及設定欄位為相連動，使用者只要在氛圍及設定欄位中選擇所要的模式，二欄位即會立即做更動，使用者只需要依場景需要做微調即可，這是 Artlantis 相當體貼使用者的作為。

圖 **2-13** 抽樣區分為材料、燈光二欄位

❶ **材料欄位**：欄位值的範圍為 1 至 5，較高的值也會佔用較多的渲染時間，本欄位為解決材質之噪波問題，如果材質在渲染時產生太多噪波時，惟有調整材料欄位值加以改善之。

❷ **燈光欄位**：欄位值的範圍為 1 至 5，較高的值也會佔用較多的渲染時間，本欄位為解決燈光之噪波問題，如果燈光在渲染時產生太多噪波時，惟有調整材料欄位值加以改善之。

9 **設定欄位**：系統提供下拉表列**速度、適中、品質**及**自訂**等四種模式供選擇。如圖 2-14 所示，在各模式中全局照明區和抽樣區各欄位均獲得相對應的顯示，當在各模式中上述之各欄位有變動時，均會自動改為自訂模式。

圖 **2-14**　設定欄位提供四種模式供選擇

10 **強化背景欄位**：利用背景圖像可以產生天空光的作用，一般配合使用 HDR 圖像的共同使用，啟動它當會加長渲染時間。

11 **環境光遮蔽欄位**：啟動此欄位允許使用者在自然光無法照射到的極小區域內顯示一個全域性的環境光遮蔽效果。使得室內和室外場景有更深入和真實的呈現。

❶ **尺寸欄位**：此欄位值的範圍從 1 到 100 厘米。這是從一開始的幾何陰影的大小。

❷ **強度欄位**：此欄位值的範圍從 0 到 1，此為設置陰影的強弱。

12 **曝光模式區**：在本區中可以選擇 ISO / 快門速度（物理相機）模式或曝光模式。

❶ **ISO 欄位**：前方為 ISO 設置值，可設置表面的靈敏度，值的範圍從 1 到 32000；後段為快門設置值，快門速度可設置曝光時間，值的範圍從 1 到 16000 每秒。

❷ **曝光欄位**：其值的範圍從 0 到 20，可由曝光不足到過度曝光。

❸ 當選擇了曝光模式後，在預覽視窗左下角處亦提供相對的欄位供調整，這在第一章中已做過說明。

❹ 不管是物理相機或曝光模式之設置，均為 Artlantis 7 新設的功能，尤其是此板本之物理相機與之前版本之基底設計完全不同，兩者對於光源的計算標準相差幾數百倍之多，其各自運用時機在第五章會再做說明。

⓭ 白平衡欄位：

❶ 允許使用者以環境照明調整場景的主色，依據選擇的基準色或在 3D 場景中被識別為白色，將簡單地設置該新的參數來自動化彩色模式，如圖 2-15 所示，右側的圖經啟動白平衡並選取 Auto（自動）模式的結果。

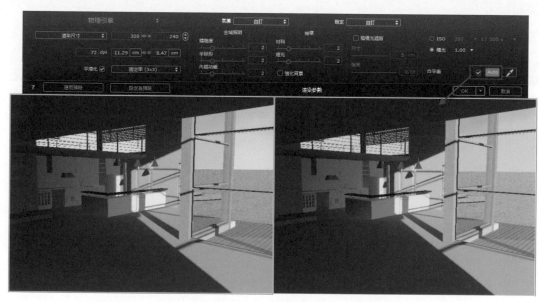

圖 2-15 右側的圖經啟動白平衡並選取 Auto（自動）模式的結果

❷ 當使用者使用滑鼠右鍵點擊右側的吸管按鈕，可以打開**色彩**面板，如在面板中選取 R=128、G=255、B=255 之顏色（亦即青色）後，則預覽視窗中自然產生紅色（青色之對比色）之白平衡效果，如圖 2-16 所示。

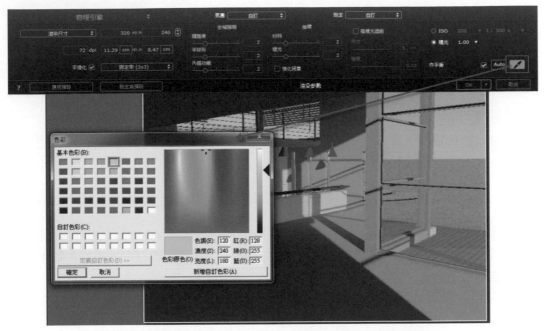

圖 2-16　預覽視窗中自然產生紅色（青色對比色）的白平衡效果

❸ 此亦表示白平衡作用為所選顏色之對比色效果，如圖 2-17 所示，為色彩之色輪表，
僅供讀者選色時之參考。

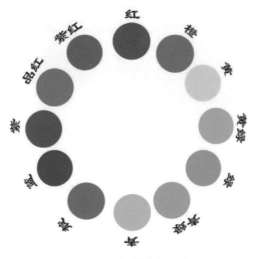

圖 2-17　色彩之色輪表

14 Upload To Twinlinket（上傳到 Twinlinket）欄位：此欄位為 Artlantis 7 新增功能，它允許使用者即時且輕鬆地在線上建立和分享專案的虛擬觀測。只需將 Artlantis 7 中建立好的圖像、全景圖和影片匯出到 Twinlinker，然後將它們鏈接起來，透過電子郵件內的簡單聯結或在使用者的網站上提供，即可廣泛地產生並分享虛擬觀測情境。

15 應用預設按鈕：當在**渲染參數**設置面板中欄位做了修改，想回復系統內定的設置可以執行此按鈕。

16 設定為預設按鈕：當在**渲染參數**設置面板中欄位做了修改，執行此按鈕可以將其設為預設的設置。

17 當按下 OK 按鈕可以利用關閉**渲染參數**設置面板並執行其設定，當按下**取消**按鈕則關閉**渲染參數**設置面板並取消所有設定。

2-3 鏡頭剖切

　　鏡頭剖切功能在室內設計軟體上都會有此功能，因為在室內透視圖表現上場景重點在室內，而一般因鏡頭縱深的關係，鏡頭擺設位置都會延伸至屋外，因此正常情形下，室內場景都會被建物面遮蔽；在 SketchUp 中其鏡頭沒有剖切功能，因此都以隱藏前牆方式為之，但經由鏡頭剖切後場景即處於半開放空間，對於光粒子運作會產生一些負面影響，因此一般只做為鏡頭取鏡之前期功能使用，至於詳細的操作方法，在實例演練章節會再做詳細剖析，以下僅說明鏡頭剖切的使用方法。

1 請開啟第二章中 Artlantis 資料夾內 sample01.atla 檔案，這是一間簡單布置的客廳場景，因為受前牆面的阻隔，因此看不見屋內的布置情形。

2 請打開 2D 視窗並處於上視圖模式，如圖 2-18 所示，紅色點為鏡頭點，藍灰色點為鏡頭目標點，兩條藍色線為鏡頭角度的夾角線，鏡頭確實位在房體外。

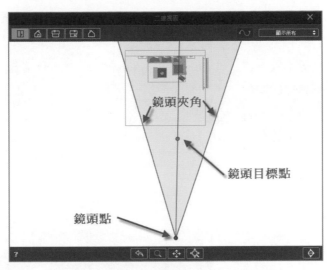

圖 2-18　打開 2D 視窗並處於上視圖模式

3 請在**透視圖**控制面板中，將可見度區中**顯示**與**啟動**兩個欄位勾選，如圖 2-19 所示，在二維視圖視窗中房體的周圍會出現剖切框，如圖 2-20 所示，這個剖切框圍繞在房體的四周。

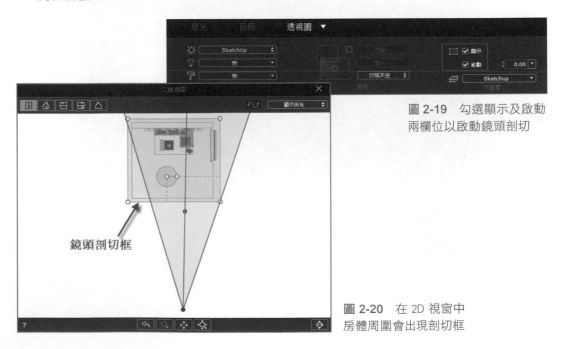

圖 2-19　勾選顯示及啟動兩欄位以啟動鏡頭剖切

圖 2-20　在 2D 視窗中房體周圍會出現剖切框

4 在 2D 視窗上視圖模式中
移動滑鼠到剖切框的下端線
上，按下滑鼠左鍵不放，移
動下端線往上移動到房體內
部，如圖 2-21 所示，此時
即可在預覽視窗中觀看到房
體內部，如圖 2-22 所示。

圖 2-21　移動剖切框的下端線到房體內

圖 2-22　由預覽視窗中已可看見房體內部

2-4　調整場景鏡頭

　　這是學會 Artlantis 渲染的基本功夫之一，如何設定最佳透視圖角度，這完全是個人經驗的累積，也是一種藝術涵養的表現，但這種涵養是可以培養與訓練，即汲取、體會別人的作品中鏡頭擺設方法；在實際運作中，**透視圖控制面板、2D 視窗**及**預覽視窗**等三種面板，是一起協同作業，從相互間的不斷操作微調，直到滿意為止。

1 續使用書附光碟中第二章 Artlantis 資料夾中 sample01.atl，將剖切框之下端線移到房內，使可看見房內結構，以利以下各項鏡頭的操作說明。

2 將控制面板呈現**透視圖**控制面板狀態，其中焦距設定欄位值為 69mm，這是依 SketchUp 內定鏡頭為 57mm 所致，由此可知，軟體間的鏡頭計算值是不同的，因此建議在使用建模軟體創建場景完成後，想輸入到 Artlantis 做渲染，不必先做鏡頭設定，待在 Artlantis 完成取鏡才是正辦。

3 **透視圖**控制面板中的**焦距設定**欄位，可以利用滑桿或填入數值方式調整鏡頭焦距，其使用要訣是由大逐漸調小；Artlantis 領先群倫的強項在此顯露無疑，即預覽視窗中的場景會立即回應設定情形，此處先調整焦距為 45mm。

4 打開 2D 視窗，使用滑鼠點取相機的目標點，將它移到場景的內牆上，再使用滑鼠點取鏡頭點，將它移近建物，使室內場景全包含在畫面中，如圖 2-23 所示。

圖 2-23　調整相機鏡頭及目標點位置以使場景含在畫面中

5 請打開**渲染參數**設置面板，系統內定的渲染尺寸為 320×240，亦即 4:3 的圖紙比例，如前面所言，此渲染尺寸大小影響預覽視窗之大小，因此請將其更改為 1024×768，並將兩欄位做連接處理，如果想要不同的出圖比例，此時就要先更改圖紙寬、高比，免得事後更改比率，需做鏡頭的重新調整。

6 在室內外場景的透視圖中，一般為求畫面的穩定性，都會要求兩點透視情況，在之前版中為維持 Z 軸垂直畫面，一般都會把鏡頭點和目標點的 Z 軸的設定成相同的高度，在此版本中只要啟動建築師相機即可，不過在室內設計上仍維持設定兩者為相同的高度。

7 使用滑鼠點擊**座標**對話方塊按鈕，以打開 XYZ（鏡頭座標設定）面板，在面板中將鏡頭點和目標點的 Z 軸的高度都設為 120 公分，如圖 2-24 所示。

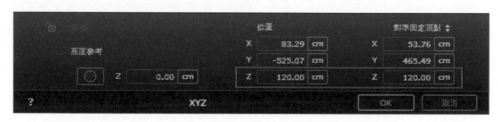

圖 2-24 設定鏡頭和目標點 Z 軸的高度均為 120 公分

8 以取鏡原理觀之，透視學上之視平線即鏡頭高度，即人眼平均 160 公分的高度，因此在手繪透視圖時，一般會以 150 或 160 高度定視平線高度，但在電腦繪圖上依經驗而言，想表現較佳的畫面效果，在室內設計表現上一般會建議以 80 至 120 公分為最佳高度，如為商業空間或是室外透視圖才建議以人眼高度或更高的高度設定鏡頭，本範例請設鏡頭和目標點的高度為 120 公分

9 鏡頭高度以直接輸入數字為佳，惟亦可在 2D 視窗中，使用右視圖或左視圖，移動滑鼠到鏡頭與目標點間的黑線上，按下滑鼠左鍵不放，移動滑鼠上下移動，可以同時移動鏡頭與目標點，這時**透視圖**控制面板中的鏡頭與目標點的 Z 軸座標值，其數值也會跟隨滑鼠移動同時變動兩個欄位值，如圖 2-25 所示。

圖 2-25　在 2D 視窗中移動鏡頭與目標
點間的黑線可同時調整鏡頭與目標點

10 將 2D 視窗設定為上視圖模
式，移動滑鼠到鏡頭的視角線
上，按住滑鼠左鍵不放，將滑
鼠左右移動，兩邊的視角線夾
角跟著放大與縮小，觀看**透視
圖**控制面板中鏡頭焦距設定欄
數值也會跟變動，如圖 2-26
所示。

圖 2-26　利用鏡頭的夾角線也可以調整鏡頭焦距

11 利用上述的方法，操作滑鼠可以左右前後調整鏡頭，以達到想要的透視圖角度，也
可以選擇在預覽視窗中，依前面小節的說明，使用滑鼠在預覽視窗中操控，可發現
2D 視窗的視圖跟著變動，其中的鏡頭與目標點的座標值也會跟著變動，當到達完
成階投，可再回到 2D 圖視窗中做微調。

12 如果對透視的角度不滿意，可以再各別調整鏡頭及目標點的位置，直到視覺效果滿意為止，一張透視圖視覺效果的好壞，一部分取決鏡頭的擺設，而這種最佳擺設，並不是一成不變，最好的學習方法是在往後章節實例操作上，在這些練習中，會對各種鏡頭的擺設提出剖析，相信在這些學習中可以很快學會鏡頭取鏡的設定。

13 在**透視圖**控制面板左側端，有調整透視圖旋轉角度之滾動欄位，可依特殊需要，將透視圖做某一角度的旋轉。惟這樣會產生畫面的不穩定性，除非特殊需要應避免之。

14 如果透視圖角度一切滿意，這時可以在**透視圖**控制面板中將**鏡頭鎖定**工具按鈕鎖住，這時相機鏡頭及目標點位置欄位會變為灰色為不可調整欄，這樣可以防止千辛萬苦設定好的透視圖角度，被不經意去更動到，如果有需要時只要打開鎖再予調整，記得要養成習慣，設定好的場景要馬上鎖住，除非場景是要做為巡弋用。

2-5 透視圖場景列表面板

當在**透視圖**控制面板狀態下，會顯示**透視圖**列表面板，這是 Artlantis 的眾多獨特強項之一，而列表面板會隨著控制面板的不同，顯示不同的列表內容，在此處可以增設多種場景及刪除場景，有如 3ds max 中的相機組，惟它有更強的功能，在每一場景中可以單獨配置各種不同的日照系統、燈光組及發光材質，更可以分配不同的圖層及背景圖，因此有了它，就足以應付各種場景取鏡的需求。

1 請重新打開第二章 Artlantis 資料夾中的 House.atla 檔案，以做為本列表面板的操作練習，在**透視圖**控制面板開啟狀態下，螢幕最左邊呈現的是**透視圖**列表面板，如圖 2-27 所示，現將其各欄位功能說明如下：

圖 2-27　透視圖場景列表面板

❶ **複製場景按鈕**：先選擇其中一場景再執行本按鈕，可以將選取的場景再複製成一新場景。

❷ **移除場景按鈕**：先選擇其中一場景再執行本按鈕，可以將選取的場景刪除。

❸ **過濾器按鈕**：當執行本按鈕以啟動過濾器時，可以將原本以縮略圖呈現的各場景，改以文字型式呈現各場景名稱，如圖 2-28 所示，當不啟動本按鈕時則又回復縮略圖型式。

圖 2-28　啟動過濾器按鈕可以以文字型式呈現各場景各稱

❹ **搜尋欄位**：當場景眾多時可以利用本欄位，以輸入欄位名稱快速呈現想要場景。

❺ **排序按鈕**：本按鈕可以依建立順序或依場景名稱做為排序標準。

❻ **場景展示區**：本區依過濾器設定，以各型式展示所有場景。

② 想要改變場景名稱，可以使用滑鼠在場景名稱上點擊兩下，場景名稱會呈藍色區塊，再在其上輸入場景名稱後，按鍵盤上的（Enter）鍵確定，如在此更改場景名稱，則**透視圖**控制面板上設定區中之場景名稱也會跟著更改。

③ 在列表面板中增加一個場景，在**透視圖**控制面板及 2D 視窗中，分別調整鏡頭大小與鏡頭點、目標點位置及視點高度，並加入一張 2D 背景圖，以取得不同的透視圖構圖內容，如圖 2-29 所示。

圖 2-29 增加一場景可以取得不同的透視圖構圖

④ 如取景滿意，記得還是要將鏡頭鎖鎖上，以免辛苦調整的鏡頭被不經意更動而破壞；依此方法，可以如 SketchUp 一樣增設很多場景，最後再選出滿意的透視圖做為輸出。

5 依作者習慣，最後都會多設一個不上鎖的場景，以做為場景巡弋之用，其用意在不變動已設定好的透視圖角度，但又想替某些背對相機的面賦予材質時，這時就要靠這場景來旋轉各種角度，以尋找隱藏面然後賦予材質，按列表面板上的場景，即可再回到不想被更動的場景上，在後面章節實例演練時，常為選取遠景處的材質，就需要靠這個場景來操作。

> 溫馨提示　當在 SketchUp 建模時設了數個場景，當輸出為 Artlantis 檔案格式時，在 Artlantis 場景列表面板中，同樣會自動生成和 SketchUp 相同數量的場景。

2-6　Enviroment（環境）設定區之操作

2-6-1　為場景加入背景

1 請打開本書第二章 Artlantis 資料夾內 sample02.atla 檔案，如圖 2-30 所示，這是一個室外場景，其中的鏡頭已經約略設定，也可隨自己喜好自由更動之。

圖 2-30　打開第二章 Artlantis 資料夾內 sample02.atla 檔案

2 請打開**透視圖**控制面板，在面板中**背景類型**欄位系統內定為日光天空模式，此項是和**日照**控制面板做連動，經由該面板雲彩選項中各欄位的設定，可以將天空背景做各種變化。

3 經由**日照**控制面板中調整陽光位置，及**雲彩**選項中各欄位的設定，可以將背景天空豐富化，如圖 2-31 所示。有關此部分的操作，將留待第三章中再詳為說明。

圖 2-31　利用**日照**控制面板中欄位設定可將背景天空豐富化

4 為想增加不同背景表現的場景，請在**透視圖**列表面板中按 增加場景按鈕，以增加 Scene3_1 場景，稍微移動相機位置，以變換不同視角，並選擇它做為當前的場景，如圖 2-32 所示。

圖 2-32　在列表面板上增加一場景

5 除了以日照天空模式設定背景，一般也常使用 2D 圖片做背景，在 Artlantis 中加入 2D 圖片做為背景圖相當容易，請在**透視圖**控制面板的**背景類型**欄位中選擇**圖片**模式，再移游標至**背景**欄位中按滑鼠兩下，可以打開**背景**設置面板，如圖 2-33 所示。

圖 2-33　在背景欄位中按滑鼠兩下可以打開**背景**設置面板

6 在**背景**設置面板中按下**瀏覽**按鈕，可以打開**開啟**面板，在該面板中請輸入第二章 Artlantis 中之 maps 資料夾內 2323.jpg 圖檔，在預覽視窗中之場景其背景馬上貼入該圖像，如圖 2-34 所示。

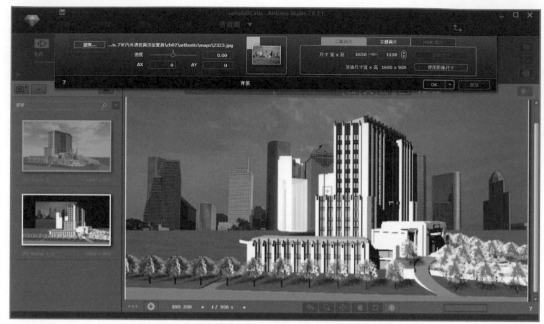

圖 2-34　在預覽視窗中之場景其背景馬上貼入該圖像

7 將背景圖匯入後，**背景**設置面板所有欄位均被啟動，如圖 2-35 所示，今將各欄位使用方法略述如下：

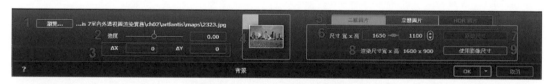

圖 2-35　被啟動的**背景**設置面板

❶ **瀏覽按鈕：**執行此按鈕，可以打開**開啟**面板，使用滑鼠點擊右下角的**檔案類型**欄位，可以表列出可供輸入的檔案類型。

❷ **強度欄位：**其欄位值從 -100 至 100，可以使用拉桿滑動或直接填入數字方式為之，今試著調整其亮度欄位值為 5，整個背景加亮有如豔陽高照般，如圖 2-36 所示。

圖 2-36　調整其亮度欄位值為 5

❸ △X 為圖像由左往右橫移的數值，△Y 為為圖像由上往下垂直移動的數值，其單位為像素，一般以滑鼠直接移動圖像的位置。

❹ **背景縮略圖欄位**：當輸入圖像後，圖像縮略圖會顯示在此欄位中，當圖像大於出圖大小時，使用滑鼠按住縮略後的白色區塊，可以在此欄位內四周 8 個方位移動，此時預覽視窗中的背景圖會跟隨著方位的不同做不同的變換，如圖 2-37 所示，有關調整圖像之大小在下面會做說明。

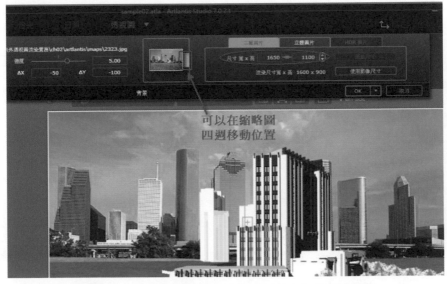

圖 2-37　在欄位中移動圖片以調整場景中的背景圖位置

輸入背景圖有多種方式，除前面介紹的執行 Browse（查看）按鈕外，亦可在背景圖縮略圖欄位上按滑鼠左鍵兩下，一樣可以打開**開啟**面板，或是直接從素材庫中將圖像拖曳到背景欄位中。

❺ **圖像類別頁籤區**，系統提供二維圖片、立體圖片、HDR 圖片等三類型供選擇，此處和**瀏覽**按鈕之**開啟**面板內檔案類型相關連；立體圖片一般使用在動畫上，而 HDR 圖片則在選取高動態圖像時才會啟動。

❻ **圖像尺寸大小欄位：**在此欄位中使用者可以自行設定圖像的寬、高值，惟當中間的鎖鎖住時只能依圖像的寬高比值調整，其後的上、下箭頭為將圖像做等倍放或縮小的按鈕。

❼ **原始尺寸按鈕：**當圖像經前一欄位執行圖像之大小改變時，執行此按鈕可以回復圖像原來的尺寸，如果前面的按鈕未操作時，此按鈕呈灰色為不可執行狀態。

❽ 場景渲染尺寸大小欄位明示區。

❾ **使用影像尺寸按鈕：**執行此按鈕，將把渲染出圖大小改為圖像設定的尺寸，因為無法使用回復按鈕將其渲染尺寸回復，因此請慎用此工具。

8 在**背景**設置面板仍維持開啟狀態，移動游標至預覽視窗中，游標的圖示跟以往不同，此時按住滑鼠左鍵可以移動背景的圖像位置，此處和縮略圖欄位移動的圖像不同，縮略圖欄位移動圖像為角度的變換，而此欄位為真正移動圖像，如因移動太超過會出現穿幫現象，如圖 2-38 所示。

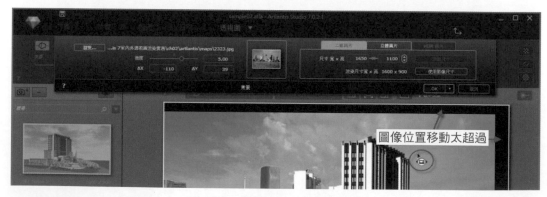

圖 2-38　圖像移動太超過致穿幫

9 在**背景**設置面板中執行**瀏覽**按鈕，可以打開**開啟**面板，在面板中請輸入第二章 Artlantis 資料夾中 maps 次資料夾內之 HDRI17.hdr 檔案，這是高動態圖像，如圖 2-39 所示，現將與 2D 圖像不同的欄位說明如下：

圖 2-39　在背景設置面板中使用高動態圖像

❶ HDR 圖片頁籤，當使用高動態圖像後，HDR Image 頁籤會啟動並成為目前使用的頁籤。

❷ HDRI17.hdr 檔案圖像的大小。

❸ 開啟燈光（Lighting ON）欄位：將本欄位勾選，以啟用高動態圖像之光效，其右側的滑桿及數值欄位才能啟用，在其中可以調整光效的強弱。

10 和使用 2D 圖像一樣，在**背景**設置面板仍維持開啟狀態，移動游標至預覽視窗中，游標的圖示已跟以往不同，此時按住滑鼠左鍵可以移動背景的像，如圖 2-40 所示。

圖 2-40　在預覽視窗中移動高動態圖像位置

11 想要刪除 2D 或 HDR 高動態圖像，只要在背景類型欄位中選擇其它類型即可，或是使用滑鼠在背景欄位點擊一下，再按鍵盤上 Delete 鍵亦可將背景圖刪除。

12 使用者如果想真正感測到 HDR 高動態圖像的光粒子作用，可以先退出**背景**面板，然後在**日照**欄位選擇**無**，接著開啟**渲染參數**設置面板，在面板中將**強化背景**欄位勾選，並開啟白平衡功能，如圖 2-41 所示。

圖 2-41　在**渲染參數**設置面板中啟用**強化背景**等欄位

13 再度開啟**背景**面板，適度調整**強度**欄位值，以改變 HDR 背景圖的明暗度，然後勾選**開啟燈光**欄位並調整其強度值，藉由這些操作，在沒有陽光的照射下圖面依然可以有充份的光照效果，如圖 2-42 所示。

圖 2-42　完全以 HDR 圖像做為場景之光效果

2-6-2　為場景加入前景圖

1 請開啟第二章 Artlantis 資料夾內之 sample03.atla 檔案，這是依前面的案例設置背景的場景，如圖 2-43 所示，請使用滑鼠在**前景**欄位上點擊兩下，可以打開**前景**設置面板，目前面板中欄位皆為不可執行狀態，此因尚未有前景圖之故。

圖 2-43　開啟第二章 Artlantis 資料夾內之 sample03.atla 檔案

2 輸入前景圖的方式和輸入背景圖相同，現示範不由**開啟**面板方法，而直將將**素材庫**面板中之前景圖拖曳到前景欄位中（背景圖亦可如是操作）；請打開素材庫分類區，選取二維物件區中的圖像物件圖示，在其次分類圖示中選取其中一圖像拖曳到前景欄位中，即可為場景增添前景圖，如圖 2-44 所示。

圖 2-44　使用拖曳方式為場景增添前景圖

3 由預覽視窗觀之，前景圖在場景中並非正確，這是前景圖與景場之尺寸不協調所致，請使用滑鼠在前景圖欄位按兩下，可以打開**前景圖**設置面板，如圖 2-45 所示，現將其中欄位與背景圖欄位不同者說明如下：

圖 2-45　前景圖設置面板

❶ 前景圖像尺寸大小欄位，其後的上、下箭頭為將圖像做等倍放大或縮小的按鈕，也可以在欄位內鍵入數值為之，惟中間的鎖鏈請維持連結狀態，以保持圖像的長寬比值。

❷ **渲染尺寸**欄位，本欄顯示場景於**渲染參數**設置面板中所設定的出圖尺寸，以供設置前景圖尺寸之參考。

❸ **編輯 Alpha 通道**欄位按鈕：這是 Artlantis 6 版本以後新增的功能選項，一般要做為前景圖的先決條件，必需先在影像軟體中將圖像做去背處理，或是製作帶 Alpha 通道的圖層，如今只要按下此欄位按鈕，即可打開 Alpha Mask Editor 面板，如圖 2-46 所示。

圖 2-46　打開 Alpha Mask Editor 面板

❹ **使用圖像尺寸**欄位按鈕：執行此按鈕，將把渲染出圖大小改為前景圖像的尺寸，因為無法使用回復按鈕將其渲染尺寸回復，因此請慎用此工具。

4 在**前景**設置面板中將圖檔大小調整為 1600×900，在面板開啟狀態下，移游標至預覽視窗中，使用滑鼠可以移動前景圖，請將圖像移動到合理位置上，如圖 2-47 所示。

圖 2-47　調整前景圖像尺寸並移動到合理位置

5 由預覽視窗觀之,做為前景圖像其亮度過於光亮,在**前景圖**設置面板中,請調整**亮度**欄位值將其亮度調暗,以符合前景光線需求,如圖 2-48 所示。

圖 2-48　調整前景圖的亮度欄位將前景圖像調暗

6 要做為前景圖的圖片，必須使圖片具有去背或帶 Alpha 通道的圖片，此可以在 Photoshop 軟體中施作，而在 Alpha 通道中將要顯示的部分為白色，不顯示的部分則為黑色，其製作方法在作者為 SketchUp 寫作一系列書籍均有詳細的解說，請自行參閱。

7 想要刪除前景圖像，只要使用滑鼠在前景欄位點擊一下，再按鍵盤上 Delete 鍵亦可直接將前景圖刪除。

8 先將現有前景圖刪除，在**前景**設定面板中請按**瀏覽**按鈕，可以打開**開啟**面板，在面板中請匯入第二章 Artlantis\maps 資料夾內的前景圖 .png 檔案，這是已經去背處理的檔案，則可以立即在場景中快速加入前景樹，如圖 2-49 所示。

圖 2-49　立即在場景中快速加入前景樹

9 再將現有前景圖刪除，在**前景**設定面板中請按**瀏覽**按鈕，可以打開**開啟**面板，在面板中請匯入第二章 Artlantis\maps 資料夾內的前景植物 .tif 檔案，這是帶 Alpha 通道的圖檔，也可以立即在場景中快速加入前景植物，如圖 2-50 所示。

圖 2-50　在前景欄位置入帶 Alpha 通道的圖檔

10 當在**前景**設定面板中按下**編輯 Alpha 通道**欄位按鈕，可以打開 Alpha Mask Editor 面板，這是 Artlantis 6 版後新增加的功能，惟依試用的結果並非理想，要製作前景圖理應在 Photoshop 中製作方為正辦，不但工具眾多且快速方便多了，有需要的讀者請自行參閱使用手冊說明。

2-6-3　為場景創建大地

1 請打開書附光碟第二章 Artlantis 資料夾中的 sample04.atla，這是一室外場景，因沒有大地的設置，以致匯入 SketchUp 模型後，背景呈現一片淡藍色而感覺漂浮在半空中有點不太真實，如圖 2-51 所示。

圖 2-51　地面呈現一片淡藍色感覺漂浮在半空中有點不太真實

2 在**透視圖**控制面板中，請勾選**地面**欄位，在預覽視窗中場景立即產生大地的景像，
　 如圖 2-52 所示，惟地面高度並非符合使用者需要。

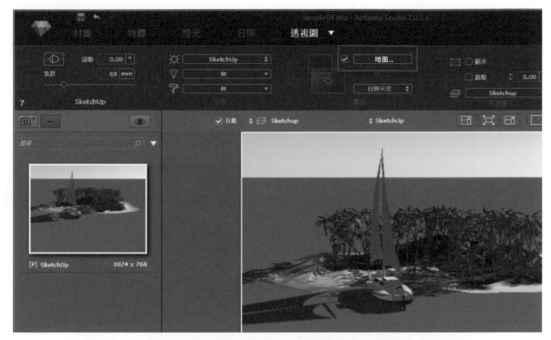

圖 2-52　在預覽視窗中場景立即產生大地的景像

3 使用滑鼠點擊**地面**欄位按鈕，則可以打開**無限地面**設定面板，如圖 2-53 所示，現
　 將面板中各欄位說明如下：

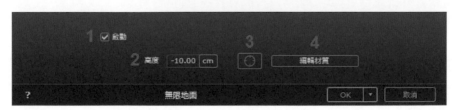

圖 2-53　打開**無限地面**設置面板

❶ 啟動欄位：當欄位勾選取消時，場景中的大地會消失不存在。

❷ 高度欄位：本欄位可以設定大地的高度，系統內定為-10 公分，而其高度是依據建模
　　的原點高度而來，可以直接填入數值以設定大地的海拔高度。

❸ **指定海拔高度按鈕**：啟動本按鈕會使按鈕呈現黃色狀態，在預覽視窗場景中，移動游標至要設成海拔高度的地方，使用滑鼠點擊一下，即可設定此處為大地高度處，如圖 2-54 所示。

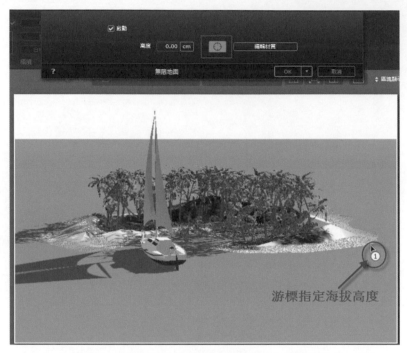

圖 2-54　在場景中使用滑鼠點擊以設定大地的高度

❹ **編輯材質按鈕**：執行此按鈕可以打開**材質**控制面板，如圖 2-55 所示，如此即可供使用者立即在材質編輯面板中編輯大地材質。

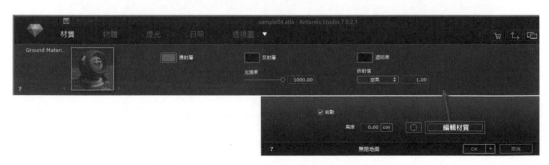

圖 2-55　執行此按鈕可以打開材質控制面板

4 場景中的大地是一無限大的空間，在素材庫中將水材質拖曳給大地，再將場景加入
天空背景，則整個場景即可呈現一整片汪洋大海的景象，如圖 2-56 所示，有關材
質編輯的操作將留待第四章中再做說明。

圖 2-56　賦予大地水材質則呈現一片汪洋大海

2-7　Lighting（光線）設定區之操作

1 請打開第二章 Artlantis 資料夾內 sample05.atla 檔案，這是作者寫作 SketchUp
室內設計經典Ⅲ—Artlantis 渲染篇一書第九章中的實例場景，如圖 2-57 所示，
這是一間主臥室場景。

圖 2-57　開啟 sample05.atla 檔案這是一間主臥室場景

2 請打開**透視圖**控制面板，在面板照明區中有三組欄位，在**透視圖**列表面板中也設了 2 組場景。

3 在**日照**欄位中，其下拉表列選項有**無**及 SketchUp 日照系統供選擇，第一場景中本欄位選擇為**無**，表示本場景不使用日照系統而自動將其處於夜晚的情境，如圖 2-58 所示。

圖 2-58　本場景不使用日照系統而自動將其處於夜晚的情境

4 在**透視圖**控制面板中,可以將不同的場景與不同的日照系統做搭配,本處請在場景
列表面板中選擇第二場景 SketchUp_1,而在**日照**欄位中選取 SketchUp 日照系
統,則在預覽視窗中場景表現出白天的情境,如圖 2-59 所示。

圖 2-59　第二場景搭配 SketchUp 日照系統則場景表現出白天的情境

5 由上面的操作可以得知,可以藉由不同的日照系統以搭配不同的場景,讓同一場景
模型可以產出不同的天候情境,這是 3ds max 多組相機設置所無法比擬,有關日
照設置方法將在第三章中再為詳述。

6 請續選取第二場景,在**透視圖**控制面板的照明區中,在燈光欄位內,其下拉表列中
有無與 Lights group#0、Lights group#1、Light Group_1 及 Light Group_2
等 4 組人工燈光組供選擇,如圖 2-60 所示,本場景選**無**選項,即表示不使用人
工燈光。

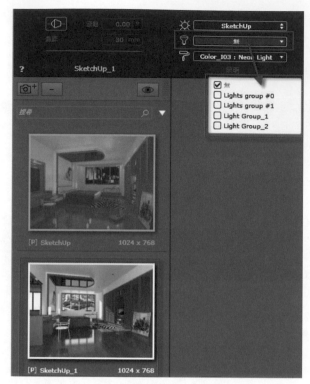

圖 2-60　本場景
不使用人工燈光

7 請打開**燈光**控制面板,在此面板中 On/Off 燈光開關欄位呈灰色為不可執行,其右邊的列表面板中,燈光組呈黑色為不啟用狀態,有關**燈光**控制面板的操作,將在第三章中再詳為說明。

8 在**透視圖**控制面板的照明區中,其**發光材質**欄位內,如果場景內未設發光類材質,其欄位內不會列出材質名稱,惟場景內設有 Neon Glass(發光玻璃)及 Neon Light(自發光)兩種材質,則選項內會列出此種發光材質的材質名稱供選取。

9 一樣維持第二場景(SketchUp_1)被選取,在**發光材質**欄位中將 Color_I03 及 Color_H05 兩材質編號勾選,則檯燈及窗戶玻璃會顯示出該有的光照效果,如圖 2-61 所示。

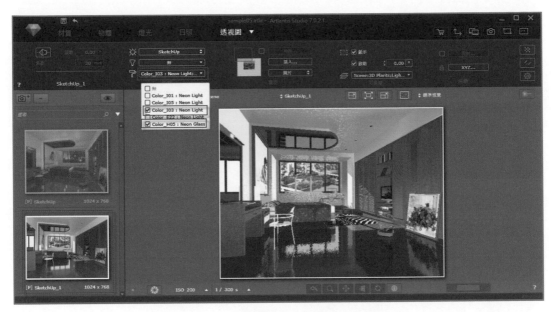

圖 2-61　場景中的白天情境表現正常

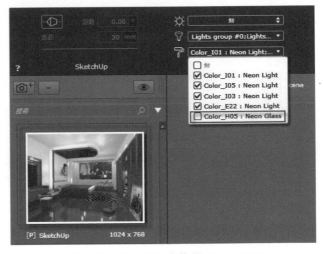

10 改選 SketchUp_1 第一場景，在**發光材質**欄位中將所有之發光材質編號均勾選，惟獨 Color_H05 發光玻璃材質名稱不勾選，則場景中會所有燈體會發光，而代表白天之窗戶發光玻璃則不發光，使符合夜間的情境，如圖 2-62 所示。

圖 2-62　第一場景中惟獨 Color_H05 材質名稱不勾選其餘全勾選

11 維持 SketchUp_1 第一場景被選取，在燈光欄位中將所有燈光組均予勾選，則此場景之夜間情境被完全塑造出來，如圖 2-63 所示。

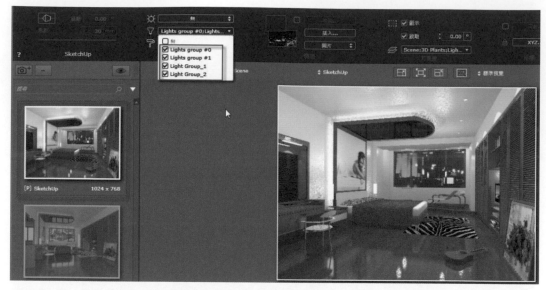

圖 2-63　將燈光欄位內之燈光組全啟動以塑造出來夜間情境

12 由上面的操作可以了解　Artlantis　的光線設定是多麼特殊與好用，在同一模型中可以設定各種不同情境，這是其它軟體所無法比擬，如果再配合圖層的控制，即可將場景設置推向極緻。

2-8　色調調整及後處理參數編輯

　　編輯色調設定按鈕和**後期處理**參數按鈕都是預為輸出圖像做先期處理，如前面所言，這些調整設置如在 Photoshop 中會有較佳的效果，因此本小節只對其功能做簡短的說明。

1 依然使用前節之範例檔，在**透視圖**控制面板中選取編輯色調設定按鈕，可以打開**色調設定**面板，如圖 2-64 所示，其面板中各欄位說明如下：

圖 2-64　開啟**色調設定**面板

❶ **燈光色調欄位**：此欄位內定值為 0 至 100，移動欄位的滑桿，可以調整場景的光線強弱，值越大光線越弱，反之則越強，如圖 2-65 所示，為將燈光色調欄位調整為 60 結果。

圖 2-65　將燈光色調欄位調整為 60 結果

❷ **黑色調欄位**：此欄位內定值為 0 至 50，移動欄位的滑桿，可以調整場景的陰影強弱，值越大陰影越淡，反之則越強，如圖 2-66 所示，為將**黑色調**欄位調整為 20 結果。

圖 2-66　將黑色調欄位調整為 20 結果

2 **編輯後期處理**參數按鈕：這是 Artlantist 對渲染的圖像做各種參數調整，藉由這些參數調整，做出仿 Photoshop 的濾鏡效果，這是此軟體特殊強項之一，如果使用者對圖像想要有不一樣的表現，可不借助影像軟體的後期處理，直接可產出想要的最終效果圖。

3 續使用主臥室場景，在**透視圖**控制面板中選取**編輯後處理**參數按鈕，可以打開**後製**面板，如圖 2-67 所示，茲將其各欄位說明如下：

圖 2-67　打開後製面板

❶ **混色欄位：**勾選本欄位，可以移動游標到底下色塊按下滑鼠右鍵，可以打開**色彩**面板，在面板中選取顏色為透視圖場景做混色處理，如圖 2-68 所示。

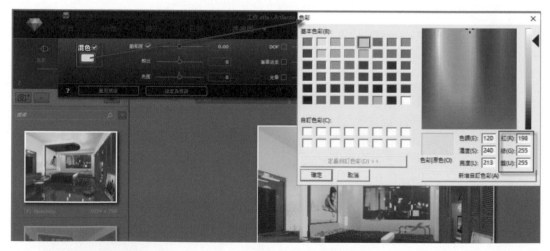

圖 2-68　將透視圖場景做混色處理

❷ **飽和度欄位：**勾選本欄位利用右側的滑桿，可以調整透視圖場景的飽和度。

❸ **對比欄位：**勾選本欄位利用右側的滑桿，可以調整透視圖場景的對比度。

❹ **亮度欄位：**勾選本欄位利用右側的滑桿，可以調整透視圖場景的亮度。

❺ **Dof（景深）欄位：**勾選本欄位利用右側的滑桿，可以調節透視圖場景中景深的清晰度，如圖 2-69 所示，移動滑桿將透視圖場景做某種程度的模糊化處理。

圖 2-69 移動滑桿將透視圖場景做某種程度的模糊化處理

❻ **指定景深按鈕：**當 Dof（景深）欄位勾選本按鈕才能使用，且需與之相互搭配，請先移動滑桿設定模糊度，再使用滑鼠點擊此按鈕，則此按鈕會呈黃色狀態，移動游標至場景中要表現清晰度的地方按下滑鼠左鍵即可，如圖 2-70 所示。

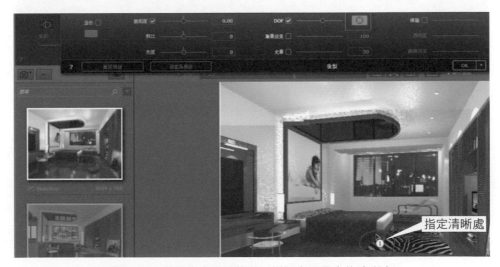

指定清晰處

圖 2-70 使用指定景深按鈕可以設定場景中的清晰處

❼ **漸暈效果欄位：**勾選本欄位利用右側的滑桿，可以調整透視圖場景中四周黑色漸暈效果，如圖 2-71 所示。

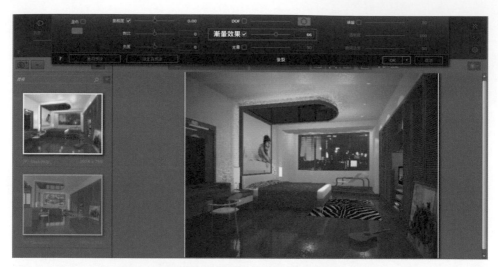

圖 2-71　調整透視圖場景中四周黑色漸暈效果

❽ **光暈欄位：**本欄位在模擬陽光透過雲霧反射，並經由雲霧中的水滴發生繞射的干涉，最後形成一圈彩虹光環的光學現象，如圖 2-72 所示。

圖 2-72　設定場景的光暈效果

⑨ **邊緣欄位：**亦即為邊線**強度**欄位，勾選本欄位利用右側的滑桿，可以調整透視圖場景邊緣的柔和度和硬度，當滑桿往左柔和度越高，往右硬度越高。

⑩ **透明度欄位：**本欄位必需**邊緣**欄位勾選時才能啟動，利用右側的滑桿，可以調整透視圖場景的透明度，如圖 2-73 所示，為調整**透明度**欄位值 30 的結果。

圖 2-73　調整**透明度**欄位值為 30 的結果

⑪ **繪圖效果欄位：**本欄位應為粉蠟筆特效，且本欄位必須 Edge（**邊緣**）欄位 勾選時才能啟動，利用右側的滑桿，可以調整透視圖場景的粉蠟筆特效程度，如圖 2-74 所示，為調整繪圖效果欄位值 82 的結果。

圖 2-74　調整繪圖效果欄位值為 82 的結果

⑫ 應用預設欄位：將面板改成預設的後續處理參數。

⑬ 設定為預設欄：將後續處理參數面板各欄位的設定值儲存成預設值，以供往後重複使用。

4 在**後製**面板中按下**應用預設**欄位按鈕以恢復系統預設值，在後製面板中將**飽和度**欄位勾選，並調整其欄位值為 -100，可以將透視圖場景調成黑白色調，其結果如圖 2-75 所示。

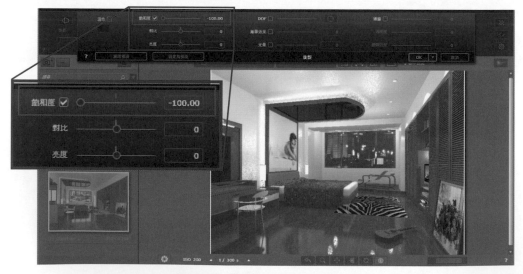

圖 2-75　將透視圖場景調成黑白色調

5 在後製面板中，將**飽和度**欄位調回 0，**對比**欄位調整為 10，**亮度**欄位調整為 -15，其結果如圖 2-76 所示。

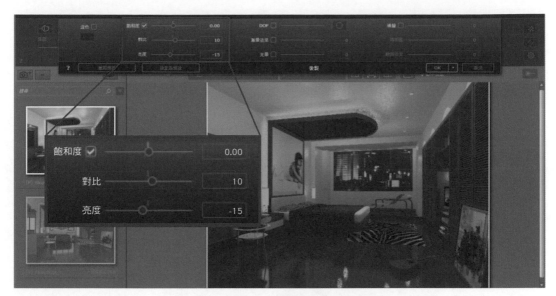

圖 2-76　調整**對比**及**亮度**兩欄位值的結果

6 有關後製面板其它欄位之詳細操作，請讀者自行練習，一般均以 Photoshop 做色階與色調的處理才是正辦，畢竟其工具較齊全，也能做出更多、更好的效果。

2-9 Artlantis 雷射面板之操作

雷射工具為 Artlantis 6 版以後新增工具，有鑒於 Artlantis 的預覽視圖有如 SketchUp 的操作界面，它們均為在 3D 空間中作圖，而 SketchUp 借助 X、Y、Z 三軸向可以方便做定準工作，而 Artlantis 雖然也可藉由 2D 視窗做部分定準工作，不過因為不具座標值所以尚有其缺陷，如今 Artlantis 藉由雷射工具亦可在預覽視窗中做出準確定位功能。

1 請重新打開第二章 Artlantis 資料夾內 House.atla 檔案，並在場景列表面板中選取第二場景，這是此建物之室內場景，如圖 2-77 所示。

圖 2-77　第二章 Artlantis 資料夾內 House.atla 檔案並選擇二場景

2 請打開**透視圖**控制面板，並勾選**雷射**欄位，再點擊右側的**雷射**按鈕即可開啟**雷射**面板，如圖 2-78 所示。

圖 2-78 開啟**雷射**面板

3 **啟動欄位：**當欄位勾選取消時，則本面板中的所有欄位會呈灰色為不可執行狀態。

4 **選取參考檔案的表面欄位：**使用滑鼠點擊欄位右側的按鈕，當按鈕呈現黃色表示為啟動狀態。移動滑鼠到預覽視窗中點擊地面，則所有地面線均會顯示紅色邊框，如圖 2-79 所示。

圖 2-79 所有地面線均會顯示紅色邊框

5 接著**輸入至表面的距離**欄位中輸入距離值，例如現想在牆面 160 公分高處安裝掛畫，請在欄位右側區輸入 160，即可在牆面上 160 公分處產生雷射線，如圖 2-80 所示，如此才能精確控制物體要擺放的位置。

圖 2-80 在牆面上 160 公分處產生雷射線

6 接著打開素材庫，將掛畫元件拖拉到牆面上，此時可以利用雷射線順利放置到雷射線上，如此即可正確定位掛畫高度為 160 公分，如圖 2-81 所示。有關物體之操作方法待第三章再詳為說明。

圖 2-81 將掛畫定位在牆面 160 公分高度上

2-10 Artlantist 的平行視圖操作

1 請打開第二章 Artlantis 資料夾內 sample06.atla 檔案，這是作者寫作 SketchUp 室內設計經典Ⅲ—Artlantis 渲染篇一書第七章中的實例場景，如圖 2-82 所示，這是一間簡樸客廳空間表現場景。

圖 2-82　開啟第二章 Artlantis 資料夾內 sample06.atla 檔案

2 先選取第一場景（SketchUp），使用滑鼠點擊螢幕上方的**透視圖**選項右側的向下箭
頭，可以在**表列鏡頭**選項中選取**平行視圖**功能選項，如圖 2-83 所示，可以打開**平
行視圖**控制面板，如圖 2-84 所示，茲將與**透視圖**控制面板不同欄位說明如下。

圖 2-83　選取**平行視圖功**能選項

圖 2-84　開啟**平行視圖**控制面板

❶ 正面視圖工具按鈕。　　　　　　❸ 立體正投影視圖工具按鈕。

❷ 頂部視圖工具按鈕。　　　　　　❹ 模型寬度欄位。

③ 請執行**渲染參數**設置按鈕，以打開**渲染參數**設置面板，在面板中將渲染尺寸改為 1024×768，**平滑化**欄位勾選並選定**固定率（3×3）**模式，曝光方式改為物理相機模式，如圖 2-85 所示。

圖 2-85　在開啟的渲染參數設定面板中做各欄位設定

④ 請選取正面視圖按鈕並打開 2D 視圖，在 2D 視窗中請維持上視圖模式，圖中的紅點代表鏡頭點，藍灰色點代表鏡頭的目標點，兩側的紅線為放大或縮小視圖，如圖 2-86 所示。

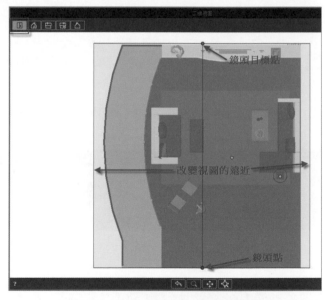

圖 2-86　在 2D 窗中的各項操控功能

⑤ 在 2D 視窗中將鏡頭點的黑色水平線移動到屋內，它有如**透視圖**控制面板的鏡頭剖切，將目標點的黑色線移動到室外，再利用移動兩側的紅線，可以在預覽視窗中可得最佳的前立面圖，如圖 2-87 所示。

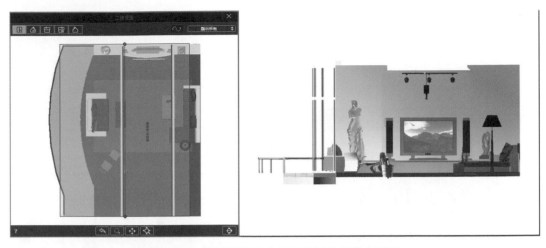

圖 2-87　在預覽視窗中可得到最佳的前立面圖

6 當取得滿意的前立面圖，可以將**平行投影**控制面板中的鏡頭鎖鎖住，以防止不經意被變動，再到場景列表面板中按**增加場景**按鈕，以增加一新場景，再把新增場景鎖打開，如圖 2-88 所示。

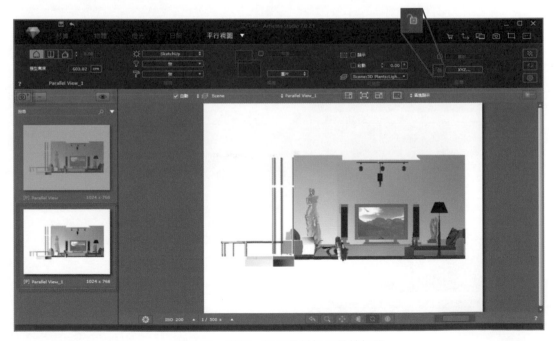

圖 2-88　增加一新場景並把場景鎖打開

7 選取將第二場景，在 2D 視窗中，將鏡頭點移動到右側並將其黑線移到右側牆內，將目標點之黑線移到左側牆外，再調整兩側的紅線以調整視圖的遠近，左立面圖創建完成，如圖 2-89 所示。

圖 2-89　左立面圖創建完成

8 依前面的方法再增加第三場景，在 2D 視窗中將鏡頭點與目標點位置對調，並調整各自的鏡頭點與目標點的黑色線段，可以快速創建右立面圖，如圖 2-90 所示。

圖 2-90　利用第三場景以創建右立面圖

9 在列表面板中增加第四場景，在**平行投影**控制面板中選取**頂部視圖**工具按鈕，然後在 2D 視窗中選擇正視圖或右視圖、左視圖模式，鏡頭點自然會位於上方，請將其移到天花平頂之下，即可順利創建上視圖，如圖 2-91 所示。

圖 2-91　使用**頂部視圖**工具按鈕以完成上視圖創建

10 在列表面板中增加第五場景，在**平行投影**控制面板中選取**軸測視圖**工具按鈕，然後在 2D 視窗中選擇上視圖模式，鏡頭點位於斜角點上，以產生軸測式投影，此種方式較為少人使用，請讀者自行操作。

2-11 製作全景圖

利用多節點全景功能，建立逼真的虛擬實境，對於向客戶介紹整體場景設計內容，是一項相當方便的利器。當使用者以 Artlantis Studio 7 製作出全景圖，即能夠在網站上，自動建立全景瀏覽時所需要的設定。而且此免費的播放器使 用 Flash 技 術，並 且 能 和 Mac OS X、Windows、Linux，甚至 Android 操作系統相容。對於 iPhone 和 iPad 用戶，在此版本中亦能自動建 *.pno 檔案格式，供直接在手機或平版電腦上運行，而無需再像 Artlantis 5 版本必須先使用 iVisit3D 軟體做轉檔動作方能產出 *.pno 檔案格式。

1 續使用上一小節客廳場景，先選取第一場景（SketchUp），使用滑鼠點擊螢幕上方的透視圖選項右側的向下箭頭，可以在表列鏡頭選項中選取**全景**功能選項，可以進入**全景圖**控制面板模式，如圖 2-92 所示，茲將與**透視圖**控制面板與列表面板中不同欄位說明如下。

圖 2-92　進入全景圖控制面板模式

❶ **加入平行視圖到全景圖中欄位**：允許使用者自動添加一個，或多個平行視圖到渲染的全景圖中。

❷ **增加節點按鈕**：執行此按鈕，可以在列表區中全景圖之下增加節點。

❸ **增加全景按鈕**：執行此按鈕，可以在列表區中增加全景圖。

❹ **移除選取的元素**：執行此按鈕，可以在列表區中將選取的全景圖或節點給予刪除。

❺ 全景圖列表區。

❻ 全景圖名稱。

❼ 全景圖節點名稱。

❽ 全景圖鏡頭。

❾ 全景圖預覽視窗。

2 使用滑鼠點擊在**加入平行視圖到全景圖中**欄位右側的按鈕，可以表列平行視圖名稱供選取，以選取平行視圖之上視圖自動添加到渲染的全景圖中，如圖 2-93 所示，如果選擇無則不加入平行視圖之上視圖。

圖 2-93　將選取的平行視圖的上視圖自動添加到渲染的全景圖中

3 在全景圖未進一步設置前，理應設置出圖大小，請在渲染設置面板中設定出圖大小為 1024×768，圖檔大小與渲染時間成正比，讀者應考慮電腦配備與實際需要，自定適宜之出圖比例。

4 在**全景**控制面板中設焦距為 30mm，在**陽光**欄位中選擇 SketchUp 日照系統，在**背景**面板將 maps 資料夾中背景 -A1.jpg 圖檔做為全景圖之背景圖，並調整圖檔大小為 1024×768，如圖 2-94 所示。

圖 2-94 將背景-A1.jpg 圖檔做為全景圖的背景圖

5 在 2D 視窗中將鏡頭移動到房體內部，並在控制面板中使用滑鼠點擊 XYZ 按鈕以打開**鏡頭座標**面板，在面板中設定鏡頭高度（Z 軸）為 120 公分，如圖 2-95 所示。

圖 2-95 在面板中設定鏡頭高度（Z 軸）為 120 公分

6 在 2D 視窗中可以增加鏡頭以增加節點，同時按住鍵盤上 Alt 鍵並使用滑鼠選取鏡頭以執行移動複製，再為全景圖增加兩個鏡頭（節點），如圖 2-96 所示。

圖 2-96　在全景圖中設定了 3 個鏡頭（節點）

7 現要將三個鏡頭做成
聯結，使用時按住鍵
盤上 Ctrl 鍵，移動
滑鼠到鏡頭的圓框
（藍色圓圈）中按住
滑鼠左鍵不放，移動
游標至另外一鏡頭圓
框中，即可將兩鏡頭
做聯結，如圖 2-97
所示。

圖 2-97　將 3 組鏡頭做成連結

8 在全景圖控制面板中按下**最後渲染**按鈕，可以按打開**最後渲染**面板，其面板內容大致和**渲染參數**設置面板相同，請選擇渲染尺寸為 640×940（此處系統提供多種尺寸供選取），**氛圍**欄位選擇室內模式，**設定**欄位選擇適中模式，然後在**瀏覽**欄位決定存放全景圖的路徑和檔案名稱，如圖 2-98 所示。

圖 2-98　在**最後渲染**面板中做各欄位設定

9 當在面板中按下 OK 按鈕，即進行渲染工作，本場景經以 PANORAMA 0 為檔名儲存，當渲染完成後系統會建立 PANORAMA 0_MOBILE.pno 檔案及 PANORAMA 0 資料夾，經把上述檔案及資料夾全放在第二章中供讀者自行開啟研究之。

10 請執行第二章之 PANORAMA 0 資料夾內 PANORAMA 0_WebGL.html，可以打開 PANORAMA 0 全景圖，如圖 2-99 所示，現將畫面中各按鈕功能說明如下：

圖 2-99　打開 PANORAMA 0 全景圖

❶ **全景圖展示區**：使用滑鼠在其上點擊，即可將場景做 360 度旋轉展示。

❷ **上視圖按鈕**：執行此按鈕，可以在全景圖中打開上視圖，並在上視圖內顯示全景圖各節點名稱供直接更換節點（相機），如圖 2-100 所示。

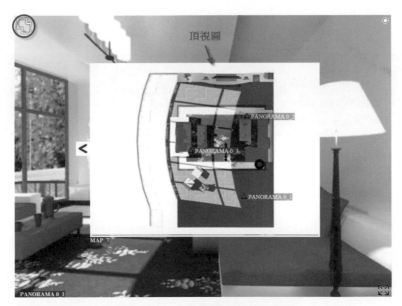

圖 2-100　在全景圖中打開上視圖

❸ 飛行模式按鈕：當啟動此按鈕，可以飛行模式展示全景圖。

❹ 節點名稱，使用滑鼠點擊它可以立即切換鏡頭。

❺ 節點（鏡頭）之縮略圖區。

❻ 當節點有很多時可以使用此按鈕往下依序展示。

❼ 全螢幕按鈕：執行此按鈕可以將全景圖做全螢幕展示。

2-12 Artlantis 之 VR 物體操作

VR 物體有如 SketchUp 中的環視作用，亦即在場景中置放一台相機，然後相機位置不變，讓使用者可在場景中做 360 度的環視作用。它可自動計算場景周圍的影像，使用者只需要選擇一定數量的影像沿垂直和水平方向計算以保證動畫移動的流動性。

1 續使用上一小節客廳場景，先選取第一場景（SketchUp），使用滑鼠點擊螢幕上方的透視圖選項右側的向下箭頭，可以在表列鏡頭選項中選取 VR 物體功能選項，可以打開 **VR 物體**控制面板模式，如圖 2-101 所示，茲將與**透視圖**控制面板中不同欄位說明如下。

圖 2-101　打開 **VR 物體**控制面板模式

❶ VR 投影模式欄位：系統提供半球形、環形及球形供選取，本小節將以半球形模式做為操作說明。

❷ **張數欄位**：本欄位表示 VR 對象中需要計算的圖片張數；這取決於平行和垂直階梯的值和水平角度。

❸ **鏡頭焦距欄位**：使用者可以使用滑桿，或直接填入數字方式以設定鏡頭的焦距。

❹ **水平移動欄位**：根據三角高程的圈子，變成虛擬實境物件的開放點，以度為單位輸入一個值。

❺ **水平角度欄位**：限制開啟角度，以度為單位輸入一個值。

❻ **半徑欄位**：設定 VR 的半徑值。

2 在 **VR 物體**控制面板中，於 **VR 投影模式**欄位中選取半球形模式，**焦距**欄位設為 30mm，在**陽光**欄位中選擇 SketchUp 日照系統，在**背景**面板將 maps 資料夾中背景 -A1.jpg 圖檔做為全景圖之背景圖，並調整圖檔大小為 1024×768，如圖 2-102 所示。

圖 2-102 將 maps 資料夾中背景-A1.jpg 圖檔做為全景圖之背景圖

3 在 2D 視窗中將鏡頭移動到房體內部，並在控制面板中使用滑鼠點擊 XYZ 按鈕以打開**鏡頭**座標面板，在面板中設定鏡頭高度（Z 軸）為 120 公分，如圖 2-103 所示。

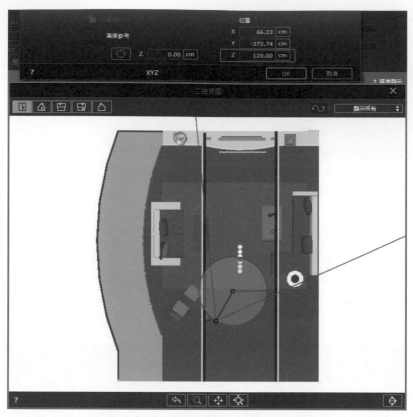

圖 2-103　將鏡頭高度設為 120 公分

4 本場景系統預計要為場景渲染 48 張圖像，使用者可以依自己的電腦配置，調整張數欄位之 H（高度）、V（水平）值，當然其張數多寡由系統自動計算之而非 H×V 之數值。

5 在 VR **物體**控制面板中按下**最後渲染**按鈕，可以打開**最後渲染**面板，其面板內容大致和**渲染參數**設置面板相同，請選擇渲染尺寸為 1024×768（讀者可以依電腦配備自行調整之），**氛圍**欄位選擇室內模式，**設定**欄位選擇**適中**模式，然後在**瀏覽**欄位決定存放全景圖的路徑和檔案名稱，如圖 2-104 所示。

圖 2-104　在**最後渲染**面板中做各欄位設定

6 當在面板中按下 OK 按鈕，即進行渲染工作，本場景經以 VROBJECT 0.html 為檔名儲存，當渲染完成後系統會建立 VROBJECT 0_MOBILE.vro 檔案及 VROBJECT 0 資料夾，經把上述檔案及資料夾全放在第二章中供讀者自行開啟研究之。

7 請執行第二章之 VROBJECT 0 資料夾內 VROBJECT 0.html，可以打開 VROBJECT 0 之 VR 物體圖像，此時利用滑鼠可以 360 度觀看場景，如圖 2-105 所示。

圖 2-105　在網頁中打開 VROBJECT 0 的 VR 物體影像

2-12 解決個人電腦無法播放全景或 VR 對像之技術問題

在個人電腦上播放全景或 VR 對像時，螢幕呈現網頁為全黑或灰色狀況，這是 Flash 23.0 更新出現故障，Internet 瀏覽器窗口不再顯示內容並保持黑色或灰色，現將其解決方法說明如下：

1 讀取全景或 VR 對像時，需要使用 Mcrosoft Internet 網頁瀏覽器而不能使用 Mcrosoft Edge 網頁瀏覽器，在此先予敘明。

2 在出現黑色或灰色的頁面時，如果螢幕右下方出現**允許被封鎖的內容**按鈕，請直接按下該按鈕。

3 移動游標至視窗中，執行右鍵功能表→**全域設定**功能表單，可以打開 Flash Player 設定管理員面板，在面板中選取**進階**頁籤，如圖 2-106 所示。

圖 2-106　在 Flash Player 設定管理員面板中選取**進階**頁籤

4 當選取**進階**頁籤後，其下方會顯示其**進階**設定面板，在面板中按下**受信任的位置設定**按鈕，可以打開**受信任的位置設定**面板，如圖 2-107 所示。

圖 2-107　打開**受信任的位置**設定面板

5 在**受信任的位置設定**面板中按下**新增**按鈕，可以開啟**新增網站**面板，在面板中按下**新增資料夾**按鈕，然後導引存放全景或 VR 對像的資料夾填入欄位內，如圖 2-108 所示。

圖 2-108　將存放全景或 VR 對像的資料夾填入欄位內

6 當完成此上述的操作，使用者再次執行全景或 VR 對像時，螢幕上之網頁已不會呈現全黑或灰色狀況，而可順利執行了。

MEMO

3

日照、燈光
與物體控制
面板之操作

本章主要介紹**日照**、**燈光**與**物體**三個控制面板，這是 Artlantis 渲染軟體中三個主要控制面板，它的**日照**系統具有操作容易特性，只要使用滑鼠拖拉即可設定令人滿意的陽光光影效果；它的**人工燈光**具有設置的簡潔性，且在此版本中已可任意加入外在 IES 光域網燈光，使人工燈光於場景中的表現更具多樣豐富性；它的**物體**具有真實的可看性，基本上這些物體都是已預為材質的設置，拖拉進場景即可使用，當使場景的逼真度生動不少，透過本章的練習希望使透視圖變的多彩多姿，也希望借助本章讓讀者能對 Artlantis 7 的操作能有更深一層了解。

3-1 日照控制面板

　請打開第三章 Artlantis 資料夾中的 sample01.atla 檔案，這是已經在**場景**控制面板中設定過鏡頭角度的建築外觀場景，在預覽視窗中發現陽光普照但是光影表現並非理想，請在預備文檔區中選取**日照**選項按鈕，如圖 3-1 所示，此時在畫面中頂端是**日照**控制面板，左側為**陽光**列表面板，右邊則為預覽視窗。

圖 3-1　開啟 sample01.atla 檔案並打開**日照**控制面板

　　日照控制面板中系統分別有多區，並提供諸多欄位以供設置，其內定模式為地理位置，如 3-2 所示，茲對其欄位之功能提出簡略說明如下：

<div align="center">圖 3-2　**日照**控制面板中之各欄位</div>

1 使用地理位置以設置陽光系統，此為 Artlantis 預設模式。

2 使用手動方式以設置陽光系統。

3 固定 45 度角方式設置陽光系統。

4 當使用地理位置以設置陽光系統時，利用本欄位可以使用滑桿或填入日期方式，來設定日期點。

5 當使用地理位置以設置陽光系統時，利用本欄位可以使用滑桿或填入時間方式，來設定一天當中的時間點。

6 **選擇城市欄位：**執行本欄位，可以打開城市表列選單供選取城市，台北並非在選項內，可以選擇鄰近的 Hong Kong（香港），如圖 3-3 所示，或是根本不用理會地點，系統會自動延續建模軟體之日光儀設置，如果想設置真正的地理位置，可以執

行**編輯**按鈕，以打開**項目**地點面板，如圖 3-4 所示，茲將其設置方法說明如下：

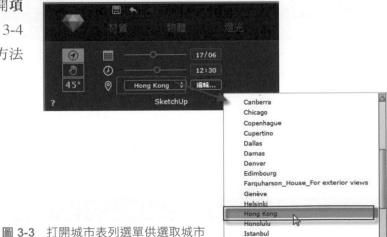

<div align="center">圖 3-3　打開城市表列選單供選取城市</div>

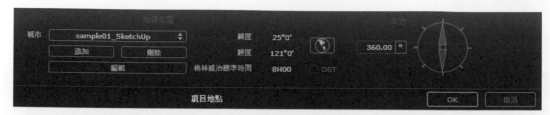

圖 3-4　打開**項目地點**面板

❶ 在面板中按添加按鈕，則城市欄位會出現新市鎮字樣，請將此文字改為台北市，如圖 3-5 所示。

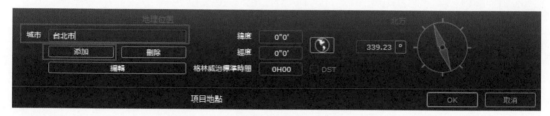

圖 3-5　在面板中新增台北市城市名`稱

❷ 在面板中執行**開啟地圖**按鈕，可以在面板下方展開世界地圖，使用操控 2D 視窗方法，將地圖放大並將焦點移到台灣，使用滑鼠點擊台北的位置，即可取得台北市之經緯度值，如果知道其值亦可在經緯度欄位中直接填入，如圖 3-6 所示。

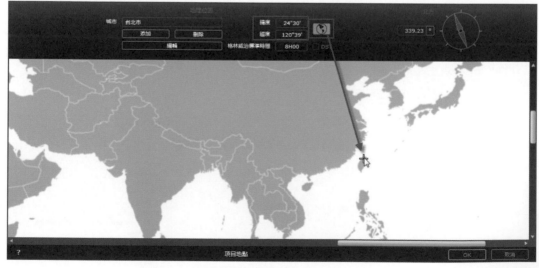

圖 3-6　在顯示地圖中使用滑鼠點擊台北的位置

❸ 目前格林威治標準時間系統自動定位為 8H00，此為中華民國（台灣）所採用的標準時間，比世界協調時間（UTC）快八小時，亦被稱為台灣時間、台北時間或台灣標準時間，如果它並非正確，請按左側的**編輯**按鈕後，格林威治標準時間欄位即成為可執行狀態，請在欄位內填入 8H00，如圖 3-7 所示。

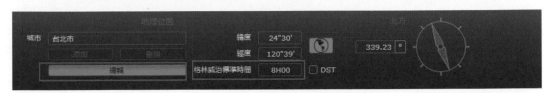

圖 3-7　設置格林威治標準時間 +8 個小時

❹ DST 欄位：DST:Daylight Saving Time 是指該地區正在施行陽光節約的 Summer Time 夏令時間，也就是當地標準時間+ 1 個小時，目前無實施所以不勾選。

❺ 在面板最右方有北方方向值欄位，此為調整日期或時間欄位時，它所表示目前兩欄位值之北方位置，使用者亦可直接在此調整指北針以改變陽光位置，如圖 3-8 所示。

圖 3-8　直接移動指針以變更北方位置

❻ 在面板中按下 OK 按鈕以結束地理位置設置面板，回到**日照**控制面板中，選擇城市欄位按鈕時，在表列城市選單中已有台北市供選取，如圖 3-9 所示。

圖 3-9　在表列城市選單中已有台北市供選取

7 **日光強度欄位**：使用欄位中的滑桿可以調整日光的強度，或是在右側的輸入框中直接填入日光強度。

8 **天空強度欄位**：本欄位之前版本稱之為**天空光**欄位，使用欄位中的滑桿可以調整天空光的強度，或是在右側的輸入框中直接填入天空光強度。

> 溫馨
> 提示
>
> 在自然界中光的來源主要是太陽，太陽的運作產生了陽光和天空光兩種。太陽光屬於直射光。天空光則屬於散射光，是陽光通過空氣中的微小顆粒、蒸汽等介質散射到地面，所以相對於陽光，它沒有具體的方向性和目的性，而是從四面八方朝對象進行照射，此即為所謂的散射效果。

9 **雲欄位**：本欄位在 Artlantis 6 版本中稱為**天空模式**欄位，它分為兩種模式，即物理天空與 Artlantis 5 天空兩種模式，現將 6 與 7 版之差異性說明如下：

❶ Artlantis 6 版本中物理天空為模擬真實的天空景象，惟它並不允許使用者自行編輯雲彩。另一種 Artlantis 5 天空模式，則允許使用者編輯天空中的雲彩。

❷ 在 Artlantis 7 版本中已將兩模式合併為一，即內定使用物理天空同時亦允許使用者自行編輯雲彩。

❸ 當按下雲欄位按鈕可以打開雲設置面板，如圖 3-10 所示，有關此面板之操作，將後續小節再做說明。

圖 3-10　當按下雲欄位按鈕可以打開雲設置面板

10 **太陽光束欄位**：本欄位為 Artlantis 5 版本以後新增的功能，一般稱之為上帝之光，勾選本欄位，讓陽光產生光束效應，其下及右的滑桿及數值欄位可以設定光束的強度，如圖 3-11 所示，啟動太陽光束欄位後陽光之表現。

圖 3-11　啟動太陽光束欄位後陽光之表現

11 **飽和度欄位**：所謂飽和度亦稱純度，其實是指色彩的鮮艷程度，或色彩中含單色成分的多寡，所以作為色彩感覺強弱的指標，簡單的來說就是色彩所顯現出來的顏色越接近正紅、正藍、或是正綠的飽和度就越高，而色彩越接近黑白的飽和度就越低。

12 **鏡頭光暈欄位**：勾選本欄位將產生真實相機面向陽光時，所產生的光暈特效，其操作方法將於後面小節做說明。

13 **開啟動畫對話方塊按鈕**：執行本按鈕，可以打開**風向**面板以製作雲彩的動畫，如圖 3-12 所示，依本書第一章之說明，有關動畫製作當以 Twinmotion 及 Lumion 兩軟體為要，此處請讀者自行參閱相關使用手冊。

圖 3-12　打開風向面板

3-2 陽光位置的操作

1 續使用上面的範例，在**日照**控制面板中 Artlantis 提供地理位置、手動及 45° 等三種陽光設置方法，系統內定為地理位置。城市位置請選擇剛才新增加的台北市，或是另選任一城市亦可，日期設定為 6 月 15 日，時間設定為 12:30，如圖 3-13 所示。

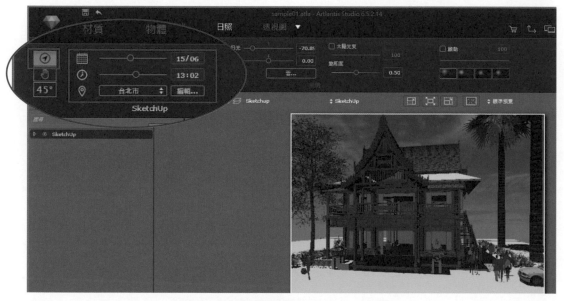

圖 3-13　在**日照**控制面板中設定各欄位值

2 在使用位置模式中，是以地理位置的日期、時間來決定太陽的方位及角度，然很多時候陽光的光影表現才是使用者所在意，因此陽光位置的設定，常常會以手動方式來決定，所以城市位置並沒有決定性影響。

3 請讀者在**時間**欄位內使用滑鼠拉動其拉桿，可以將場景設定為白天或晚上情境，使用者也可以在其右側的欄位內直接輸入時間點，在預覽視窗中的場景會是陽光普照或是昏暗一片的情境，請將時間設在 06:00 上則預覽視窗中會有早晨之情境。

4 請打開 2D 視窗並在上視圖模式下，在視窗內表現出陽光設置的內容，左上角為羅盤，黃色箭頭為陽光的方向，藉由調整羅盤的指北針（羅盤上的紅色箭頭），則可以調整陽光的方向，如圖 3-14 所示。

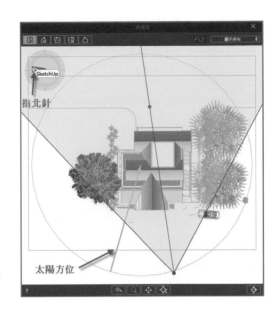

圖 3-14　在 2D 視窗中可藉由調整指北針以調整陽光方向

5 在地理位置模式下，想要調整太陽的位置及時間點，應先調整時間點，本例先調整時間點為 16:40，再在 2D 視窗中以滑鼠按住指北針，順著羅盤旋轉可以決定太陽的位置，即可很方便設定場景中想要的陽光效果，如圖 3-15 所示。

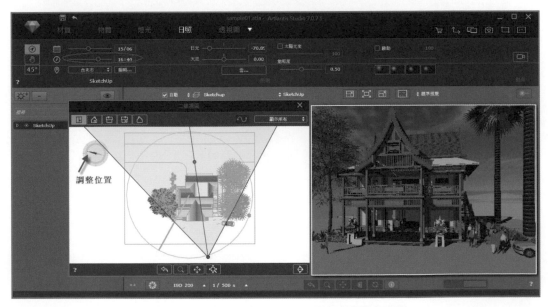

圖 3-15　先設定時間點再在 2D 視窗中移動指北針

溫馨提示 如果先移動指北針以設定陽光位置,則當設定時間點時,陽光的位置也會跟著移動,使用者不可不察。

6 如果這些陽光設定滿意,可以在**陽光列表面板上按增加陽光系統**按鈕,以增加一新陽光系統 SketchUp_1,此時 SketchUp_1 陽光系統名稱為灰色不可執行,請依第二章說明方法,將現有場景與 SketchUp_1 陽光系統做連結,當處於**日照**控制面板中時,SketchUp_1 陽光系統為啟動狀態,而原 SketchUp 陽光統則為灰色不可執行。

7 選取 SketchUp_1 陽光系統,然後在控制面板上選取**手動**欄位,則陽光位置的欄位不見,而顯示另外兩組不同的欄位,如圖 3-16 所示,現說明其功能如下:

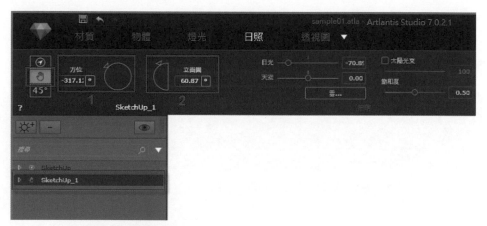

圖 3-16　在**日照**控制面板中選取手動模式可顯示另外兩組不同欄位

❶ **方位欄位:**本欄位可以輸入方位角度或以轉盤方式來設定太陽的位置。

❷ **立面圖欄位:**本欄位可以輸入太陽的角度值或以轉盤方式來設定太陽的高度夾角,其值從 -90 至 90 度。

8 維持陽光為手動模式，在**日照**控制面板中試著使用滑鼠調整方位及立面圖兩欄位中的三角形標誌，以很直觀的設定太陽在場景中的方位以及高度夾角，並將**日光**及**天空**兩欄位值皆調整為 0，求不一樣的光影表現，如圖 3-17 所示。

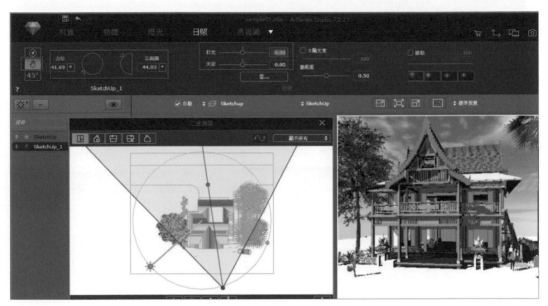

圖 3-17　調整太陽在場景中的方位以及高度夾角以改變光影表現

9 當海拔欄位的值接近於 90 時表示為正午，當其值很小時時表示為早晨或黃昏的景象，如果其值為負值則表示為晚上情境。

溫馨提示　使用地理位置或手動模式做陽光設定時，各有其優點，端看使用者使用習慣和目的而定，但也可以兩者混合使用，在透視圖表現上，並不在意真實情況的陽光，而是在意透視圖的光影表現。

10 在**日照**控制面板中選擇 45 度角模式，此時太陽是以固定 45 度角照射，面板中已無太陽的位置欄位供調整，而在 2D 視窗中太陽位於建物左前方 45 度上，而且不允許調整位置，如圖 3-18 所示。

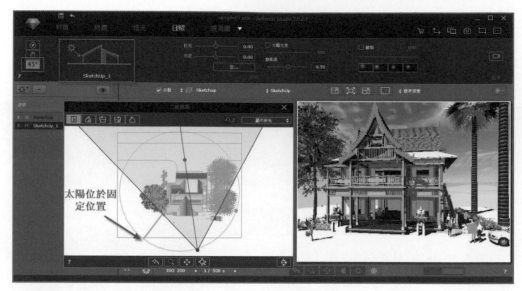

圖 3-18　在面板中已無法調整太陽位置

11 除非特殊需要，使用 45 度角欄位設定陽光表現，較不符合室內外場景的實際運用，應儘量避免使用。

12 在**日照**控制面板中再選取手動模式，系統提供方位與立面圖兩欄位供手動方式調整陽光的表現已如前述，其實使用者亦可使用 2D 視窗做調整，請打開 2D 視窗，利用上視圖可以調整太陽的方位，利用正視圖、右側圖及左視圖調整太陽的高度夾角，如圖 3-19 所示，左圖為**上視圖**模式，右圖為**正視圖**模式。

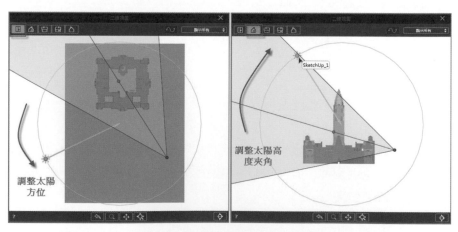

圖 3-19　在手動模式下可利用 2D 視窗各視圖做陽光的光影表現

3-3　雲彩面板之編輯

　　延用上一節的範例，在**日照**控制面板中點擊**雲**欄位按鈕，可以打開**雲彩**面板，如圖 3-20 所示，茲對面板各欄位功能說明如下：

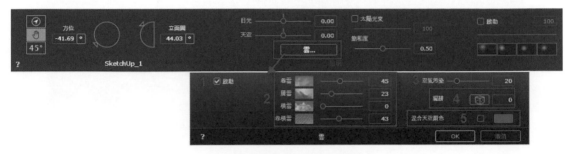

圖 **3-20**　雲彩面板中各欄位

1　**啟動欄位：**本欄位可以將雲彩面板功能為啟動或關閉狀態。

2　在雲彩各欄位中主要欄位為卷雲、層雲、積雲及卷積雲等欄位，每一欄位其數值皆為 0 至 100。如圖 3-21 所示，為卷雲＝50、層雲＝20、積雲＝60、卷積雲＝40 的結果。如圖 3-22 所示，為卷雲＝78、層雲＝31、積雲＝0、卷積雲＝14 的結果。

圖 **3-21**　設定卷雲＝50、層雲＝20、積雲＝60、卷積雲＝40 的結果

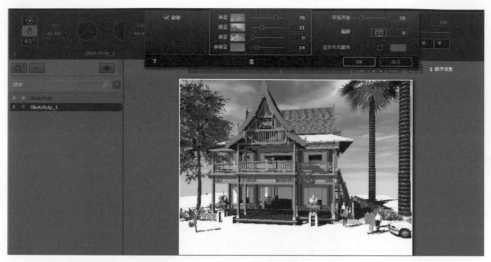

圖 3-22　設定卷雲＝78、層雲＝31、積雲＝0、卷積雲＝14 的結果

3 **空氣污染欄位：**設定值從 0 到 100，本欄設定天空的混濁度，數值越小表示天空越清新，天空顏色也會越藍，數值越大表示天空越混濁，亦表示空氣中呈灰度值越重，亦即天空顏色也會越黃。

4 **編排按鈕：**在雲彩設定面板中使用滑鼠點擊編排中之**隨機編排**按鈕，右側的欄位會出現其隨機值，本例中按下按鈕隨機產生 10 的值，背景天空會隨機產生雲彩之變化，如圖 3-23 所示。

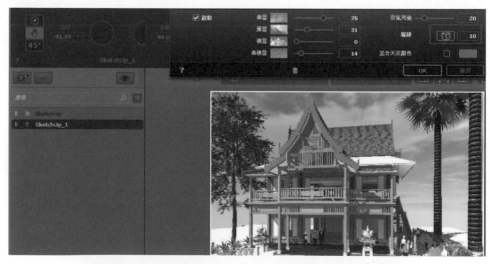

圖 3-23　執行隨機編排按鈕背景天空會隨機產生雲彩之變化

5 在**編排**中之**隨機編排數值**輸入欄位：在雲彩設定面板中使用滑鼠點擊編排中之隨機編排按數值輸入欄位中輸入隨意數字，本例的欄位中填入 300 當做隨機值，背景雲層也跟隨著改變，如圖 3-24 所示。

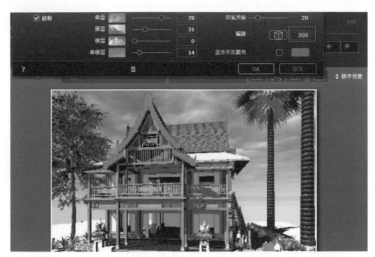

圖 3-24　可在隨機編排數值輸入欄位中填入數值當做隨機值

6 **混合天空顏色欄位**：本欄位可以設定天空的顏色，並決定是否與陽光顏色做合併，此欄位如設天空顏色為淡藍色，其與陽光合併的結果，如圖 3-25 所示。

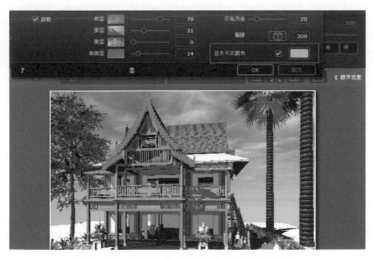

圖 3-25　天空的顏色與陽光做合併的結果

3-4 鏡頭光暈的設置

1 延用上一節的範例，在**日照**控制面板中之鏡頭光
暈設定區，如圖 3-26 所示，可以對陽光的光暈
類型做設定。

圖 3-26　鏡頭光暈設定區中各欄位

❶ 啟動欄位：本欄位可以將鏡頭光暈功能啟動或關閉狀態。

❷ 光暈強度欄位：可以直接填入數值為之，亦可使用欄位下的滑桿移動為之，以設定
鏡頭光暈的強度，

❸ 鏡頭光暈類型欄位：使用者想要執行此光暈類型必先將啟動欄位勾選，如啟動欄位
未勾選，則光暈類型按鈕為灰色不可執行。

2 要產生光暈現象，其先決條件必需太陽出現在鏡頭前方才可。請選擇第 1 個光暈
特效圖示，然後選擇手動陽光模式，接著調整仰角及海拔等兩欄位，讓太陽出現在
鏡頭前，則馬上可以產生鏡頭光暈效果，如圖 3-27 所示。

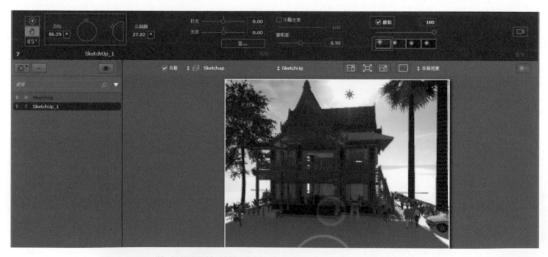

圖 3-27　將太陽調整到鏡頭前可以產生第一圖示之鏡頭光暈效果

3 對於 Artlantis 初學者而言，借助方位及立面圖兩欄位要將太陽調整到鏡頭前有其困難度，請配合 2D 視窗之上視圖模式即可快速達成。

4 當太陽出現在鏡頭前，此時移游標至預覽視窗中之太陽點上，按下滑鼠左鍵不放，此時太陽會跟隨滑鼠移動而改變位置，如圖 3-28 所示。

圖 3-28　太陽會跟隨滑鼠移動而改變位置

5 維持太陽在鏡頭前狀態，再選取其它 3 種光暈特效圖示，可以產生不同的陽光鏡頭特效，至於預覽視窗中的太陽圖示於渲染時不會顯示出來，如圖 3-29 至 3-31 所示，為其它 3 種鏡頭光暈現象。

圖 3-29　第二種陽鏡頭光暈效果

圖 3-30　第三鏡頭光暈效果

圖 3-31　第四種鏡頭光暈效果

3-5 人工燈光之設置操作

　　人工燈光的操作對於初學渲染軟體者可能較為棘手，蓋其光影設置複雜度遠超過陽光的設置，而且在 Artlantis 7 中燈光的強度計算跟以往的版本大異其趣，對於慣用之前版本者造形相當大的困擾，不過還好此版本中對於曝光方式採用了物理相機及曝光兩種模式供選擇，至於如何選擇當依個人使用習慣而定。

1 請打開第三章 Artlantis 資料夾內 sample02.atla 檔案，這是一間客廳的室內空間，場景中已經預設了鏡頭、陽光系統及材質設置，在預覽視窗中除靠窗處有了日照光線，其他地方則光線有點偏暗，如圖 3-32 所示。

圖 **3-32** 開啟第三章 Artlantis 資料夾內 sample02.atla 檔案

2 請在預備文檔區中選取**燈光**選項按鈕，則會顯示**燈光**控制面板，首先燈光的開關按鈕為灰色不可操作，整個面板參數亦無法調整，燈光列表面板中的預設燈光組亦是灰色，如果是這樣，表示在**透視圖**控制面板中未啟用燈光組之故，請重新回到**場景**控制面板中選取預設**燈光組**，如圖 3-33 所示。

圖 **3-33** 在**透視圖**控制面板中選取預設的**燈光組**並將陽光系統關閉

3 返回到**燈光**控制面板，在燈光列表面板中按下 燈光組 增加燈光到燈光組按鈕，可以在燈光組底下增加一盞投射燈，當這個燈光被選取狀態，**燈光**控制面板中的欄位皆呈可設定狀態，如圖 3-34 所示。

圖 3-34　在燈光組下增加一盞投射燈光

4 請打開 2D 視窗並在上
視圖模式下，會出現兩個
橙色點，位在相機位置的
橙色點為燈光點，另一個
點為燈光的目標點（目標
點的主要作用是要做燈光
方向的標的），由燈光點
延伸出來成夾角的兩條橙
色線為投射燈的夾角線，
表示投射燈的投射角度，
如圖 3-35 所示。

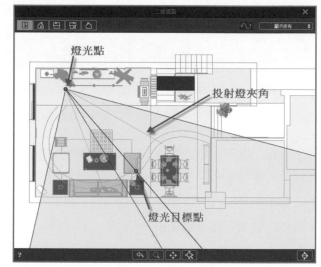

圖 3-35　在 2D 視窗上視圖中會出現橙色燈光點、目標點及夾角線

5 先將燈光點及其目標點移動到室內，再利用正視圖、右視圖、左視圖模式，調整燈
光點高度與燈光目標點的位置，使其相互間垂直，跟調整鏡頭的方法完全一樣，移
動燈光點和燈光間的黑線，可同時移動兩者，觀看預覽視窗仍然不甚明亮，實在看
不出有何人工燈光表現，如圖 3-36 所示。

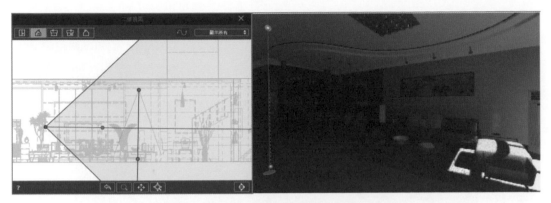

圖 3-36　在預覽視窗中未看到燈光照射效果

6 探究無法立即看見燈光效果原因，在於 Artlantis 採用物理渲染引擎，其燈光強度已改採 lm（流明）為單位，在第一章中曾明言其相差的倍數約為數百倍之多，在此請試著將燈光強度調整為 50000，即可在預覽視窗中看見投射燈之燈光表現，如圖 3-37 所示。

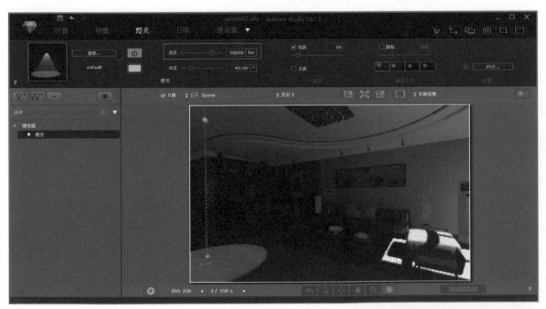

圖 3-37　將燈光強度調整為 50000 即可看見燈光的表現

7 與之前版本最大不同，即在預覽視窗中已可預見燈光點與目標點的黃色虛線及藍色線，以及投射燈的兩橙色夾角線，靠著這些輔助線使用者可以很方便的調整燈光的位置、角度及投射夾角，如圖 3-38 所示，現將各點線之操作方法說明如下：

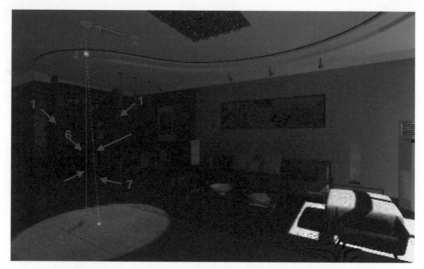

圖 3-38　在 Artlantis 7 新增在預覽視窗中增加燈光控制功能

❶ 燈光夾角線：使用滑鼠按住夾角線，可以直接調整投射燈投射角度值。

❷ 投射燈之燈光點位於天花板上之投影點：移動此點即可移動燈光點。

❸ 投射燈之燈光點位於地面上之投影點：移動此點即可移動燈光點。

❹ 燈光點：移動此點即可將燈光點順著藍色線上下移動位置。

❺ 燈光目標點：移動此點即可隨意移動燈光目標點。

❻ 燈光投影點之連結線（藍色線）：移動此線可以同時移動燈光點及目標點。

❼ 燈光點與目標點之連結線（黃色虛線）：其操作方法如同藍色線操作。

8 在預預覽視窗中調整這些控制點或控制線，可以使用滑鼠左鍵按住這些點、線做調整，在**燈光控制面板**及 2D 視窗中相關數值也會跟著更動，惟依使用經驗，主要還是以 2D 視窗的各視圖模式下操作較為方便實際些。

⑨ 在原來的燈光被選取狀態，在燈光列表面板中按下**增加燈光到燈光組**按鈕，會在列表上再增加一盞投射燈，這時增加的燈光會位於原選燈光之上，如果不確定，使用滑鼠按住黑線移動，可以發現原來的投射燈還在，確實增加了投射燈，如圖 3-39 所示，如果是位於燈光組的位置上，而增加的燈光則會位於鏡頭點上，其間的差異使用者不可不查。

圖 3-39　再增加一盞投射燈會處於原投射燈的位置上

⑩ 現要將 2 盞投射燈置於房間內中間位置的上方，這時非常需要靠 2D 視窗的前視圖、右視圖及左視圖來調整，前面談及 2D 視窗是用來定位用，在這裡應有了深刻的體驗，如圖 3-40 所示，這些位置的調整需要耐心方足以調好，對初學者而言有其一定難度。

圖 3-40　要將燈光放置到正確位置需用 2D 視窗中各視圖做定位調整

11 現在要再增加一組燈光組，請在燈光列表面板的頂端，按下 增加燈光組按鈕，在列表面板上增加了第二組的燈光組，在第二組的燈光組被選取狀態下，在燈光列表面板中按下增加燈光到燈光組按鈕，會在第二組燈光組之下增加一盞投射燈，在這盞投射燈仍被選取狀態，打開 2D 視窗的上視圖模式，這次會在鏡頭的位置增加一盞投射燈，如圖 3-41 所示。

圖 3-41　在第二組燈光組新增一投射燈會位於鏡頭的位置上

12 在燈光列表面板上選取新增的燈光，再選取列表面板上的　－　刪除燈光按鈕，可刪除此燈光，如果是選取燈光組，則可刪除整個燈光組。

3-6 燈光控制面板

　　Artlantis1.2 版時燈光設有泛光燈、投射燈及平行燈光，在 2.0 版以後，全歸入一個投射燈光，且**燈光**控制面板的欄位設置更是簡潔，但其實功能並未減少。到了 3.0 版後更增加了模擬光域網的九種投射燈光，這些燈光足敷室內設計布光之所需，而在 Artlantis 7 的版本中除保有原來的光域網燈數，更允許導入廠商提供的 IES 文件，這些文件用於模擬項目中真實照明效果。

　　延續上面的操作練習之範例場景，在燈光列表面板上選取一盞投射燈，**燈光**控制面板所有欄位會呈啟動狀態，如圖 3-42 所示，現將整個面板各欄位功能分區說明如下：

圖 3-42　**燈光**控制面板中各欄位

1 燈光名稱，它與列表面板中選取之燈光同名，想更改燈光名稱，可以在列表面板之燈光名稱上快按滑鼠兩下，當出現藍色區塊時即可更改燈光名稱，而同時此處的燈光名稱會同步更名。

2 投射燈類別名稱，系統內定的投射燈類別名稱為 Default，當選取不同的光域網燈光後，此處的名稱會隨之更改。

3 使用滑鼠點擊投射燈類別按鈕，可以打開九種投射燈圖示供選取，茲為往後範例操作說明需要，現將每一光域網燈光編上號碼，如圖 3-43 所示，其中當選取第 9 盞後可以導入廠商提供的 IES 文件。

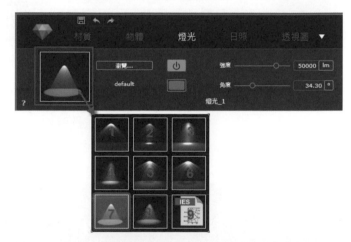

圖 3-43　點擊投射燈類別按鈕可以打開九種投射燈圖標供選取

這些燈光是模擬光域網效果的投射燈，是 3.0 版後新增功能，很具有實用性及美觀性，對室內設計的燈光運用，增添了不少迷人的風彩。現在選取第一盞投射燈，並在投射燈類別之九種投射燈中選擇其中第 5 盞，在 2D 視窗中將燈光目標點移動到沙發的背景牆，利用各視圖將燈光點位於天花平頂投射燈具之下，目標點位於地面，且使用兩者呈垂直狀態，請將燈光強度改為 20000，燈光角度調整為 90，如圖 3-44 所示，可以表現出完美的光域網效果。

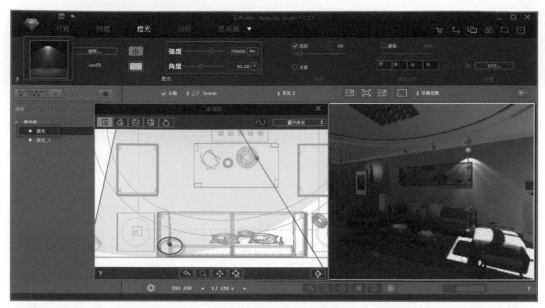

圖 3-44　選取一種投射燈可以表現出光域網效果

4 **瀏覽按鈕**：執行本按鈕，可以打開**開啟**面板，在面板中可輸入廠商提供的各類型光域網供直接使用，如圖 3-45 所示，在**投射燈**類別面板中，使用滑鼠點擊第九盞圖標，亦可執行此項動作，至於使用廠商提供光域網方法在下面小節會做詳細說明。

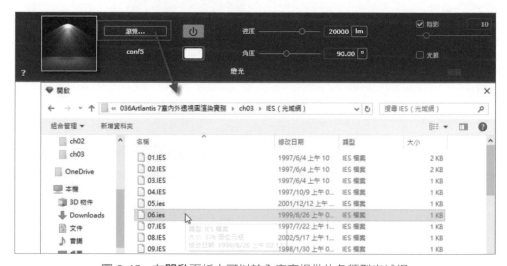

圖 3-45　在**開啟**面板中可以輸入廠商提供的各類型光域網

5 **燈光開關按鈕：** 先在燈光列表面板中選取燈光，本欄位如果啟動（黃色顯示）則代表此燈光為啟動，如果此按鈕不顯示黃色則代表將此燈光做暫時的關閉。在燈光列表面板中，燈光名稱左側為白色小圓者為啟動的燈光，使用滑鼠點擊此白色小圓將其變成黑色小圓時，即將該燈光關閉。

6 **燈光顏色設定欄位：** 本欄可以設定燈光的顏色，請使用滑鼠左鍵點欄位的色塊，可以打開**自訂顏色**面板以選取燈光顏色，如圖 3-46 所示。也可以使用滑鼠右鍵點欄位的色塊，可以打開**色彩**面板以選取燈光顏色，如圖 3-47 所示，至於應使用何種方法依各人使用習慣而定。

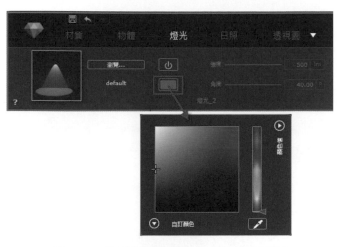

圖 3-46　使用滑鼠左鍵以打開**自訂顏色**面板

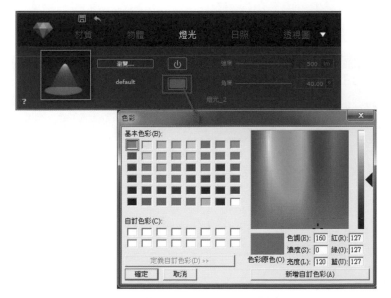

圖 3-47　使用滑鼠右鍵以打開**色彩**面板

7 **燈光亮度設定欄位：**本欄位設定燈光的亮度，它與之前版本計算燈光強度不同，茲試為說明如下：

❶ 之前版本於**燈光**控制面板中尚有衰減距離值欄位可以設定燈光的衰減值，而此版本中已無有衰減距離值欄位，從而將它併入到 lm（流明）之計算中。

❷ 1 流明相當於一燭光的均勻點輻射源穿過一個球面的光通量，也相當於一燭光的均勻點輻射源等距的所有點所在的表面上的光通量，所以一根蠟燭點燃大概就是 1 流明。

❸ 在 Artlantis **燈光強度**欄位，計算距離衰減的照明功率，並存在者衰減距離和光源間，所述照明功率保持恆定並處於最大值。

❹ 所謂 lm（流明）照明功率的是隨著 $1/D^2$ 逐步遞減。計算式中的 D 即為距離值。

8 **角度設定欄位：**本欄可設定投射燈的投射角度，現說明其使用方法：

❶ 在 1.2 版中最大的角度為 180 度，2.0 版中將其擴大為 360 度，如果呈 360 度情況它就是泛光燈，因此在 2.0 版以後省略了泛光燈，直接以投射燈設為 360 度替代。

❷ 在燈光列表中選擇燈光_1 名稱之燈光，在 2D 視窗中於任一立面視圖上，使用滑鼠按住其中一條燈光黃色夾角線，移動游標即可移動燈光的夾角線，亦即加大或縮小投射燈的投射角度，如圖 3-48 所示。

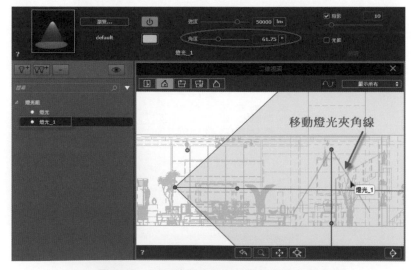

圖 3-48　利用移動夾角點調整投射的投射角度

❸ 在 2D 視窗調整投射角度雖然隨性，惟依使用經驗應在角度欄位施作才是上策。當兩條夾角線重疊時即成 360 度角，即可做為泛光燈使用，惟一般以在角度設定欄位中直接填入 360，或是將欄位內的滑桿拉至最右側為之。

❹ 在**燈光**列表面板中選取一盞投射燈，在**燈光**控制面板中將其投射角度調整為 360 度，以做為泛燈使用，在預覽視窗中可以發現它只有燈光點而無目標點及燈光夾角，如圖 3-49 所示。

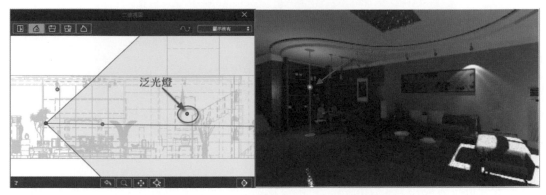

圖 3-49　泛光燈只有燈光點而無目標點及燈光夾角

❺ 泛光燈和投射燈最大不同，在於它的光線不具方向性，因此也被稱為點光源，一般運用在普遍照明時使用，在實際範例操作時會再詳細說明。

9 **陰影設定欄位：**本欄位可設定燈光陰影是否打開，利用底下滑桿及右側的數值欄可以調整陰影的柔和程度，設定值從 1 到 100，如圖 3-50 所示，為打開**陰影**欄位並設柔和度為 60 的情形。另外如果**陰影**欄位不勾選，光線具穿牆透壁的功能，使用上應善加注意。

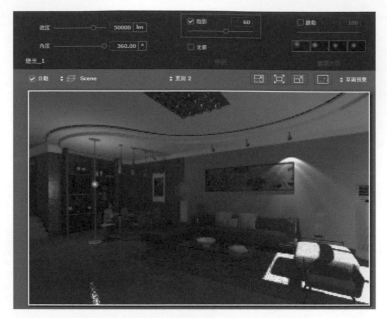

圖 3-50　打開燈光**陰影**欄位並設柔和度為 60

⑩ **光錐欄位：**本欄位為 Artlantis 5 版以後新增功能，亦即對投射燈光束產生體積光效果，在燈光列表面板中選取燈光名稱，並勾選**光錐**欄位，即可將投射燈產生光錐的效果，如圖 3-51 所示，惟在 Artlantis 7 版本中已無光椎強度的調整。

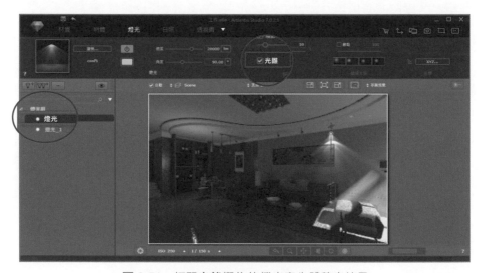

圖 3-51　打開**光錐**欄位使燈光產生體積光效果

11 **鏡頭光斑設定區**：本區中之欄位與陽光的鏡頭光暈具相同操作方法，本處不再重複說明，惟同陽光一樣必需將燈光點面向鏡頭處。

12 **燈光坐標設定區按鈕**：執行本按鈕，可以打開 XYZ 燈光坐標設定面板，如圖 3-52 所示，其面板與鏡頭坐標設定面板相同，茲將燈光坐標位置操作方法略為說明如下：

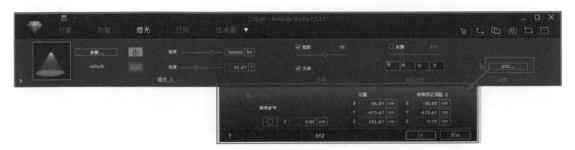

圖 3-52　打開燈光坐標設定面板

❶ 第一排之 XYZ 坐標值為燈光點之坐標。

❷ 第二排之 XYZ 坐標值為燈光目標點之坐標。

❸ 在 Artlantis 並無坐標值之顯示，因此建議燈光點以在 2D 視窗中以各種視圖做定位較符合實際需要。

❹ 高度參考區中使用滑鼠點擊**參考高度**按鈕　⬤：當其啟動時會呈現黃色的按鈕，此時移動游標在預覽視窗中點擊天花板平頂，在此欄位右側會顯示天花板的高度為 304.05 公分，如圖 3-53 所示。

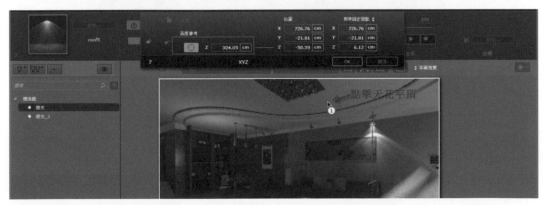

圖 3-53　利用參考高度按鈕可以測得物體的高度

⑤ 燈光鎖按鈕： 在面板中亦有燈光鎖按鈕，可以將設定好的燈光位置給予鎖住，以防止不經意的更動。

13 燈光鎖按鈕： 與 XYZ 燈光坐標設定面板內之燈光鎖按鈕功能相同，如果燈光位置與角度一切滿意，也可以將它鎖住以防止更動。

3-7 IES 燈光設置與燈光的進階操作

3-7-1 IES 光域網燈光的設置

IES 光域網是燈光的一種物理性質，確定光在空氣中發散的方式，不同的燈光，在空氣中的發散方式是不一樣的，比如手電筒它會發一種形狀的光束，還有一些壁燈、檯燈等，它們也會發出另外一種形狀的光束，這種不同光形狀，就是由於燈具本身特性的不同所呈現出來的，而那些不同形狀圖案就是由光域網造成的。之所以會有不同的圖案，是因每個燈在出廠時，廠家對每個燈都指定了不同的光域網。在 3D 軟體中，如果給燈光指定一個特殊的文件，就可以產生與現實生活相同的燈光效果，這特殊的文件標準格式是 IES，在網路上可以很方便下載，在書附光碟第三章 IES（光域網）資料夾內作者也為讀者準備了 30 個 IES 光域網文件，如圖 3-54 所示，謹供測試時使用。

圖 3-54　第三章 IES（光域網）資料夾內之 IES 光域網文件示意圖

1 請開啟第三章 Artlantis 資料夾內 sample03.atla 檔案，這是將前節的範例檔中，刪除燈光 _1 燈光名稱，再增加一燈光組並同時增加三盞泛光燈，以照亮整體場景，以做為本小節之練習，如圖 3-55 所示。

圖 **3-55**　開啟第三章 Artlantis 資料夾內 sample03.atla 檔案

2 本小節要示範系統外的 IES 光域網，因此在未開啟 IES 檔案前，理應先了解要選擇那種光域網，請先以看圖程式打開 IES（光域網）資料夾內之 IES（光域網）圖示 .tif 圖檔，選擇想要的光域網型式，如圖 3-56 所示，現想要以第 19 盞燈光做表現。

圖 **3-56**　參考示意圖以選擇想要的第 19 盞 IES 燈光

3 在列表面板中選取燈光名稱，在控制面板中使用滑鼠點擊**瀏覽**按鈕，可以打開**開啟**面板，在面板中請選取第三章 IES（光域網）資料夾內 19.ies 檔案，如圖 3-57 所示。

圖 3-57　選取第三章 IES（光域網）資料夾內 19.ies 檔案

4 當在**開啟**面板中按下**開啟舊檔**按鈕，即可將原有的投射燈改為 19.ies 檔案的 IES 光域網燈光，同時投射燈類別亦自動改為第 19 盞，然後將燈光強度改為 40000，燈光角度改為 120，如圖 3-58 所示。

圖 3-58　場景中的投射燈更改為 19.ies 檔案的 IES 光域網燈光

5 依使用經驗值得知，場景之光影變化是燈光與材質相互影響，而此場景並未完全賦予材質的反射及光澤度，因之一般會等待材質全部賦予完成時，才在**渲染參數**設置面板中再做整體燈光的微調。

6 另依使用 IES 經驗，在 VRay for SketchUp 中當使用 IES 光域網燈光時均會要求相當大的燈光強度，在 Artlantis 中應也會具有相同的情況，本處亦使用了 40000 的值。

7 由上面的操作中可以了解，Artlantis 本身並無法改變 IES 燈光的形態，只有靠各別的 IES 本身來做為燈光的表現，因此，現製作一 500×500×500 公分的場景，在場景中並置入一盞 IES 光域網燈光，利用選取不同的 IES 燈光，為其燈光特色稍做說明，此場景經以 sample04.atla 為檔名，存放在第三章 Artlantis 資料夾中，如圖 3-59 所示，讀者可以自行開啟之。

圖 **3-59**　開啟 sample04.atla 檔案以做為 IES 燈光特性説明

8 請在**燈光**控制面板中按下**瀏覽按鈕**以打開**開啟**面板，在面板中請選取第三章 IES（光域網）資料夾內 08.IES 檔案，這個 IES 類似於石英燈，立面的擴散範圍有 300 公分。光於地面有一個聚合效果作用範圍大約 90~120cm，用這樣的光域網在表達立面造型時需注意調節光的亮度，以免導致地面過爆。換句話說，這樣的 IES 也可以作為一個小區域內的主要光源，如圖 3-60 所示。

圖 3-60　第 8 盞光域網的燈光表現

9 請在**燈光**控制面板中按下**瀏覽**按鈕以打開**開啟**面板，在面板中請選取第三章 IES（光域網）資料夾內 16.IES 檔案，這個 IES 立面擴散範圍非常大，甚至都溢至兩側的牆體。光於地面沒有聚焦效果，但是光能夠擴散至地面，有照亮效果。這樣的 IES 文件對於立面表現非常有力，並且對地面有照亮效果，省去了一些地面補光，如圖 3-61 所示。

圖 3-61　第 16 盞光域網的燈光表現

10 請在**燈光**控制面板中按下**瀏覽**按鈕以打開**開啟**面板，在面板中請選取第三章 IES（光域網）資料夾內 26.IES 檔案，這個 IES 立面擴散範圍大致也超過 300cm 以上。對地面有比較強的照射效果，半徑在 450cm，如圖 3-62 所示。

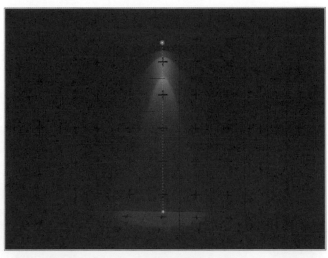

圖 3-62　第 26 盞光域網的燈光表現

11 請在**燈光**控制面板中按下**瀏覽**按鈕以打開**開啟**面板，在面板中請選取第三章 IES（光域網）資料夾內 9.IES 檔案，這個 IES 立面擴散也超過 500cm。對地面沒有任何照明效果，如圖 3-63 所示。

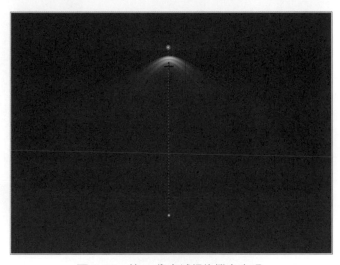

圖 3-63　第 9 盞光域網的燈光表現

12 光域網燈光具有聚光燈的功能，而其燈光的光影表現更勝一籌，因此使用者大都捨聚光燈而就光域網燈光。而此燈光型式早已風行多年，在網路上可以下載到無數多，惟常用的只少數幾種，包含光碟附錄中的 IES 燈光，作者為讀者準備的 189 種 IES 燈光應足敷使用。

3-7-2 燈光的進階操作

1 請打開第三章 Artlantis 資夾內之 sample05.atla 檔案,這是一間室內場景,在場景中設置了三盞 360 度投射角度的泛光燈,做為基本照明以照亮整個場景,如圖 3-64 所示。

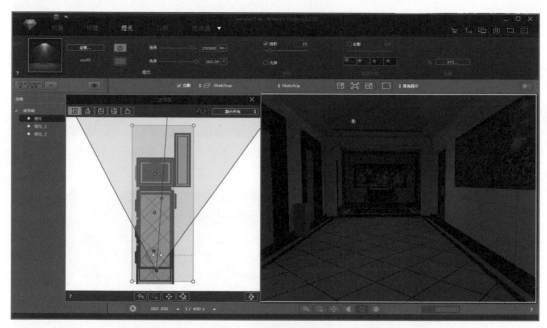

圖 **3-64** 打開第三章中之 sample05.atla 檔案

2 請打開 2D 視窗並選擇上視圖模式,移動游標至此泛光燈處,使用滑鼠左鍵按住不放,同時按住鍵盤上(Alt)鍵,游標附近會出現綠色的＋字圖示,移動游標至目標處按下滑左鍵,即可再複製一盞泛光燈,如圖 3-65 所示。

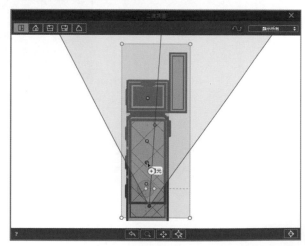

圖 **3-65** 在 2D 視窗中利用移動＋Alt 鍵方式可以執行移動複製燈光

3 在燈光列表面板中先增加一燈光組，然後選取燈光名稱，按下滑鼠右鍵，執行右鍵功能表→**複製**功能表單（上端），如圖 3-66 所示，會直接在同一燈光組內增加一盞燈光。

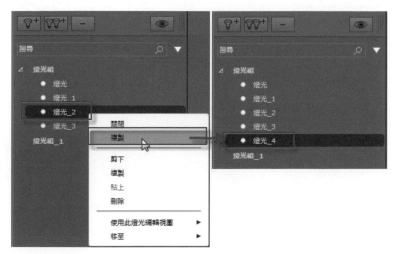

圖 3-66　執行上端之**複製**功能表單可以直接在同一燈光組內增加一盞燈光

4 同樣選取燈光 _2 燈光，按下滑鼠右鍵，執行右鍵功能表→**複製**功能表單（下端），然後移動滑鼠到新增的燈光組名稱上，接下滑鼠右鍵，執行右鍵功能表→**貼上燈光**功能表單，如圖 3-67 所示，可以很容易複製一盞燈光到此燈光組上。

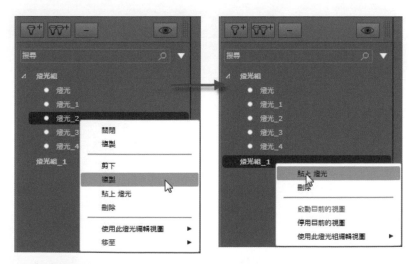

圖 3-67　分別利用**複製**及**貼上燈光**功能表單以複製一盞燈光

5 在 2D 視窗中選取燈光，按滑鼠右鍵，在顯示的右鍵功能表中，亦有相同的**複製**及**貼上燈光**功能表單供執行，如圖 3-68 所示，惟使用右鍵功能表的方法，其增加的燈光會複製在原選燈光點上，因此一般使用移動＋ Alt 鍵的方式較為實際些。

圖 **3-68** 在 2D 視窗選取燈光同樣可執行右鍵功能表

6 要選取複數燈光，在燈光列表中可以使用 Shift 鍵連續加選，或使用 Ctrl 鍵跳著加選，在 2D 視窗中則以按住 Ctrl 鍵以加選燈光。

7 在 2D 視窗上視圖模式下，暗灰色的點為已關閉的燈光，黃色的點為開啟的燈光，橙色的點為編輯中的燈光，如圖 3-69 所示。

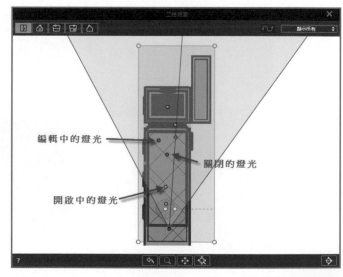

圖 **3-69** 在 2D 視窗中燈光開啟、關閉或編輯中的圖示情形

8 在燈光組_1內新增加一盞投射燈，在**燈光**控制面板中，燈光類型為第七盞之類型，並將燈光強度設為 100000，燈光投射角度設為 90，在 2D 視窗上視圖模式下，將此燈光移動到右側牆之內側上，如圖 3-70 所示。

圖 3-70　增加一盞投射燈並移動到右側牆之內側位置上

9 在 2D 視窗之正視圖模式下，將燈光點移動到天花平頂筒燈之下方位置，再將目標點移動到地面與牆面之交接處上，如圖 3-71 所示。

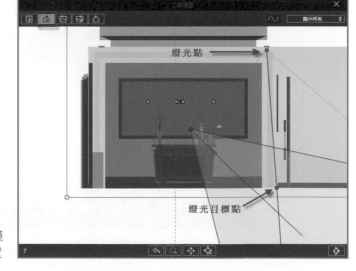

圖 3-71　在 2D 視窗之正視圖模式下調整燈光點及目標點的位置

10 在 2D 視窗之左視圖模式下，燈光點位置不動，將目標點移動並同時按住 Shift 鍵，可以將燈光點與目標點呈垂直狀態，再利用右視圖檢查燈光點與目標點的位置，如圖 3-72 所示，左圖為右視圖模式右圖為左視圖模式。

圖 3-72　左圖為右視圖模式，右圖為左視圖模式

11 在**燈光類型**欄位中改選第六盞光域網燈光，則在預覽視窗中的右側牆面上可以完美的呈現光域網燈光效果，如圖 3-73 所示。

圖 3-73　在右側牆面上可以完美的呈現光域網燈光效果

12 在 2D 視窗上視圖模式下，
選取此盞投射燈燈光點，同
時按住（Shift＋Alt）鍵，向
下垂直移動滑鼠到右側牆前
端之筒燈上，放開按鍵及滑
鼠，可以拉出一條兩側為紅
色中間為綠色的線，終點為
白色點，如圖 3-74 所示。

圖 3-74　拉出一條兩側為紅色中間為綠色的線

13 接著在鍵盤上按（＋）鍵，可以在此線上增加藍色的（⊣）標注點，按（－）鍵則
減少藍色的（⊣）標注點，至想要複製的數目時，按下（Enter）鍵，則可以等距
離複製出想要的數量，如圖 3-75 所示，左圖為增加藍色的（⊣）標注點，右圖為
按下（Enter）鍵的增加了 4 盞投射的設置。

圖 3-75　左圖為增加藍色的（⊣）標注點，右圖為增加了 4 盞投射的設置

14 利用此方法，可以將燈光點與目標點同時複製，且其投射角度維持不變，在室內透視圖場景中設置天花平頂上之嵌燈相當方便好用，如圖 3-76 所示，為在預覽視窗中右側牆投射燈之燈光表現。

圖 3-76　在預覽視窗中右側牆投射燈之燈光表現

3-8　物體控制面板及其列表面板

在 Artlantis 5 版本以後對**物體**控制面板做了相當大的改變，在素材庫中系統也提供了相當多各類型物體供使用，在網路上也可下載很多之前版本的素材，而這些素材如何轉換成為 Artlantis 7 中的可用物體，有關物體的轉換在第一章中曾做過說明，而這些將充實使用者素材庫的內容，另外素材庫商店也提供 5000 多種有價的素材供購買使用，而這些素材基本上都已具備材質的設置，使用者只要使用滑鼠拖曳即可立即享用，是設計場景有效利器。

1️⃣ 請打開本書所附光碟第三章 Artlantis 子資料夾內 sample06.atla 檔案，這是一建築外觀場景，在預備文檔區中選取**物體**選項按鈕，在面板頂端呈現**物體**控制面板，左側為**物體**列表面板，右邊則為預覽視窗，如圖 3-77 所示。

圖 3-77　開啟第三章 sample06.atla 檔案並打開**物體**控制面板

2️⃣ 在建模軟體（SketchUp）中建立之場景，在轉入到 Artlantis 後，它會被視為一整體而自動歸入到 SketchUp 圖層中，雖然在 Sketchup 分別建立元件或是群組，但在渲染軟體中一般只能以材質名稱來辨識這些物體。

3 經由前面的解說，當開啟檔案後它除了場景外，目前尚無任何物體，**物體**控制面板中，除編輯材質欄位按鈕為可執行外，全餘均呈不可執行狀態。

4 在**物體**列表面板上方為工具列，如圖 3-78 所示，茲將與透視圖列表不同工具的使用方法，分別做簡略說明，當場景中增加有物體後再詳為說明其使用方法。

圖 3-78　**物體**列表面板上工具列

❶ 增加圖層按鈕：執行此按鈕，可以在下方區域中建立新圖層。

❷ 移除圖層或物體按鈕：執行此按鈕，當選取者為圖層時可以刪除該圖層，如果選者為物體時則為刪除該物體。

❸ 顯示圖層清單按鈕：執行此按鈕，可以在下方區域顯示場景中現有圖層的結構。

❹ 顯示物體層級按鈕：執行此按鈕，可以在下方區域顯示場景中現有置入物體。

❺ 建立物體對話方塊按鈕：執行此按鈕，可以打開**建立物體**面板，其功能為將某一些圖形自整體場景中剝離，而自行獨立組成物體。

❻ 過濾器按鈕：執行此按鈕，可以將物體層次列表做篩選工作。

5 在物體列表面表中，顯示圖層列表為啟動狀態，連續按**增加圖層**按鈕 5 次，以新增 5 個圖層，請選取任一圖層，**物體**控制面板會顯示圖層欄位內容，如圖 3-79 所示。

圖 3-79　選取圖層後**物體**控制面板會顯示圖層欄位內容

6 當在**物體**列表面板中選取圖層，而在**物體**控制面板中點取**立體植物**欄位，則可以將該圖層與立體植物欄位做聯結，如圖 3-80 所示。

圖 3-80　將新增圖層與系統內定圖層相聯結

7 依此方法，依次將剩下的圖層與系統提供的圖層相互做聯結，欄位前方會顯示系統欄位的圖示，如圖 3-81 所示，如此當從素材庫中拖曳進物體時，在圖層**自動**欄位為勾選狀態下，會自動歸入到聯結的圖層中。

圖 3-81　將新增圖層與系統內定圖層相聯結

8 如想更改圖層名稱，請快速在圖層名稱上按滑鼠兩下，當圖層名稱反白時，即可以更改圖層名稱，如本處將圖層名稱改為立體植物，如圖 3-82 所示。

圖 3-82　將圖層更改名稱

9 在**物體**控制面板中的圖層類型區右側，尚有行動區 3 欄位可供使用，如圖 3-83 所示，現將其功能說明如下：

圖 3-83　行動區尚有 3 欄位可供使用

❶ 設為預設值欄位按鈕：執行本按鈕，可以將**物體**列表面板中選中的圖層設定為目前圖層，例如選取列表面板中的 3D Plants 圖層，再按此按鈕，則此圖層為目前使用中的圖層。

❷ 隱藏於目前視圖欄位按鈕：執行本按鈕，可以將選中的圖層隱藏，則圖層中的物體會全消失不見，再執行一次此按鈕，則可以取消隱藏。

❸ 啟動視圖欄位按鈕：執行本按鈕，可以打開表列已創建的場景名稱供選取，選取後預覽視窗中會顯示該場景內容。

3-9 在場景中新增物體

1 續使用前小節的範例檔案,首先將書附光碟第三章 Artlantis 資料夾內之 objects 子資料夾內檔案,複製到自己硬碟自建資料夾中,依第一章說明方法,打開**素材庫**面板並選取**看板物體**圖示,如圖 3-84 所示。

圖 3-84 在素材庫視窗中選取**看板物體**圖示

2 在面板中系統只提供白色的人物剪影圖片,請使用滑鼠點取**增加資料夾**按鈕,可以打開**瀏覽資料夾**面板,在面板中請選取剛才存放 objects 資料夾內容的使用者資料夾名稱,可以在素材庫分類區中顯示此資料夾名稱,而在縮略圖區可以展示 2D 人物物體,如圖 3-85 所示。

圖 3-85　在素材庫視窗中加入自行蒐集的 2D 人物物體

3 Artlantis 在場景中匯入物體的方法相當簡單，只要將素材庫中的物體，使用滑鼠選取後，按住滑鼠左鍵不放直接拖曳到到場景中即可，本例中先選取 objects 頁籤，再將 2D 人物物體拖曳進場景中，如圖 3-86 所示。

圖 3-86　直接在素材庫中將 2D 人物物體拖曳進場景中

4 在**物體**列表面板中會出現此 2D 物體名稱，而且自動歸入到廣告看板類別圖層中，而在預覽視窗中物體周圍會出現兩紅色及 4 黃色的控制點，這是 Artlantis 5 版以後新增功能，紅色控制點可以調整物體的大小，黃色控制點則可以旋轉物體的方向，本物體因為是 2D 物體所以沒有黃色控制點，如圖 3-87 所示。

圖 3-87　在 2D 物體旁有兩個紅色控制點可以調整物體的大小

5 請利用前面的方法，將素材庫視窗中現有各類物體，如立體植物（3D 樹）、燈光物體（路燈）、動畫物體（3D 人物）、廣告看板（2D 人物）及物體（汽車）等，使用滑鼠拖曳進場景適當位置上，如圖 3-88 所示。

圖 3-88　將其它各類物體拖曳進場景中

6 想要選取物體，可以在**物體**列表面板或預覽視窗中選取均可，如在**物體**列表面板中直接選取 Lime 24'_1 物體，或者直使用滑鼠點擊場景中的 3D 樹皆可，如圖3-89 所示。

圖 3-89 使用滑鼠點擊場景中的 3D 樹該物體即被選取

7 在**物體**控制面板開啟狀態下，請打開 2D 視窗並選取**上視圖**模式，在視窗中每一物體都會有一綠色點，請使用滑鼠點擊 3D 樹的綠色點，會使其變為藍色點，表示該物體被選取，如圖3-90 所示。

圖 3-90 被選取的物體呈現藍色點

8 在藍色點旁亦有有紅色與黃色的控制點，利用紅色控制點可以縮放物體，利用黃色控制點可以旋轉物體方向，當想改變物體位置，可以使用滑鼠左鍵按住藍色點，則物體會隨游標移動。

9 在 2D 視窗中使用正視圖、右視圖或左視圖模式，可以觀看物體在場景中的高度位置，如果物體偏離地面，可以選取此物體藍色點，並執行右鍵功能表**→應用重力**功能表單，即可使物體置於地面上。

3-10　各類別物體控制面板

　　由 Artlantis 的圖層類別觀之，可大致將物體分為五大類別，並在前面小節中分別將其置入到場景中，本節即以各類別物體說明其**物體**控制面板欄位內容，請讀者開啟第三章 Artlantis 資料夾內之 sample07.atla 檔案，這是在場景中已置入各類物件，如圖 3-91 所示，以做為本節之練習場景。

圖 3-91　開啟第三章 Artlantis 資料夾內之 sample07.atla 檔案

請在**物體**列表面板中選取 3D 汽車之物體名稱，或在預覽視窗中直接使用滑鼠點擊 3D
汽車物體，在**物體**控制面板中會呈現此物體類控制面板之各欄位，如圖 3-92 所示，現將
各欄位功能說明如下。

圖 3-92 選取 3D 物體可以呈現物體類之**物體**控制面板

1 **物體名稱欄位：** 此為選取物體之名稱，更改名稱方法和更改圖層名稱相同。

2 物體之縮略圖。

3 **編輯材質按鈕：** 執行此按鈕，可以開啟**材質**控制面板，並在材質列表面板中羅列此
物體所有材質的表列名稱供選取以編輯其材質，當編輯材質完成後在預備文檔區按
物體選項即可回到**物體**控制面板，有關材質之編輯方法待第四章再詳為說明。

4 **維度區之各欄位：** 利用設定 X、Y、Z 軸之大小以改變物體大小，其右側為一聯
結鎖，內定為鎖住狀況，當此鎖為鎖住狀況時即可做等比縮放，只要改變一軸向其
它兩軸會自動更動之。

5 **位置區各欄位：**利用設定 X、Y、Z 軸之坐標以設定物體在場景中之位置，惟一般以 2D 視窗來定位較切實際。

6 **坐標鎖工具：**當物體的位置及面向都確定後，可以執行此工具將物體鎖定，則位置區及旋轉區中各欄位皆轉為灰色為不可執行，如此，可以防止不經意更動物體。

7 **旋轉區各欄位：**利用設定 X、Y、Z 軸的角度值，以決定物體的各面向角度，惟一般使用 Z 軸以決定物體的面向，在 Artlantis 5 版以後增加了 2D 視窗及預覽視窗設定物體面向的功能。此三欄位除可以填入數值方式為之，亦可以使用各欄位上方的旋轉工具為之。

8 **動畫工具按鈕：**執行此按鈕可以打開**動畫**設置面板，此部分請讀者自行參閱相關使用手冊。

3-10-2 動畫物體類之物體控制面板

　　3D 動畫物體包含了人物及動物，可以在場景中設定姿勢及更換衣物，一般運用在動畫場景中。但因是 3D 物體面數很多，會佔用很多系統資源，所以在透視圖場景上不鼓勵使用。請在預覽視窗中選取 3D 人物，在**物體**控制面板中會呈現動畫物體類之各欄位，如圖 3-93 所示，現將與物體類欄位不同者之欄位功能說明如下。

圖 **3-93**　選取 3D 人物可以呈現動畫物體類之**物體**控制面板

1 **高度欄位：**可以使用滑桿或是填入數字方式，重新設定 3D 人物物體的高度，一般以填入數字方式較為方便些。

2 **色彩欄位：**執行此按鈕，可以表列此入物衣服之顏色供選擇，如選擇了 Grun 顏色，則預覽場景中的人物衣服也跟著更改了，如圖 3-94 所示。

圖 3-94　可隨意更換 3D 人物之衣服顏色

3 **編輯材質按鈕：**執行此按鈕，可以開啟**材質**控制面板，並在材質列表面板中羅列此物體除了衣服以外的材質的表列名稱供選取以編輯其材質，當編輯材質完成後在預備文檔區按**物體**選項即可回到**物體**控制面板，有關材質之編輯方法待第四章再詳為說明。

4 **顯示方式區之行為幀幅數欄位：**此欄位為此動畫物體的時序設定按鈕，以拉桿方式設置其時序位置，本物體為從 0 至 557 幅。

5 **畫面位置欄位：**此欄位為以填入數值方式，直接決定此動畫物體幀幅數的時序位置。

6 **行為模式欄位：**執行本欄位，可以表列出此物體預設的行為模式供選取。

3-10-3 2D 物體類之物體控制面板

請在預覽視窗中選取 2D 人物，在**物體**控制面板中會呈現看板物體類之各欄位，如圖 3-95 所示，現將與物體類欄位不同者之欄位功能說明如下。

圖 3-95　選取 2D 人物可以呈現廣告看板物體類之控制面板

1 **編輯材質按鈕：**執行此按鈕，可以打開**材質**控制面板，如圖 3-96 所示，此**材質**控制面板與一般之**材質**控制面板不同，茲將其各欄位功能說明如下：

圖 3-96　打開 2D 人物之**材質**控制面板

❶ **混合顏色欄位**：如果將此欄位打勾，使用滑鼠左鍵點擊右側的色塊，可以**色彩**面板供選取顏色以將 2D 人物做混合顏色處理。

❷ **平行翻轉按鈕**：執行此按鈕，可以將 2D 物體做上下方向的翻轉，惟此 2D 人物應避免此工具之使用。

❸ **垂直翻轉按鈕**：執行此按鈕，可以將 2D 物體做左右方向的翻轉，如圖 3-97 所示。

圖 **3-97** 　將 2D 人物做左右方向的翻轉

❹ **亮度欄位**：從 -0.25 到 0.25 可做調整。

❺ **對比度欄位**：從 0.5 to 1.5 可做調整。

❻ **透明度欄位**：本欄位為 3.0 版新增功能，其值從 0 至 255，藉由此欄位可以將 2D 物體做透明度變化。

2 **高度欄位**：執行此欄位可以使用滑桿或是填入數字方式，重新設定 2D 人物物體的高度。

③ **透明度欄位：**其值從 0 至 100，藉由此欄位可以將 2D 物體做透明度變化。

④ **面向鏡頭工具按鈕：**此按鈕為 Artlantis 5 版以後新增工具，內定為啟動狀態，使 2D 圖能永遠面向鏡頭而不致穿幫，強烈建議啟動此欄位。

3-10-4　3D 植物類之物體控制面板

　　Artlantis 的立體植物物體不但逼真度夠，而且它可以隨著季節的變化而更改其外貌，雖然它只是渲染軟體，但提供的植物動態令人刮目相看。除可運用它的特性製作動畫外，在室內外場景上做為陪襯的綠葉，也會有不錯的效果，在後面章節中會以實際的案例做為操作。請選取場景中的立體樹，在**物體**控制面板中會呈現立體植物類之各欄位，如圖 3-98 所示，現將與物體類欄位不同者之欄位功能說明如下。

圖 3-98　選取立體植物可以呈現立體植物類之**物體**控制面板

① **高度欄位：**利用本欄位可以設定樹的高度，如本例設定樹高度為 1600 公分，則場景中的樹長高很多，如圖 3-99 所示，當然使用者亦可在 2D 視窗或預覽視窗調整樹的高度，惟一般均以在控制面板中調整高度為要。

圖 3-99　將樹高度設為 1600 公分

2 **透明度欄位**：本欄位為 3.0 版新增功能，藉由此欄位可以將立體植物物體做透明度變化。

3 **使用日光欄位**：本欄位與下一欄位相競合，當啟動本欄位時則自定義日期欄位為不啟動。使用本欄位的用意在於使用**日照**控制面板中的日期設定。

4 **自定義日期欄位**：啟動本欄位，可以利用滑桿以調整月份及日期，或直接在右側的欄位內填入月份及日期，如果將日期設定 3 月 1 日，預覽場景中的植物會因冬天落葉而顯得稀疏，如圖 3-100 所示。

圖 3-100　設定日期 3 月 1 日場景中植物因冬天落葉而顯得稀疏

3-10-5　燈光物體類之物體控制面板

　　燈光物體其實和一般物體相同，只是在物體內部尚包含人工燈光，請選取場景中的路燈，在**物體**控制面板中會呈現燈光物體類之各欄位，如圖 3-101 所示，現將與物體類欄位不同者之欄位功能說明如下。

圖 3-101　選取路燈物體可以呈現燈光物體類之**物體**控制面板

1 編輯燈光欄位：本物體會自帶燈光，當選取此欄位後，接著系統會將**物體**控制面板轉換為**燈光**控制面板，在該面板中可以調整燈光強度，有關**燈光**控制面板的操作，在前面小節已做過詳細的說明。

2 編輯材質欄位：執行此按鈕，可以開啟**材質**控制面板，並在材質列表面板中羅列此物體材質的表列名稱供選取以編輯其材質，當編輯材質完成後在預備文檔區按物體選項即可回到**物體**控制面板，有關材質之編輯方法待第四章再詳為說明。

3-11 創建個別物體及其進階操作

3-11-1 由物體控制面板中創建個別物體

　　前面提到，由 Sketchup 建模的物體在 Artlantis 中都被認為是一整體的場景，如何將場景中的物體，單獨剝離場景而成為 Artlantis 的物體，存放於素材庫中，供日後可以重複利用，以下說明整個操作過程：

1 請開啟第三章 Artlantis 資料夾中 sample08.atla 檔案，這是為本小節練習之用，在 sample07.atla 場景中將所物體刪除，然後再增加了幾個體塊，請在預備文檔工具面板中選擇**物體**選項，以開啟**物體**控制面板，如圖 3-102 所示，**物體**列表面板中除了場景外，沒有任一個物體。

圖 3-102　打開 sample08.atl 檔案在**物體**列表面板只有場景沒有任一物體

2 在**物體**列表面板中選取**顯示圖層清單**按鈕為啟動狀態，再執行**增加圖層**按鈕，可以在圖層列表區中新增加圖層名稱的新圖層，如圖 3-103 所示。

圖 3-103　在**物體**列表
面板中增加一新圖層

3 使用滑鼠點擊建立物體對話方塊按鈕，可以打開**建立物體**面板，如圖 3-104 所示，現將面板中各欄位說明如下：

圖 3-104　打開**建立物體**面板

❶ **物體名稱欄位**：此欄位可以為新建物體命名。

❷ **選取欄位**：在圖示中由左至右分別為：三角面、平面、平行的面、網目選取、材料及精靈選取等 6 種方式。

❸ **取消選取**欄位。

❹ **目的地圖層欄位**：可以在右側按鈕顯示的表列圖層供選取要放置的圖層。

❺ **定位欄位**：在欄位內有始終呈垂直方向及垂直支撐面兩選項供選取。

❻ **建立內部物體**欄位。

❼ **建立外部物體 (.atlo/.aof) 欄位**：此處可以選擇存 .atlo 檔案格式或 .aof 檔案格式。

❽ **包括燈光組欄位**：此欄位的作用在加入人工燈光以創建燈光物體類物體。

4 在**建立物體**面板中，於**選取**欄位中選取材料方式，移游標到預覽場景中，使用滑鼠點取紫色的圓柱體，則屬紫色的材質會被選取，如圖 3-105 所示。

圖 3-105　選取紫色的圓柱體

5 當選取物體後，在**建立物體**面板中，於**物體名稱**欄位內，填入 object 1 做為物體名稱，於**目的地圖層**欄位內選擇圖層，於**定位**欄位內選擇**垂直支撐**選項及啟用**建立內部物體**欄位，如圖 3-106 所示。

圖 3-106　在**建立物體**面板中做各欄位設定

6 在**建立物體**面板中按下（OK）按鈕後，在預覽視窗中選取圓柱體，可顯示紅色及黃色的控制點，表示已成功建立獨立於原場景外而成一物體，如圖 3-107 所示。

圖 3-107　將圓柱體創建為一新物體

7 也可利用上面的方法，並在面板中選擇建立外部物體 (.atlo/.aof) 欄位，則可存成外部的物體，以供日後重複使用。惟利用此種方法建立物體並非明智之舉，因為當造形複雜時，不管以何種方法選取都會非常困難，因此正確製作外部物體方法，為在建模軟體建立想要的物體，再單獨匯入後編輯材質，最後執行應用程功表→**另存新檔 → Artlantis 物體文件**功能表單，將其儲存成外部物體。

3-11-2　物體之進階操作

1 請重新打開 Artlantis 子資料夾內 sample07.atla 檔案，以做為物體進階操作的範例。

2 在**物體**列表面板上，Artlantis 選取物體和在 Winows 選取檔案有點類似，複選物體時，當按住（Shift）鍵可以選取相鄰的物體，或同時按住（Ctrl）鍵可以間隔加選。

3 要複製物體，可以在列表面板中選取
要複製的物體，按滑鼠右鍵，在右鍵
功能表中選擇**複製**功能表單即可，如
圖 3-108 所示，惟以在 2D 視窗中
為之較為方便些，在 2D 視窗中選取
物體，同時按住（Alt）鍵移動滑鼠即
可執行移動複製工作。

圖 3-108　在右鍵功能表中選擇**複製**功能表單

4 請先選取車輛物體，打開 2D 視窗並使用上視圖模式，其他物體為綠色的點，惟
車輛呈藍色的點，表示車輛為目前作用的物體，同時按住（Alt）鍵，按住車子藍
色點，將其往下方移動，可以複製出一輛車子，如圖 3-109 所示。

圖 3-109　利用同時按住（Alt）鍵移動可以在 2D 視窗中執行複製

5 在預覽視窗中選取車輛物體使出現紅、黃色的控制點，同時按住（Alt）鍵，按住車子黃色控制點，將其往前方移動，亦可以複製出一輛車子。

6 為了以下的練習，除了保留樹及原有的車輛物體外，將原有的物體及複製車輛全部刪除。

7 在 2D 視窗上視圖模式下選取車輛物體，同時按住（Shift + Alt）鍵，按住滑鼠左鍵不放，移動滑鼠向左下角移動，至想要複製車輛的最終點位置，放開按鍵及滑鼠，可以拉出一條兩側為紅色中間為綠色的線，終點為白色點，如圖 3-110 所示。

圖 3-110　拉出一條兩側為紅色中間為綠色的線

8 接著在鍵盤上按（＋）鍵，可以在此線上增加藍色的（╫）標注點，按（－）鍵則減少藍色的（╫）標注點，至想要複製的數目時，按下（Enter）鍵，則可以等距離複製出想要的數量，如圖 3-111 所示，而在預覽視窗場景中立即以等距離增加了四輛汽車，如圖 3-112 所示。

圖 3-111　在 2D 視窗中可以等距離複製出想要的數量

圖 3-112　在預覽視窗場景中立即以等距離增加了四輛汽車

3-12　創建 2D 人物看板物件

在 SketchUp 場景中加 2D 物件方法很多，一般常見的方法是直接使用 SketchUp 的 2D 元件，或是匯入透明圖的方式（去背或帶 Alpha 通道的圖檔），當 SketchUp 的 2D 元件轉入到 Artlantis 後可以立即使用，並能產生逼真的陰影效果，但是它已失去隨鏡頭旋轉的功能，如果以透明圖方式在 Artlantis 場景呈現，由於兩軟體間處理透明方式的不同，需要在**材質**控制面板中再次加工，才能產生透明圖效果且產出逼真的陰影效果，此部分在第四章會做詳細說明，惟它無法像 SketchUp 的 2D 元件能隨鏡頭旋轉，本小節即示範由 Artlantis 製作 2D 物件的方法。

1 請打開第三章 Artlantis 資料夾中之 sample01.atla 檔案，在場景中放置了很多 SketchUp 的 2D 人物元件，它的陰影效果表現的相當好，但是它們在 Artlantis 中並未具有隨相機旋轉功能，因此只要移動相機，它紙片人的現象即可被發現，如圖 3-113 所示，因此為了避免此狀況發生，只有限定相機在的前方位置了。

圖 3-113　場景中 2D 人物產生紙片人的現象

2 要解決此問題惟有製作出 Artlantis 自有的 2D 物件，其方法相當簡單，請在 Artlantis7 系統自帶素材庫內找到 BB 人物物件（此處選用 Peo110.atlo 物件），然後將其複製到自定資料中，或是直接將其開啟。

> **溫馨提示** 有關 Artlantis7 系統內建素材庫內中之 BB 人物物件資料夾，位於 C:\Users\Public\Documents\Abvent\Artlantis\Media\14_Billboards\Silhouettes\Abvent_Std_Silhouettes 路徑上，或是使用者安裝素材庫時自定的位置。

3 在 Artlantis 中請執行系統功能表→**開啟**→ **Artlantis 物體文件**功能表單，如圖 3-114 所示，可以打開**開啟**面板，在面板中請選取指定路徑上之 Peo110.atlo 檔案。

圖 3-114　執行**開啟**之 **Artlantis 物體文件**功能表單

4 當選好檔案按下**開啟**按鈕後，預覽視窗並未看到應有的圖案，請打開 2D 視窗上視圖模式，將鏡頭轉到視窗正中間之下方處，然後再打開 XYZ 面板，將鏡頭及其目標點都調整高度為 80 公分，如圖 3-115 所示。

圖 3-115 旋轉鏡頭並設置鏡頭高度

5 打開**材質**控制面板，使用滑鼠在預覽視窗中點擊人物剪影圖像，在材質列表中，Material #0 材質編號被選取，請按材質編號左側的白色小三角形，可以展開此材質之材質貼圖名稱為 d_Peo110_01.tga 圖檔。

6 重新選取 Material #0 材質編號，執行右鍵功能表→**增加紋理**功能表單，如圖 3-116 所示，可以打開**開啟**面板，在面板中請開啟第三章 Artlantis 資料夾內 maps 次資料夾中之 002.png 檔案，這是已去背之圖像。

圖 3-116 執行右鍵功能表中之**增加紋理**功能表單

7 此時 002.png 圖檔會位於 d_Peo110_01.tga 圖檔之上，在列表面板中選取 002.
png 圖檔，在控制面板中執行 HV 按鈕，在打開的**維度**面板中，執行**調整貼圖大
小**按鈕，可將圖片大小調成與 d_Peo110_01.tga 圖檔大小一樣，然後調整 V 欄
位此人物的實際大小，如圖 3-117 所示。

圖 3-117　在**維度**面板中調整圖像的大小

8 在列表面板中將 d_Peo110_01.tga 圖檔刪除，在材質庫中將 Invisible 材質拖拉
至**材質**列表面板中之 Material #0 材質名稱上，再選取 002.png 圖檔，在**材質**控
制面板中將**使用 Alpha 通道**欄位勾選，如圖 3-118 所示，如此可以將圖像做透明
處理。

圖 3-118　將圖像做透明處理

9 完成此述工作,執行系統功能表→**另存新檔**→ Artlantis **物體文件**功能表單,如圖 3-119 所示,可以打開**匯出成為物體**面板,在面板中選取**垂直支撐**欄位,再按下**瀏覽按鈕**,以指定儲存物件之路徑及檔名,如圖 3-120 所示。

圖 3-119　執行**另存新檔**之 **Artlantis 物體文件**功能表單

圖 3-120　在匯出成為物體面板做各欄位設定

10 此 2D 人物已存成 Artlantis 的 BB 人物看版物件,存放在第三章 Artlantis 資料夾中 objects 子資料夾內,供讀者依前面說明的方法做資料夾的聯結,然後直接匯入使用。

11 在上述操作中,很多牽涉到**材質**控制面板的操作,此部分在第四章中會再做詳細的操作說明。

MEMO

4

材質控制
面板之操作

經過前面三章的練習，對於 Artlantis 的操作模式應已有了大致的了解，尤其對於 Artlantis 提供諸多有用且各具特性的物件，可以使場景的逼真度生動不少，但對於室內設計業而言，可能應用層面比較不廣泛，雖然它也附了很多的室內傢俱，幾乎可以不用再調整材質，直接拖曳就可使用，以減少建模時間，但整體來說，要取得場景整體的協調性，應該還是留在建模軟體中為之才是正辦，畢竟 Artlantis 只是渲染軟體，要調整這些傢俱造形總是沒那麼方便。

本章要介紹**材質**控制面板，這是渲染軟體與建模軟體最大差異處，在 SketchUp 中最缺乏的就是材質的反射、折射、光滑度以及光線表現，有了這些功能，成就照片級的透視圖才有可能。而在 Artlantis 7 版本的**材質**控制面板中，其欄位整併的情況相當明顯而犀利，基於物理渲染的必然性，將一些可有可無的欄位功能完全內建在系統功能中，讓使用者可以操控的欄位內容更加清晰簡潔，宛如另一軟體的再生般，對於 Artlantis 7 以前版本的使用者，可能造成不少的困擾，尤其是 5.0 版的使用者剛過完軟體完全翻新的陣痛，如今又要接受另一次的震撼教育，然而藉由軟體勇於拋棄舊有傳統包袱，使用者也應有與時俱進的毅力與勇氣才對，因此藉由本章詳細的解說，希望對 Artlantis 渲染軟體之精髓有一透徹了解，並且能立即體會與操作，再通過往後章節範例的實際演練，想立即成就一位專業級設計師指日可待。

4-1 Artlantis 的材質分類

1 請打開本書第四章 Artlantis 資料夾內 sample01.atl 檔案，在預備文檔區中選取**材質**選項按鈕以打開**材質**控制面板，在螢幕下方左、右兩側，請使用滑鼠點擊其一的顯示素材庫分類區按鈕，可以展現素材庫分類區，如圖 4-1 所示。

<div align="center">圖 4-1　開啟**材質**控制面板及素材庫分類區</div>

2 在素材庫分類區中使用滑鼠點擊**材質區**中**多樣化材質**圖示按鈕，可以在螢幕下方展示系統提供此類 57 種材質供選取使用，因螢幕寬度的關係無法一次展示全部，可以使用下方的滑桿以瀏覽之，如圖 4-2 所示。

<div align="center">圖 4-2　在素材庫分類區可使用滑桿瀏覽系統提供材質</div>

3 如果想要一次觀看此類的所有材質，可以執行素材庫分類區右下角的素材庫視窗按鈕，可以打開素材庫視窗，在此面板中一次可以觀看更多材質，如圖 4-3 所示，至於到素材庫分類區或在素材庫視窗中使用材質，惟有依靠個人使用習慣而定。

圖 4-3　打開素材庫視窗

4 在 Artlantis 7 的材質球比以往 4.0 版本多出許多，惟其分類方法與之前大不相同，讓之前版本的使用者可能會一時無法適應，惟它依使用標的做為類別的區分，在尋找上相當清晰及方便，相信在習慣它後，絕對會對執行的方便性感到滿意。

5 茲以素材庫分類區中之材質區，系統將其分為 5 大類，此 5 大類又各有其次分類，茲為這些次分類材質內容分別提出說明。

❶ **多樣化材質圖示類：**這是 Artlantis 材質中最具重要性的地方，一般在場景中除了紋理貼圖外，幾乎所有顯示場景材質特性者，都會以此子資料夾內的材質球賦予，其下又可分為 6 大次分類：

- **基本材質**：其內有 16 種材質。
- **金屬材質**：其內有 14 種材質。
- **織物材質**：其內有 3 種材質。
- **木頭材質**：其內有 10 種材質。
- **玻璃材質**：其內有 6 種材質。
- **石頭材質**：其內有 7 種材質。

❷ **牆壁材質圖示類**：其下又可分為 7 大次分類：

- **磚塊材質**：其內有 14 種材質。
- **屋頂材質**：其內有 12 種材質。
- **塗料材質**：其內有 14 種材質。
- **石頭材質**：其內有 1 種材質。
- **牆板材質**：其內有 6 種材質。
- **瓷磚材質**：其內有 21 種材質。
- **馬賽克材質**：其內有 4 種材質。

❸ **地板材質圖示類**：其下又可分為 8 大次分類：

- **地毯材質**：其內有 11 種材質。
- **拼木地板材質**：其內有 9 種材質。
- **大理石材質**：其內有 10 種材質。
- **石頭材質**：其內有 4 種材質。
- **金屬材質**：目前暫無材質。
- **地磚材質**：其內有 4 種材質。
- **其他材質**：目前暫無材質。
- **粗麻地毯材質**：其內有 5 種材質。

❹ **外部材質圖示類**：其下又可分為 4 大次分類：

- **混凝土材質**：其內有 2 種材質。
- **碎石材質**：其內有 2 種材質。
- **工業的材質**：其內有 3 種材質。
- **舖面材料**：其內有 13 種材質。

❺ **天然材質圖示類**：其下又可分為 3 大次分類：

- **地面材質**：其內有 2 種材質。

- **草地材質**：其內有 2 種材質。

- **水材質**：其內有 3 種材質。

❻ 在這些材質分析中，依其**材質**控制面板中的欄位設置情形，大致又可細分為八大類，現將其分別歸類如下：

(1) **Standard（標準）材質類**：在 Artlantis 7 版中對標準材質類之材質控面板做相當大的改進，並與專業材質做合併，茲以 Basic（基本材質）為其材質代表。

(2) **Neon Light（自發光）材質類**：以 Neon Light（自發光材質）為其材質代表。

(3) **Glazing Fresnel（菲涅耳玻璃）材質類**：以 Glazing Fresnel（菲涅耳玻璃）為其材質代表。

(4) **Neon Glass（發光玻璃）材質類**：以 Neon Glass（發光玻璃）為其材質代表。

(5) **Fresnel Water（菲涅耳水）材質類**：以 Fresnel Water（菲涅耳水）為其材質代表。

(6) **複合材質材質類**：以天然材質中之草地及水為代表。

(7) **特殊材質類**：以 Diffuse Fresnel（漫射菲涅耳）為其材質代表。

(8) **Artlantis 自帶紋理（程序貼圖）材質類**：Fabric（織物布料）為其材質代表。

❼ 再加上 SketchUp 紋理貼圖材質及從 Artlantis 加入紋理貼圖檔，共計有九種，每類材質在其**材質**控制面板中欄位及參數調整方法會有不同，但在同一類別內的材質，其面板中欄位會相同，只是參數調節略異而已，因此，以下各節會單就這些材質類別分別提出說明。

4-2 Standard(標準)材質控制面板

　　續使用前面的範例，在**材質**控制面板顯示狀態下，在素材庫分類區中將多樣化材質圖示類選擇第一個縮略圖材質球 Basic（基本材質），以此材質球可以做為 Standard（標準）材質類的說明；使用滑鼠將它拖曳給場景中的六角柱，或將此材質球拖曳到材質列表面板上的 Color_J02 材質編號上，而**材質**控制面板會顯示出 Standard（標準）**材質**控制面板，如圖 4-4 所示。

圖 4-4　顯示 Standard（標準）**材質**控制面板

　　現將各欄位參數設定及操作方法說明如下：

1 **材質編號欄位**：本欄位為在建模軟體中所給的材質編號。

2 **材質球名稱欄位**：本欄位為在 Artlantis 賦予材質球的材質名稱。

3 **材質縮略圖欄位**：可以顯示編輯中材質之縮略圖。

4 **漫射層欄位**：同樣使用滑鼠左鍵點取顏色欄，可以開啟**色值**面板，很直接的選取想要的顏色，同樣也可以在色塊上按下滑鼠右鍵以打開**色彩**面板，選取想要的顏色，如圖 4-5 所示，往後操作將以滑鼠右鍵打開色彩方式選取顏色，將不另外說明使用**色值**面板方式。

圖 4-5　在色塊上按下滑右鍵打開**色彩**面板以選取想要的顏色

5 **反射層欄位**：本欄位以色彩明度值以決定反射的強弱，移游標至欄位色塊上，按滑鼠右鍵以打開**色彩**面板，在面板中移動右側的滑桿，亦即調整 RGU 值均為 75，以明度越高反射越強，反之則越弱，請試著調整滑桿，場景中六角柱的材質反射度提高，如圖 4-6 所示。

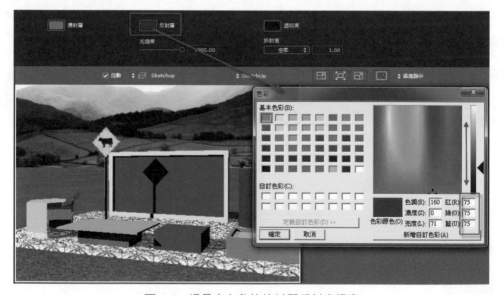

圖 4-6　場景中六角柱的材質反射度提高

6 **光滑度（亦可稱為模糊反射）欄位：**本欄可設定材質的光滑度，設定值從 0 到 1000；數字越大反射越清晰，反之數值越小反射越模糊；如果反射值維持不變，調整 Shininess = 300，則反射情況會變模糊，如圖 4-7 所示。

圖 4-7 　調整**光滑度**欄位為 300 則反射情況會變模糊

7 **透明度欄位：**本欄位同樣以色彩的明度值來設定材質的透明度，設定白色為全透明，設定為黑色時則完全不透明，依本類材質之特性而言，應維持系統內定的不透明，除非特殊需要才變動之。

8 **折射值欄位：**折射是光波因為速度的改變，而造成前進方向改變的現象，這種現象常發生於光波從一種介質進入到另一種介質時發生，此處則指光線的折射，茲將其操作方法說明如下。

❶ **折射值設定欄位：**本欄位可以設定材質的折射值，折射值的大小決定於透明度與材質的密度，一般供給水及玻璃材質使用。

❷ 系統中對常用材質的折射值提供下拉表列物質名稱供選擇，如圖 4-8 所示，謹以該
表列試擬折射值表如下表所示，以供參考使用。

圖 4-8　系統中對常用材質的折射值提供下拉表列物質名稱供選擇

折射值表

Air	空氣	1
Plastic	塑膠	1.2
Water	水	1.33
OPaline	乳白玻璃	1.45
Quartz	石英	1.46
Glass	玻璃	1.5
Plexiglass	有機玻璃	1.52
Emerald	綠寶石	1.57
Polycarbonate	聚碳酸酯	1.58
Armored glass	裝甲玻璃	1.9
Crystal	晶體	2
Diamond	鑽石	2.46
Ice	冰	3.3
Special	自訂	3.5

❸ 當選取表列中某一物質，則按鈕的右側的欄位即可顯示其折射值，如想變動它，只
需要在右側欄位中填入數值即可。

9 **建立新材質按鈕：**執行此按鈕可以開啟**編輯**材質面板，如圖 4-9 所示，以供自己設置材質貼圖紋理，然後存成帶紋理貼圖的材質供以後重複使用，有關此部分操作，將待後面小節再做詳細說明。

圖 4-9　執行此按鈕可以開啟編輯材質面板

10 Standard（標準）材質類包含有 Aluminium（鋁金屬）、Basic（基本材質）、China（瓷器材質）、Invisible（透空材質）、Plastic（塑料材質）以及金屬材質等，其**材質**控制面板中的設置欄位都相同，其中差別在於顏色、反射度及光滑度等欄位值的變化而已。

4-3　Neon Light（自發光）材質控制面板

　　續使用前面的範例，在**材質**控制面板顯示狀態下，在素材庫分類區中將多樣化材質圖示類中選擇 Neon Light（自發光）材質球，使用滑鼠將它拖曳給場景內側牆面的中間區域，先賦予發光材質，然後在預備文檔區中，選取透視圖選項以開啟**透視圖**控制面板，在面板中將**陽光系統**控制欄選擇**無**以關閉陽光，**發光材質**控制欄選擇 Color_I01_0_4:Neon Light 為勾選狀態，如圖 4-10 所示。

圖 4-10　在透視圖場景面板中將**陽光欄位**關閉、**自發光材質**欄位開啟

再選取材質選項以打開**材質**控制面板，在面板中會顯示出 Neon Light（自發光）材質的欄位內容，在預覽視窗中可以發現自發光體並未有之前版本有亮光顯示的現象，如同人工燈光一樣這是內定發光強度不足所致，如圖 4-11 所示，不過觀看**材質**控制面板中各欄位設置，比以往任何版本都要簡潔多了。

圖 4-11　在**自發光材質**控制面板及預覽視窗情形

現將自發光材質的欄位參數設定及操作方法說明如下：

1 **材質編號欄位：**本欄位為在建模軟體中所給的材質編號。

2 **材質球名稱欄位：**本欄位為在 Artlantis 賦予材質球的材質名稱。

3 材質縮略圖欄位。

4 **發光強度欄位：**本欄位可以設定自發光材質發光的強度，在欄位名稱下方及右方，可以使用滑桿或填入數值方式設定發光強度值，其操作與亮度計算與之前版本大不相同，另一方面，在以往版本中自發光材質可以稱做 Artlantis 的渲染殺手，蓋其耗用資源非常龐大，以致使用過多的自發光材質將使渲染時間加長很多，連帶使預覽視窗中的渲染速度變慢，而此種現象在本版本中已獲得解決，在渲染品質與速度

上獲得明顯的改善，本例經過渲染程序後所顯示燈光的效果；如圖 4-12 所示，為發光強度 20000 之效果，如圖 4-13 所示，為發光強度 200000 之效果。

圖 4-12　為發光強度為 20000 之效果

圖 4-13　為發光強度為 200000 之效果

5 **照明顏色（發光材質顏色）欄位：** 本欄位為設定自發光的顏色，按下滑鼠右鍵，在出現**色彩**面板中選擇顏色，在預覽視窗中自發光散發出藍色的光，如圖 4-14 所示，整個燈光被染了顏色，但此顏色有一定限度，即自發光設定到一定強度時，不管燈光是什麼顏色，其色澤會趨於白色。

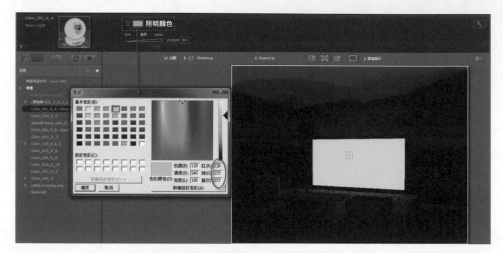

圖 4-14　在預覽視窗中自發光散發出藍色的光

6 **建立新材質按鈕：** 執行此按鈕可以開啟**編輯**材質面板，以供自己設置材質貼圖紋理，然後存成帶紋理貼圖的材質供以後重複使用，有關此部分操作，將待後面小節再做詳細說明。

4-4　玻璃材質控制面板

在 Artlantis 7 中的玻璃材質類型，共有 bottleshader（玻璃瓶材質）、Glazing Fresnel（菲涅耳玻璃）等多種，現以 Glazing Fresnel（菲涅耳玻璃）材質做為此類型材質的代表；請重新輸入 sample01.atl 檔案，請移游標至材質庫區之多樣化材質圖示上，按滑鼠右鍵，執行右鍵功能表→**玻璃**功能表單，在其上方會顯示玻璃類材質的縮略圖，如圖 4-15 所示。

圖 4-15　執行右鍵功能表→**玻璃**功能表單

在預備文檔區中選取**材質**選項，以打開**材質**控制面板，將 Fresnel Glazing（菲涅耳玻璃）材質球，使用滑鼠將其拖曳給場景中的立方體上方的平板上，在**材質**控制面板中會顯示 Fresnel Glazing（菲涅耳玻璃）的**材質**控制面板，如圖 4-16 所示，現將與標準材質不同欄位屬性說明如下。

圖 4-16　立方體上方的平板賦予菲涅耳玻璃材質

何謂 Fresnel 法則，它是決定材質光學屬性的重要參數之一，依據視線與物體視角的關係來決定折射及反射值之間的過渡值。值越高，過度越平滑。比方拿塊玻璃，目光與玻璃垂直時，它是透明的，而當漸漸把玻璃與視線平行時，會發現玻璃表面的反射越來越強烈，像鏡子一樣了。怎樣設定 Fresnel 數值並沒有一個統一的標準，只能根據場景中物件的需要進行適當的調整了，這裡有一個大致的參照規則，即與物件夾角越小 Fresnel 數值也越小，夾角越大 Fresnel 數值也會越大。Artlantis 在以前版本中設有 Fresnel 轉換欄位，供使用者以人工方式設定 Fresnel 值，如今在 Artlantis 7 版本中程式已自動幫使用者推算 Fresnel 值，因此省略此欄位的人工設定。

1 **反射層欄位：**使用滑鼠右鍵點擊本欄位色塊，可以打開**色彩**面板，如前面所言操作方法，以調整顏色的明度值來定反射的強度，依玻璃材質特性請維持內定值不變。

2 **光滑度欄位：**欄位值從 0 至 1000，系統內定值為 1000，依玻璃材質特性請維持內定值不變。

3 **透明度欄位：**本**透明度**欄位功能與之前版本大有不同，以前版本，在玻璃材質上其透明度一般以 Fresnel Transition（菲涅耳轉換）欄位做為調整，而本欄位一般以做為玻璃透明顏色之設定使用，如今 7 版本菲涅耳轉換欄位已被取消，而將其功能集於本欄位中，亦即**透明度**欄位將決定玻璃之透明度外亦將決定透明度的顏色，請將本欄位設為淡藍色，則玻璃的透明過渡色會改為淡藍色，如圖 4-17 所示。

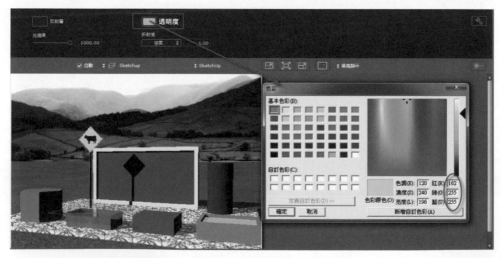

圖 4-17　將玻璃的透明過渡色為改為淡藍色

4 **折射值欄位：** 使用滑鼠點擊其下方的欄位，會表列現成物質選項供選取，如圖 4-18 所示，在顯示的表列選單中當然選擇玻璃為佳，如圖 4-19 所示，為選擇玻璃選項的表現。

圖 4-18 系統提供表列現成物質選項供選取

圖 4-19 折射值選擇玻璃的材質表現

4-5 發光玻璃控制面板

發光玻璃在室內設計的應用上分為二類，一類為門窗玻璃，第二類為一般的玻璃物件，二者在折射的選擇上是不相同的；在室外則可讓窗戶玻璃發光以做為室外光的補光或夜間室外的天空光，請先打開第三章中 Artlantis 資料夾內的 sample02.atla 檔案，如圖 4-20 所示，這是已經設定鏡頭角度、日照及部分材質的簡單室內場景。

圖 4-20　打開第三章中 Artlantis 資料夾內的 sample02.atla 檔案

1 在打開場景後，陽光會隨著窗戶及天花板上的天窗玻璃揮灑進屋內，但仔細觀察窗外的天空雲彩不太理想，而且玻璃對屋外強烈陽光一點反應也沒有。

2 在預備文檔區中選取材質選項，以打開**材質**控制面板，然後移游標至材質庫區之多樣化材質圖示上，按滑鼠右鍵，執行右鍵功能表**→玻璃**功能表單，在其上方會顯示玻璃類材質的縮略圖，請選取 Neon Glass（發光玻璃）材質球，使用滑鼠將它拖曳給場景中的落地門的玻璃上，則在**材質**控制面板中會顯示 **Neon Glass（發光玻璃）材質**控制面板，如圖 4-21 所示，現將與標準材質不同欄位屬性說明如下。

圖 **4-21** 落地門玻璃使用了 Neon Glass（發光玻璃）材質

❶ 發光顏色欄位：本欄位為設定發光的顏色，其操作方法如前面小節的說明。

❷ 發光強度欄位：本欄位可以設定玻璃發光的強度，欄位下的拉桿可以設定發光強度或直接填入發光強度，與之前小節說明一樣，在 7 版中其發光強度與之前版本之數值差異極大，本處設定其強度為 40000 之場景表現，如圖 4-22 所示。

圖 **4-22 發光強度**欄位設為 40000 之場景表現

❸ 透明度欄位：本欄位以色彩的明度值調整玻璃的透明度值兼具玻璃的透明顏色。

❹ 折射值欄位：一般都維持內定的空氣模式，這是因為要透過玻璃觀看外面背景的原因；觀看渲染後的透視圖，窗外景物非常清晰，且窗玻璃也對陽光做了適度反應。

3 在之前版本中發光玻璃亦是 Artlantis 之渲染殺手，作者曾一再提醒讀者不能多用，可是到了 7 版其佔用系統資源之邪惡已被改善，此時已不用顧慮使用數量的多寡了。

4 在**發光強度**欄位中，將其發光強度設為 200000，其自發光會強烈反應到牆面上，以表達室外陽光的熾熱度，如圖 4-23 所示。

圖 4-23 適度的發光強度可以反映玻璃對陽光的反應

5 暫時回到**透視圖**控制面板中，將陽光欄位選擇 None 以關閉陽光系統，此時場景中嚴然像在玻璃前放置一片透明的面光源，有其光線照射的反映，這是發光玻璃產生的效果，如圖 4-24 所示。

圖 4-24　關閉陽光系統場景猶然在玻璃前放置一片透明的面光源

温馨提示　在之前版本中將陽光關閉後，背景圖還是照原來圖像一樣不受影響而產突兀的結果，如今在 Artlantis 7 版本之後，背景圖會隨著陽光關閉而將原日照天空改為白色。

6 有使用過 VRay 或 3ds max 的使用者都知道，為營造 Artlantis 的發光玻璃效果，常在門洞或窗洞上布置矩形燈光以模擬之，實無此材質之便利性。

7 請將陽光欄位改回 SketchUp 陽光系統，在之前版本中可以將發光玻璃材質以製作電視螢光幕及廣告招牌的發光效果，在 Artlantis 7.0 版本中已不可執行其功能了，因此在 SketchUp 建模時，已在螢幕前另建立一矩形，並另外賦予一材質編號。

8 打開**材質**控制面板，然後移游標至材質庫區之多樣化材質圖示上，依前面操作方法，將 Neon Glass（發光玻璃）材質球，使用滑鼠將它拖曳給場景中的電視螢幕上或是材質列表面板上之 Color_I06 材質編號上，則在**材質**控制面板中會顯示 **Neon Glass（發光玻璃）材質**控制面板，如圖 4-25 所示。

圖 4-25　將電視螢幕賦予發光玻璃材質

9 在**材質**控制面板中，將**照明顏色**設為淡藍色，再將**發光強度**欄位值設為 30000，則電視螢幕圖像會有發亮的效果，且會照射出螢光之藍光效果，如圖 4-26 示。

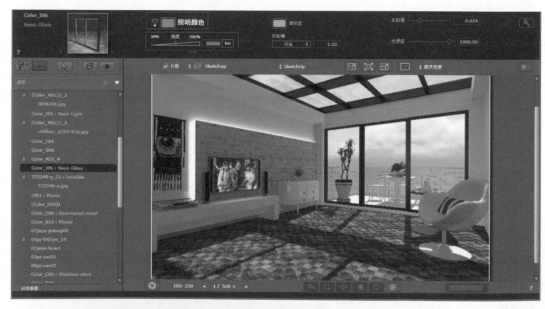

圖 4-26　電視螢幕有發亮的效果且會照射出螢光之藍光效果

4-6 Fresnel Water（菲涅耳水）材質控制面板

請先打開第四章中 Artlantis 資料夾內的 sample03.atla 檔案，這是一間浴室場景，請在預備文檔區中選取材質選項，可以開啟**材質**控制面板，在螢幕底端素材庫分類區選取自然材質圖示，可以在其上方展示 8 種大自然材質，請將其中的 Water Fresnel（菲涅耳水）材質球，使用滑鼠將其拖曳給場景中浴缸中的水，**材質**控制面板中會顯示 Water Fresnel（菲涅耳水）材質控制面板，如圖 4-27 所示。

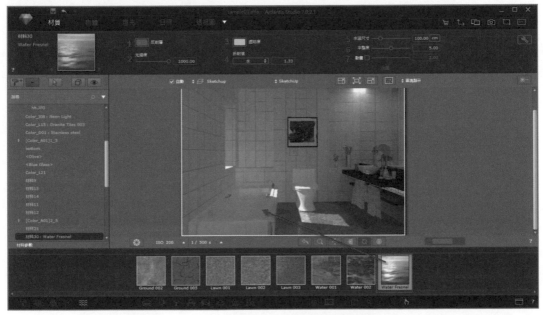

圖 **4-27** 開啟 Water Fresnel（菲涅耳水）材質控制面板

從預覽視窗中，可以發現 7 版的水面做的相當逼真，只要在控制面板中，微調一些欄位參數值，即可得到想要的效果，現將這些欄位的功能說明如下：

1 反射層欄位：此欄位已在前面小節做過功能敘述，視需要可微調**反射層**欄位值。

2 光滑度欄位：此欄位已在前面小節做過功能敘述，如有特殊需要也可以調整本欄位值。

3 **透明度欄位：**本**透明度**欄位功能與之前版本大有不同，以前版本，在水材質上其透明度一般以 Fresnel Transition（菲涅耳轉換）欄位做為調整，而本欄位一般以做為水透明顏色之設定使用，如今 7 版菲涅耳轉換欄位取消，而將其功能集於本欄位中，亦即**透明度**欄位將決定水之透明度外亦將決定透明度的顏色，請將本欄位設為淡藍色，則水的透明過渡色會改為淡藍色，如圖 4-28 所示。

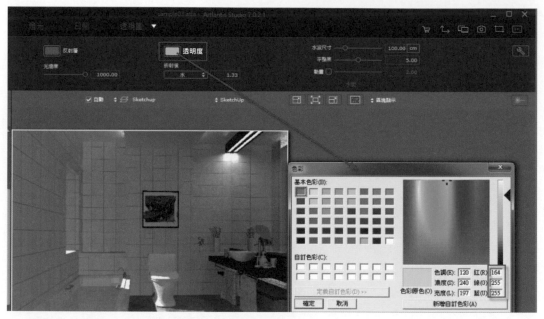

圖 4-28　設定淡藍色的顏色以做為水的顏色表現

4 **折射值欄位：**使用滑鼠點擊其下方的欄位，會表列現成物質選項供選取，本欄位系統內定為水，請維持其內定值。

5 **波浪尺寸欄位：**其內定值從 0 到 500，系統內定值為 100。

6 **平整度欄位：**其內定值從 0 到 10，系統內定值為 5。如圖 4-29 所示，為波浪尺寸＝ 200、平整度＝ 6 的效果。

圖 4-29 為波浪尺寸＝200、平整度＝6 的效果果

7 **動畫欄位：**本欄位為製作水面動畫，藉由上兩欄位的數值調整及變化以製作之，有關製作方法請參考相關使用手冊。

4-7 複合材質控制面板

在 Artlantis 中系統自帶有數種複合材質，例如草地、湖水等，此等材質為二或三組紋理貼圖所組成，藉由相互混合之機制以組成新的材質，本小節將以 Water 002 湖水材質為例簡略說明，至於如何更換貼圖內容，以做出積水路面效果，則待後續另外小節再做說明。

1 請開啟第四章 Artlantis 資料夾內 sample04.atla 檔案，如圖 4-30 所示，這是在場景中加入了大地地面，以做為複合材質面板之操作說明，請在預備文檔區中選取材質選項，以打開**材質**控制面板。

圖 **4-30** 開啟第四章 Artlantis 資料夾內 sample04.atla 檔案

2 請在螢幕底端素材庫分類區選取天然材質圖示,然後在其上方展示的材質球中,將其 Water 002 材質球拖曳到場景中的地面上,大地汪洋一片,其中在此材質的控制面板中顯示 4 個不同的欄位,如圖 4-31 所示。

圖 **4-31** 將大地賦予水材質則**材質**控制面板中顯示 4 個不同的欄位

❶ **閥值 1 欄位**：此欄位可以利用右側的滑桿或數值輸入區，以控制其中一張程序貼圖的強度，其欄位值為 0 至 1。

❷ **閥值 2 欄位**：此欄位可以利用右側的滑桿或數值輸入區，以控制另外一張程序貼圖的強度，其欄位值為 0 至 1。

❸ **轉換欄位**：本欄位為調整兩張程序貼圖轉換中強弱值，其欄位值為 0 至 1，如圖 4-32 所示，為調整閥值 1 欄位值 0.4、閥值 2 欄位值為 0.8、轉換欄位為 0.6 的結果。

圖 4-32　試調整閥值 1、閥值 2、轉換等 3 欄位值

❹ **隨機欄位**：此欄位以電腦隨機方式以產出兩程序貼圖的表現方式，可以執行隨機按鈕方式或以填入數值方式為之。

3 在天然材質圖示上方的材質球，除 Fresnel Water（菲涅耳水）材質球外，每一材質系統都為此 4 欄位預設其值，因此一般直接拖曳至場景中即可使用，除非特殊需求才要加以更動。

4 這樣的材質在大面積的路面、草地，水體等地方能有效的緩解由於貼圖尺寸不夠大帶來的材質重複感，而且能夠通過混合來實現多種材質效果。

4-8 特殊材質控制面板

在 Artlantis 4.0 版本以後增加了很多有別於上述的材質面板內容，此處均把它稱為特殊材質球，例如 Diffuse Fresnel（漫色菲涅耳）材質、Transparent Fresnel（透明菲涅耳）材質、Granulated glass（麻面玻璃）及 MatteShadowShade（透明陰影）材質，本節將此等材質較為常用者簡略提出說明如下。

1 請重新打開第四章 Artlantis 資料夾內 sample05.atl 檔案，這是在 sample01.atl 場景為本小節的說明需要，在其中增加了汽車及門的物件，如圖 4-33 所示。

圖 4-33　打開第四章 Artlantis 資料夾內 sample05.atl 檔案

2 請在預備文檔區中選取材質選項，以打開**材質控制面板**，接著打開素材庫分類區，將 Diffuse Fresnel（散色菲涅耳）材質拖曳給場景中的汽車車身，此材質一般運用於汽車漆材質，**材質控制面板**會呈現 **Diffuse Fresnel（散色菲涅耳）材質**控制面板，如圖 4-34 所示，現將其各欄位功能說明如下。

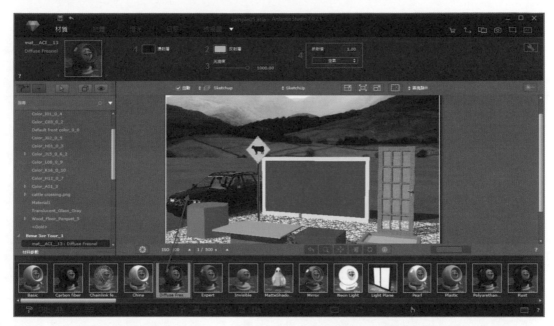

圖 4-34　將 Diffuse Fresnel（散色菲涅耳）材質拖曳給場景中的汽車車身

❶ **漫射層欄位：**本欄位為設定材質的基本顏色，使用滑鼠點擊欄位中的色塊，可以開啟**色彩**面板，請在面板中選取紅色，則汽車車身馬上變成紅色，如圖 4-35 所示。

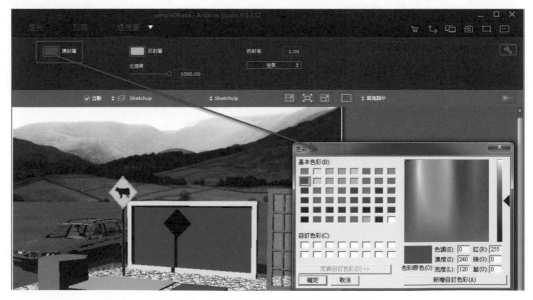

圖 4-35　在**漫射層**欄位中設定物體的顏色

❷ **反射層欄位：** 本欄位可以改變 Diffuse Fresnel（散色菲涅耳）材質之反射度，如果想要改變其值，可以使用滑鼠右鍵點擊欄位右側色塊，在開啟的**色彩**面板中只要調整明度值的滑桿即可，如圖 4-36 所示，為調整 R＝155、G＝155、U＝155 值的汽車材質表現。

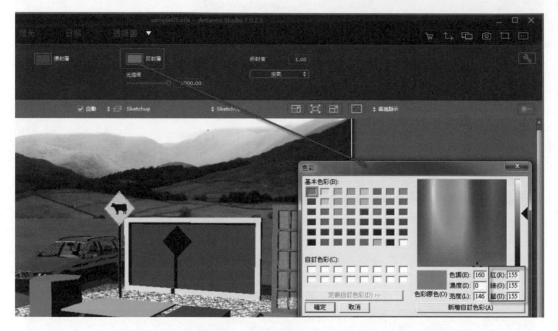

圖 **4-36** 　調整 R＝155、G＝155、U＝155 值的汽車材質表現

❸ **光滑度欄位：** 本欄位可以調整 Diffuse Fresnel（散色菲涅耳）材質之模糊度，一般請維持預設 1000 值。

❹ **折射值欄位：** 本欄位請維持系統內定的空氣模式。

3 請打開第四章 Artlantis 資料夾內 sample06.atla 檔案，這是在 sample05.atla 場景為本小節的說明需要，在其中增加了一圓球物件，如圖 4-37 所示。

圖 4-37　打開第四章 Artlantis 資料夾內 sample06.atla 檔案

4 在素材庫分類區將 Transparent Fresnel（透明菲涅耳）材質拖曳給場景中之圓球，可以顯示 Transparent Fresnel（透明菲涅耳）**材質**控制面板，一般運用於透明的膠質材料上，如圖 4-38 所示，現將其各欄位功能說明如下。

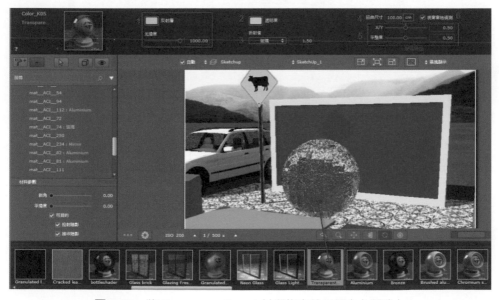

圖 4-38　將 Transparent Fresnel 材質拖曳給場景中之圓球上

❶ **反射層**及**光滑度**等 2 欄位，在前面小節中已做過功能敘述，此處一般維持其內定值，如有特殊需要也只是微調反射率層並更改**反射層**欄位之顏色值即可。

❷ **透明度欄位**：本欄位系統內定為白色（完全透明），此欄位亦可做為材質半透明的顏色。

❸ **折射值欄位**：一般都維持內定的玻璃模式，惟依特殊需要亦可選擇空氣或塑膠玻璃等模式。

❹ **扭曲尺寸欄位**：系統內定值為 100 公分，使用者可視實際需要調整其尺寸。

❺ **表面特性區**：利用本區之 X/Y 及**平整度**兩欄位，可以調整物體表面的平整度，如圖 4-39 所示，調整 X/Y 欄位為 0.4、平整度欄位為 0.7 之表現。

圖 4-39　調整 X/Y 欄位為 0.4、平整度欄位為 0.7 之表現

❻ **視窗窗格偵測欄位**：啟動本欄位，可以從多個表面中建立不連續的反射，系統內定為啟動狀態。

5 請移游標至材質庫區之多樣化材質圖示上，按滑鼠右鍵，執行右鍵功能表**→玻璃**功能表單，在其上方的材質縮略圖中，將 Granulated glass（麻面玻璃）材質拖曳到場景的門玻璃上，在**材質**控制面板中會顯示 Granulated glass（麻面玻璃）**材質**控制面板，如圖 4-40 所示，現將面板中各欄位功能說明如下。

圖 4-40 將 Granulated glass（麻面玻璃）材質拖曳給場景門玻璃上

❶ **反射層**及**光滑度**等欄位，在前面小節中已做過功能敘述，此處一般維持其內定值，如有特殊需要也只是微調 Reflection（反射率）欄位值。

❷ **透明度欄位：**本欄位雖亦可調材質的透明度，惟如同玻璃一樣，主要為調整材質的透明顏色，可以使用滑鼠右鍵按下色塊，在出現**色彩**面板中，選取淡藍色的顏色則門玻璃會反應此顏色之透明色，如圖 4-41 所示。

圖 4-41　選取淡藍色的顏色則門玻璃會反應此顏色之透明色

❸ **折射光滑度欄位**：本欄位可以調整折射光的強度，其值從 1 至 1000，內定值為 100，值越大強度越強，反之則越弱，本欄位可靠滑桿操作或在右側輸入區中輸入數值以操作之，如將其欄位值調整為 600 之效果，如圖 4-42 所示。

圖 4-42　將折射**光滑度**欄位值調為 600 之效果

4-9 Artlantis 自帶紋理（程序貼圖）材質控制面板

在 Artlantis 的材質庫中除了前面介紹的幾種類型材質外，其餘大部分都可以歸類為自帶紋理的材質，其在**材質**控制面板中除了各欄位中的紋理貼圖不同外，其欄內容其實是相同的，且此類中的材質，各依貼圖材質的特色，在材質面板中的相關欄位已預做調整，因此此類材質幾乎拖曳進場景中即可使用，不用再做細部調整，可謂相當便利的材質工具。

請開啟第四章 Artlantis 資料夾中 sample07.atla 檔案，這是一間簡略布置的室內場景，如圖 4-43 所示。

圖 4-43　開啟 Artlantis 資料夾中 sample07.atla 檔案

請在預備文檔區中選取**材質**選項，可以開啟**材質**控制面板，請在螢幕底端素材庫分類區選取地板材質圖示，可以在其上方展示此類的材質球，請將其中的 Grantil Tiles 001 材質球拖曳到場景中的地面，則地面會立即賦予此材質，如圖 4-44 所示，現將其**材質**控制面板中欄位功能說明如下。

圖 4-44　將場景地面賦予 Grantil Tiles 001 材質球

1 **混合顏色欄位**：勾選此欄位，然後使用滑鼠按底下色塊選取顏色，可以將紋理材質與選定的顏色做混色處理。

2 **貼圖材質在場景的置放角度欄位**：本欄位為調整貼圖紋理的方向，可以使用旋轉按鈕旋轉角度，或是直接填入數值方式為之，順時針方向為正，逆時針方向為負，現將其旋轉 45 度角，如圖 4-45 所示，將原來房體呈 45 度角的貼圖改為 90 度角的貼圖。

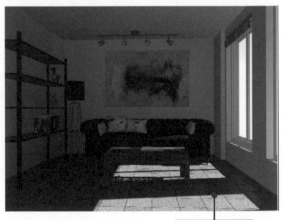

改變貼圖角度

圖 4-45　將貼圖方向旋轉 45 度角

3 **尺寸欄位：**本欄位可以調整紋理材質的大小，本處試著將欄位值調為 60，地面的紋理貼圖會變成較大的紋理，如圖 4-46 所示。

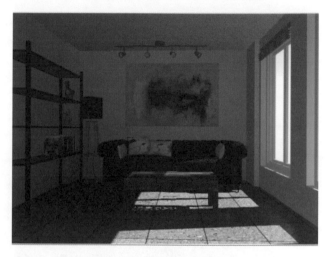

圖 **4-46** 　將尺寸欄位調整為 60 的地面表現

4 **反射層**及**光滑度**等 2 欄位，Artlantis 已為各類紋理材質依其特性及材質效果，預為調整了這些欄位值，因此除非必要，可以不再做調整。

5 **凹凸欄位：**可以依據圖檔的明暗度，以表現材質的凹凸程度，其調整範圍為 -1 至 1 之間，負數為凹值，正數為凸值。

6 **正常欄位：**此欄位 Artlantis 已依貼圖材質特性做了調整，一般使用內定值即可，可調整數值從 -1 到 1 之間，負數為內暈值，正數為外陰值。

7 **透明度欄位：**此欄位和前述各類材質相同，惟它以滑桿方式為之，其值從 1 至 255，系統內定值為 1，請維持此材質中為不透明狀態。

8 **環境欄位**：本欄位為對紋理貼圖的發亮強度做調整，當材質有紋理貼圖時，欄位值為從 0 至 100，系統內定值為 0，利用此欄位可以讓較暗的紋理貼圖有較亮的感覺，如調整地面材質**環境**欄位值調為 4 的結果，如圖 4-47 所示，此欄位雖可調整材質亮度但不具發光效果。

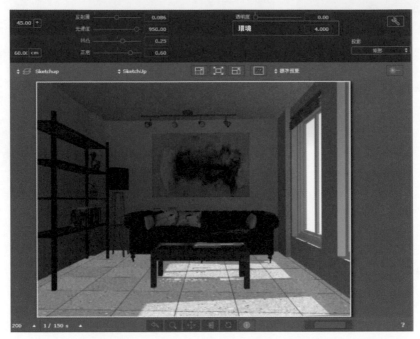

圖 4-47　將壁面木板材質 Ambient（環境光）欄位值調為 4 的結果

9 **投影欄位**：當 Artlantis 使用材質時系統會依材質特性，自定材質投影方式，本材質內定是矩形模式，下拉表單中列有多種投影方式供選擇，如圖 4-48 所示。一般維持內定值方式即可，除非場景中紋理貼圖表現不正常。

圖 4-48　投影欄位提供多種投影方式供選擇

4-10　創建 Artlantis 自帶紋理材質

Artlantis 備有很多自帶紋理的材質，這些材質其控制面板中的欄位參數，都是經專業的調整設置，只要使用滑鼠拖曳即可立即引用，相當快速方便，惟其紋理都是預設的，在室內外場景的應用上，總感覺材質數量少了點，這時可以運用現有材質以創建新材質的方式，任意添加新的紋理，如此即可創造出無數材質可供任意揮灑使用。

4-10-1　編輯面板之操作

1 請續使用前面小節的場景，在預備文檔區中選取材質選項，以打開**材質**控制面板，在螢幕底端素材庫分類區選取牆壁材質圖示，然後在其上方展示的材質球中，將其中的 Brickwall 007（磚塊）材質球拖曳到場景中的內牆上，在**材質**控制面板上會顯示 Brickwall 007（磚塊）**材質**控制面板，如圖 4-49 所示。

圖 4-49　將內牆面賦予 Brickwall 007（磚塊）材質

2 如果系統提供的磚塊紋理並非自己想要的紋理，可以使用滑鼠點擊**材質**控制面板右側的**建立材質**按鈕，可以打開**編輯材質**面板，如圖 4-50 所示，亦可在材質列表面板中選取 Color_D05 Brickwall 007 材質編號，按下滑鼠右鍵，執行右鍵功能表→**建立材質於**功能表單，如圖 4-51 所示，也可以打開編輯材質面板。

圖 4-50　點擊**材質**控制面板中**建立材質**按鈕可以打開編輯材質面板

圖 4-51　在材質列表面板中執行**建立材質**功能表單

3 在**磚塊材質**控制面板中的欄位經與材質編輯面板中的欄位相比較，兩者似乎有其共通性，茲將兩者其對應關係以箭頭方式表示，如圖 4-52 所示，圖中上圖為**材質控制**面板，下圖為**材質編輯**面板。

圖 4-52　兩種材質面板的相互關係

4 **預覽區**：本區為設置材質預覽圖像區域，如圖 4-53 所示。

圖 4-53　預覽區之欄位設置

5 **漫射層區**：本區為設定材質的漫反射區域，如圖 4-54 所示。

圖 4-54　漫射層區之欄位設置

❶ **預覽縮略圖欄位**：本欄位為預覽材質的地方，請使用滑鼠在其上按滑鼠兩下，可以打開**開啟**面板，在面板中可以輸入做為預覽的圖案，此圖案以不超過 128×128 像素大小的 Jpg 圖檔為之。

❷ **圖欄大小欄位**：本欄位可以設定材質預設大小。

❶ 在此欄位按滑鼠兩下，可以打開**開啟檔案**面板，在面板中可以輸入做為紋理材質的圖案，此圖案以 512×512 像素大小的 Jpg 圖檔為之。

❷ 此欄位設定圖檔的大小，此處設為 20 公分，當尺寸越大則紋理會越稀反之則越密。

6 **反射層欄位：** 此部分可以選擇貼圖或不貼圖，一般在下面的滑桿直接操作反射度。

7 **光滑度欄位：** 此部分可以選擇貼圖或不貼圖，一般在下面的滑桿直接操作光滑度。

8 **凹凸欄位：** 一般可以選擇灰度值的圖像，如果此處沒有貼圖，Artlantis 會以漫反射圖像做為凹凸貼圖使用，其欄位用法和上項說明相同。

9 **正常欄位：** 一般亦可稱為**法線值**欄位，本欄位藉由使用色彩信息來嚴格定義物體表面之凹凸值，一般可以藉由 Photoshop 之濾鏡外掛軟體 nvidia normal map，或者其他同類軟體以製作。

10 **Alpha（Alpha 通道）欄位：** 本欄位與控制面板中的**透明度**欄位相關聯，本選項必需使用黑白貼圖，它被用來控制材質表面是否出現空洞或透明部分，白色代表透明，黑色代表完全不透明。

11 紋理貼圖設置區，如圖 4-55 所示，區內有數個欄位可供貼圖做各種設置，惟一般維持系統不勾選狀態，除非特殊需要才做設置。

圖 4-55　紋理貼圖設置區各欄位

4-10-2　改變 Artlantis 自帶紋理材質內容之操作

在 Artlantis 系統中備有相當多的自帶紋理材質，它本身大都已調整好各欄位屬性，只要拖拉至場景中即可使用，是相當方便有效的使用方式，但是數量終究有限，未能完全符合使用者的需要，因此如何將自有圖檔做為替代，以製作專屬的材質，將是使用者企盼以求的技巧，本小節示範借現有**磚塊**材質轉換為**文化石**之操作過程。

1 續使用前面將內牆賦予 Brickwall 007（磚塊）材質之場景，在**材質**控制面板中先選取內牆上材質，使用滑鼠點擊**材質**控制面板右側的**建立材質**按鈕，可以打開**編輯**材質面板。

2 在編輯材質面板中，使用滑鼠在預覽縮略圖上按滑鼠兩下，可以打開**開啟**面板，在面板中請選取第四章 Artlantis 資料夾之 maps 材質次資料夾內 preview_GraniteRockfce106.jpg 檔案做為預覽圖案，如圖 4-56 所示。

圖 4-56　選取 preview_GraniteRockfce106.jpg 檔案做為預覽圖案

3 在漫射區之縮略圖上按滑鼠兩下，可以打開**開啟**面板，在面板中可以選取第四章 Artlantis 資料夾之 maps 次資料夾內 GraniteRockfce106_06.jpg 做為材質紋理的圖案，並改圖檔大小欄位為 80 公分，如圖 4-57 所示。

圖 4-57　選取 GraniteRockfce106_06.jpg 做為材質紋理的圖案

4 原磚塊材質在**反射層**及**光滑度**兩欄位均有紋理貼圖，此處擬以黑白之明度值做為兩欄位之調整值，因此分別使用滑鼠點擊此兩欄位，再按下 Delete 鍵，可以分別將兩位之紋理貼圖刪除，如圖 4-58 所示。

圖 4-58　將反射層及光滑度兩欄位之紋理貼圖刪除

5 在**凹凸**欄位之縮略圖上按滑鼠兩下，可以打開**開啟**面板，在面板中可以選取第四章 Artlantis 資料夾之 maps 次資料夾內 GraniteRockfce106_06_b.jpg 做為材質紋理的凹凸貼圖圖案，如圖 4-59 所示。

圖 4-59　選取 GraniteRockfce106_06_b.jpg 做為材質紋理的凹凸貼圖圖案

6 在正常欄位之縮略圖上按滑鼠兩下，可以打開**開啟**面板，在面板中可以選取第四章 Artlantis 資料夾之 maps 次資料夾內 GraniteRockfce106_06_n.jpg 做為材質紋理的正常貼圖圖案，如圖 4-60 所示。

圖 4-60　選取 GraniteRockfce106_06_n.jpg 做為材質紋理的正常貼圖圖案

7 設定完成後按**另存新檔**按鈕,可以在打開的**另存新檔**面板,在面板中將檔名設為文化石,如圖 4-61 所示,本自創材質經以文化石 .atls 為檔名存放在第四章 Artlantis 資料夾之 objects 次資料夾中。

圖 4-61 在**另存新檔**面板中將檔名設為文化石

8 在面板中按下**存檔**按鈕以結束材質編輯,在預覽視窗中會顯示新材質的設置成果,請適度調整各欄位值以符合場景的需要,如圖 4-62 所示。

圖 4-62 完成創建新材質的操作

9 本創建完成之新材質，經以文化石 .atls 為檔名，存放在第四章 Artlantis 資料夾之 objects 次資料夾內，供讀者可以自由選取使用。

4-11 在場景中使用貼圖材質

在 Artlantis 中的貼圖材質有兩種，一種是從 SketchUp 中帶入紋理貼圖材質，另一種是在 Artlantis 中才加入紋理貼圖檔成為貼圖材質，兩者的**材質**控制面板是相同的，但是在操作方法上略有不同，現將兩者的操作方法說明如下。

4-11-1 SketchUp 中帶入的貼圖材質

請開啟第四章 Artlantis 資料夾內 sample08.atla 檔案，並打開**材質**控制面板，使用滑鼠在預覽視窗中點擊地面的材質，這個材質是在 SketchUp 中賦予紋理貼圖的材質，在**材質**控制面板中出現貼圖材質的控制面板，如圖 4-63 所示，現將面板中各欄位操作方法說明如下：

圖 4-63 在 SketchUp 中帶入貼圖材質的**材質**控制面板

1 材質編號名稱。

2 材質之紋理貼圖名稱。

3 **材質縮略圖欄位：**使用滑鼠按住縮略圖中的十字標，移動游標可以調整場景中的貼圖位置。

4 **選取材質名稱按鈕：**執行此按鈕，可以將原選擇紋理貼圖檔名者，轉而選取上層之材質各稱。

5 **選取紋理貼圖名稱按鈕：**執行此按鈕，可以將原本選取上層之材質各稱者，轉而選取下層之紋理紋理貼圖名稱，本處因處於紋理紋理貼圖名稱上，故按鈕呈灰色不可執行狀態。

6 **混合欄位：**啟用本欄位可以使用滑鼠點擊右側的色塊，開啟**色彩**面板，以進行材質的混色處理。

7 **貼圖材質在場景的置放角度欄位：**本欄位為調整貼圖紋理的方向，可以使用旋轉按鈕旋轉角度，或是直接填入數值方式為之，然使用 SketchUp 等建模軟體的紋理貼圖時，本欄位為不可執行狀態，亦即不提供旋轉圖像角度功能。

8 **調整貼圖尺寸欄位：**本欄位可以調整貼圖紋理的大小，欄位值從 50 到 200，系統內定值為 100，大於 100 的值為放大處理，小於 100 的值為縮小處理。

9 **HV 欄位：**執行此欄位按鈕可以開啟**維度**面板，如圖 4-64 所示，現將面板中各欄位功能說明如下：

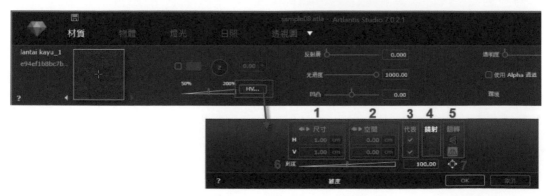

圖 4-64　執行此欄位按鈕可以開啟**維度**面板

❶ **尺寸區**：輸入圖像寬度及高度欄位，其上的鎖鏈為鎖住圖像的寬、高比值。

❷ **空間區**：輸入兩圖間的寬度及高度欄位，其上的鎖鏈為鎖住兩圖間的寬、高比值。

❸ **代表區**：圖像水平及垂直重複兩欄位，一般維持兩欄位勾選才能將圖像充滿空間。

❹ **鏡射區**：圖像水平及垂直鏡向兩欄位，如想做圖像的水平及垂直鏡向時可以勾選此兩欄位。

❺ **翻轉區**：圖像水平及垂直翻轉兩欄位，如想做圖像的水平及垂直翻轉時可以勾選此兩欄位。

❻ **刻度欄位**：其作用如同上一層中的調整貼圖尺寸欄位。

❼ 根據多邊形的尺寸調整**映射尺寸**欄位。

🔟 **反射層欄位**：與前面小節的欄位功能相同。

⑪ **光滑度欄位**：與前面小節的欄位功能相同。

⑫ **凹凸欄位**：與前面小節的欄位功能相同。

⑬ **透明度欄位**：與前面小節的欄位功能相同。

⑭ **使用 Alpha 通道欄位**：本欄位一般做為透明圖時使用，其使用方法將在下面小節再做說明。

⑮ **環境欄位**：本欄位可以將此貼圖材質加入環境光，亦即將貼圖不靠反射值、光滑度做亮度提高，而以此欄位直接調整貼圖的明暗度，對不具反光效果的布類而言，就相當有用處，在後面的範例中會做實例說明。

⑯ **選擇透明度顏色欄位**：將本欄位啟動，可以使用滑鼠點擊右側的色塊以設定想要的半透明顏色，此欄位為 Artlantis 7 版新增欄位。

⑰ **投影欄位**：執行此欄位，可以打開表列貼圖坐標方式供選取，如圖 4-65 所示。

圖 4-65 打開表列貼圖坐標方式供選取

18 依使用經驗得知，由 SketchUp 賦予紋理貼圖之材質，在轉入到 Artlantis 之**材質**控制面板中，只要依上面之欄位介紹適當調整欄位值即可得到相當好之效果，例如本例中將**反射層**欄位值調整為 0.149，**光滑度**欄位值調整為 700，地面即會產生不錯的光影變化，如圖 4-66 所示。

圖 4-66 在**材質**控制面板中適度調整**反射層**及**光滑度**兩欄位值

在 Artlantis 材質列表面板中，材質編號下層之紋理貼圖，其中圖層有如 Photoshop 圖層屬性，它的上面圖層圖案會蓋掉底下圖層的圖案，而在 Artlantis 中如果材質有多種紋理貼圖，則上面的紋理貼圖也會蓋掉底下的紋理貼圖，如圖 4-67 所示，如果材質名稱賦予各式材質，同樣它也會被下層的紋理貼圖所蓋掉，此種屬性至關重要，在使用紋理貼圖時不可不查。

圖 4-67　Artlantis 紋理貼圖具有 Photoshop 圖層的屬性

1 續使用上一小節的場景，在**材質**控制面板開啟中，使用滑鼠在預覽視窗中點擊地面，則在材質列表面板中之地板紋理貼圖會被選取，請改選地板的材質編號（lantai kayu_1），或是按縮略旁的向左箭頭，於材質編號上執行右鍵功能表→**增加紋理**功能表單，如圖 4-68 所示。

圖 4-68　執行右鍵功能表之**增加紋理**功能表單

2 執行**增加紋理**功能表單後會打開**開啟**面板，在面板中請輸入第四章 Artlantis 資料夾之 maps 次資料夾內 30.jpg 圖檔，當在面板中按下**開啟**按鈕，則可以在原地板紋理貼圖名稱上增加 30.jpg 圖檔名稱，如圖 4-69 所示。

圖 4-69　在原地板紋理貼圖
名稱上增加 30.jpg 圖檔名稱

3 依前面的圖層屬性解釋，30.jpg 圖檔會蓋掉其下的木地板紋理，一般可以將原紋
理刪除或留著亦不妨事，惟在預覽視窗中之地面上，尚未看見布滿此圖檔之紋理貼
圖。

4 此時在**材質**控制面板中可以顯示此紋理貼圖的**材質**控制面板，其與 SketchUp 中
帶入的**貼圖材質**控制面板大致相同，如圖 4-70 所示。

圖 4-70　顯示 Artlantis 加入紋理貼圖材質控制面板

5 在 SketchUp 紋理貼圖控制面板中，材質在場景的**置放角度**欄位為不可執行狀態，
但在 Artlantis 紋理貼圖控制面板中，則可以使用**旋轉**按鈕旋轉角度，或是直接填
入數值方式為之，以供旋轉圖像角度。

6 目前場景中地面看不到所要的紋理貼圖，請使用滑鼠點擊 HV 按鈕，可以打開**維
度**面板，在面板中將**代表區水平**及**垂直**兩欄位勾選，則可以將貼圖紋理布滿整個場
景地面，如圖 4-71 所示。

圖 4-71 　將圖像水平及垂直重複兩欄位勾選可以將貼圖紋理布滿整個地面

7 在預覽視窗紋理雖然布滿整個地面，但是紋理貼圖狀並非理想，這是投影模式不正確所致，請點擊控制面板右側的**投影**按鈕，在表列選項中選取水平投影模式，則地面之木地板貼圖顯示正常，如圖 4-72 所示。

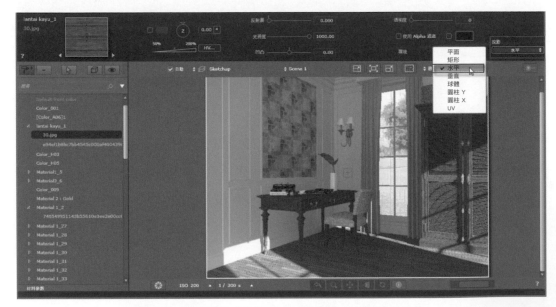

圖 4-72 將投影方式改為水平則地面紋理貼圖表現正常

8 想要調整紋理貼圖位置，可以如 SketchUp 之紋理貼圖在材質縮略圖中調整之，亦可在預覽視窗之圖像標示區中做位移調整。

9 在 Artlantis 紋理貼圖的**材質**控制面板中，試著在調整**貼圖尺寸**欄位向右移動滑桿，試圖調整為較大的紋理貼圖，並調整**反射層**欄位值為 0.110，**光滑度**欄位值為 780，則場景中地面則會呈現漂亮的光影反射作用，如圖 4-73 所示。

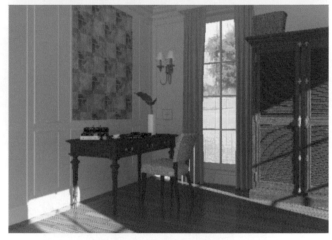

圖 4-73　調整各欄位值使地面呈現漂亮的光影反射作用

4-12　製作複合材質：以帶水漬之路面材質為例

在 Artlantis 中之複合材質，無法以前面介紹的創建 Artlantis 自帶紋理材質方法創建之，讀者可以試著打開第四章 Artlantis 資料夾內之 sample04.atla 檔案，將天然材質中之 Waterer 001 材質拖曳到大地上，然後在**材質**控制面板中按下**建立材質**按鈕，系統會顯示無法建立之訊息，如圖 4-74 所示，現將以人工方式製作複合材質的方法說明如下。

圖 4-74　複合材質不允許
在**材質**控制面板自創材質

1 請在 Windows 畫面中按下**開始**按鈕，在顯示的表列軟體選項中執行 Artlantis Studio 7 → **Artlantis Implode Explode** 功能表單，可以打開 Artlantis Implode Explode 面板，如圖 4-75 所示。

圖 **4-75** 開啟 Artlantis Implode Explode 面板

2 接著使用檔案總管，將 AV_Natural_Water_001.atls 檔案複製到自定資料夾中，此即為材質素材區中之 Waterer 001 材質球，其位置位於 C:\Users\Public\Documents\Abvent\Artlantis\Media\05_Natural\Water\Abvent_Std_Water\ AV_Natural_Water_001.atls。

3 使用檔案總管以選取 AV_Natural_Water_001.atls 檔案，將其拖曳到 Artlantis Implode Explode 面板中，如圖 4-76 所示，即可在此資料夾中建立一 AV_Natural_Water_001 次資料夾。

圖 4-76　將要編輯的 atls 檔案拖曳到 Artlantis Implode Explode 面板中

4 打開此資料夾總共產生了 12 個
檔案，再由看圖軟體打開這些圖
檔，可以發現此材質總共由三組
之紋理貼圖所組成，如圖 4-77
所示。

圖 4-77　此材質總共由三組之紋理貼圖所組成

5 為了製作水漬之路面材質，這裡也對應三組紋理貼圖，如圖 4-78 所示，其中每組前面一張為紋理貼圖，中間一張為法線貼圖，最後一張則為凹凸貼圖。

圖 4-78　為製作水漬之路面材質也對應了三組紋理貼圖

6 請打開 Windows 中之記事本程式，再開啟 AV_Exterior_Industrial_001.xsh 檔案，如圖 4-79 所示，亦可以將該檔案直接拖曳進記事本程式中。

圖 4-79　在記事本中打開 .xsh 檔案

7 先將三組紋理貼圖在資料夾中給予替換，再給予在文件最下方對應有這 3 組紋理貼圖的檔名，依新檔名給予更換，如圖 4-80 所示。

圖 4-80 在文件內將相對應的 3 組檔名給予更換

溫馨 提示	如果感覺更改開啟中之.xsh 檔案相當麻煩，亦可將要替換的 10 個圖檔 (含預覽圖案)，依相對位置更名與原圖檔相同檔名，如此即省卻上述操作步驟。

8 當完成上述工作將此檔案存檔，更改資料夾名稱為水漬路面，拖曳此文件夾到 Alantis Implode Explode 面板，即可生成水漬路面 .atls 材質及水漬路面 .jpg。

9 請打開第四章 Artlantis 資料夾內之 sample09.atla 檔案，如圖 4-81 所示，這是一郊外馬路的室外場景，其中鏡頭與與日照均予設置完成。

圖 4-81 開啟第四章 Artlantis 資料夾內之 sample09.atla 檔案

10 開啟材質控制面板，將剛製作的水漬路面 .atls 材質拖曳到場景中之馬路地面，但是地面之材質看不到變化，這是因為在原材質內現存有一張 Blacktop Old 02.jpg 之紋理貼圖之故。

11 在材質列表面板中，選取 Blacktop Old 02.jpg 貼圖執行右鍵功能表→**刪除**功能表單，將原圖檔刪除，然後在**材質**控制面板中調整各欄位值，即可製作出雨後路面積水的效果來，如圖 4-82 所示。

圖 4-82　製作出雨後路面積水的效果來

12 本製作完成的材質，經以水漬路面 .atls 為檔名存放在第四章 Artlantis 之 objects 次資料夾中，供讀者可以直接套用。

13 另外有更簡易的方法以製作水漬路面，請重新打開第四章 Artlantis 資料夾內之 sample09.atla 檔案，在材質列表面板中選取馬路地面材質編號（Blacktop Old 02_20），執行右鍵功能表→**增加紋理**功能表單，以加入第四章 Artlantis 資料夾之 maps 次資料夾內 dirtmapb.png 圖檔，如圖 4-83 所示。

圖 4-83　在馬路地面材質
編號上增加一紋理貼圖

14 在材質庫中將 Invisble 材質球拖曳到材質列表面板中之 Blacktop Old 02_20
材質編號上，再選取 dirtmapb.png 紋理貼圖名稱，在**材質**控制面板中，將**使用
Alpha 通道**的欄位勾選，如圖 4-84 所示。

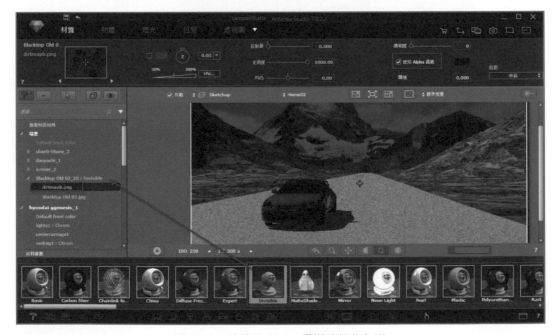

圖 4-84　將**使用 Alpha 通道**的欄位勾選

15 在**材質**控制面板中使用滑鼠點擊 HV 按鈕，可以打開**維度**面板，在面板中將**代表**區**水平**及**垂直**兩欄位勾選，則可以將貼圖紋理布滿整個場景地面，使用滑鼠點擊根據多邊形的尺寸調整**映射尺寸**欄位按鈕，再調整**刻度**欄位值為 200，如圖 4-85 所示。

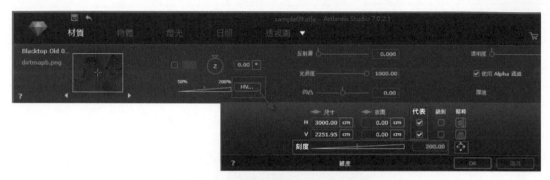

圖 4-85　在**維度**面板中調整各欄位值

16 在**維度**面板中按下 OK 按鈕以回到**材質**控制面板，將**反射層**欄位調成最大值 1，即可製作出水漬路面的效果，如圖 4-86 所示。

圖 4-86　將**反射層**欄位調成最大值 1 即可製作出水漬路面的效果

17 上面介紹兩種水漬路面的製作方法，前一種較適用大面積的路面，而且經製作完成可快速套用，後者比較有利小面積的路面的製作，方法相當簡單快速，惟每次均要重複施做是其缺點。

4-13　材質列表面板之操控

4-13-1　材質列表面板

請打開第四章 Artlantis 資料夾內之 sample10.atla 檔案，在預備文檔區中選取材質選項，可以打開**材質**控制面板，而在螢幕左側會顯示材質列表面板，如圖 4-87 所示，茲將面板中的按鈕功能與**透視圖**列表面板中之不同者說明如下。

1 **複製所選材質** **按鈕：**執行此按鈕，可以將所選取材質名稱再複製一份，例如在本材質列表面板中選取 Color_L16 材質，再執行此按鈕，可以增加一 Color_L16_1 材質名稱，如圖 4-88 所示。

圖 4-87　顯示的材質列表面板

圖 4-88　在面板中可以將材質名稱複製成一新材質名稱

2 **刪除所選元素** ▬ **按鈕：**如前面章節所言，所有的建模軟體所賦予的材質名稱，在 Artlantis 中都會視為一整體，因此，本按鍵只能刪除在列表面板中新增加的材質名稱，或是材質名稱下層的貼圖紋理檔案。

3 **重覆影響的材料對話方塊** 🔲 **按鈕：**執行本按鈕，可以打開**重覆影響的材料**面板，如圖 4-89 所示，有關面板操作方法將在下一節中再做說明。

圖 4-89　**重覆影響的材料**面板

4 **顯示選取物體的材料** 🔲 **按鈕：**在列表面板中選取場景物體之某一材質名稱，再啟動本按鈕，則列表面板中只會顯示此物體之所有材質供編輯，如圖 4-90 所示，當選取場景中之盆栽物體，則列表面板中只列出此物件之材質。

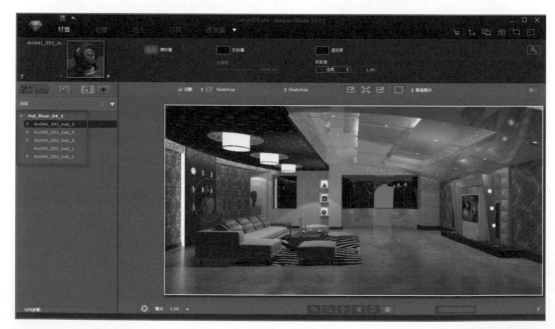

圖 4-90　當選取場景中之盆栽物體則列表面板中只列出此物件之材質

5 **篩選 👁 按鈕：**執行此按鈕，可以將材質列表面板中未使用的材質給予隱藏。

6 在材質名稱左側有白色三角形時，如為向右之小三角形者，表示本材質名稱下尚含有紋理貼圖檔案；如為向右下之小三角形者，則會展示材質名稱及其紋理貼圖檔案名稱。

7 **材料參數按鈕：**執行此按鈕，可以在材質列表面板下方展現材料參數面板，如圖 4-91 所示，現將面板各欄位功能說明如下：

圖 4-91　在材質列表面板
下方展現材料參數面板

❶ **斜角欄位：**將選定材質的幾何體做倒圓角處理，其欄位值從 0 至 0.5，系統內定值為 0.5。

❷ **平滑度欄位：**將選定的材質幾何體做平滑度處理，其欄位值從 0 至 0.99，本欄位有如 SketchUp 中的柔化功能，可以將有角度的材質給予柔化圓滑處理。

❸ **可見的欄位：**如不勾選此欄位，可以隱藏選定的材質，使之不可見。

❹ **投射陰影欄位：**如果不勾選此欄位，可以將選定的材質不產生陰影，這在某些場合相當受用。

❺ **接收陰影欄位：**如果不勾選此欄位，則選定的材質不接受陰影。

4-11-2 重覆影響的材料面板之操作

1 在材質列表面板中點擊**重覆影響的材料**對話方塊按鈕,可以打開**重覆影響的材料**面板,如圖 4-92 所示,現將面板中之各按鈕功能說明如下:

圖 4-92 **重覆影響的材料**面板中之欄位內容

❶ **三角面**選取模式。

❷ **平面**選取模式。

❸ **平行面**選取模式。

❹ **網目**選取模式。

❺ **材料**選取模式。

❻ **精靈**選取模式。

❼ **取消選項欄位:**執行本欄位可以將場景中選取的物件給予取消。

❽ **應用選取的材料副本欄位:**選取此欄位可以在右側材料面板中選取材料名稱,並依此材料名稱製作一副本名稱。

❾ **應用選取的材料欄位:**選取此欄位可以在右側材料面板中選取材料名稱做為建立新材料名稱。

❿ **材料名稱欄位:**當使用滑鼠點擊本欄位時,可以打開表列材質名稱供選擇,如圖 4-93 所示。

圖 4-93　打開表列材質名稱供選擇

⓫ 輸入新材料名稱欄位：本欄位需要**應用選取的材料副本**欄位啟動才能起作用，它允許使用者別創材質名稱。

2 在列表面板中執行**重覆影響的材料**對話方塊按鈕，以打開**重覆影響的材料**面板中，在面板中選擇利用**平面選取**模式，並啟動**應用選取的材料副本**欄位，如圖 4-94 所示，也可以隨使用喜好而定。

圖 4-94　在應用材質面板中選擇利用**平面選取**模式

3 在**重覆影響的材料**面板仍維持開啟狀態下，在預覽視窗中移動游標到左側牆的弧形面上，當連續按下滑鼠左鍵數次，此弧形面會被選取，如圖 4-95 所示。

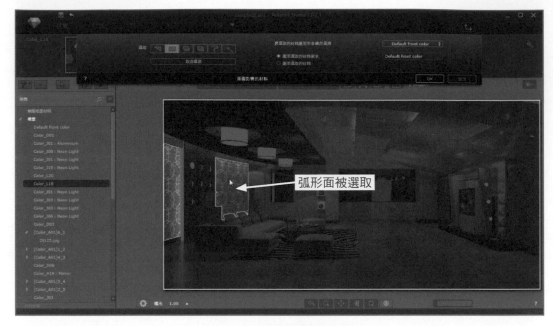

圖 4-95　選取左側的弧形面

4 在**重覆影響的材料**面板中，於材料名稱欄位之列表中任選一材質名稱，在新材料名稱欄位中另取名為**新材質**名稱，如圖 4-96 所示。

圖 4-96　在新材料名稱欄位中另取名為**新材質**名稱

5 當於面板中按下 OK 按鈕，這時會彈出（警告！此動作無法取消，確定要繼續）的警告信息，如圖 4-97 所示。

圖 4-97　此動作無法復原的警告

6 如果按下**是**按鈕，則在材質列表面板中新增一新材質之材質名稱，並將原有的紋理貼圖檔刪除而只剩下材質顏色，再以滑鼠選取左側牆面時，則新材質名稱會被選取，如圖 4-98 所示。

圖 4-98　將選取的材質賦予一新的材質名稱

7 在材質列表面板中，材質名稱左側有三角形圖示者表示該材質有上下層關係，當其下層有紋理貼圖檔案時，其上層的材質會被覆蓋掉，因此想要直接賦予 Artlantis 提供的材質球時，應先將其下層的貼圖紋理刪除才能產生作用。

4-14　Artlantis 中透明圖的使用

透明圖在室外內設計運用上相當廣泛而且好用，可是一般人都把它給忽略了，在作者所著 SketchUp 一系列書籍中均有詳盡的解說；所謂透明圖就是去背或帶有 Alpha 通道的圖檔，如何製作帶去背或帶 Alpha 通道的圖檔，請自行參閱這些書中的說明。

1 由上面的解說，不管是去背或帶有 Alpha 通道的圖檔在 SketchUp 中會有鏤空的效果，如圖 4-99 所示，車庫後面的樹木均呈現鏤空效果。

圖 4-99　去背或帶 Alpha 通道的圖檔在 SketchUp 會呈現鏤空效果

2 請輸入第四章 Artlantis 資料夾內 sample11.atla 檔案，進入到 Artlantis 後，預覽視窗中車庫後面的 2D 樹不再具有鏤空效果，這是 SketchUp 和 Artlantis 兩軟體在處理鏤空效果的作法不同所致，如圖 4-100 所示。

圖 4-100　在 Artlantis 預覽視窗中車庫後的 2D 樹不具鏤空效果

3 在 Artlantis 製作透明圖有兩種方法，請在預備文檔區中選取**材質**選項按鈕以打開**材質**控制面板，移動游標至預覽視窗中，使用滑鼠左鍵點擊最左邊的 2D 樹，在材質列表面板中可以看見此 2D 樹的 a1_14 的材質名稱以及 a1.png 的紋理貼圖檔案，如圖 4-101 所示。

圖 4-101　選取 2D 樹在材質列表面板中可見材質名稱及貼圖檔

4 要選取材質名稱或材質之貼圖檔可以在列表面板中之材質結構中選取，亦可以在材質縮略圖之兩側三角形箭頭上，向左箭頭為選取材質名稱，向右箭頭為選取材質貼圖檔，如圖 4-102 所示，左圖為材質結構右圖為縮略圖兩側箭頭按鈕。

圖 4-102　左圖為材質結構，右圖為縮略圖兩側箭頭按鈕

5 請先選取 a1_14 的材質名稱，在**材質**控制面板中將**漫射層**欄位調成全黑（亦即 RGU 值均為 0），再把**透明度**欄位設置為全白（亦即 RGU 值均為 255），如圖 4-103 所示。

圖 4-103　將**漫射層**欄位調成全黑，**透明度**欄位設置為全白

6 在材質列表面板中選取 a1.png 的紋理貼圖檔案，在**材質**控制面板中將**使用 Alpha 通道欄位**勾選，則預覽視窗中相同的 4 棵樹同時具有透明圖效果，如圖 4-104 所示。

圖 4-104　相同的 4 棵樹已具有透明圖效果

7 另外一種設置透明圖的方法，打開素材庫分類區，將 Invisible（全透明）材質球，拖曳到場景中的其他兩種 2D 樹上，在材質列表面板中，各別選取其自帶的的紋理貼圖檔案，在**材質**控制面板中將**使用 Alpha 通道欄位**勾選，如圖 4-105 所示。

圖 4-105　將全透明材質拖給其他兩種 2D 樹上並勾選**使用 Alpha 通道**欄位

8 當完成上面的程序後，預覽視窗中的所有 2D 樹皆會呈現鏤空狀態，如圖 4-106 所示，有使用 Artlantis 4 版本經驗者應注意，之前在設定透明圖時必需把**漫射層**欄位調成全白，此處必需改成全黑。

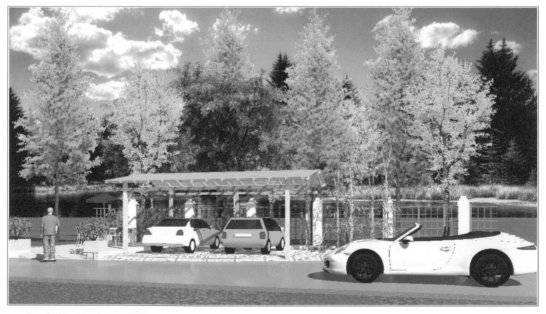

圖 4-106　預覽視窗中的所有 2D 樹皆會呈現鏤空狀態

MEMO

5

從建模到渲染：
以客廳空間
表現為例

經過前面四章對 Artlantis 操作界面與各項控制面板的詳細介紹，對於 Artlantis 軟體內涵應有基本的了解，如果讀者中有操作過其它渲染軟體經驗者，會發現其操作流程和方法絕對簡單和方便很多，學習起來完全無障礙且快速；是繼 SketchUp 做為室內設計軟體後的最佳進階課程。然這些練習都是分段式的解說，無法做整體連貫性操作說明，因此，可能有些讀者從 SketchUp 建模再經由 Artlantis 的神奇轉換，以締造出照片級透視圖效果，還心存疑慮。從本章開始，會以 6 個實際範例，來說明渲染的整個操作過程，希望藉由這些實例操作能達舉一反三的效果，讓讀者於面臨職場各項挑戰時，皆能得心應手。

Artlantis 號稱為渲染界的高速火車，它的渲染時間的快速及照片級的高品質表現，在前面章節中已做過詳細介紹，但是一件成功的透視圖作品，不單是軟體功能的齊全與完備，尚需使用者正確的操作方法相配合，在本章中，將以一客廳空間表現為例，從 SketchUp 建模到 Artlantis 做日間渲染的完整過程，以使讀者有一遵循的依據，然 Artlantis 是一獨立渲染軟體，雖以 SketchUp 做為建模示範軟體，其實如 ArchiCAD、AutoCAD、Revit、3DS Max 及 Arc 等軟體亦可一體適用，在此先予敘明。

5-1 從建模到 Artlantis 渲染出圖之流程

從建模到渲染出圖之過程，大致可區分 19 個階段，惟這些區分也只是作者個人經驗的累積，並非有一定遵守的準則，且其中可能會有增減的情況，在此提出僅供初學者參考，讓他們有一定的經驗值可資依循，現將其流程列舉如下.

5-1-1 SketchUp 建模階段

1 以 SketchUp 從事 3D 精緻場景建模：一張動人心弦的室內外透視圖，其成功的要素，七成以上要歸功於細緻場景建模；SketchUp 因無渲染系統，因此它通常會以邊線做為場景物體的表現，但在渲染軟體中它是以明暗度做為物體的表現，而不產生惱人且不真實的邊線，因此想要產出照片級的透視圖效果，在建模時該有凹凸的表面都必需細心製作出來，以建造大樓之窗戶為例，不能只以線條做為簡單交代，

有關 SketchUp 建模的技巧，在作者另一本著作：**SketchUp 2018 室內設計繪圖講座**一書（由旗標公司出版）有詳細的解說，請自行參閱。

2 **賦予場景各物體材質：**如前面章節所言，場景進入渲染軟體後，Artlantis 會把整個場景視為一整體，其能分辨各物體的惟有材質編號一項，因此，在 SketchUp 中賦予物體材質時，就必需遵循一定的規則，尤其場景龐大複雜時，材質編號將近百個，如果不先具條理分析再賦予，在渲染時將是夢靨的開始。

3 **轉入 Artlantis 前準備工作：**SketchUp 在建模或賦予材質時都會留下一些無用項目，執行瘦身工作為必要動作，如此也可以減輕渲染時的負擔。

4 **執行 SketchUp 匯出 Artlantis 檔案格式之延伸程式：**在書附光碟第五章延伸程式資料夾中，備有 SketchUp 2016 至 2018 版本轉 Artlanti 6.5 之延伸程式檔案，請讀者安裝完成延伸程式後，在 SketchUp 中執行**檔案→匯出→3D 模型**功能表單，在匯出面板中會顯示 Artlantis 6.5 的檔案格式供選擇輸出。

5 在 Artlantis 7 版本中已改進由 Artlantis 直接讀取 *.skp（SketchUp）的檔案格式，亦可將 SketchUp 使用的貼圖檔案蒐集到自建同檔名的次資料夾中，而解決原來無法自動將紋理貼圖蒐集的缺失，此兩種轉換過程都可行，然使用時機將隨個人喜好而定。

5-1-2　Artlantis 渲染階段

1 **進入 Artlantis 後的首要工作：**進入軟體後首要工作，即為設置永久性的 Artlantis 系統參數，此部分在第一章中已做過說明；然後於每設置新場景時，其首要工作即設定**渲染參數**設置面板中各欄位值，在後面章節實際範例操作時會做詳細解說。

2 **製作必要的 Artlantis 物體：**Artlantis 物體有如 SketchUp 元件，當場景中有大量相同的物體，如以一間大餐廳為例，相同的桌椅組，可以先組成 atlo 格式的物體，再引入執行複製，如此即減少大量的檔案體積，有利於最後的渲染出圖。

3 **製作必要的 Artlantis 材質：**Artlantis 材質其檔案格式為 Atls，它有如 SketchUp 中的 SKM 材質，此材質為使用者事先已設定好的各欄位值，可以在不同場景間相互援引使用，相當快速且方便。

4 **場景鏡頭設定：**鏡頭設定為決定透視圖美觀與否的先決條件，雖然視覺角度依每人審美觀各有不同，但總有一些脈絡可循，在往後各章節中，將帶領讀者從事這方面的體驗。

5 **布光計劃：**一般渲染軟體都會依場景實際燈光設置情形，以做為場景布光的依據，惟為求畫面的美觀或其它施作的需要，可能將燈光數做類型更改或燈數增減，而且 Artlantis 的燈光種類相對單純，對於營造光影變化的工具相對較少，因此設置燈光時預為布光計劃則變得相當重要。

6 **設置陽光系統：**依情境的需要，為多個場景設定多組陽光系統，並使之相互聯結，如此在同一 3D 模型中可同時創造不同日照情境。

7 **設置燈光系統：**依據布光計畫，執行多組燈光及發光材質的設置，並與多個場景做個別的聯結。

8 **為場景物體設置材質：**SketchUp 的材質只能算是貼圖，因為它沒有材質應有的反射與光澤度作用，因此無法反映真實世界中的材質表現，而在 Artlantis 中備有大量的材質供使用，足以滿足真實世界各式材質表現的需求。

9 **在 Artlantis 場景中增加 SketchUp 物體的方法：**想為場景增加物體，最快速有效的方法，就是直接引進 Artlantis 的物體，但後者常未完全符合場景所需，或是缺乏場景的一致性，此時惟有回 SketchUp 場景中建立物體，再匯入到 Artlantis 中，還好 Artlantis 稱為 SketchUp 的渲染伴侶，兩者可以無縫銜接，此部分在後面章節中將詳為解說。

10 **Artlantis 場景更動的處理：**透視圖之內容被業主多次修改，在現今業界中成為無可避免之事，遇到有場景必需更動修改時，Artlantis 有一套程序可以處理建模軟體所做的更動，而能立即無礙的反應回來，此部分將在後面章節中詳為解說。

11 **燈光與材質的微調：**對光能傳遞中光粒子的渲染表現有所了解者，都會明白光線與材質的反射、光澤度是相互影響，當燈光與材質都設置完成後，理當為它們做一次微調工作。

12 **小幅度的試渲染：**預覽視窗是 Artlantis 傲視群倫的利器，它的速度之快品質的高超，真可以截圖直接做為出圖使用，但是在設置階段，一般都會調低渲染參數，或在場景中用了過多的自發光及發光玻璃材質，或是電腦設備稍差，預覽視窗會有反映不及的現象，此時執行小幅試渲染有其必要，先觀其成效再執行最後的修改設置仍為明智之舉。

13 **執行最後渲染出圖：**在執行此項工作前，必需先存檔及完成其他必要工作，因為渲染一張大圖可能要花上一段時間，還好 Artlantis 渲染速度超快，不像 VRay 等軟體所需花費五、六小時以上時間。

14 **Photoshop 的後期處理：**經過 Artlantis 渲染後的透視圖，原則上可以不必再做後期處理工作，惟不管渲染軟體再強，最終的透視圖的色階、色調總會有令人不滿意的地方，此時可靠著 Photoshop 強大功能以補足這方面的不足。

5-2 在 SketchUp 中建模應注意事項

Artlantis 雖然號稱為 SketchUp 的渲染伴侶，兩者檔案也可以互通有無，但在 SketchUp 初始建模時就應先了解 Artlantis 的軟體特性，而避開彼此的雷區，如此在從建模到渲染以產出照片級的透視圖效果時，才能一路暢通無阻快速達到想要的成果，本小節專就 SketchUp 建模時應注意事項，提供讀者作圖時參考。

1 在 SketchUp 創建場景時儘量避免使用 2D 元件，一般 2D 元件在 SketchUp 時均會有永遠面向鏡頭的功能，如果此類元件延用到 Artlantis 後，它會失去永遠面向鏡頭的功能，因此在鏡頭的設置上可能會變成紙片物件的疑慮，使用上不可不慎。

2 在兩軟體間均可使用透明圖以充實場景，而且都可以是具有去背或是帶 Alpha 通道的圖檔，惟兩者的處理方式大小相同，在第四章中已做過這樣的說明。

3 在 Artlantis 中日照的欄位設置，要比 SketchUp 來得多且完善，雖然在 SketchUp 的陽光系統會自動帶入到 Artlantis 場景中，惟建議在建模階段不做陽光設置，而在 Artlantis 中直接操作會較為實際些。

4 如果直接在 SketchUp 中出圖，可以各別取鏡以存成各場景，這些場景到 Artlantis 後一樣會續存在，惟兩者之鏡頭焦距計算值不同，且後者之鏡頭工具較為完備多樣，因此建議在 SketchUp 建模時不做鏡頭及場景的設定。

5 在 SketchUp 建模時不宜以線條代表幾何體結構，當在 Artlantis 渲染時它不會渲染出幾何體的邊線，這有如在 SketchUp 中執行下拉式功能表**→檢視→邊線樣式→邊線**功能表單，當此功能表呈不勾選狀態時，所有建物的邊線全部不顯示，如圖 5-1 所示。

圖 5-1　所有建物的邊線全部不顯示

6 SketchUp 元件嵌套不宜太多層，這些元件有些時候在渲染軟體中會產生法線錯亂，或是從場景中消失的情況，這時回到 SketchUp 中將有問題的元件給予分解，即可解決這方面的問題。

7 在 Artlantis 中打開建築外觀場景，可能看到一些小立面滿天飛舞的情況，如圖 5-2 所示，這是 SketchUp 的門、窗元件，帶有自動開洞功能的 Bug 所致，其解法如下：

圖 5-2　小矩形滿天飛情況

❶ 在導入 Artlantis 之前，請將這些門或窗元件先行分解即可，使用者不用擔心，這些經分解後的門或窗元件仍具有開洞功能。

❷ 通過第三章介紹創建個別物體的方法，將這些滿天飛舞的矩形面從場景中分離出來，然後再予刪除即可。

❸ 在 Artlantis 中使用素材庫的物體將這些矩形面給予遮擋。

8 利用群組或元件大量複製的功能，可以為 SketchUp 節省相當可觀的檔案體積，不過經導入到 Artlantis 後，這些大量群組或元件會噴出相當大的檔案體積，因此，最好的解決方法是單獨導入這些元件，然後在 Artlantis 製作成物體後再行複製即可。

9 在 SketchUp 創建場景時，經常在屋外創建弧形牆以模擬房體外的背景空間，而在 Artlantis 中已有功能完善的背景設置，因此除非特殊需要，不必在事前再有背景牆製作之舉。

10 在 SketchUp 創建場景時，因房體景深不足的關係，一般會將前牆隱藏而相機於房體外，然而此種狀況在渲染軟體中，讓空間處於半開放狀態，將極為不利於渲染時光粒子的作用；如果往後要在渲染軟體中渲染，正確的做法，是將前牆再顯示回來，使用推拉工具，將前牆往前推拉以讓出足夠空間以容納未來相機位置，如圖 5-3 所示，此雖不符原房屋結構，但因位於鏡頭後方，並不影響整體透視圖的表現。

圖 5-3　將前牆往後推拉以空出足夠空間容納相機位置

⓫ 單面建模與真實尺寸為熱輻射（光能傳遞）渲染引擎的基本需求，因此操作者必需嚴守規則，即室內場景由內牆面而室外場景則由外牆面製作場景，以免製作實體牆面而產生不可預期的結果，這其中包括窗玻璃亦是如是操作。

5-3　在 SketchUp 賦予材質的技巧

依前面幾章的說明，在渲染軟體中會把 SketchUp 創建的模型都當成一整體，它能辨識物件的只有材質編號一項，因此在 SketchUp 建模時就必要每個面都要有材質編號存在，除了賦予紋理貼圖之材質，幾乎每個材質編號都是以一個顏色為代表，而且場景中絕對不能留白（正反面顏色）存在，此影響往後的渲染作業至鉅，以下說明在 SketchUp 賦予材質時的一些技巧。

❶ 依前面說明，使用者都會習慣於使用顏色做為場景中的材質編號，然在 SketchUp_ 2016 版本以後，在其顏色資料夾中只具備有 106 色，而在 SketchUp2015 以前版本確具有 300 多個，如果在場景簡單時足堪用，但在大場景中則會有捉襟見肘之憾。

2 將 SketchUp2018 之顏色資料夾改回 SketchUp2015 版本之顏色資料夾，成為必要手段，以下說明其操作方法：

❶ 首先必先解決隱藏資料夾問題，以 Windows10 作業系統為例，打開檔案總管，在面板頂端選取**檢視**頁籤，然後再將**選項**面板中**隱藏的項目**欄位勾選，即可將所有的隱藏資料夾顯示出來，如圖 5-4 所示。

圖 5-4　在檔案總管中將系統的隱藏資料夾屬性取消

❷ 如果使用者為 Windows 7 操作系統的使用者，請打開檔案總管，執行下拉式功能表→**組合管理**→**資料夾和搜尋選項**功能表單，如圖 5-5 所示，可以打開**資料夾選項**面板。

圖 5-5　在檔案總管中執行**資料夾和搜尋選項**功能表單

❸ 在打開**資料夾選項**面板中選取**檢視**頁籤，在頁籤面板中之**隱藏檔案和資料夾**選項中點選**顯示隱藏的檔案、資料夾及磁碟機**欄位，如圖5-6所示。

圖 5-6　在面板中點選**顯示隱藏的檔案、資料夾及磁碟機**欄位

❹ 當在面板中按下**確定**按鈕後，檔案總管即會將一些隱藏的資料夾或檔案顯示出來。

❺ 請使用檔案總管進入到 C:\Program Data\SketchUp\SketchUp 2018\SketchUp\Materials\Colors 資料夾內，將 Colors 資料夾刪除，或想保留原來的檔案，請將其更名為 Colors-2018。

❻ 在書附光碟第五章中附有 Colors.zip 檔案，其解壓縮後的內容即為 SketchUp2015 版內 Colors 資料夾的內容，請將此檔案解壓後複製到此路徑內，即可替代原有之顏色內容。

❼ 依照前面的步驟操作，此時在 SketchUp 內打開材質面板，即可恢復 2015 版本的材質數量及其編號，如果讀者未更換材質者，其材質編號雖然一樣但材質顏色會略有不同，但並未影響整體場景之建置及其表現，在此先予敘明。

3 在 SketchUp 中的貼圖可以細分為兩類，一種稱為包裹貼圖，專門應付平面的貼圖，另外一種稱投影貼圖，則專門應付曲面貼圖，其使用方法在作者寫作的一系列 SketchUp 書籍，均有詳細介紹，請讀者自行參閱。

4 依一般創建模型的習慣，在建立物體之初即邊建模邊賦予材質，如此可以節省很多工序，因為建模完成後其面數即會變多，此時再賦予材質可能會相當費事。

5 如果單獨在 SketchUp 中直接出圖，在場景中留白是一種很好的策略，惟到渲染軟體中全部都會是預設材質，因此想從事照片級透視圖輸出，在 SketchUp 等建模軟體中，即要為每一個面都賦予顏色材質或紋理貼圖材質。

6 至於紋理貼圖究竟在 SketchUp 中賦予或是到 Artlantis 中再賦予，依使用經驗得知兩者並無多大的差別，只是要做圖形對位的貼圖材質，如電視機畫面或掛畫等貼圖，建議還是在 SketchUp 中為之較為方便些。

7 如果場景相當簡單，需賦予的材質也不多，如此可以隨心所欲的隨機賦予顏色材質，但當場景夠大材質會有數十種或百種之多，如果沒有良好的材質賦予習慣，可能產生重複對不同物體賦予相同材質，則到渲染階段會產生無法預期的結果，在此試擬列一些規則僅提供參考，惟乃應依個人習性做更貼切的設定。

8 依作者的慣例，同類型的材質會以同一色系的顏色賦予，如此在 Artlantis 中會相對容易分辨及尋找。惟在 SketchUp 賦予顏色材質的主要目的，只在 Artlantis 中賦予材質球時較為方便拖曳而已。

❶ A、B 顏色編號系列：此類材質一般做為牆面的材質，惟顏色_A01 已做材質因子，應避免再用，有關材質因子的使用，請查閱上揭作者寫作書籍內的使用說明。

❷ C、D 顏色編號系列：此類材質一般做為金屬材質之用。

❸ I 顏色編號系列：此類材質一般做為發光材質之用，發光材質一般會隱藏在造形天花板之燈槽內，在預覽視窗中很難看見，因此一般都會把發光材質球拖曳到材質列表面板上的 I 開頭的材質編號上，因此應限定發光材質的固定顏色編號。

❹ H 顏色編號系列：此類材質一般做為玻璃或鏡面材質使用。

❺ G 顏色編號系列：此類材質一般做為大地材質使用。

❻ E 顏色編號系列：此類材質一般做為水材質使用。

其他可視各人需要詳為規劃之。

9 雖屬相同的材質屬性，惟其產出的效果不同，例如窗戶的玻璃與櫃子的玻璃，其雖然都是玻璃材質，因此在賦予材質時，可能都給予 H 開頭的顏色編號系列，但其後續的編號則給予區別開來。

5-4　完成建模後轉入 Artlantis 前準備工作

請啟動 SketchUp 2018 程式，設其單位為公分，本書所附的實作場景範例檔，皆以 SketchUp 2018 所製作，然為照顧 2017 版本使用者，已將本章所有檔案降階為 2017 版本，故將無法以 SketchUp 2016 或以下版本讀取，在此先予敘明；建議將所有書附光碟中範例檔案複製到硬碟中，以利後續 Artlantis 渲染軟體之運行。

1 請開啟第五章中之簡樸客廳 .skp 檔案，這是一間簡單客廳布置的場景，如圖 5-7 所示，本場景經建模完成並賦予材質完成，以做為本章之練習檔案。

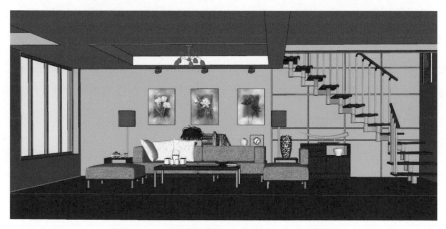

圖 5-7　開啟第五章中之簡樸客廳.skp 檔案

2 在最新風行的全局光及光能傳遞渲染要求下，會要求真實尺寸及單面建模，SketchUp 為標準的單面建模軟體，在單面中會有正反面的問題，而在 SketchUp 中正反面都可以賦予材質，因此如果直接由 SketchUp 出透視圖，即可不理會正反面問題。

3 但是一般渲染軟體只能辨識正面的材質，而無法辨識反面的材質，如果轉檔到渲染軟體中萬一存在反面所賦予的材質，則會產生無法預期的結果，因此在匯出圖形前，需要檢查場景中是否存在反面的材質。

4 請選取單色 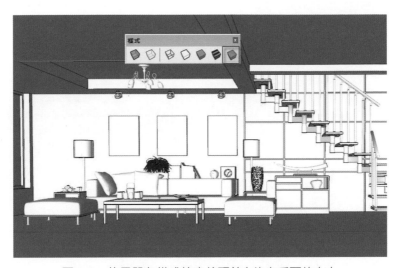 工具按鈕，在場景中會顯示內定的白色為正面藍灰色為反面，將場景做各面向的旋轉，以確定鏡頭前沒有反面的情形，如圖 5-8 所示。

圖 5-8　使用單色模式檢查鏡頭前有沒有反面的存在

5 執行下拉式功能表→**視窗→模型資訊**功能表單，可以打開**模型資訊**面板，在面板中請選取**統計資訊**選項，然後在其右側的面板中選取**清除未使用的項目**按鈕，如圖 5-9 所示，SketchUp 對曾經使用過的材質或元件乃會記錄在記憶體中，如未經此清除動作，其檔案經不斷操作，無形中體積會變得相當龐大，因此要執行此瘦身動作。

圖 5-9　執行**清除未使用的項目**動作

6 接著在同樣面板中執行**修正問題**按鈕，可以打開**正確性檢查**面板，此時系統會檢查場景中存在的錯誤，並即時加以自動更正，並將其訊息顯示在此面板上，如圖 5-10 所示，如存在錯誤情事而直接存檔，可能會發生無法預期的結果。

圖 5-10 將由 SketchUp 提供系統檢查報告

7 SketchUp 和 Artlantis 是相通的，如果在 SketchUp 建立一些場景，則在 Artlantis 中的透視圖場景列表面板中，也會自動產生與這些場景相同名稱的場景列表，惟前面章節提到鏡頭及陽光的設定，以在 Artlantis 設置為佳，因此一般不先預設場景。

8 在做完上面的動作，基本上可將此場景存檔，然後再進入 Artlantis 中來讀取此檔案，因為 Artlantis 可以直接讀取 SketchUp 的 SKP 檔案格式，惟一般非以此種方式來執行，在下一小節中將做詳細說明。

5-5　安裝轉檔延伸程式及匯出

1 使用 Artlantis 直接讀取 SketchUp 檔案格式，較不具靈活性，一般均在 SketchUp 中直接存成 Artlantis 的 ATL 的檔案格式，惟在 SketchUp 的**匯出模型**面板中，並未有 ATL 檔案格式的選項，此乃未安裝延伸程式的原故。

2 如果讀者電腦為 64 位元者，請執行第五章**延伸程式**資料夾內 Artlantis 6.5 Exporter for SketchUp Pro 2018 64-Bit.exe 檔案，這是 SketchUp2018 轉 Artlantis 6.5 的延伸程式，執行此程式後，它會自動在 SketchUp 的**匯出模型**面板中增加 ATL 檔案格式的選項。

> **溫馨 提示**　Artlantis 官方目前只釋出轉成 Artlantis 6.5 的延伸程式，Artlantis7 可以往下讀取低版本的檔案，因此執行上應無問題；在延伸程式資料夾內尚存有 SketchUp2016 與 SketchUp2017 轉成 Artlantis 6.5 的延伸程式，以備讀者不時之需。

3 如剛完成延伸程式，記得先將場景存檔，接著退出 SketchUp 程式再重新進入，此延伸程式才得以起作用。

4 Artlantis 7 較以往存檔方式不同，使用者可以將場景轉檔到使用者自建的資料夾中，它會在此資料夾內儲存 ATL 格式檔案，並在此資料夾內自動建立相同檔名的次資料夾，以存放在 SketchUp 所使用到的貼圖文件。

5 請重新開啟第五章中簡樸客廳 .skp 檔案，接著請先把前牆顯示回來，在 7.0 版本中系統已不會自動將隱藏的牆面顯示回來；現要匯出檔案成 Artlantis 的檔案格式，請執行下拉式功能表→**檔案**→**匯出**→ **3D 模型**功能表單，如圖 5-11 所示。

圖 5-11 執行下拉式功能表→**檔案**→**匯出**→**3D 模型**功能表單

6 執行 3D 模型功能表單後會打開**匯出模型**面板，在面板中之**存檔類型**欄位選擇 Artlantis Render Studio 6.5（*atl）的檔案格式，儲存於欄位內選擇自行建立的 Artlantis（或其它檔名亦可）資料夾，檔案名稱設定為簡樸客廳，如圖 5-12 所示。

圖 5-12 將場景匯出為 Artlantis 6.5 的檔案格式

7 在面板中先不要按下**匯出**按鈕，請選擇**選項**按鈕，會出現 Options Dialog 面板，在面板中維持兩個欄位不勾選，如圖 5-13 所示。

圖 5-13　在出現 Options Dialog 面板中維持兩欄位不勾選

8 在 Options Dialog 面板中如果勾選 Selection Only 欄位，則只會匯出使用者在場景中選取之物件，而不做全場之輸出，這在 Artlantis 場中增加 SketchUp 物件時會用到，因為兩軟體使用共同的原點，因此，增加的物件在 Artlantis 中會出現在相同的位置上，有關這方面的操作，在後續章節會再做詳細說明。

9 在 Options Dialog 面板中如果勾選 Use Layer Colors to Deline Materials 欄位，則會使用圖層顏色來做材質使用，除非有特殊需求時才會用到，一般應避免使用此欄位。

10 在**匯出模型**面板中按下**匯出**按鈕，SketchUp 經過短暫的運算，會把場景轉成簡樸客廳 .stl 檔案並存放在 Artlantis 資料夾中，並把相關貼圖檔案一併存入簡樸客廳子資料夾中。

5-6 進入 Artlantis 後的首要工作及鏡頭設定

5-6-1 進入 Artlantis 後的首要工作

1 如果不想藉由延伸程式轉檔，而想直接由 Artlantis 讀取 SketchUp 檔案時，可以將簡樸客廳 .skp 檔案先行複製到指定資料夾中。

2 Artlantis 7 迎賓畫面中執行應用程式功能表→**開啟**→**匯入檔案**功能表單，如圖 5-14 所示，可以打開**開啟**面板。

圖 5-14 執行**匯入檔案**功能表單

3 在**開啟**面板中，欄案格式欄位請選擇 SKP 檔案格式，然後在**檔案名稱**欄位內匯入剛存入指資料夾中之簡樸客廳 .skp 檔案，如圖 5-15 所示，即可同樣在 Artlantis 中開啟簡樸客廳場景，同時將相關貼圖檔案一併存入簡樸客廳子資料夾中，此部分請有需要的讀者自行操作。

圖 5-15　在**開啟**面板中直接讀取簡樸客廳.skp 檔案

4 請重新執行 Artlantis 軟體，會顯示 Artlantis 7 的迎賓畫面，執行畫面左上角的
應用程式功能表→**開啟**→ **Artlantis 文件**功能表單，如圖 5-16 所示。

圖 5-16　執行 Artlantis 文件功能表單

5 執行了 Artlantis 文件功能表單後，會打開**開啟**面板，請選取書附光碟內第五
章 Artlantis 資料夾內簡樸客廳 .atl 檔案，再執行**開啟按鈕**，如圖 5-17 所示，
Artlantis 需要打開檔案才能進入執行畫面。

圖 5-17　開啟第五章 Artlantis 資料夾內簡樸客廳.atl 檔案

6 在進入 Artlantis 後，預覽視窗中只看見一片灰色的前牆面，這是 Artlantis 7 版將之前的時間由晚上 8:30 改為中午 12:30 之故，且因鏡頭位於房體外部，因此只能看到前牆面而無法看到屋內場景，如圖 5-18 所示。

圖 5-18　開啟簡樸客廳場景後的初始畫面

7 如果讀者在開啟書中範例或是別人提供 Atl 檔案格式時，可能出現**未發現此文件使用之媒體**之面板，如圖 5-19 所示，這是因為原存放模型之紋理貼圖路徑與現實路徑不符所致。

圖 5-19　可能出現**未發現此文件使用之媒體**之面板

8 在面板中按 Shift 鍵選取全部的圖檔名稱，再按下**資料夾**按鈕，可以打開**瀏覽資料夾**面板，在面板選取此場景存放模型紋理貼圖之資料夾，如圖 5-20 所示。

圖 5-20　**瀏覽資料夾**面板選取存放模型紋理貼圖之資料夾

9 當按下**確定**按鈕即可打開場景，如果還是有些圖檔是找不到路徑，可以按下**取代**按鈕，可以打開**開啟**面板，在面板中指定要取代的圖檔，將原有紋理貼圖給予替換，也可按下**刪除**按鈕，將原有紋理貼圖刪除，在開啟場景後再重新賦予紋理貼圖亦可。

🔟 在**透視圖**控制面板中，執行面板上右下角的**渲染參數**設置按鈕，可以打開**渲染參數**設置面板，在**渲染尺寸**欄位中將渲染出圖的圖檔設定成 1024×768，並將兩欄位間之接頭相接，亦即維持 4:3 的長寬比值，如圖 5-21 所示。

圖 5-21　在**渲染參數**設置面板中設定渲染出圖的大小

1️⃣1️⃣ 在面板中維持**平滑化**欄位不勾選，**氛圍**欄位選擇室內模式，**設定**欄位選擇**速度**模式，曝光選擇物理相機（ISO）模式，至於其它欄位請維持系統內定值即可，如圖 5-22 所示。

圖 5-22　續在參數設置面板中做各欄位值設定

1️⃣2️⃣ 使用滑鼠在預覽視窗中做鏡頭取鏡的調整，可以發現建物以外的地面為淡藍色狀態，這是在 Artlantis 中未設置地面的之故，本場景主要為室內空間表現，因此可以不加理會。

5-6-2　進行場景鏡頭設定

1️⃣ 在**透視圖**控制面板中，**焦距**欄位為 54mm，這是本場景在 Sketchup 中設定鏡頭焦距為 45mm 的緣故，可見兩軟體間有關鏡頭焦距的計算有所出入，而且在 Artlantis 中鏡頭設置功能也較為完備，因此在建模軟體中不用預為鏡頭設定，請先打開 2D 視窗，並將鏡頭的目標點移到客廳的內牆上，如圖 5-23 所示。

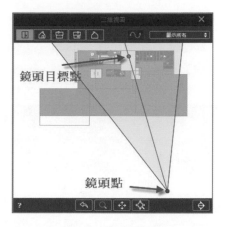

圖 5-23　在 2D 視窗中將鏡頭
的目標點移動到客廳內牆上

2 在透視圖控制面板中，將鏡頭剖切的兩欄位勾選，在 2D 視窗中可以看見矩形的剖切框，使用滑鼠左鍵按住前端的剖切線，移動滑鼠將其移動到客廳內部，在預覽視窗中即可看見客廳的內部的場景，如圖 5-24 所示。

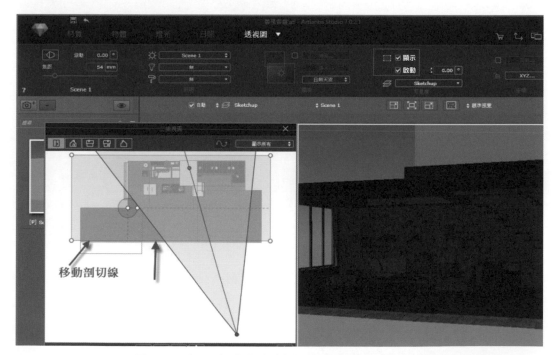

圖 5-24　在 2D 視窗中移動剖切線以展現客廳內部場景

3 由預覽視窗觀之，鏡頭之景深及廣角明顯不足，請改變**鏡頭焦距**欄位值為 40mm，在 2D 視窗上視圖模式下試著移動鏡頭點（紅色的點），或是移動目標點以取鏡，以取得最佳的視覺角度，不過會發現鏡頭景深仍然不足，如圖 5-25 所示。

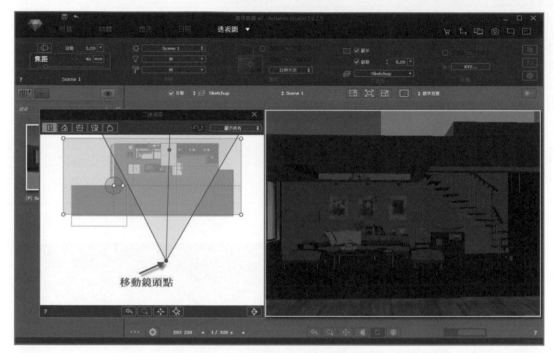

圖 5-25 移動鏡頭點以取最佳鏡頭角度

4 將鏡頭焦距調為 30mm，在 2D 視窗中再做鏡頭微調以取得最佳鏡頭角度，惟透視圖場景並未符合兩點透視狀態，此時在鏡頭點與目標點未同高情形下，可以直接執行**建築師相機**按鈕，以快速取得兩點透視，惟依作者習慣會將鏡頭點與目標點設成同一高度，請執行**座標**對話方塊按鈕，以打開 XYZ 面板，在面板中鏡頭點與目標點之 Z 軸欄位同時設定成 100 公分，如圖 5-26 所示。

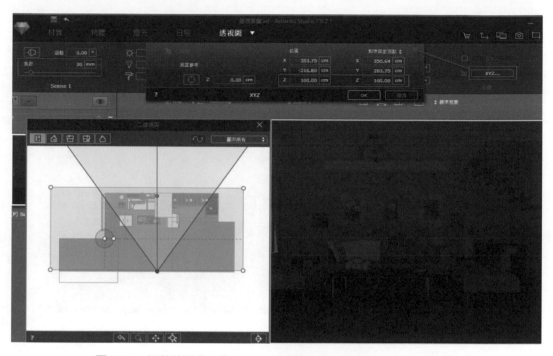

圖 5-26　調整鏡頭焦距為 30mm 及鏡頭點與目標點設成 100 公分高

溫馨
提示
本場景縱深足夠，已不需要將前牆往後擴張的動作，因此在設定鏡頭位置時，請將它設於房體內，以符合未來渲染時所要求的完全封閉空間。

5 如果一切滿意，可以此做為第一場景，讀者如果一時尚未取得最佳鏡頭角度，可以參考圖面的 X、Y 座標值；最後記得要將鏡頭鎖鎖住，以防止辛苦調好的場景構圖被不經意更動，接著在**透視圖**列表面板中新增一場景，並把此場景鏡頭鎖打開，以做為場景巡弋之用，如圖 5-27 所示。

**圖 5-27　**將第一場景鏡頭鎖鎖住再增加第二場景以做巡弋之用

6 本景場為室內空間表現，因此最終產出的透視圖不能露出房體外的空間，如果不小心未能取鏡完善，只有在事後以 Photoshop 做後期的修圖處理了。

7 鏡頭取鏡設置並沒有一定的成規可遵循，惟有靠不斷的練習，加上自己的體會找出最佳的視覺角度來，雖然對初學者可能有點困難，但只要多揣摩別人的透視圖，終可取得完美取鏡技巧。

5-7 客廳場景之陽光設定

1 本場景只做陽光在室內的光影表現，而未將窗外的背景納入，因此在上面的取鏡中，未將左側牆的窗戶展現在鏡頭內，如果讀者另有考量，亦可將窗戶納入鏡頭內，而需在窗外中加入背景，其操作方法請自行參閱第二章說明。

2 在**透視圖**列表面板中選取第一場景（Scene 1），在預備文檔區中選取**日照**選項，以打開**日照**控制面板，在面板中請選取使用手動方式以設置**陽光系統**欄位，如圖 5-28 所示。

圖 5-28　在**日照**控制面板中設定手動方式

3 請打開 2D 視窗並使用上視圖模式，利用上視圖調整陽光控制點以調整陽光的位置，或使用其它視圖以調整陽光的角度；亦可使用**陽光控制**面板中**方位**及**立面圖**兩欄位，以調整陽光在屋內的光影表現，如圖 5-29 所示。

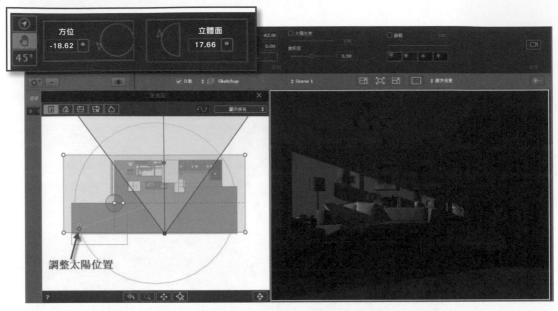

圖 5-29　在 2D 視窗或**陽光控制**面板中調整陽光在屋內的光影表現

4 在預覽視窗中可以發現光線有點昏暗不足，這是系統內定日光欄位值過低所致，請在**日照控制**面板中調整日光欄位值為 0，天空欄位值為 38，如圖 5-30 所示，整體光線獲已得改善。

圖 5-30　**日照**控制面板中調整日光與天空兩欄位值

5 由預覽視窗觀之，陽光從前牆照射進房體內部實有違常理，這是因為前牆被鏡頭剖切工具剖切掉的關係，只要最後將鏡頭剖切工具不啟動即可修正此種不合理狀況。

6 在全局光及光能傳遞的渲染中，陽光的光線和材質是相互影響，目前陽光系統已設置完成，惟是否理想，這要等待材質設定完成後再做調整，才能真正試出光線的設置是否適當。

5-8 場景中燈光之設置

1 請先關閉 2D 視窗，在**透視圖**控制面板中將鏡頭剖切中的**顯示**與**啟動**兩欄位的勾選去除，則因鏡頭因位於室內並未影響室內的透視圖表現，如圖 5-31 所示，如果讀者只看到前牆時，請將鏡頭點再往上移動至室內即可。

圖 5-31 將鏡頭剖切兩欄位不予勾選

2 由預覽視窗觀之，場景陽光未照射地方有點暗，需要增加人工燈光以輔助之；請維持第一場景之選取，在**透視圖**控制面板中選取**燈光**欄位中之**燈光組**選項給予勾選，以啟動預設的燈光組，如圖 5-32 所示。

圖 5-32　在**透視圖**控制面板中選取預設**燈光組**

3 在預備文檔區選取**燈光**選項，以打開**燈光**控制面板，在燈光列表面板中，按**增加燈光**按鈕以增加一盞燈光，在**燈光**控制面板中設定燈光強度為 100000，燈光角度先不調整以利燈光點的移動，**陰影**欄位勾選，增加的燈光會位於鏡頭點上，如圖 5-33 所示。

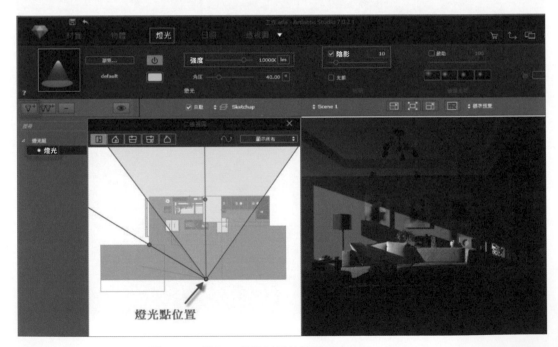

圖 5-33　增加一盞投射燈並設燈光強度為 100000

4 在 2D 視窗的上視圖模式中，將燈光點移動到客廳區的前段左側位置上，再到控制面板中將**角度**欄位值調整為 360，使用右視圖模式，將燈光移至比房高一半略高處，如圖 5-34 所示，右側圖為右視圖模式，左側圖為上視圖模式。

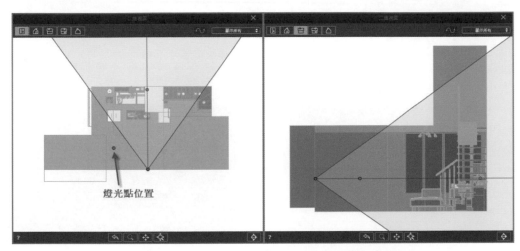

圖 5-34　在 2D 視窗中調整燈光的平面及其高度位置

5 在 2D 視窗上視圖模式下，選取剛設置的泛光燈按住滑鼠左鍵不放，同時按住（Alt）鍵移動游標可以執行複製燈光之操作，請在客廳右側位置再複製二盞泛光燈，如圖 5-35 所示。

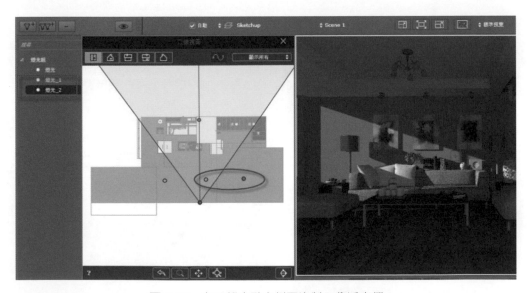

圖 5-35　在原燈光點右側再複製二盞泛光燈

6 按住 Ctrl 鍵同時選取此三盞泛光燈，再按住 Alt 鍵不放，在 2D 視窗中將其往上移動，可以在房體內牆前方再複製三盞泛光燈，如圖 5-36 所示。

圖 5-36　在房體內牆前方再複製三盞泛光燈

7 在燈光列表面板中，增加一燈光組然後在其下新增一盞燈光，在 2D 視窗中上視圖模式下，先移動燈光點到樓梯位置，然在**燈光**控制面板中調整燈光強度為 20000，燈光角度為 360，如圖 5-37 所示。

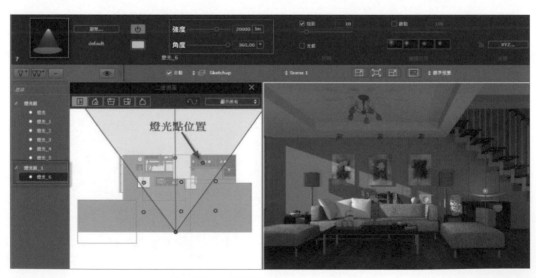

圖 5-37　在樓梯下方增設一盞泛光燈

8 在 2D 視窗的上視圖模式中，按住 Alt 鍵將此盞泛光燈再往右複製一盞，然後利用各視圖將此兩盞泛光燈移動到適當的高度，因樓梯階梯高度不同，請分別細心調整，如圖 5-38 所示，右側圖為前視圖模式，左側圖為上視圖模式。

圖 5-38　在樓梯下方設置二盞泛光燈並適度調整高度

9 在燈光列表面板中，再增加一燈光組然後在其下新增一盞燈光，在 2D 視窗上視圖模式下，先移動燈光點到樓梯位置，然在**燈光**控制面板中調整燈光強度為 200000，燈光角度為 360，如圖 5-39 所示。

圖 5-39　再增加一泛光燈設燈光強度為 200000 並置於樓梯位置

10 在 2D 視窗前視圖模式下，將此盞燈光移動到樓梯上方之二樓空間裡，再使用右視圖模式，再將此盞燈光點移動到適當的位置上，如圖 5-40 所示，右側圖為右視圖模式，左側圖為前視圖模式。

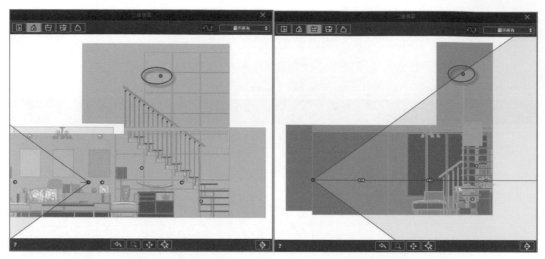

圖 5-40　在樓梯上方二樓位置設泛光燈並適度調整位置

11 在燈光列表面板中，再增加一燈光組然後在其下新增一盞燈光，在**燈光**控制面板中
按下**瀏覽**按鈕，以選擇第三章 IES（光域網）資料夾內第 10 盞光域網，在**燈光**
控制面板中調整燈光強度為 50000、燈光角度為 120 度、**陰影**欄位維持勾選狀態，
如圖 5-41 所示。

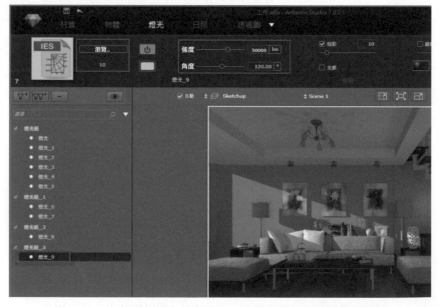

圖 5-41　在新增加燈光組中增加一盞泛光燈並調整其各欄位值

12 在 2D 視窗上視圖模式下，將燈光點及目標點移動到內牆前天花平頂上之投射燈位置上，再利用 2D 視窗前視圖模式，將燈光點移動到投射燈下方，將燈光目標點移動到地面使呈垂直狀態，再利用右視圖、左視圖及背視圖檢查燈光線是否垂直，如圖 5-42 所示，右側圖為右視圖模式、左側圖為前視圖模式。

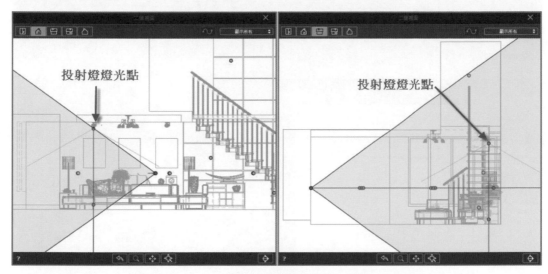

圖 5-42　以各視圖模式以調整燈光點及目標點之位置

13 想要讓投射燈之燈光點與燈光目標點呈垂直狀態，可以在移動燈光目標點同時按住 Shift 鍵，如此即可令其呈垂直狀態，如圖 5-43 所示，再加上其它視圖都呈垂直狀態時，此時在上視圖觀看光點與燈光目標點會合而為一點光點，移動此點則可以同時移動此兩點。

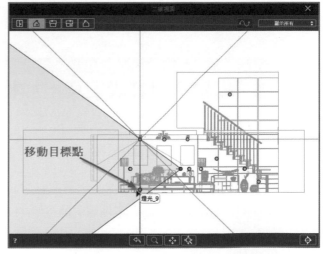

圖 10-43　移動燈光目標點同時按住 Shift 鍵使燈光線呈垂直狀態

14 當 2D 視窗各視圖都調整燈光線為垂直狀態時，利用 2D 視窗之上視圖模式，同時按住 Alt 鍵以移動複製燈光，依投射燈之位置再複製其他二盞，內牆前之投射燈創建完成，如圖 5-44 所示。

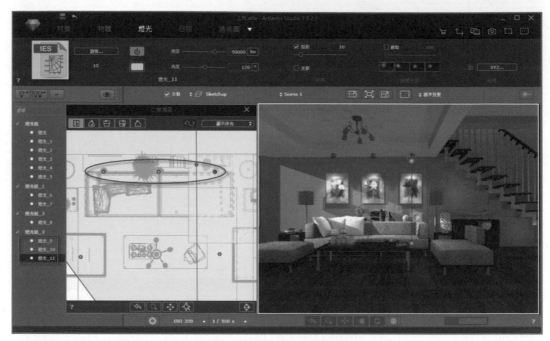

圖 5-44 內牆前之投射燈創建完成

5-9 場景中材質設定及增加物體

5-9-1 場景材質的調配及設定

1 先關閉 2D 視窗，在預備文檔區中選取材質選項，以打開**材質**控制面板，請使用滑鼠點擊預覽視窗中地面之木地板材質，此材質為在 SketchUp 中賦予紋理貼圖的材質，在材質列表面板中此紋理貼圖檔被選中，在**材質**控制面板中會顯示此紋理貼圖的**材質**控制面板，如圖 5-45 所示。

圖 5-45　材質列表面板中此紋理貼圖檔被選中並顯示此**材質**控制面板

2 在此**材質**控制面板中，調整**反射層**欄位值為 0.106，勾選**光澤度**欄位並將其欄位值設為 720，其餘欄位值維持系統內定值不予更改，地面木地板材質設置完成，如圖 5-46 所示。

圖 5-46　完成場景中地面木地板之材質設定

3 在螢幕下方請打開素材庫分類區，並選取多樣化材質圖示，在其上方展示的材質球區選取 Basic（基本）材質球，將其拖曳至預覽視窗中的牆面上，然後在漫射層之色塊上按下滑鼠右鍵，可以開啟**色彩**面板，在面板中設 R = 254、G = 241、U = 218 之顏色，如圖 5-47 所示。

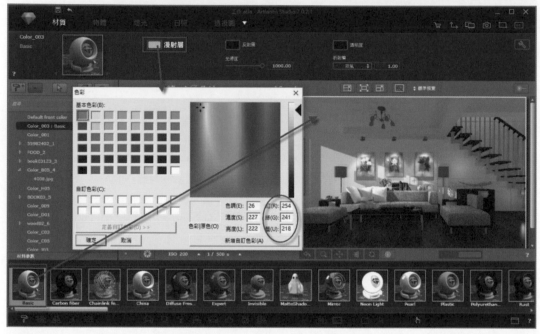

圖 5-47　設定牆面之漫射層之顏色

4 續在**材質**控制面板中，在反射層之色塊上按下滑鼠右鍵，可以開啟**色彩**面板，然後將 RGU 均為 75 之顏色，**光滑度**欄位調整為 325，其餘各欄位值維持不變，如圖 5-48 所示。

圖 5-48　續調整**反射層**與**光滑度**兩欄位值

5 在螢幕下方請打開素材庫分類區，並選取多樣化材質圖示，在其上方展示的材質球區選取 Basic（基本）材質球，將其拖曳至預覽視窗中的天花平頂上，然後將**漫射層**之顏色調成全白，**反射層**欄位調成 RGU 均為 45 之顏色，再將**光滑度**欄位調成 350，如圖 5-49 所示。

圖 5-49　完成天花平頂之材質設定

6 使用滑鼠點擊場景中之木紋材質，此材質在**材質**控制面板中被編輯，請將**反射層**欄位調整為 0.067，**光滑度**欄位調整為 450，如圖 5-50 所示。

圖 5-50　完成場景中木紋材質之設定

7 在螢幕下方請打開素材庫分類區，並選取多樣化材質圖示，在其上方展示的材質球區選取 Stainless steel（不銹鋼）材質球賦予客廳內樓梯骨架及沙發角架，在**材質**控制面板中將**漫射層**欄位設定成 RGU 值均為 170 之顏色，**反射層**欄位設定成 RGU 值均為 126 之顏色，其餘各欄位值維持不變，如圖 5-51 所示。

圖 5-51　將不銹鋼材質賦予場景中樓梯骨架等物件

8 在螢幕下方請打開素材庫分類區，並選取多樣化材質圖示，在其上方展示的材質球區選取 Gold（黃金）材質球賦予客廳內之吊燈燈座，在**材質**控制面板中其餘各欄位值維持不變，如圖 5-52 所示。

圖 5-52　將客廳內之吊燈燈座賦予黃金材質

9 現要設定左側窗戶之窗框及玻璃材質，請開啟**透視圖**控制面板，在透視列表面板中選取第二場景（Scene 1_1），並打開 2D 視窗上視圖模式，將鏡頭目標點移動到窗戶，再移動鏡頭點以使窗戶呈現在鏡頭前，如圖 5-53 所示。

圖 5-53　選取第二場景移動鏡頭點以使窗戶呈現在鏡頭前

10 打開**材質**控制面板,在螢幕下方請打開素材庫分類區,並選取多樣化材質圖示,在其上方展示的材質球區選取 Neon Glass(發光玻璃)材質球,將其拖曳至預覽視窗中的窗戶玻璃上,在**材質**控制面板中將**燈光強度**欄位設定為 24000,其餘各欄位值維持不變,如圖 5-54 所示。

圖 5-54　將窗戶玻璃賦予發光玻璃材質球並調整**強度**欄位值為 24000

11 在螢幕下方請打開素材庫分類區,並選取多樣化材質圖示,在其上方展示的材質球區選取 Copper(銅)材質球賦予窗戶之窗框上,在**材質**控制面板中其餘各欄位值維持不變,如圖 5-55 所示。

圖 5-55　將窗戶之窗框賦予 Copper（銅）材質球

12 請重新回到**透視圖**控制面板，在列表面板中選取第一場景（Scene 1），重新檢查**發光材質**欄位表列的材質狀況，將其中內之發光玻璃材質給予勾選，如圖 5-56 所示，因為剛才是第二場景中施作發光玻璃材質，依 Artlantis 之特性其他場景中相同的材質未必同時啟用。

圖 5-56　在第一場景中啟用發光玻璃材質

13 打開**材質**控制面板,在螢幕下方請打開素材庫分類區,並選取多樣化材質圖示,在其上方展示的材質球區選取 Neon Light(自發光)材質球,將其拖曳至材質列表面板中之 Color_I02 材質編號上,或是場景中之立燈之燈罩上,在**材質**控制面板中**發光強度**調整為 60000,其餘各欄位值維持不變,如圖 5-57 所示。

圖 5-57 將場景中立燈之燈罩賦予自發光材質

14 在螢幕下方請打開素材庫分類區,並選取多樣化材質圖示,在其上方展示的材質球區選取 Neon Light(自發光)材質球,將其拖曳至材質列表面板中之 Color_I03 材質編號上,或是場景中之吸頂燈之燈罩上,在**材質**控制面板中發光強度調整為 24000,其餘各欄位值維持不變,如圖 5-58 所示。

圖 5-58　將場景中吸頂燈之燈罩賦予自發光材質

15 其他場景中小物件之材質，此處不再操作示範，請讀者各依物件的特性，依第四章的說明，各賦予必要的材質。

5-9-2 場景中增加 Artlantis 物體

1 現為場景增添 Artlantis 物體，請打開**物體**控制面板，在螢幕下方請打開素材庫分類區，在分類區中執行**素材庫面板**圖示按鈕，可以打開**素材庫**面板，如圖 5-59 所示。

圖 5-59　打開**素材庫**面板

2 請在**素材庫**面板中先選取**使用者材質**圖示按鈕，接著執行**增加文件夾**按鈕，可以打開**瀏覽資料夾**面板，請在面板中選取書附光碟中第五章內之 objects 資料夾（請將此資料夾複製到硬碟中以方便執行），如圖 5-60 所示。

圖 5-60　將第五章 objects 資料夾與**素材庫**面板做聯結

3 在面板中按下**確定**按鈕，於使用者媒體圖示仍被選取狀態下，其次分類中可以出現 objects 選項，選取此選項可以在其下方展示此資料夾內物體內容，如圖 5-61 所示。

圖 5-61　選取 objects 選項可在其下方展示此資料夾內物體內容

4 **素材庫**面板較佔空間，請按**素材庫**面板右下角的**隱藏素材庫**面板按鈕，可以將其關閉，而系統會在素材庫分類區中直接啟用使用者材質圖示，並於圖示上方顯示該資料夾內之物體，如圖 5-62 所示，

圖 5-62　關閉**素材庫**面板而在使用者材質圖示上方顯示該資料夾內之物體

5 移游標至素材庫分類區中的 gom 4 物體上，按住滑鼠左鍵將它拖曳到內牆前之樓
梯下方位置，再利用 2D 視窗上視圖模式以調整其位置，在**物體**控制面板調整 Z
軸高度為 90，其餘各欄位值維持不變，如圖 5-63 所示。

圖 **5-63** 將 gom 4
物體拖曳到內牆前
之樓梯下方位置

6 移游標至素材庫分類區中的 spring flower 物體上，按住滑鼠左鍵將它拖曳到沙發
區之茶几上，再利用 2D 視窗上視圖模式以調整其位置，在**物體**控制面板調整 Z
軸高度為 50，其餘各欄位值維持不變，如圖 5-64 所示。

圖 **5-64** 將 spring
flower 物體拖曳到
沙發區之茶几上

7 移游標至素材庫分類區中的 Rug 3*2 005（地毯）物體上，按住滑鼠左鍵將它拖曳到沙發區之地板上，再利用 2D 視窗上視圖模式以調整其位置，在物體控制面中維持各欄位值維持不變，如圖 5-65 所示。

圖 5-65　將 Rug 3*2 005（地毯）物體拖曳到沙發區之地板上

5-10　材質與燈光的微調

1 由預覽視窗觀之，可以發現場景中尚有不足之處，現試為分析如下：

❶ 場景光線需要再提亮，以顯示艷陽高照的氛圍。

❷ 內牆面反射有點強烈，以致對樓梯下的兩盞泛光燈反映過度。

❸ 樓梯下的兩盞泛光燈亮度，可以適度調小及增加陰影參數值。

2 現由預覽視窗觀之，想讓場景有更明亮的感覺，請在預覽視窗下方調整相機快門速度為 400，以整體提亮場景，如圖 5-66 所示。

圖 5-66　調整相機快門速度為 400

3 打開**材質**控制面板，使用滑鼠點擊內牆面，可以打開此材質之編輯面板，在**材質**控制面板中將**反射層**欄位設定成 RGU 值均為 25 之顏色，再將**光滑度**欄位調整為 400，如圖 5-67 所示。

圖 5-67　調整內牆面材質中之**反射層**及**光滑度**兩欄位值

4 打開**燈光**控制面板，在燈光列表面板中選取樓梯下之兩盞泛光燈，在控制面板中之
強度欄位值調整為 10000，**陰影**欄位值調整為 44，如圖 5-68 所示。

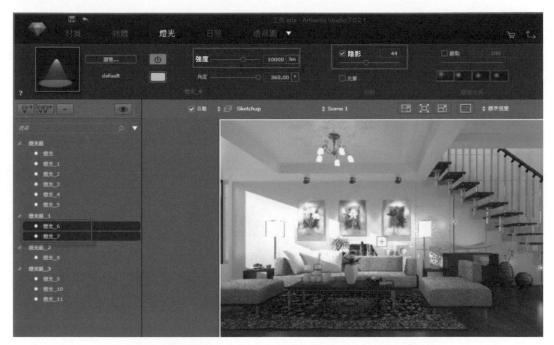

圖 5-68　調整樓梯下之兩盞泛光燈之燈光強度及陰影兩欄位值

5-11　執行客廳之渲染出圖

　　本範例主要以陽光做為場景的照明，因而布光相當簡單容易，可以做為爭取時間之設
計案件參考，以下說明將場景渲染輸出的基本操作工作。

1 請執行螢幕右上角的**開始渲染**工具按鈕，可以打開**最後渲染**面板，如圖 5-69 所示，此面板和**渲染參數**設置面板大致相同，其欄位內容請自行參閱第二章之說明。

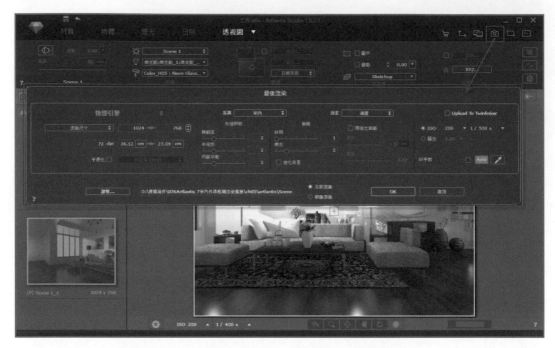

圖 5-69　執行**開始渲染**工具按鈕可以打開**最後渲染**面板

2 在**最後渲染**面板中，請將**渲染尺寸**欄位改設定 1800×1350，或依個人電腦配備自行調整之，**平滑化**欄位請勾選並設定成固定率（3×3）模式，**氛圍**欄位請選擇室內模式，**設定**欄位請選擇品質模式，此處亦考慮個人電腦備配自行選擇適當的模式，如圖 5-70 所示。

圖 5-70　在**最後渲染**面板中設置各欄位值

3 在**最後渲染**面板中，請執行**瀏覽**按鈕，可以打開**另存新檔**面板，在面板中**檔案名稱**欄位輸入客廳 -- 出圖做為本場景出圖名稱，在**存檔類型**欄位選擇 TIFF(*.tif) 檔案格式，如圖 5-71 所示，讀者亦可輸出 JPG 檔案格式，其檔案體積較小不過圖像品質較差。

圖 5-71　在**另存新檔**面板中輸入檔案名稱及選擇輸出格式

4 在**另存新檔**面板中按下**存檔**按鈕以回到**最後渲染**面板中，請選取**立即渲染**欄位，並按下 OK 按鈕，如圖 5-72 所示，即可打開渲染視窗執行逐步渲染工作。

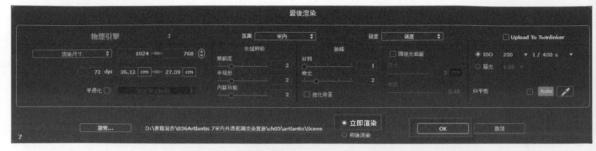

圖 5-72　選擇**立即渲染**欄位並按下 OK 按鈕

5 在經過一段時間的渲染，即可完成渲染圖，以 1800×1350 像素大小的圖檔費時約 37 分鐘時完成，真是太神奇的速度。和 VRay 比較起來，同樣的大小可要花上數倍時間，而且透視圖質量之高連 VRay 都望塵莫及，這是多數人偏愛 Artlantis 的原因了。本場景渲染完成，經以客廳 -- 出圖 .tif 為檔名，存放在第五章 Artlantis 資料夾中，如圖 5-73 所示。

圖 5-73　經最後完成渲染的客廳透視圖

6 完成前面的設置工作，請執行畫面左上角的應用程式功能表→**另存新檔**
→ **Artlantis 資料庫文件**功能表單，如圖 5-74 所示。

圖 5-74　執行 Artlantis 資料庫文件功能表單

7 執行 **Artlantis 資料庫文件**功能表單後，為有別以往版本的 *.atl 檔案格式存檔，
而是以 *.atla 檔案格式存檔，它會把所有 Artlantis 所使用到的材質貼圖、物體、
材質及 IES 燈光等均收集包含在同檔案中，如此可避免此等物件路徑不同，而容
易丟失材質與物體之缺憾，惟以此方式存檔者其檔案體積會增大許多。

8 本範例檔案經以簡樸客廳 --OK.atla 為檔名，存放在第五章 Artlantis 資料夾內，
供讀者自行開啟研究之。

MEMO

6

現代風格之主臥室空間表現

經過前面一章客廳場景的練習，從 SketchUp 建模然後轉換到 Artlantis 渲染的整個流程，對於剛接觸渲染軟體者，於 Artlantis 接收 SketchUp 檔案方式應有初步的了解和體會。平心而論此兩種方法皆為可行，惟仔細比較，從 SketchUp 中直接轉檔成 *.alt 檔案格式，供 Artlantis 直接從程式讀取的方式較為乾淨俐落，惟仍以各人使用習慣而定，在此僅提供讀者操作之示範。另外在客廳場景中，示範以陽光做為場景的主要照明，它的布光方式最直接也最快速，光影變化也較易掌控，是透視圖製作中最常使用的方法，惟讀者應了解，場景之渲染有如電影拍攝手法，單靠陽光之光照不足以顯示主題，需要輔助相當多的輔助燈光方足以成事，在 VRay 渲染軟體中因為燈光種類繁多，舖陳輔助燈光有相當多方式，依作者作圖習慣會以矩形燈做為輔助燈，然而 Artlantis 只有投射燈及泛光燈兩種，相對而言有點捉襟見肘，不過依前面或往後的章節示範，應可以發現只要善用此兩種燈光，亦可以營造相當不錯的輔光作用，讀者在操作範例過程中應深切體會這種補光技巧，對於未來職場工作將有相當助益。

本範例是一間現代風格之主臥室空間，它與前面一章全然處於不同的天候情境，完全以人工燈光做為場景照明，與陽光做為主光源之場景做比較，其布光複雜度相對較難些，因此特安排本章場景做為夜間情境的完整練習，從布光計劃到燈光的設置，好像漫無頭般緒隨意設置，其實它有一定的脈絡可資依循，一般原則為創設多盞泛光燈以基本照亮場景，再依據場景中建模時預設的燈具位置，設置必要的投射燈即可。至於有關在 SketchUp 中創建場景、賦予材質及轉成 Artlantis 格式等工序、已於第五章中做過說明，因此從本章開始，將把前段建模部分完全省略，而直接由 Artlantis 軟體之操作開始，除非想在場景增加 SketchUp 物件，或是想要改變場景結構，才會再回到建模軟體中工作，如遇此情況時再做詳細說明。

6-1 場景中的鏡頭設定

本場景以主臥室 .skp 為檔名存放在第六章中，並經轉檔程式轉成主臥室 .atl 檔案存放在第六章 Artlantis 資料夾中，如果讀者想以 Artlantis 直接讀取 SketchUp 檔案格式者，請自行參閱第五章之說明，往後章節將全部以轉檔方式為之，故不再提示直接讀取 SketchUp 檔案格式的說明，如圖 6-1 所示，為主臥室場景在 SketchUp 中的建模情形。

圖 6-1 主臥室場景在 SketchUp 中建模情形

1 進入 Artlantis 7 軟體中，請開啟第六章 Artlantis 資料夾內主臥室 .atl 檔案，在預覽視窗中會是白色一片，並未看到場景內容，這是在 SketchUp 場景中將前牆回復顯示，而鏡頭位在房體外的結果，如圖 6-2 所示。

圖 6-2 打開第六章 Artlantis 資料夾內主臥室.atl 檔案

2 在**透視圖**控制面板中，請執行面板右下角的**渲染參數**設置按鈕，可以打開**渲染參數**設置面板，在**渲染尺寸**欄位中將渲染出圖的圖檔設定成 1024×768，並將兩欄位間之接頭相接，亦即維持 4:3 的長寬比值，**平滑化**欄位不勾選，**氛圍**欄位選擇**室內**，**設定**欄位選擇**速度**，曝光選擇**物理相機**模式，其他欄位維持內定值不變，如圖 6-3 所示。

圖 6-3　在**渲染參數**設置面板中做各欄位值設定

3 在**透視圖**控制面板中將**鏡頭剖切**兩欄位勾選，打開 2D 視圖於上視圖模式下，將左側端的剖切線往右移動到屋內，使能夠看到屋內場景，再移動鏡頭目標點到內牆位置上，如圖 6-4 所示。

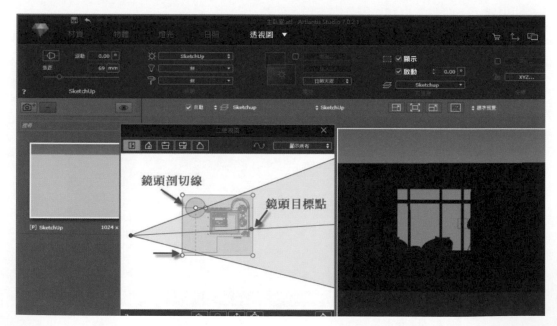

圖 6-4　在 2D 視圖於上視圖模式下將左側端的剖切線往右移動到屋內

4 觀看預覽視窗場景中日照方向有誤，而且整體場景有過暗現象，這是因前牆被剖切掉了，而且陽光強度在本版中有過低現象，雖然本場景最後會關閉陽光系統，但因過暗恐影響鏡頭的設置，請開啟**日照**控制面板，在面板中將**太陽方位**及**日光強度**等欄位略做調整，如圖 6-5 所示，如果讀者不做調整亦可。

圖 6-5　將太陽方位及日光強度等欄位略做調整

5 再次開啟**透視圖**控制面板，將**焦距**欄位設定為 40mm，開啟 2D 視窗移動鏡頭點以取最得最佳取鏡，在**透視圖**控制面板中按下 XYZ 按鈕，同時打開 XYZ 面板，在面板中將鏡頭點及其目標點之 Z 軸同時設定為 120 公分，如圖 6-6 所示。

圖 6-6　將鏡頭焦距設為 40mm 並設鏡頭高度為 120 公分

6 由預覽視窗觀之鏡頭景深仍嫌不足，請將**焦距**欄位改為 26mm，鏡頭高度改為 90 公分，在 2D 視窗中移動鏡頭點及目標點以取得最佳取鏡，如果讀者尚未取得最佳視覺點，可以參考 XYZ 面板中的座標值，如圖 6-7 所示。

圖 6-7　設鏡頭焦距為 26mm 鏡頭高度為 90 公分並移動鏡頭以取得最佳取鏡

7 因為設定鏡頭焦距為 26mm，以至在右前方的牆面有點變形，一般解決方法是不要設置太小的鏡頭焦距，或是在變形處放置物體以掩飾，本場景即採後者，將在後續中加入 Artlantis 植物物體以掩蓋之。

8 第一場景設定完成後記得將鏡頭鎖給鎖住，如圖 6-8 所示，以防此不經意的更動。在**透視圖**列表面板按**增加場景**按鈕，以增加第二場景並把鏡頭鎖打開，以做為後續鏡頭巡弋用，如圖 6-9 所示。

圖 6-8　將第一場以鏡頭鎖給鎖住

圖 6-9　增加第二場景並移動鏡頭以做為後續鏡頭巡弋用

6-2　場景中的布光計劃

1 本場景為夜間場景，對初學者而言會感覺茫然而無從下手，但拜全局光及光能傳遞（熱輻射）渲染引擎之賜，只要隨著場景燈光位置給予配置主燈光及輔助燈光即可，如果場景過於複雜者，可以掌握化繁為簡的原則，則會覺得布光其實相當簡單而且易於執行，惟其原則是個人經驗的累積，並無一定的規則可依循，也許每人設置的情況會略有差異，在此僅提供作者經驗值以供參考。

2 如以 2D 視窗之上視圖模式觀之，場景中將設置 6 盞泛光燈，它的功能主要為提亮場景，以做為光照的基本鋪陳，現以紅色圓圈做為代表泛光燈大致的位置，如圖 6-10 所示。

圖 6-10　紅色圓圈做為代表 6 盞泛光燈大致的位置

3 另增設一組燈光組，以床舖背景牆上方之二盞投射燈位置，右側牆中間二盞投射射，共設置 4 盞以照射兩側之壁面，現以綠色圓圈為其代表，如圖 6-11 所示。

圖 6-11　設置左右兩側牆前的燈光組以照射壁面，現以綠色圓圈為代表

4 新增加一燈光組，於天花平頂上除上述照射牆面之 4 盞筒燈，再將其餘筒燈位置上均設置投射光燈，共計設置有 9 盞，茲以紫色圓圈為代表，如圖 6-12 所示。

圖 6-12 設置天花平頂之 9 盞筒燈之投射燈

5 新增設一燈光組，於床頭櫃上方之檯燈內共設置 2 盞泛光燈，並以藍色圓圈為代表，如圖 6-13 所示。

圖 6-13 於檯燈內設 2 盞泛光燈，以藍色圓圈為代表

6 新增設一燈光組，於右內側牆前之立燈內設置 1 盞投射燈，並以黃色圓圈為代表，如圖 6-14 所示。

圖 6-14　於右內側牆前之立燈內設置 1 盞投射燈，以黃色圓圈為代表

7 另外亦設有許多發光材質做間接照明，其亮度可以影響整體燈光的表現，如前面所言，燈光和材質是相互作用及影響，因此設置燈光的強度惟有等待兩者都完成後，才能微調以求光影的最佳表現。

6-3 場景中的燈光設置

1 請選擇第一場景，現要在場景中增加人工燈光以照亮整個主臥室區域，在 Artlantis 中**燈光**控制面板在預設情形下各欄位為不啟動狀態，這是它未啟用燈光組所導致，請在**透視圖**控制面板中選取預設燈光組，如圖 6-15 所示。

圖 6-15　在**透視圖**控制面板中選取預設燈光組

2 在預備文檔區選取燈光選項,以打開**燈光**控制面板,在燈光列表面板中,按**增加燈光**按鈕以增加一盞燈光,在**燈光**控制面板中設定燈光強度為 20000,燈光角度先不調整以利燈光點的移動,**陰影**欄位勾選,增加的燈光會位於鏡頭點上,如圖 6-16 所示。

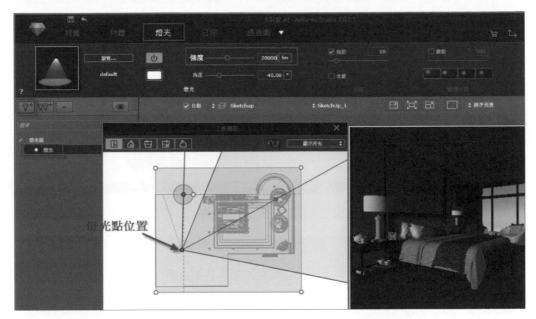

圖 6-16 增加一盞投射燈並設燈光強度為 20000

3 本場景為夜間情境,因此回到**透視圖**控制面板中,將**陽光**欄位選擇為**無**模式,亦即將陽光系統關閉,並將鏡頭剖切兩欄位之勾選去除,如圖 6-17 所示,再次選取燈光選項以重新開啟**燈光**控制面板。

圖 6-17 在**透視圖**控制面板中將陽光系統及鏡頭剖切關閉

4 在 2D 視窗的上視圖模式中,將燈光點移動到鏡頭點的上方位置上,再到控制面板中將**角度**欄位值調整為 360,使用前視圖模式,將燈光移至比房高一半略高處,如圖 6-18 所示,右側圖為前視圖模式,左側圖為上視圖模式。

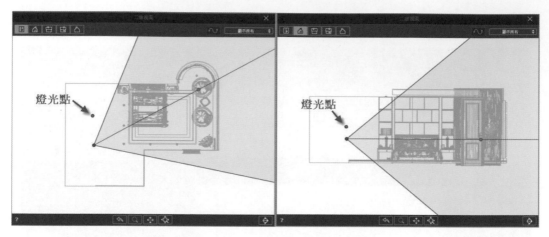

圖 6-18　在 2D 視窗中調整燈光的位置

5 在 2D 視窗上視圖模式下,選取剛設置的泛光燈按住滑鼠左鍵不放,同時按住(Alt)鍵移動游標可以執行複製燈光之操作,請在鏡頭點下方位置再複製一盞泛光燈,如圖 6-19 所示。

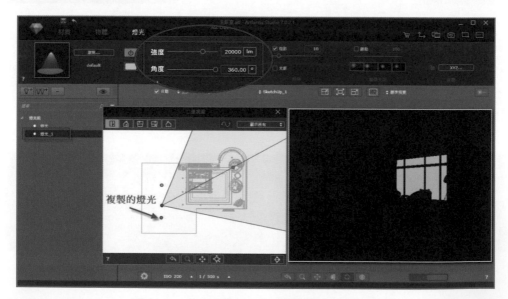

圖 6-19　在鏡頭點下方位置再複製一盞泛光燈

6 在 2D 視窗上視圖模式下，依剛才的布光計劃，按住 Ctrl 鍵以同時選取此 2 盞泛光燈，按住 Alt 鍵將其往前複製一組，再選取其中 1 盞泛光燈，將其再往前複製 2 盞，總共再增加了 4 盞泛光以基本照亮場景，其燈光強度暫維持原先的設定不予更動，如圖 6-20 所示。

圖 6-20　在場景中再增加 4 盞泛光燈以基本照亮場景

7 在燈光列表面板中，增加一燈光組然後在其下新增一盞投射燈光，在燈光縮略圖之燈光列表中選取第六章 IES 燈光資料夾內之中間亮射燈 .ies，在控制面板中**燈光強度**欄位值調為 40000，**角度**欄位值為 90，如圖 6-21 所示。

圖 6-21 在新增加燈光組中增加一盞 IES 燈光並調整其各欄位值

8 新增加的燈光會位於鏡頭點上，在 2D 視窗上視圖模式下，將燈光點移動到床背景前之天花平頂的一盞投射燈上，再利用 2D 視窗前視圖模式，將其移動到投射燈燈頭處下方，燈光目標點移動到地面且呈垂直狀態，再利用 2D 視窗之右視圖、左視圖及背視圖將燈光線都呈垂直狀態，如圖 6-22 所示，右側圖為前視圖模式，左側圖為上視圖模式。

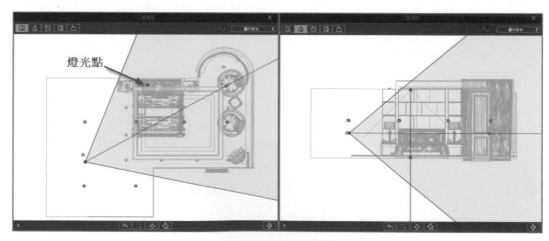

圖 6-22 在 2D 視窗中調整燈光的位置

9 在 2D 視窗上視圖模式下，選取此盞投射燈燈光點，同時按住 Alt 鍵，移動複製
到一旁的投射燈具上，再使用相同的方法，將此盞投射燈移動複製到右側將中間的
2 盞投射燈具上，如圖 6-23 所示。

圖 **6-23** 在左右兩側牆前之天花平頂上設置 4 盞投射燈

10 在燈光列表面板中，再
增加一燈光組然後在其
下新增一盞燈光，並使
用第三章 IES（光域
網）資料夾內第 15 盞
IES 燈光，在**燈光**控
制面板中調整燈光**強度**
為 20000、燈光**角度**為
120 度、**陰影**欄位為勾
選狀態，如圖 6-24 所
示。

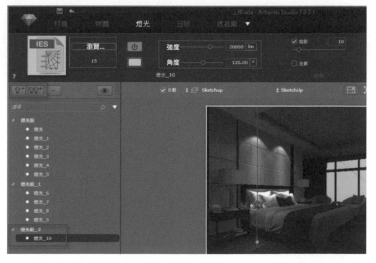

圖 **6-24** 在新增加燈光組中增加一盞泛光燈並調整其各欄位值

11 新增加的燈光會位於鏡頭點上，在 2D 視窗上視圖模式下，將燈光點及目標點移動到天花平頂之任一筒燈位置上，再利用 2D 視窗前視圖模式，將燈光點移動到筒燈的下方位置上，將燈光目標點移動到地面且呈垂直狀態，再利用右視圖、左視圖及背視圖檢查燈光線是否垂直，如圖 6-25 所示，左側圖為上視圖模式，右側圖為前視圖模式。

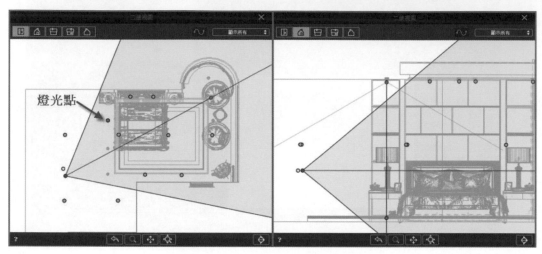

圖 6-25　在 2D 視窗中調整燈光的位置

12 在 2D 視窗中各視圖都呈垂直狀態下，於上視圖模式時燈光點與燈光目標點會合而為一點，這時移動此點會同時移動燈光點與燈光目標點，請同時按住 Alt 鍵，將此盞投射燈移動複製到天花平頂上的其它筒燈上，共設置 8 盞投射燈，其中左前方檯燈上方之筒燈不設置，如圖 6-26 所示。

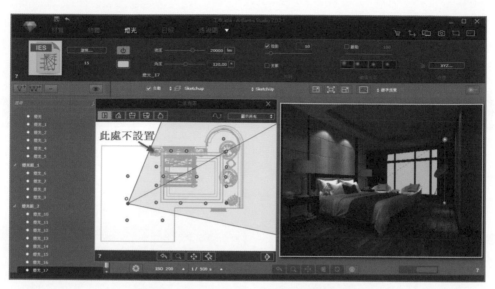

圖 6-26　在天花平頂上共設置 8 盞投射燈

13 在燈光列表面板中，再增加一燈光組然後在其下新增一盞燈光，在**燈光**控制面板中設定燈光**強度**為 40000，燈光**角度**先不調整以利燈光點的移動，**陰影**欄位勾選，增加的燈光會位於鏡頭點上，如圖 6-27 所示。

圖 6-27　新增加燈光組並增加一盞燈光並調整燈光強度為 40000

14 在 2D 視窗上視圖模式下，將燈光點及目標點移動到檯燈的位置上，在**燈光**控制面板中將燈光角度設置 360 度，然後使用前視圖、右視圖及左視圖模式，將其移動到檯燈燈罩內，如圖 6-28 所示，右側圖為右視圖模式、左側圖為上視圖模式。

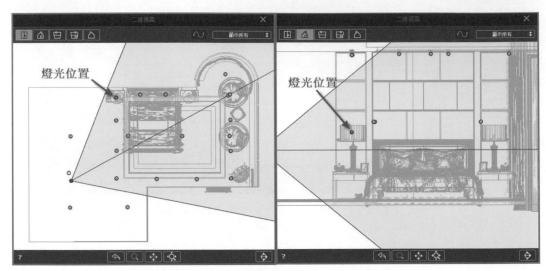

圖 6-28　在 2D 視窗中以各種視圖調整泛光燈位置

15 利用 2D 視窗之上視圖模式下，同時按住 Alt 鍵以使用移動複製方法，再將此泛光燈複製至到床組另一側之檯燈上，如圖 6-29 所示。

圖 6-29　將此泛光燈複製至到床組另一側之檯燈上

16 在燈光列表面板中，再增加一燈光組然後在其下新增一盞燈光，在**燈光**控制面板中

設定燈光強度為
100000，燈光角
度先不調整以利
燈光點的移動，
陰影欄位勾選，
增加的燈光會位
於鏡頭點上，如
圖 6-30 所示。

圖 6-30　新增加燈光組並增加一盞燈光並調整燈光強度為 100000

17 在 2D 視窗上視圖模式下，將燈光點及目標點移動到房體右後方之立燈上，在**燈光**控制面板中將燈光角度設置 360 度，然後使用前視圖、右視圖及左視圖模式，將其移動到立燈之燈體內部，如圖 6-31 所示。

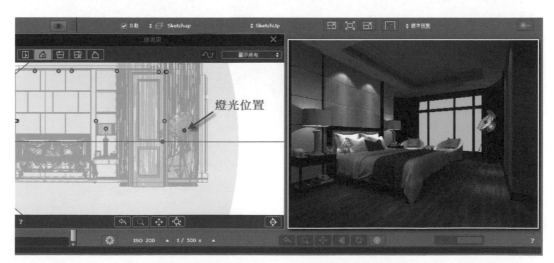

圖 6-31　增設一盞泛光並將其置於立燈之燈體內

18 整體燈光設置完成，其中燈型及投射角度及燈光強度的設定，是否符合真實需要，
 尚待場景材質設定完成才能真正了解，因此，只有等待材質都設定完成後，再做燈
 光的微調即可。

6-4 場景中的材質設定

1 在預備文檔區中選取材質選項，以打開**材質**控制面板，使用滑鼠點擊預覽視窗中之
 地面材質，此材質為在 SketchUp 中賦予之紋理貼圖材質，在材質列表面板中此
 紋理貼圖檔被選中，在**材質**控制面板中會顯示此紋理貼圖的**材質**控制面板，如圖
 6-32 所示。

圖 6-32　預覽視窗中選取地板材質則在**材質**控制面板中顯示此材質各欄位

2 在此**材質**控制面板中，調整**反射層**欄位值為 0.125，再調整**光滑度**欄位值為 730，
 凹凸欄位值為 1.33，其餘欄位值維持系統內定值不予更改，地面木地板材質設置
 完成，如圖 6-33 所示。

<p style="text-align:center">圖 6-33　主臥室木地板的材質設定完成</p>

3 在螢幕下方請打開素材庫分類區，並選取多樣化材質圖示，在其上方展示的材質球區選取 Basic（基本）材質球，將其拖曳至預覽視窗中天花平頂上，在**材質**控制面板中將**漫射層**欄位值調成全白色，**反射層**欄位調成 RGU 均為 80 之顏色，**光滑度**欄位值調整為 360，其餘各欄位值維持不變，如圖 6-34 所示。

<p style="text-align:center">圖 6-34　將天花平頂賦予 Basic 材質球並調整各欄位值</p>

4 預覽視窗中點選場景中之壁
面之壁布材質，在**材質**控制
面板中，將**反射層**欄位值調
整為 0.004，**光滑度**欄位值
調整為 50，**凹凸**欄位值調
整為 0.2，其餘欄位值維持
不變，如圖 6-35 所示。

圖 6-35　場景中牆面之壁布材質設置完成

5 在預覽視窗中點選場景中之
木作材質，在**材質**控制面板
中，將**反射層**欄位值調整為
0.098，**光滑度**欄位值調整
為 620，其餘欄位值維持
不變，如圖 6-36 所示。

圖 6-36　場景中所有木作材質設置完成

6 在螢幕下方請打開素材庫分類區，並選取多樣化材質圖示，在其上方展示的材質球區選取 Fabric 材質球，將其拖曳至預覽視窗中之窗簾上，此時預覽視中之窗簾並未反映該材質，這是材質列表面板中此材質名稱下有一張紋理貼圖遮擋之故，如圖 6-37 所示。

圖 6-37　將窗簾賦予 Fabric 材質球但因原有紋理貼圖阻擋材質表現

7 在材質列表中選取此紋理貼圖，並執行右鍵功能表→**刪除**功能表單，將此紋理貼圖刪除，在**材質**控制面板中，將**混色**欄位勾選，並使用滑鼠右鍵點擊色塊以開啟**色彩**面板，在面板中設定 RGU 欄位值均為 64 之顏色，其餘欄位值維持不變，如圖 6-38 所示。

圖 6-38　將窗簾材質做混色處理

8 在螢幕下方請打開素材庫分類區，並選取多樣化材質圖示，在其上方展示的材質球區選取 Gold（黃金）材質球，將其拖曳至預覽視窗中檯燈之燈座上，在**材質**控制面板中將**反射層**欄位調成 RGU 均為 90 之顏色，其餘欄位值維持不變，如圖 6-39 所示。

圖 6-39　將檯燈之燈座賦予 Gold（黃金）材質球

9 在螢幕下方請打開素材庫分類區,並選取多樣化材質圖示,在其上方展示的材質球區選取 China(瓷器)材質球,將其拖曳至預覽視窗中床頭櫃上茶壺物體上,在**材質**控制面板中將**反射層**欄位調成 RGU 均為 69 之顏色,其餘欄位值維持不變,如圖 6-40 所示。

圖 **6-40** 將茶壺物體賦予 China(瓷器)材質球

10 在螢幕下方請打開素材庫分類區,並選取多樣化材質圖示,在其上方展示的材質球區選取 Stainless steel(不銹鋼)材質球,將其拖曳至預覽視窗天花平頂之筒燈上,如果太細小亦可拖曳至材質列表中之 Color_C03 材質編號上,在**材質**控制面板中將**漫射層**欄位值調成 RGU 均為 145,**反射層**欄位調成 RGU 均為 120 之顏色,其餘欄位值維持不變,如圖 6-41 所示。

圖 6-41 將筒燈賦予 Stainless steel（不銹鋼）材質球

11 在螢幕下方請打開素材庫分類區，並選取多樣化材質圖示，在其上方展示的材質球區選取 Copper（銅）材質球，將其拖曳至預覽視窗中床背景牆之金屬壓條上，或拖曳材質球至材質列表面板上之 Color_D03 材質編號上，在**材質**控制面板中將**漫射層**欄位調成 R = 234、G = 188、U = 60 之顏色，如圖 6-42 所示。

圖 6-42 將床背景牆壓條賦予 Copper（銅）材質球並更改**漫射層**欄位之顏色

⓵⓶ 續在**材質**控制面板中，在床背景牆
之金屬壓條材質上，調整**反射層**欄
位 為 R ＝ 87、G ＝ 56、U ＝ 2
之顏色，其餘欄位值維持不變，如
圖 6-43 所示。

圖 6-43 調整金屬壓條材質反射層欄之顏色值

⓵⓷ 在螢幕下方請打開素材庫分類區，並選取多樣化材質圖示，在其上方展示的材質球
區選取 Stainless steel（不銹鋼）材質球，將其拖曳至立燈的腳架上，如果太細小
亦可拖曳至材質列表面板中之 Color_D12 材質編號上，在**材質**控制面板中將**漫射
層**欄位值調成 RGU 均為 148，**反射層**欄位調成 RGU 均為 95 之顏色，其餘欄
位值維持不變，如圖 6-44 所示。

圖 6-44 將立燈腳架賦予 Stainless steel（不銹鋼）材質球

14 在螢幕下方請打開素材庫分類區，並選取多樣化材質圖示，在其上方展示的材質球區選取 Chromium（鉻）材質球，將其拖曳至立燈金屬圓盤上，如果太細小亦可拖曳至材質列表面板中之 Color_B09 材質編號上，在**材質**控制面板中將**漫射層**欄位值調成 RGU 均為 241，**反射層**欄位調成 RGU 均為 133 之顏色，其餘欄位值維持不變，如圖 6-45 所示。

圖 6-45　將立燈半金屬圓盤賦予 Chromium（鉻）材質球

15 在螢幕下方請打開素材庫分類區，並選取多樣化材質圖示，在其上方展示的材質球區選取 Stainless steel（不銹鋼）材質球，將其拖曳至窗戶之窗框上，如果太細小亦可拖曳至材質列表面板中之 Color_E25 材質編號上，在**材質**控制面板中將**漫射層**欄位值調成 RGU 均為 44，**反射層**欄位調成 RGU 均為 116 之顏色，其餘欄位值維持不變，如圖 6-46 所示。

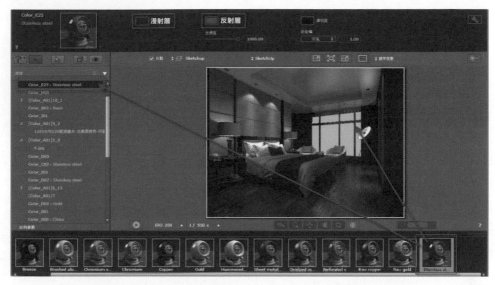

圖 6-46 將窗戶之窗框賦予 Stainless steel（不銹鋼）材質球

16 在螢幕下方請打開素材庫分類區，並選取多樣化材質圖示，在其上方展示的材質球區選取 Neon Glass（發光玻璃）材質球賦予內牆窗戶玻璃，或是將此材質球直接拖曳給材質列表面板上之 Color_H05 材質編號上，在**材質**控制面板中將發光強度調整為 20000，**反射層**欄位調整為 R = 85、G = 170、U = 255 之顏色，如圖 6-47 所示。

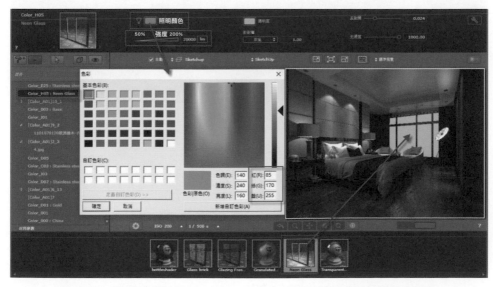

圖 6-47 將窗玻璃賦予 Neon Glass（發光玻璃）材質球並調整發光顏色

17 在螢幕下方請打開素材庫分類區，並選取多樣化材質圖示，在其上方展示的材質球

區選取 Neon Light（自
發光）材質球，將其拖
曳至預覽視窗之檯燈燈
罩上，或是將此材質球
直接拖曳給材質列表面
板上之 Color_001 材質
編號，並在**材質**控制面
板中將發光強度欄調整
為 60000，如圖 6-48
所示。

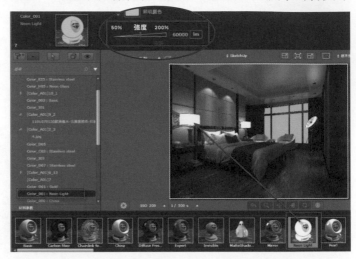

圖 **6-48**　將檯燈燈罩賦予 Neon Light（自發光）材質球並調整發光強度

18 在螢幕下方請打開素材庫分類區，並選取多樣化材質圖示，在其上方展示的材質球
區選取 Neon Light（自發光）材質球，將其拖曳至材質列表面板中之 Color_I03
材質編號上（筒燈燈體），在**材質**控制面板中將**燈光強度**欄位調整為 4000，如圖
6-49 所示。

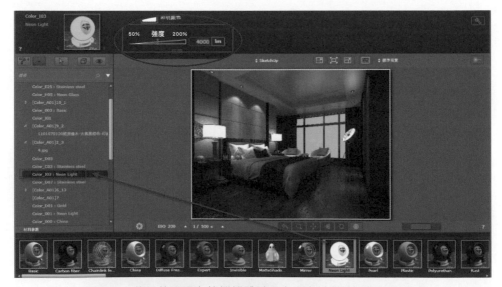

圖 **6-49**　將天花平頂上筒燈燈體賦予自發光材質並調整發光強度

19 在螢幕下方請打開素材庫分類區，並選取多樣化材質圖示，在其上方展示的材質球區選取 Neon Light（自發光）材質球，將其拖曳至材質列表面板中之 Color_I01 材質編號上（造形天花板之燈槽），在**材質**控制面板中將**燈光強度**欄位調整為 200000，如圖 6-50 所示。

圖 6-50　將造形天花板之燈槽賦予自發光材質並調整發光強度

6-5　為場景增加背景及 Artlantis 物體

1 請打開**透視圖**控制面板，現為第一場景設置窗外背景，請選取第一場景，在**透視圖**控制面板中的**背景類型**欄位中選擇圖片模式，再移游標至**背景**欄位中按滑鼠兩下，可以打開**背景**設置面板，如圖 6-51 所示。

圖 6-51　在背景欄位中按滑鼠兩下可以打開**背景**設置面板

2 在**背景**設置面板中按下**瀏覽**按鈕，可以打開**開啟**面板，在該面板中請輸入第六章 maps 資料夾內夜景 .jpg 圖檔，並將**強度**欄位調整為 30，移動滑鼠到場景之背景圖 上，按住滑鼠左鍵不放移動游標以調整背景圖在窗外的最適位置，如圖 6-52 所示。

圖 6-52　調整背景圖在窗外的最適位置

3 請選取**物體**控制面板，並打開素材庫視窗，然後選取使用者材質圖標，在下方面板 中會顯示第五章已聯結之 objects 資料夾選項並顯示其下內容，請選取此資料夾再 執行右鍵功能表→**從清單中移除**功能表單，如圖 6-53 所示，將原先聯結之資料夾 移除。

圖 6-53　執行**從清單中移除**功能表單

4 請依前面章節中介紹於素材庫視窗加入 Artlantis 物體的方法，將第六章內之 objects 資料夾所有物體，加入到使用者材質圖示中，如圖 6-54 所示。

圖 6-54　在素材庫視窗中加入第六章 objects 資料夾所有物體

5 素材庫視窗較佔空間，請在面板中按下右下角**縮減素材庫**視窗按鈕，即可將此視窗關閉，而在素材庫分類區中系統會自動選取使用者材質圖示，並同時在上方展示此資料夾內容，如圖 6-55 所示。

圖 6-55　在分類選項上方展示此資料夾內容

6 在**物體**控制面板開啟狀態下，在素材庫分類區中將 Rug 3×2 019 物體，拖曳到床組之下方地面位置，在控制面板維度區中將 X 軸調整為 280 公分，並在 2D 視窗中調度調整其位置，如圖 6-56 所示。

圖 6-56　將 Rug 3×2 019 物體拖曳到場景中床組之下方地面位置

7 在素材庫分類區中將 Cay trang tri 物體，拖曳到左側床頭櫃下層之書本位置上，在控制面板維度區中將 Z 軸調整為 30 公分，並在 2D 視窗中依各視圖適度調整位置與高度，如圖 6-57 所示。

圖 6-57　將 Cay trang tri 物體放置在左側床頭櫃下層之書本位置上

8 在素材庫分類區中將 TV Samsung 1 物體，拖曳到場景右側牆的壁面上，在控制面板旋轉區中將 Y 軸旋轉 90 度，並在 2D 視窗中依各視圖適度調整位置與高度，如圖 6-58 所示。

圖 6-58　將 TV Samsung 1 物體放置場景右側牆的壁面上

9 在素材庫分類區中將 Toy Bear 物體，拖曳到床組左側的地毯上，在控制面板維度區中調整 Z 軸為 30 公分，在旋轉區中將 Z 軸旋轉 90 度，並在 2D 視窗中依各視圖適度調整位置與高度，如圖 6-59 所示。

圖 6-59　將 Toy Bear 物體拖曳到床組左側的地毯上

10 在素材庫分類區中將 Free plante 物體，拖曳到場景中右前方的位置上，在控制面板維度區中調整 Z 軸為 150 公分，在旋轉區中將 Z 軸旋轉 64.18 度，並在 2D 視窗中依各視圖適度調整位置，如圖 6-60 所示。

圖 6-60 將 Free plante 物體拖曳到場景中右前方的位置上

6-6 Artlantis 燈光與材質的微調

1 從預覽視窗中觀察，可以發現場景尚有不足之處，現試為分析如下：

❶ 場景中整體光線過於平坦無變化，可適度提高投射燈亮度或是物理相機模式中的各欄位值。

❷ 床組上方可以再增加光影變化。

❸ 場景右前方放置盆栽處之空間，光線有偏暗不足現象。

④ 窗外背景圖太過明亮,可以適度調暗。

⑤ 拖曳到左側床頭櫃下層之書本位置上之 Cay trang tri 物體,其高度有必要再調低些。

⑥ 檯燈燈罩之發光材質亮度宜適度調節。

⑦ 立燈內之泛光燈過於強列宜降低亮度值。

2 請開啟**燈光**控制面板,在燈光列表面板中選取第一燈光組(燈光組)之 6 盞泛光燈,在**燈光**控制面板中點擊**開啟或關閉**按鈕,將其全部給予關閉,如圖 6-61 所示。

圖 6-61　將第一燈光組(燈光組)之 6 盞泛光燈全部牆給予關閉

3 在燈光列表面板中,選取第三燈光組(燈光組_2)之 8 盞 IES 燈光,在**燈光**控制面板中將**強度**欄位全部調整為 30000,如圖 6-62 所示,讀者亦可不關閉上述之 6 盞泛光,而直接調整此 8 盞 IES 燈光之燈光強度。

圖 6-62　調整第三燈光組（燈光組_2）之 8 盞 IES 燈光之燈光強度

4 在燈光列表面板中，選取第二燈光組（燈光組_1）之 4 盞 IES 燈光（亦即左右壁面前之燈光），在**燈光**控制面板中將**強度**欄位全部調整為 60000，如圖 6-63 所示。

圖 6-63　調整第二燈光組（燈光組_1）之 4 盞 IES 燈光之燈光強度

5 在**燈光**控制面板開啟狀態下，在 2D 視窗上視圖模式下，將第三燈光組中之任一盞 IES 燈光，移動複製到床舖上方位置，然後選取此盞燈光，同時按住 Alt 鍵，將其再往右邊複製一盞，如圖 6-64 示。

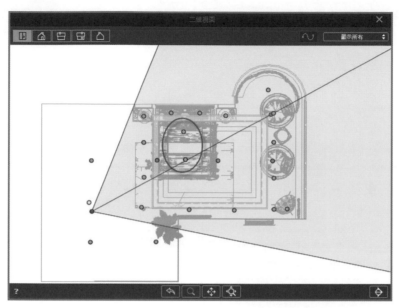

圖 6-64　以移動複製方法在床舖上方增設兩盞 IES 燈光

6 在燈光列表面板中增加一燈光組（燈光組_5），然後將剛增加的 2 盞燈光分別拖曳到此燈光組中，選取此 2 盞燈光，分別賦予第六章 **IES 燈光**資料夾內之**冷風斑點.ies** 燈光，並在**燈光**控制面板中調整燈光強度為 50000，燈光角度為 150，如圖 6-65 所示。

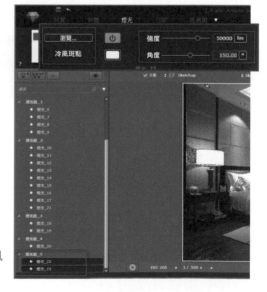

圖 6-65　增加之 2 盞燈光給予冷風斑點 .ies 之 IES 燈光並調整欄位值

7 在燈光列表面板中，再增加一燈光組（燈光組_6）然後在其下新增一盞投射燈光，在燈光縮略圖之燈光列表中選取第 3 盞 IES 燈光，在控制面板中**燈光強度**欄位值調為 10000，燈光角度為 120，如圖 6-66 所示。

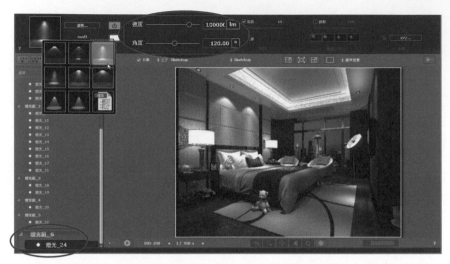

圖 6-66　在新增加燈光組中增加一盞 IES 燈並調整其各欄位值

8 新增加的燈光會位於鏡頭點上，在 2D 視窗上視圖模式下將其移動到場景右前方盆栽的位置上，再利用各視圖將燈光點位於天花平頂上，燈光目標點位於地面上，並且都使兩點都呈垂直狀態，如圖 6-67 所示。

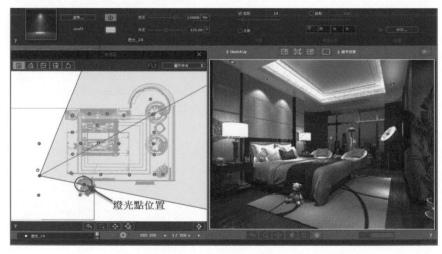

圖 6-67　將新增加的 IES 燈光位於場景右前方之盆栽上方

9 在燈光列表面板中，選取第五燈光組（燈光組 _4）之 1 盞 IES 燈光（亦即立燈之燈罩內之泛光燈），在**燈光**控制面板中將**強度**欄位調整為 30000，如圖 6-68 所示。

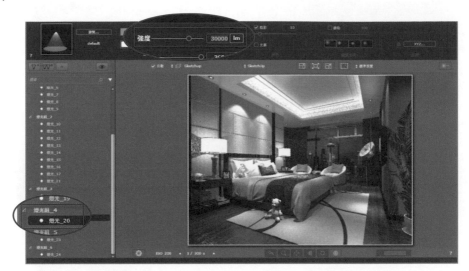

圖 6-68　將第五燈光組（燈光組_4）之 1 盞 IES 燈光調整費度欄位為 80000

10 在燈光列表面板中選取所有之燈光組內之所有燈光，在**燈光**控制面板中啟動燈光鎖，將所有燈光位置鎖住，以防止被不經意的更動，如圖 6-69 所示。

圖 6-69　利用燈光鎖將所有燈光鎖住以防止被不經意的更動

11 打開**材質**控制面板，在材質列表面板中選取 Color_I01 材質編號（造形天花板之燈槽發光材質），在材質面板中將其**強度**欄位調整為 150000，如圖 6-70 所示。

圖 6-70　調整造形天花板之燈槽發光材質之強度為 150000

12 打開**材質**控制面板，在材質列表面板中選取 Color_001 材質編號（檯燈燈罩之發光材質），在材質面板中將其**強度**欄位調整為 40000，如圖 6-71 所示。

圖 6-71　調整檯燈燈罩之發光材質之強度為 40000

⓭打開**透視圖**控制面板，使用滑鼠點擊**背景**欄位以開啟**背景**面板，在面板中將**強度**欄位調整為 15，如圖 6-72 所示。

圖 6-72　開啟**背景**面板並將其**強度**欄位調整為 15

⓮由預覽視窗觀之，場景光線猶顯不足，請在**透視圖**控制面板中按下**渲染參數**設置面板，以打開**渲染參數**設置面板，在面板中請將**快門速度**欄位調整為 300，如圖 6-73所示，如此可以將場景整體提高亮度。

圖 6-73　調整**快門速度**欄位可以整體提高亮度

6-7　執行渲染出圖

1 請維持第一場景被選取狀態，執行螢幕右上角的**開始渲染**工具按鈕，可以打開**最後渲染**面板，在面板中**渲染尺寸**欄位改設定 2000×1500，或依個人電腦配備自行調整之，**平滑化**欄位設定為固定率（3×3），**氛圍**欄位請選擇室內模式，**設定**欄位請選擇品質模式，此處亦考慮個人電腦備配自行選擇適當的模式，如圖 6-74 所示。

圖 6-74　在**最後渲染**面板中設定各欄位值

2 在**最後渲染**面板中，勾選**環境光**欄位，並調整其下尺寸欄位為 55、**強度**欄位為 0.6，再執行**瀏覽**按鈕，可以打開**另存新檔**面板，在面板中**檔案名稱**欄位輸入主臥室 -- 出圖做為出圖名稱，在**存檔類型**欄位選擇 TIFF(*.tif) 檔案格式，如圖 6-75 所示。

圖 6-75　在**另存新檔**面板中輸入檔案名稱及選擇輸出格式

3 在**另存新檔**面板中按下**存檔**按鈕以回到**最後渲染**面板中，請選取**立即渲染**欄位，並按下 OK 按鈕，即可打開渲染視窗執行逐步渲染工作。

4 在經過一段時間的渲染，即可完成渲染圖，以 2000×1500 像素大小的圖檔費時約 34 分鐘完成。本場景渲染完成，經以主臥室 -- 出圖 .tif 為檔名，存放在第六章 Artlantis 資料夾中，如圖 6-76 所示。

圖 6-76　第一場景經最後完成渲染的主臥室透視圖

5 本場景之透視圖經渲染完成後，其品質已直逼照片級水準，因此無需再做後期處理了，這是 Artlantis 7 版本最大改進之處。

6 本場景經全部設置完成，經以主臥室 --OK.atla 為檔名存放在第六章 Artlantis 資料夾中，讀者可以自行開啟以做為練習之參考。

7

中式風格之
餐廳包廂
空間表現

前面第五章以陽光做場景中主要照明，而在第六章中則完全以人工燈光做為主照明，兩者對於光源的運用差異極大，相比較之下當然後者要複雜於前者，如果設計案件有時效之要求時，就必需考慮選擇以陽光做為主要照明，如果想要營造更好氛圍的透視圖表現，則應選擇夜間情境，以營造更佳的光影變化；本章範例場景則為介於兩者之間的情境，它雖然借用白天的陽光做為照明使用，但是並不讓陽光直接照射到屋內，而是以人工燈光做為主要照明，此種情況可能是真實世界的常態，希望藉由本章的訓練，讓讀者能有更廣泛的光線應用經驗，以應付未來職場各項考驗。

一般人稱 Artlantis 為 SketchUp 的渲染伴侶，雖然它是一款獨立的渲染軟體，惟它有獨到的技術可以做無縫的連接，本章中將介紹當場景之結構改變了，如何由 Artlantis 整體參照過來的全過程介紹，雖然前面章節有介紹由物體或材質從場景各別剝離的操作，但不可諱言，這些操作都太過於複雜難操作，終究還是回到建模軟體中操作才是正辦，這對於事後想改變場景的結構相當有助益。而由第八章中再介紹由 SketchUp 增加物件再由 Artlantis 接收的過程，因為兩者均使用相同的原點，因此接收後的位置會是相同的。

本範例是一間中式古典風格之餐廳包廂空間表現，所有桌椅及裝飾物均為中式古典元素，其建模完成並賦材質的場景，如圖 7-1 所示，

圖 7-1　本場景餐廳包廂在 SketchUp 中創建的情形

7-1 鏡頭設定及加入背景

1 進入 Artlantis 7 軟體中，請開啟第七章 Artlantis 資料夾內餐廳包廂 .atl 檔案，系統內定為**透視圖**控制面板，在預覽視窗中只看到灰色的前牆，這是在 SketchUp 中做轉檔處理已將前牆回復顯示，而鏡頭位在房體外的結果，如圖 7-2 所示。

圖 7-2　開啟第七章 Artlantis 資料夾內餐廳包廂.atl 檔案

2 開啟**透視圖**控制面板，執行螢幕右上角的**渲染參數**設置按鈕，可以打開**渲染參數**設置面板，在**渲染尺寸**欄位中將渲染出圖的圖檔設定成 1024×768，並將兩欄位間之接頭相接，亦即維持 4:3 的長寬比值，**平滑化**欄位不勾選，**氛圍**欄位選擇室內，**設定**欄位選擇**速度**，曝光方式選取**物理相機**模式，其他欄位維持內定值不變，如圖 7-3 所示。

圖 7-3　在**渲染參數**設置面板中做各欄位設定

3 在**透視圖**控制面板中將鏡頭剖切兩欄位勾選，打開 2D 視圖於上視圖模式下，將底端的剖切線向上移動到屋內，使能夠看到屋內場景，再移動鏡頭目標點到內牆位置上，如圖 7-4 所示。

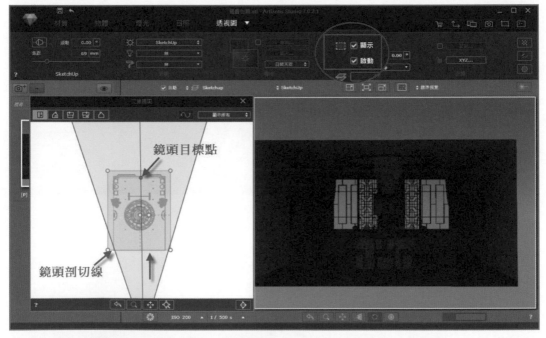

圖 7-4　在 2D 視圖於上視圖模式下將底端的剖切線往上移動到屋內

4 觀看預覽視窗場景，整體場景有過暗現象，這是因為系統設定的日光強度過低所致，為鏡頭設置需要，請打開**日照**控制面板及 2D 視窗，在面板中使用手動模式，暫時將陽光設定在南方位置，陽光角度接近水平，以照亮整個場景，如圖 7-5 所示，如果讀者不做調整亦可。

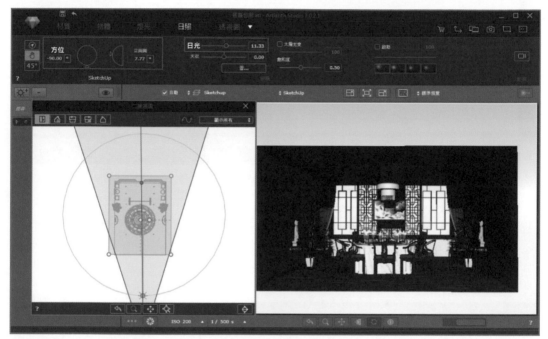

圖 7-5　調整太陽方位及日光強度等欄位以使陽光照亮場景

5 再次開啟**透視圖**控制面板，將**焦距**欄位設定為 40mm，開啟 2D 視窗移動鏡頭點以取最得最佳取鏡，在**透視圖**控制面板中按下 XYZ 按鈕，同時打開 XYZ 面板，在面板中將鏡頭點及其目標點之 Z 軸同時設定為 120 公分，如圖 7-6 所示。

圖 7-6 將鏡頭焦距設為 40mm 並設鏡頭高度為 120 公分

6 由預覽視窗觀之鏡頭景深仍嫌不足，請將**焦距**欄位改為 26mm，鏡頭高度一樣為 120 公分，在 2D 視窗中移動鏡頭點及目標點以取得最佳取鏡，如果讀者尚未取得最佳視覺點，可以參考 XYZ 面板中的座標值，如圖 7-7 所示。

圖 7-7 設鏡頭焦距為 26mm 並移動鏡頭以取得最佳取鏡

7 第一場景設定完成後記得將鏡頭鎖給鎖住，以防此不經意的更動，在**透視圖**列表面板按**增加場景**按鈕，以增加第二場景並把鏡頭鎖打開，以做為後續鏡頭巡弋用，如圖 7-8 所示。

圖 7-8 將第場景鎖住再增加活動的第二場景

8 現為場景設置窗外背景，請選取第 1 場景，在**透視圖**控制面板中的**背景類型**欄位中選擇**圖片**模式，再移游標至**背景**欄位中按滑鼠兩下，可以打開**背景**設置面板，如圖 7-9 所示。

圖 7-9 在**背景**欄位中按滑鼠兩下可以打開**背景**設置面板

9 在該面板中請輸入第七章 maps 資料夾內 natur.jpg 圖檔，並設定圖檔大小為
800×600 公分，在預覽視窗中之場景窗外馬上顯示該圖像，如圖 7-10 所示。

圖 7-10　在場景號 1 場景之窗外匯入一張背景圖

10 在**背景**設置面板仍開啟狀態，在預覽視窗中使用滑鼠按住背景圖，可以任意移動背
景圖，惟因為目前陽光位置只是暫時設置，而且窗玻璃尚未賦予玻璃材質，因此看
不太清楚背景圖，此時只有等待上述條件設置完成後再來調整即可。

7-2　場景中的布光計劃

1 如本章前言所述，本場景設定為白天情境，但並不用陽光直接照射作用，因此，必
需精細使用人工燈光做為場景光影的變化，因設置較多的人工燈光，所以利用本小
節，大略說明整體之布光計劃。

2 拜全局光及光能傳遞（熱輻射）渲染引擎之賜，一般只要隨著場景燈光位置給予配置主燈光及輔助燈光即可，如果場景過於複雜者，可以掌握化繁為簡的原則，則會覺得布光其實相當簡單而且易於執行；惟本場景為突顯餐桌上方之光照效果，在其上增加了多盞原在建模時所無的燈光設置，在此僅提供燈光表現手法以供參考。

3 如以 2D 視窗之上視圖模式觀之，場景中將設置 6 盞泛光燈，並將其置於餐桌位置上，它的功能主要為提亮餐桌上方之光照效果，現以紅色圓圈做為代表泛光燈大致的位置，如圖 7-11 所示。

圖 7-11　紅色圓圈做為代表 6 盞泛光燈大致的位置

4 另增設一組燈光組，以餐桌吊燈位置，設置一盞泛光燈，其作用如上述之燈光組，以提亮餐桌上方之光照效果，現以藍色圓圈為其代表，如圖 7-12 所示。

圖 7-12　設置餐桌吊燈燈光組現以藍色圓圈為代表

5 另增設一組燈光組，以左、右兩側牆面上方之 6 盞投射燈位置，共設置 6 盞 IES 燈光以照射兩側之壁面，現以綠色圓圈為其代表，如圖 7-13 所示。

圖 **7-13** 設置左右兩側牆前的燈光組以綠色圓圈為代表

6 新增加一燈光組，除了兩側牆前之筒燈除外，依天花平頂上之 8 盞筒燈位置上，均設置 IES 燈光，茲以紫色圓圈為代表，如圖 7-14 所示。

圖 **7-14** 設置天花平頂之 8 盞筒燈之 IES 燈光

7 新增設一燈光組，於隔屏前
上方之筒燈位置，設置 1 盞
IES 燈光，並以黃色圓圈為
代表，如圖 7-15 所示。

圖 **7-15** 於隔屏前上方之筒燈位置
IES 燈光以黃色圓圈為代表

8 另外亦設有許多發光材質做間接照明，其亮度可以影響整體燈光的表現，如前面所
言，燈光和材質是相互作用及影響，因此設置燈光的強度惟有等待兩者都完成後，
才能微調以求光影的最佳表現。

7-3 場景中的陽光及燈光設置

1 現設置陽光系統，請先選擇第 1 場景，再打開**日照**控制面板，在列表面板中確認
第 1 場景之 SketchUp 陽光系為啟動狀態（白色顯示），即表示場景與陽光系統
已做聯結，如圖 7-16 所示。

圖 **7-16** 第 1 場景與 SketchUp 陽光系統做聯結

2 在**日照**控制面板中請選取使用手動方式以設置**陽光系統**欄位，請打開 2D 視窗並使處於上視圖模式下，在 2D 視窗中移動太陽光點使位於房體的左側，再利用**日照**控制面板中**立面圖**欄位以控制太陽的角度，如圖 7-17 所示。

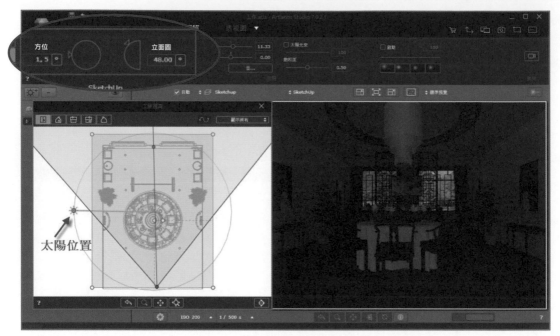

圖 7-17　移動太陽位置及角度以求陽光的最佳表現

3 開啟**透視圖**控制面板，將鏡頭剖切兩欄位勾選去除，亦即不使用鏡頭剖切，如圖 7-18 所示，此時場景會變的相當暗，這是陽光與天空光系統內定值太弱的關係，此處可以先不予理會。

圖 7-18　將鏡頭剖切兩欄位勾選去除

4 回到**日照**控制面板,在控制面板中將**日光**欄位值調整為 28,**天空**欄位值調整為 50,如圖 7-19 所示,從預覽視窗觀之,場景稍為提亮但是否符合所需,尚待人工燈光加入才能了解。

圖 7-19 在**日照**控制面板中調整日照及天空兩欄位值

5 現要在場景中增加人工燈光以做為餐廳包廂的輔助照明,在 Artlantis 之**燈光**控制面板中,預設情形為各欄位呈不啟動狀態,這是它未啟用燈光組所導致,請在**透視圖**控制面板中選取預設的燈光組,如圖 7-20 所示。

圖 7-20 在**透視圖**控制面板中選取預設的燈光組

6 在預備文檔區選取**燈光**選項，以打開**燈光**控制面板，在燈光列表面板中，**按增加燈光**按鈕以增加一盞燈光，在**燈光**控制面板中設定燈光強度為 100000，燈光角度先不調整以利燈光點的移動，**陰影**欄位勾選，增加的燈光會位於鏡頭點上，如圖 7-21 所示。

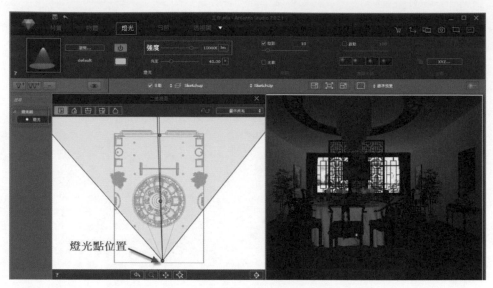

圖 **7-21** 增加一盞投射燈並設燈光強度為 100000

7 在 2D 視窗的上視圖模式中，將燈光點移動到圓餐桌左前方的位置上，再到控制面板中將**角度**欄位值調整為 360，使用前視圖模式，將燈光移至餐桌與天花平頂約一半之高處，如圖 7-22 所示，右側圖為前視圖模式，左側圖為上視圖模式。

圖 **7-22** 在 2D 視窗中調整燈光的位置

8 在 2D 視窗上視圖模式下，選取剛設置的泛光燈按住滑鼠左鍵不放，同時按住
（Alt）鍵移動游標可以執行複製燈光之操作，請在餐桌右前方位置再複製一盞泛光
燈，如圖 7-23 所示。

圖 7-23　在餐桌右前方位置再複製一盞泛光燈

9 在 2D 視窗上視圖模式下，依剛才的布光計劃，按住 Ctrl 鍵以同時選取此 2 盞
泛光燈，按住 Alt 鍵將其往前複製二組，總共再增加了 4 盞泛光以照亮餐桌之桌
面，其燈光強度暫維持原先的設定不予更動，如圖 7-24 所示。

圖 7-24　利用移動複製方法在餐桌上方設置了 6 盞泛光燈

10 在燈光列表面板中，增加一燈光組然後在其下新增一盞燈光，在**燈光**控制面板中設定燈光強度為 200000，燈光角度先不調整以利燈光點的移動，**陰影**欄位勾選，增加的燈光會位於鏡頭點上，如圖 7-25 所示。

圖 7-25　增加一盞投射燈並設燈光強度為 200000

11 在 2D 視窗的上視圖模式中，將燈光點移動到餐桌吊燈的位置上，再到控制面板中將**角度**欄位值調整為 360，使用前視圖模式，將燈光移至吊燈之下方，如圖 7-26 所示，右側圖為前視圖模式，左側圖為上視圖模式。

圖 7-26　在 2D 視窗中調整燈光的位置

12 在燈光列表面板中，再增加一燈光組然後在其下新增一盞燈光，並使用第三章 IES（光域網）資料夾內第 21 盞 IES 燈光，在**燈光**控制面板中調整燈光強度為 50000、燈光角度為 160 度、**陰影**欄位為勾選狀態，如圖 7-27 所示。

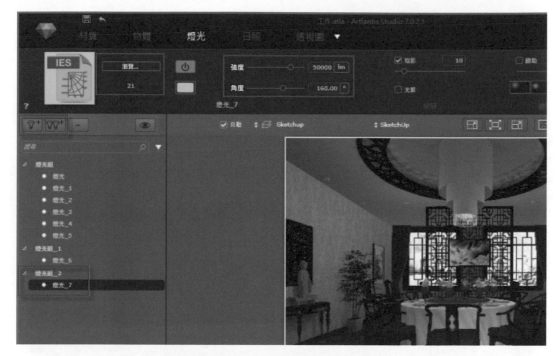

圖 7-27　在新增加燈光組中增加一盞投射燈並調整其各欄位值

13 新增加的燈光會位於鏡頭點上，在 2D 視窗上視圖模式下，將燈光點及目標點移動到左側牆前天花平頂上最前一盞筒燈位置上，再利用 2D 視窗前視圖模式，將燈光點移動到筒燈的下方位置上，將燈光目標點移動到地面且呈垂直狀態，再利用右視圖、左視圖及背視圖檢查燈光線是否垂直，如圖 7-28 所示，左側圖為上視圖模式，右側圖為前視圖模式。

圖 7-28 在 2D 視窗中調整燈光的位置

14 在 2D 視窗上視圖模式下，選取此盞投射燈燈光點，同時按住（Shift + Alt）鍵，向前移動滑鼠到另一筒燈位置，放開按鍵及滑鼠，可以拉出一條兩側為紅色中間為綠色的線，終點為白色點，接著在鍵盤上按（＋）鍵一次，最後按下（Enter）鍵確定，如此可以將燈光點與目標點同時再複製二盞，如圖 7-29 所示。

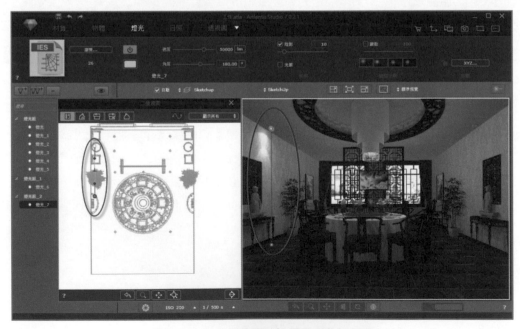

圖 7-29 在左側牆同時設置了三盞投射燈

15 在 2D 視窗上視圖模式下，同時按住 Ctrl 鍵以選取此 3 盞筒燈，再按住 Alt 鍵，將此 3 盞 IES 燈光複製到右側牆前之天花平頂筒燈上，如圖 7-30 所示。

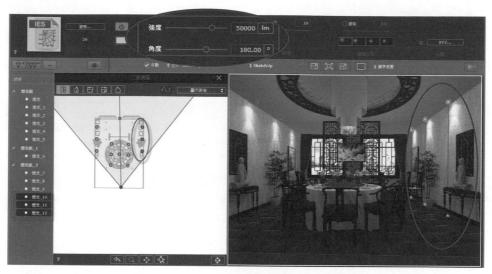

圖 7-30　將此 3 盞 IES 燈光複製到右側前

16 在燈光列表面板中，再增加一燈光組然後在其下新增一盞燈光，並使用第三章 IES（光域網）資料夾內第 22 盞 IES 燈光，在**燈光**控制面板中調整燈光強度為 50000、燈光角度為 120 度、**陰影**欄位為勾選狀態，如圖 7-31 所示。

圖 7-31　在新增加燈光組中增加一盞泛光燈並調整其各欄位值

17 新增加的燈光會位於鏡頭點上，在 2D 視窗上視圖模式下，將燈光點及目標點移動到天花平頂之任一筒燈位置上，再利用 2D 視窗前視圖模式，將燈光點移動到筒燈的下方位置上，將燈光目標點移動到地面且呈垂直狀態，再利用右視圖、左視圖及背視圖檢查燈光線是否垂直，如圖 7-32 所示，左側圖為上視圖模式，右側圖為前視圖模式。

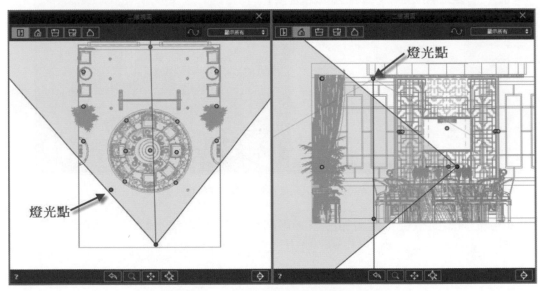

圖 7-32 在 2D 視窗中調整燈光的位置

18 在 2D 視窗中各視圖都呈垂直狀態下，於上視圖模式時燈光點與燈光目標點會合而為一點，這時移動此點會同時移動燈光點與燈光目標點，請同時按住 Alt 鍵，將此盞投射燈移動複製到其它天花平頂的其它筒燈上，共設置 8 盞投射燈，其中隔屏前方之筒燈不設置，如圖 7-33 所示。

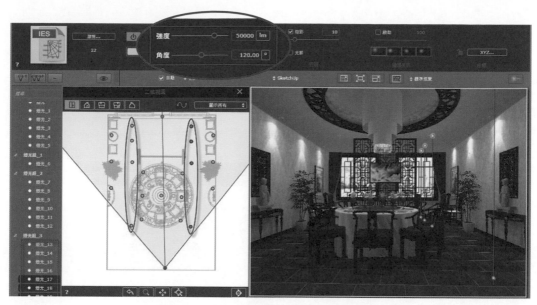

圖 **7-33**　在天花平頂上共設置 8 盞投射燈

19 在燈光列表面板中,再增加一燈光組然後在其下新增一盞燈光,並使用第三章
IES(光域網)資料夾內第 22 盞 IES 燈光,在**燈光**控制面板中調整燈光強度為
80000、燈光角度為 150 度、**陰影**欄位為勾選狀態,如圖 7-34 所示。

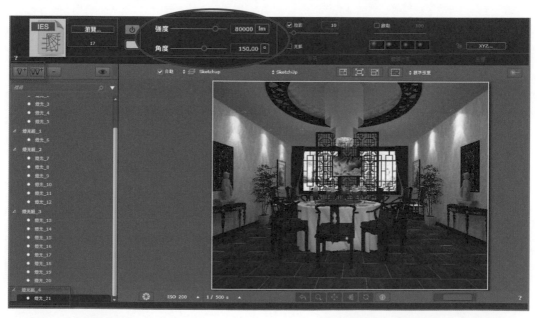

圖 **7-34**　在新增加燈光組中增加一盞 IES 燈光並調整其各欄位值

20 新增加的燈光會位於鏡頭點上，在 2D 視窗上視圖模式下，將燈光點及目標點移動到隔屏前天花平頂之筒燈位置上，再利用 2D 視窗前視圖模式，將燈光點移動到筒燈的下方位置上，將燈光目標點移動到地面且呈垂直狀態，再利用右視圖、左視圖及背視圖檢查燈光線是否垂直，如圖 7-35 所示，左側圖為上視圖模式，右側圖為前視圖模式。

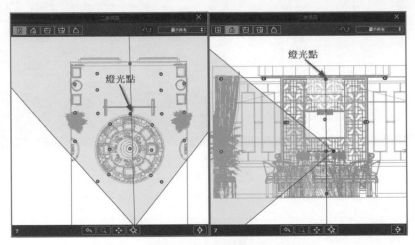

圖 7-35　在 2D 視窗中調整燈光的位置

21 整體燈光設置完成，其中燈型及投射角度及燈光強度的設定，是否符合真實需要，尚待場景材質設定完成才能真正了解，由預覽視窗觀之，目前場景光線尚非明亮，如圖 7-36 所示，此時只有等待材質都設定完成後，再做燈光的微調即可。

圖 7-36　整體燈光設置完成

7-4 場景中的材質設定

1 在預備文檔區中選取材質選項，以打開**材質**控制面板，使用滑鼠點擊預覽視窗中之地面材質，此材質為在 SketchUp 中賦予之紋理貼圖材質，在此**材質**控制面板中，調整**反射層**欄位值為 0.161，勾選**光滑度**欄位並將其欄位值設為 870，**凹凸**欄位值為 1.57，其餘欄位值維持系統內定值不予更改，地面磁磚材質設置完成，如圖 7-37 所示。

圖 7-37　餐廳包廂地面之磁磚材質設定完成

2 在螢幕下方請打開素材庫分類區，並選取多樣化材質圖示，在其上方展示的材質球區選取 Basic（基本）材質球，將其拖曳至預覽視窗中天花平頂上，在**材質**控制面板中將**漫射層**欄位值調成全白色，**反射層**欄位調成 RGU 均為 120 之顏色，**光滑度**欄位值調整為 360，其餘各欄位值維持不變，如圖 7-38 所示。

圖 7-38　將天花平頂賦予 Basic 材質球並調整各欄位值

3 在預覽視窗中點選場景中之壁面壁布材質，在**材質**控制面板中，將**反射層**欄位值調整為 0.008，**光滑度**欄位值調整為 60，**凹凸**欄位值調整為 0.27，其餘欄位值維持不變，如圖 7-39 所示。

圖 7-39　場景中牆面之壁布材質設置完成

4 預覽視窗中點選場景中之木作材質，在**材質**控制面板中，將**反射層**欄位值調整為 0.067，**光滑度**欄位值調整為 610，其餘欄位值維持不變，如圖 7-40 所示。

圖 7-40 場景中所有木作材質設置完成

5 在螢幕下方請打開素材庫分類區，並選取多樣化材質圖示，在其上方展示的材質球區選取 China（瓷器）材質球，將其拖曳至預覽視窗中的左右側牆前人物雕像上，在**材質**控制面板將**反射層**欄位調成 RGU 均為 96 之顏色，其餘欄位值維持不變，如圖 7-41 所示。

圖 7-41　將左右側牆前人物雕像賦予 China（瓷器）材質球

6 在螢幕下方請打開素材庫分類區，並選取多樣化材質圖示，在其上方展示的材質球區選取 China（瓷器）材質球，將其拖曳至預覽視窗中的餐桌上餐具及盆栽容器上，在**材質**控制面板將**反射層**欄位調成 RGU 均為 68 之顏色，其餘欄位值維持不變，如圖 7-42 所示。

圖 7-42　將餐桌上餐具及盆栽容器賦予 China（瓷器）材質球

7 在螢幕下方請打開素材庫分類區，並選取多樣化材質圖示，在其上方展示的材質球區選取 Gold（黃金）材質球，將其拖曳至材質列表中之 Color_C02 材質編號上，這是景場景中桌椅之裝飾線，因為面積太小不容易將材質拖曳到此，在**材質**控制面板中將**漫射層**欄位調成 R＝228、G＝156、U＝22 之顏色，如圖 7-43 所示。

圖 7-43　將床背景牆壓條賦予 Gold（黃金）材質球並更改**漫射層**欄位之顏色

8 續在**材質**控制面板中，將**反射層**欄位調成 RGU 均為 161 之顏色，其餘欄位值維持不變，如圖 7-44 所示。

圖 7-44　將**反射層**欄位調成 RGU 均為 161 之顏色

9 在螢幕下方請打開素材庫分類區，並選取多樣化材質圖示，在其上方展示的材質球區選取 Glazing Fresnel（菲涅耳玻璃）材質球，將其拖曳至預覽視窗中餐桌上酒杯，在**材質**控制面板中將**折射值**欄位中選擇玻璃，其餘各欄位值維持不變，如圖 7-45 所示。

圖 **7-45** 　將餐桌上酒杯賦予 Glazing Fresnel（菲涅耳玻璃）材質球

10 在螢幕下方請打開素材庫分類區，並選取多樣化材質圖示，在其上方展示的材質球區選取 Glazing Fresnel（菲涅耳玻璃）材質球，將其拖曳至預覽視窗中餐桌上玻璃轉盤，在**材質**控制面板中將**透明度**欄位設定成 R = 160、G = 214、U = 192 之顏色，其餘各欄位值維持不變，如圖 7-46 所示。

圖 7-46　將餐桌上玻璃轉盤賦予 Glazing Fresnel 材質球並調整**透明度**欄位顏色

11 使用滑鼠點擊預覽視窗中之吊燈燈體材質，在材質列表面板中 Color_K05 材質被選取，在材質名稱上執行右鍵功能表→**增加紋理**功能表單，如圖 7-47 所示，在開啟的**開啟**面板中選取第七章 maps 資料夾中之 ici.jpg 圖檔。

圖 7-47　執行右鍵功能表中之**增加紋理**功能表單

12 在材質列表面板中選取此 ici.jpg 圖檔，這是一張白紙的圖像檔，在**材質**控制面板中按下 HV 按鈕，可以打開**維度**面板，在此面板中**代表**選項下之兩欄位勾選，則整個白色圖檔會布滿整個吊燈燈體，如圖 7-48 所示。

圖 7-48 　將 ici.jpg 圖檔布滿整個吊燈燈體

13 在**維度**面板中按下 OK 按鈕以回到材質列表面板，在面板中勾選**混色**欄位，並將混色顏色設定成 R = 189、G = 106、U = 34 之顏色，如圖 7-49 所示。

圖 7-49 　啟用**混色**欄位並更改其顏色

14 續在**材質**控制面板中,將**反射層**欄位值調整為 0.012,**光滑度**欄位值調整為 160,**環境**欄位值調整為 8,其餘欄位值維持不變,如圖 7-50 所示。

圖 7-50 續在**材質**控制面板中調整各欄位值

15 在螢幕下方請打開素材庫分類區,並選取多樣化材質圖示,在其上方展示的材質球區選取 Stainless steel(不銹鋼)材質球,將其拖曳至材質列表面板中之 Color_C05(筒燈之燈座),在**材質**控制面板中將**漫射層**欄位調成 RGU 均為 190 之顏色,**反射層**欄位調成 RGU 均為 140 之顏色,其餘各欄位值維持不變,如圖 7-51 所示。

圖 7-51 將筒燈燈座賦予 Stainless steel(不銹鋼)材質球

16 在螢幕下方請打開素材庫分類區，並選取多樣化材質圖示，在其上方展示的材質球區選取 Neon Glass（發光玻璃）材質球賦予內牆之窗戶玻璃，在**材質**控制面板中將發光強度調整為 8000，如圖 7-52 所示。

圖 7-52 　將內牆上之窗戶玻璃賦予 Neon Glass（發光玻璃）材質球

17 在螢幕下方請打開素材庫分類區，並選取多樣化材質圖示，在其上方展示的材質球區選取 Neon Light（自發光）材質球，將其拖曳至材質列表面板中之 Color_I03 材質編號上（筒燈燈體），在**材質**控制面板中將**燈光強度**欄位調整為 6000，如圖 7-53 所示。

圖 7-53　將天花平頂上筒燈燈體賦予自發光材質並調整發光強度

18 在螢幕下方請打開素材庫分類區，並選取多樣化材質圖示，在其上方展示的材質球區選取 Neon Light（自發光）材質球，將其拖曳至材質列表面板中之 Color_ I01 材質編號上（造形天花板之燈槽），在**材質**控制面板中將**燈光強度**欄位調整為 200000，並將燈光顏色設定成 R = 233、G = 201、U = 34 之顏色如圖 7-54 所示。

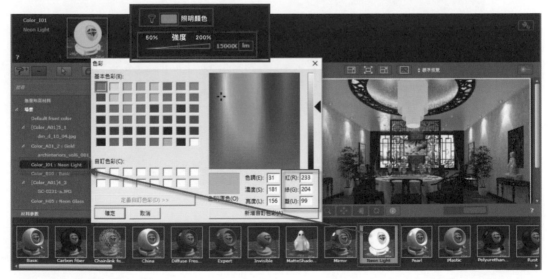

圖 7-54　將造形天花板之燈槽賦予自發光材質並調整發光強度及顏色

7-5 改變場景結構的處理程序

在預覽視窗中觀看餐廳包廂場景，左、右兩側牆面似乎過於單調缺少變化，現示範由 SketchUp 改變房體結構，然後再由 Artlantis 接續操作情形；當然如果壁面的材質不做處理，亦可單就壁面造形單獨匯出，然後在 Artlantis 中將其合併亦可，而有關合併模型部分將待下一章再做操作說明。

1 請將前面已完成鏡頭、日照、燈光及材質設置的場景先另外以別檔名儲存，本場景經以餐廳包廂 -- 參照 .atl 為檔名存放在第七章 Artlantis 資料夾中，以供後續操作中使用。

2 請進入 SketchUp 程式中，打開第七章內餐廳包廂 .skp 檔案，這是由 SketchUp 創建完成餐廳包廂場景，請選取前牆將其隱藏，即可觀看房體內之場景，如圖 7-55 所示。

圖 7-55 隱藏前牆以觀看房內場景

3 請執行下拉式功能表**檔案→匯入**功能表單，將第七章元件資料夾中牆造形 .skp 元件匯入到場景左側牆位置，並將內側與窗簾盒齊，如圖 7-56 所示。

圖 7-56　將牆造形.skp 元件匯入到場景左側牆位置

4 將視圖轉到左側牆屋外位置，使用**矩形**工具，以圖示 1、2 點為畫矩形的第一、二角點，可以將牆造形元件內的面與其它牆面做分割處理，如圖 7-57 所示。

圖 7-57　使用**矩形**工具將牆造形元件內的面與其它牆面做分割處理

5 使用移動工具，將此牆造形元件移動複製到場景內之右側牆上，並做紅色軸的鏡向處理，再使用**矩形**工具，以相同的方法，將元件內的面與其它牆面做分割處理，如圖 7-58 所示。

圖 7-58　將左側牆上之牆造形元件複製到右側牆並做面的分割處理

6 選取左側牆牆造形元件內之壁面，請賦予第七章 maps 資料夾內 10816.jpg 圖檔，以做為牆面之紋理貼圖，在材料管理面板中將圖檔寬度調整為 200 公分，再將此紋理貼圖賦予右側牆元件內之壁面，如圖 7-59 所示。

圖 7-59　將 10816.jpg 圖檔做為兩側元件內壁面之紋理貼圖

7 當完成以上之操作將前牆顯示回來，執行下拉式功能表→**檔案**→**匯出**→ **3D 模型**功能表單，可以打開**匯出模型**面板，在面板中**匯出類型**欄位選擇 Artlantis 6.5 的檔案格式，並設檔名為餐廳包廂 -- 更改 .atl，如圖 7-60 所示。

圖 7-60　將場景以餐廳包廂--更改為檔名再次匯出

8 當指定存放路徑妥當後，請在面板中按下**匯出**按鈕，即可將本場景以**餐廳包廂 --更改**為檔名執行匯出；請重新回到剛才的 Artlantis 場景中，執行應用程式功能表按鈕→**開啟**→ Artlantis 文件功能表單，如圖 7-61 所示。

圖 7-61　執行**開啟**→**Artlantis 文件**功能表單

9 當執行**開啟**→ **Artlantis 文件**功能表單後，可以打開**開啟**面板，在面板中請選取第七章 Artlantis 資料夾內餐廳包廂 -- 更改 .atl 檔案，如圖 7-62 所示，這是剛才從 SketchUp 匯出的檔案，如果讀者自行存檔者請開啟自設的檔案。

圖 **7-62** 選取第七章 Artlantis 資料夾內餐廳包廂--更改.atl 檔案

10 請在面板中按下**開啟**按鈕，在預覽視窗中可以看出餐廳包廂原來的場景，它是原始未做鏡頭、陽光、燈光及材質設定的場景，請執行應用程式功能表按鈕→**使用參考檔案**功能表單，如圖 7-63 所示。

圖 7-63 執行**使用參考檔案**功能表單

11 當執行**使用參考檔案**功能表單後可以開啟**使用參考檔案**面板，在面板中將相同材料識別碼欄位勾選並按下所有按鈕，再按下**瀏覽**按鈕，在打開的**開啟舊檔**面板中選取剛存檔的餐廳包廂 -- 參照 .alt 檔案，如圖 7-64 所示。

圖 7-64　在**參考檔案**面板中做各欄位設定

12 當在參考檔案面板中按下　OK　按鈕後，場景中已可恢復之前的所有設置，且兩側
牆面也顯示了剛才在　SketchUp　中所做的變動，惟發光材質仍處於不啟動狀態，
在**透視圖**控制面板中，請將三組發光材質給予啟動，如圖　7-65　所示。

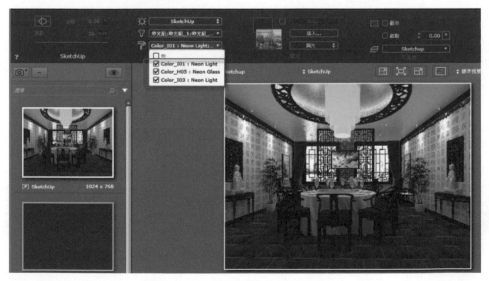

圖 7-65　將三組發光材質給予啟動

7-6 為場景增加 Artlantis 物體

1 請選取**物體**控制面板，並打開素材庫視窗，然後選取使用者材質圖標，在下方面板中會顯示第六章已聯結之 objects 資料夾選項並顯示其下內容，請選取此資料夾再執行右鍵功能表→**從清單中移除**功能表單，將原先之 objects 資料夾移除。

2 請依前面章節中介紹於素材庫視窗加入 Artlantis 物體的方法，將第七章內之 objects 資料夾所有物體，加入到使用者材質圖示中，如圖 7-66 所示。

圖 7-66　在素材庫視窗中加入第七章 objects 資料夾所有物體

3 素材庫視窗較佔空間，請在面板中按下右下角**縮減素材庫**視窗按鈕，即可將此視窗關閉，而在素材庫分類區中系統會自動選取使用者材質圖示，並同時在上方展示此資料夾內容，如圖 7-67 所示。

圖 7-67　在分類選項上方展示此資料夾內容

4 在**物體**控制面板開啟狀態下,在素材庫分類區中將 Sofa 01 物體,拖曳到房體內任一地面位置,在 2D 視窗中將其移動到隔屏的後方,然後在旋轉區中將 Z 軸旋轉 180 度以使面向窗戶,如圖 7-68 所示。

圖 **7-68** 將 Sofa 01 物體拖曳到場景中隔屏後方位置

5 在**物體**控制面板開啟狀態下,在素材庫分類區中將 Pot_fleur_01 物體,拖曳到房體內任一地面位置,在維度區中將 Z 軸調整為 100 公分,然後在 2D 視窗中,利用各視圖將其調整到圓茶几上,再將其另外複製一份到另一側牆之圓茶几上,如圖 7-69 所示。

圖 7-69 將 Pot_fleur_01 物體放置在兩側之圓茶几上

6 在**物體**控制面板開啟狀態下，在素材庫分類區中 Gom 13 物體，拖曳到房體內任一地面位置，在維度區中將 Z 軸調整為 30 公分，再將 impatiens_newguinea_hybrids_13 物體，拖曳到房體內任一地面位置，在維度區中將 Z 軸調整為 60 公分，然後在 2D 視窗中，利用各視圖將花卉移動到容器物體上，如圖 7-70 所示。

圖 7-70 利用 2D 視窗各視圖將花卉移動到容器物體上

7 同時選取 Gom 13 及 impatiens_newguinea_hybrids_13 物體，在 2D 視窗中利用各視圖，將其移動到餐桌上方之圓轉盤上，如圖 7-71 所示。

圖 7-71　將兩物體移動到餐桌上方之圓轉盤上

8 在**物體**控制面板開啟狀態下，在素材庫分類區中 Bottiglia、Bottiglia vino 及 Bottiglia vino2 等 3 物體，拖曳到餐桌上方之圓轉盤上，在維度區中將 3 物體之 Z 軸都調整為 45 公分，如圖 7-72 所示。

圖 **7-72** 　將 Bottiglia 等 3 物體拖曳到餐桌上方之圓轉盤上

7-7 Artlantis 材質與燈光的微調

1 從預覽視窗觀察，可以發現場景中尚有不足之處，現試為分析如下：

❶ 場景光線有點偏暗。

❷ 背景圖有過於曝光現象，宜降低光亮以看清背景。

❸ 兩側牆面之 IES 燈光表現過亮宜降低亮度。

❹ 兩側牆面材質宜增加其凹凸度。

❺ 造形天花板之燈槽燈光宜再加強。

2 為增加整體場景亮度，請打開**透視圖**控制面板，使用滑鼠點擊**渲染參數**按鈕，以打開**渲染參數**設置面板，在面板中請更改快門速度為 250，如圖 7-73 所示。

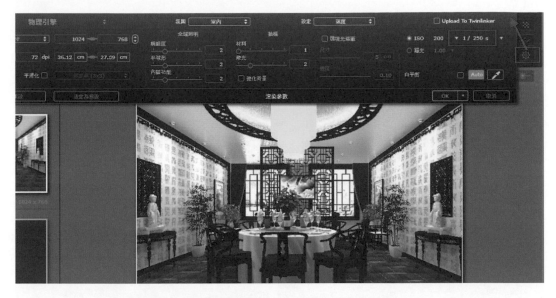

圖 7-73　在渲染參數設置面中調整快門速度為 250

3 請打開**日照**控制面板，在面板中將**天空**欄位值調整為 0，以降低天空光強度，此時窗外之景物已可清楚看見，如圖 7-74 所示。

圖 7-74　在**日照**控制面板中將天空欄位值歸 0

4 請打開**燈光**控制面板，在燈光列表面板中選取燈光組 _2 之 6 盞投射燈，此燈光組為兩側壁面之投射燈，在**燈光**控制面板中將**燈光強度**欄位值改為 30000，如圖 7-75 所示。

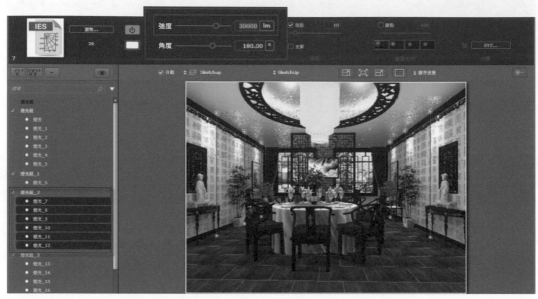

圖 **7-75** 選取兩側壁面之 6 盞投射燈並調整燈光強度

5 開啟**材質**控制面板，使用滑鼠點擊壁面材質，可以顯示此材質之控制面板，在面板中將**反射層**欄位值調整為 0.004，將**光滑度**欄位值調整為 120，**凹凸**欄位值為 -1，如圖 7-76 所示。

圖 **7-76** 調整壁面之反射層、光滑度及凹凸參欄位值

6 開啟**材質**控制面板,在材質列表面板中選取 Color_I01 材質編號,此為造形天花板燈槽之發光材質,在控制面板中將**發光強度**欄位值調整為 200000,如圖 7-77 所示。

<p align="center">圖 7-77　將造形天花板燈槽之發光材質調整發光強度為 200000</p>

7-8 執行渲染出圖

1 請維持第一場景被選取狀態,執行螢幕右上角的**開始渲染**工具按鈕,可以打開**最後渲染**面板,在面板中**渲染尺寸**欄位改設定 2000×1500,或依個人電腦配備自行調整之,**平滑化**欄位設定為固定率(3×3),**氛圍**欄位請選擇室內模式,**設定**欄位請選擇**品質**模式,此處亦考慮個人電腦備配自行選擇適當的模式,如圖 7-78 所示。

圖 7-78　在**最後渲染**面板中設定各欄位值

2 在**最後渲染**面板中，請執行**瀏覽**按鈕，可以打開**另存新檔**面板，在面板中**檔案名稱**欄位輸入餐廳包廂 -- 出圖做為出圖名稱，在**存檔類型**欄位選擇　TIFF(*.tif) 檔案格式，如圖　7-79　所示。

圖 7-79　在**另存新檔**面板中輸入檔案名稱及選擇輸出格式

3 在**另存新檔**面板中按下存檔按鈕以回到**最後渲染**面板中，請選取**立即渲染**欄位，並按下　OK　按鈕，即可打開渲染視窗執行逐步渲染工作。

4 在經過一段時間的渲染，即可完成渲染圖，以 2000×1500 像素大小的圖檔費時約 47 分鐘完成。本場景渲染完成，經以餐廳包廂 -- 出圖 .tif 為檔名，存放在第七章 Artlantis 資夾中，如圖 7-80 所示。

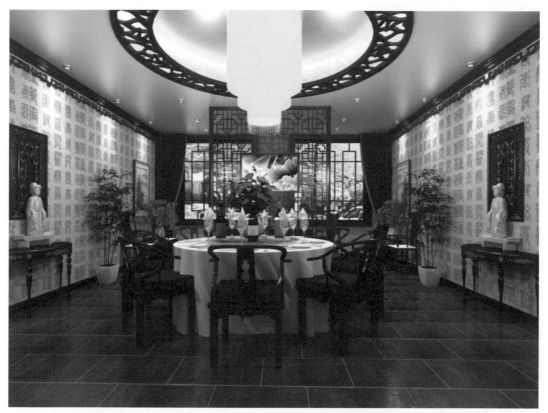

圖 7-80　經最後完成渲染的餐廳包廂透視圖

5 本場景之透視圖經渲染完成後，其品質已直逼照片級水準，因此無需再做後期處理了，而且其渲染速度之快為其它渲染軟體所不及，這是 Artlantis 7 版本最大改進處。

6 本場景經全部設置完成，經以餐廳包廂 --OK.atla 為檔名存放在第七章 Artlantis 資料夾中，讀者可以自行開啟以做為練習之參考。

MEMO

8

圓弧風格之
汽車展示廳
空間表現

本章範例為圓形式的汽車展示空間表現，其設計風格頗為匠心獨具，讓汽車隨著圓弧邊窗而展示，其建模技巧完全違背了 SketchUp 直、方軸向的技術規則，因此其難度相對較為困難，在在考驗著創作者的使用技巧與耐心。不僅如此，本場景最終渲染要表現的是室內材質的質感，以及空間明亮透空的科技感，在人工燈光單一的 Artlantis 中，想要達成如此成果也是一大技術考驗；至於如何達到異於常態的建模技巧，請讀者自行參閱作者為 SketckUp 與寫作的一系列書籍，而如何在 Artlantis 渲染出明亮透通質感的透視圖表現，則在本章中將有詳細的操作說明。

在網路上可以蒐集到相當多的 SketchUp 汽車模型，於場景中本該放置以做為展示的主要內容，惟本場景捨棄這樣的思維，改由 Artlantis 中才加入汽車物體，雖然此類物體在網路上較為稀少不易蒐集，不過它們一般都是已具有材質屬性的物體，在設置過程中只要稍加修改即可使用，無形中可以減少渲染建置時間，在此提供讀者於操作 Artlantis 時的另一種思考方向。如圖 8-1 所示，為汽車展示廳場景在 SketchUp 創建之情形。

圖 8-1　汽車展示廳場景在 SketchUp 創建之情形

8-1　場景中的鏡頭設定

1 進入 Artlantis 7 軟體中，請開啟第八章 Artlantis 資料夾內汽車展示廳 .atl 檔案，在預覽視窗中會直接看到場景內部，這是在 SketchUp 中將鏡頭直接置於室內之故，如圖 8-2 所示。

圖 8-2　開啟第八章 Artlantis 資料夾內汽車展示廳.atl 檔案

2 在**透視圖**控制面板中，請執行面板右下角的**渲染參數**設置按鈕，可以打開**渲染參數**設置面板，在**渲染尺寸**欄位中將渲染出圖的圖檔設定成 1200×675，並將兩欄位間之接頭相接，亦即維持 16:9 的長寬比值，**平滑化欄位不勾選**，**氛圍**欄位選擇室內，**設定**欄位選擇**速度**，曝光選擇物理相機模式，其他欄位維持內定值不變，如圖 8-3 所示。

圖 8-3　在**渲染參數**設置面板中做各欄位值設定

3 由預覽視窗觀之，場景有點昏暗不利於鏡頭之設置，請打開**日照**控制面板，將**太陽方位**及**角度**適度調整，再調整**日光**及**天空**兩欄位值，以使場景充滿光亮，如圖 8-4 所示，此處的調整只是暫時性，當設置完人工燈光後會把此陽光關閉。

圖 8-4　在**日照**控制面板中設定各欄位值以調亮場景

4 開啟**透視圖**控制面板，將**焦距**欄位設定為 40mm，開啟 2D 視窗移動鏡頭點以取得最佳鏡頭角度，在**透視圖**控制面板中按下 XYZ 按鈕，同時打開 XYZ 面板，在面板中將鏡頭點與目標點之 Z 軸都設為 120，如圖 8-5 所示。

圖 8-5　將鏡頭焦距設為 40mm 並移動鏡頭以取最佳角度

5 由預覽視窗觀之鏡頭景深仍然不足，請將**焦距**欄位改為 28mm，在 XYZ 面板中將鏡頭點與目標點之 Z 軸都設為 150，在 2D 視窗中移動鏡頭點及目標點以取得最佳角度，如果讀者尚未取得最佳視覺點，可以參考 XYZ 面板中的座標值，如圖 8-6 所示。

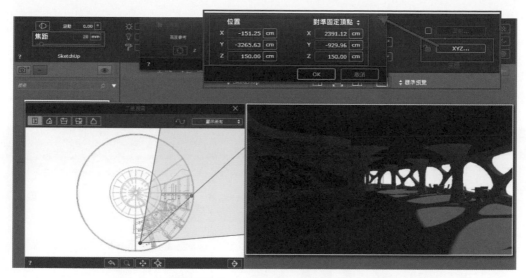

圖 8-6　設鏡頭焦距為 28mm 並移動鏡頭以取得最佳取鏡

6 第一場景設定完成後記得將鏡頭鎖給鎖住，以防止不經意的鏡頭更動，在**透視圖**列表面板按**增加場景**按鈕，以增加第二場景並把鏡頭鎖打開，以做為場景巡弋之用，如圖 8-7 所示。

圖 8-7　增加第二場景以做為場景巡弋之用

8-2 為場景增加 Artlantis 物件

1️⃣ 請選取**物體**控制面板，並打開素材庫視窗，然後選取使用者材質圖標，在下方面板中會顯示第六章已聯結之 objects 資料夾選項並顯示其下內容，請選取此資料夾再執行右鍵功能表→**從清單中移除**功能表單，將原先之 objects 資料夾移除。

2️⃣ 請依前面章節中介紹於素材庫視窗加入 Artlantis 物體的方法，將第八章內之 objects 資料夾所有物體，加入到使用者材質圖示中，如圖 8-8 所示。

圖 8-8　在素材庫視窗中加入第八章 objects 資料夾所有物體

3️⃣ 素材庫視窗較佔空間，請在面板中按下右下角**縮減素材庫**視窗按鈕，即可將此視窗關閉，而在素材庫分類區中系統會自動選取使用者材質圖示，並同時在上方展示此資料夾內容，如圖 8-9 所示。

圖 8-9　在分類選項上方展示此資料夾內容

4 在**物體**控制面板開啟狀態下，在素材庫分類區中將 hyundai ggenesis_1 汽車物體，拖曳到場景左前方之展示台上，目前看不到汽車物體，這是因為該物體體積過大所致，請在**物體**控制面板維度區中將 Z 軸調整 140 公分，即可看見正常的汽車物體，如圖 8-10 所示。

圖 8-10　將 hyundai ggenesis_1 汽車物體拖進場景中並調整 Z 軸高度

5 在**物體**控制面板旋轉區中旋轉 Z 軸角度，以調整汽車物體之方向，在 2D 視窗上視圖模式下，移動汽車物體到展示台的中間位置，如圖 8-11 所示。

圖 8-11　利用 2D 視窗上視圖模式下調整汽車物體之位置

6 在**物體**控制面板開啟狀態下，在素材庫分類區中將 Bmw 5er Lim_1 汽車物體，先拖曳到場景左前方地面上，再使用 2D 視窗各視圖，將其移動到左方第二展示台上，如圖 8-12 所示。

圖 8-12　將 Bmw 5er Lim_1 汽車物體拖曳到第二展示台

7 打開透視控制面板，選取第二場景並將鏡頭轉到第二展示台前方，再打開**物體**控制面板，在旋轉區中將 Z 軸旋轉（-64.9）度，如圖 8-13 所示，再將場景轉回到第一場景。

圖 8-13　利用第二場景調整第二展示台上汽車之角度

8 至於其它汽車物體，請讀者依前面示範的方法，將其拖曳到右側圓弧窗戶前，如果汽車高度過高，請一律在維度區中調整 Z 軸為 140 公分，再利用旋轉區 Z 軸欄位調整角度，最後使用 2D 視窗上視圖模式適度調整位置，如圖 8-14 所示，為完成右側 5 輛汽車之擺設。

圖 8-14　完成右側 5 輛汽車之擺設

9 在素材庫分類區中將 Pot_fleur_02 盆栽物體，拖曳到右側最後一輛汽車之右前方位置之地面上，再使用 2D 視窗上視圖模式調整其位置，在**物體**控制面板維度區中，將 Z 軸之高度調整為 240，其餘欄位維持不變，如圖 8-15 所示。

圖 8-15　將 Pot_fleur_02 盆栽物體拖曳到右側最後一輛汽車之右前方位置

10 在素材庫分類區中將 05 之 3D 人物物體，拖曳到左側第一展示台上，在**物體**控制面板旋轉區中，將 Z 軸做旋轉以適度調整人物面向，再使用 2D 視窗上視圖模式調整其位置，如圖 8-16 所示。

圖 8-16　將 05 之 3D 人物物體拖曳到左側第一展示台上

11 在素材庫分類區中將 02 之 3D 人物物體，拖曳到右側第一輛車之右前方位置上，在**物體**控制面板旋轉區中，將 Z 軸做旋轉以適度調整人物面向，再使用 2D 視窗上視圖模式調整其位置，如圖 8-17 所示。

圖 8-17　將 02 之 3D 人物物體拖曳到右側第一輛車之右前方位置上

12 在素材庫分類區中將 girl_4 之 2D 人物物體，拖曳到右側第三輛車之右前方位置上，在預覽視窗中並無顯示此物體，請在**物體**控制面板中將**高度**欄位值調整為 175 即可正常顯示，如圖 8-18 所示。

圖 8-18　將 girl_4 之 2D 人物物體拖曳到場景中並更改高度欄位值

13 在素材庫分類區中將 hand shake 之 2D 人物物體，拖曳到左側第二展示台前方位置上，如圖 8-19 所示，依一般作圖習慣，會將 3D 人物置於近景處，而 2D 人物則置於中、遠景處，在此僅提供參考。

圖 8-19　將 hand shake 之 2D 人物物體拖曳到場景中

15 這些物體位置是否合宜，另待其他設置完成時再做調整，如果一切都滿意，在列表面板中選取所有物件，然後在**物體**控制面板中將鎖欄位鎖上，如圖 8-20 所示，以防不經意更動，如想做調整再打開鎖即可。

圖 8-20　在列表面板選取所有物件並將其鎖上

8-3 場景中的布光計劃

1 本場景為夜間場景，依第六章之布光經驗，只要對著建模的燈光設置做布光設置即可，惟本場景範圍實在太大，如果依一般經驗依樣畫葫蘆，可能會讓初學者感覺茫然而無從下手。

2 其實依燈具位置設置燈光只是一種簡單可行方法，但在場景範圍廣且複雜時，就必需掌握化繁為簡的原則，原則上可以忽略燈具的設置，而以照亮主體物為主要目的設置燈光，本場景之主體物即展示之汽車。

3 如以 2D 視窗之上視圖模式觀之，場景中將設置 14 盞泛光燈，每輛汽車上方設置兩盞，它的功能主要功能為提照亮每一輛汽車主體，而且每盞燈光強度加以強化，現以紅色圓圈做為代表兩盞泛光燈大致的位置，如圖 8-21 所示。

4 另增設一組燈光組，以走道上方天花平頂之吸頂燈位置，共設計 14 盞投射燈，以做為場景中之輔助照明，現以藍色圓圈為代表，如圖 8-22 所示。

圖 8-21 每一紅色圓圈做為代表 2 盞泛光燈大致的位置

圖 8-22 於走道位置設置 14 盞投射燈以藍綠色圓圈為代表

5 另外亦設有許多發光材質做間接照明，其亮度可以影響整體燈光的表現，如前面所言，燈光和材質是相互作用及影響，因此設置燈光的強度惟有等待兩者都完成後，才能微調以求光影的最佳表現。

8-4 場景中的燈光設置

1 請先選擇第一場景，現要在場景中增加人工燈光以照亮整個展示廳區域，在 Artlantis 中**燈光**控制面板在預設情形下各欄位為不啟動狀態，這是它未啟用燈光組所導致，請在**透視圖**控制面板中選取預設燈光組，如圖 8-23 所示。

圖 8-23　在**透視圖**控制面板中選取預設燈光組

2 在預備文檔區選取**燈光**選項，以打開**燈光**控制面板，在燈光列表面板中，按增加燈光按鈕以增加一盞燈光，在**燈光**控制面板中設定燈光強度為 1000000，燈光角度先不調整以利燈光點的移動，**陰影**欄位勾選，增加的燈光會位於鏡頭點上，如圖 8-24 所示。

圖 8-24　增加一盞投射燈並設燈光強度為 1000000

3 本場景為夜間情境，因此回到**透視圖**控制面板中，將陽光欄位選擇為**無**模式，亦即將陽光系統關閉，如圖 8-25 所示，再次選取燈光選項以重新開啟**燈光**控制面板。

圖 8-25　在**透視圖**控制面板中將陽光系統關閉

4 在 2D 視窗的上視圖模式中，將燈光點移動到左側第一展示台汽車前段上方位置，再到控制面板中將**角度**欄位值調整為 360，使用前視圖模式，將燈光移至比房高一半略高處，如圖 8-26 所示，右側圖為前視圖模式，左側圖為上視圖模式。

圖 8-26　在 2D 視窗中調整燈光的位置

5 在 2D 視窗上視圖模式下，選取剛設置的泛光燈按住滑鼠左鍵不放，同時按住（Alt）鍵移動游標可以執行複製燈光之操作，請移動複製到第一展示台汽車後段位置，如圖 8-27 所示。

圖 8-27　在第一展示台汽車上方設置兩盞泛光燈

6 在 2D 視窗上視圖模式下，按住 Ctrl 鍵以同時選取此 2 盞泛光燈，同時按住 Alt 鍵將其往左側展示台上複製一組，然後再約略調整位置以使位於車輛前後兩段位置，如圖 8-28 所示。

圖 8-28　在場景中再增加 2 盞泛光燈使位於第二展示台上

7 依布光計畫將於每一輛汽車上方置 2 盞泛光燈,請選取左側第一展示台上 2 盞泛
光燈,同時按住 Alt 鍵將其複製到右側每一輛汽車上,然後在其上微調位置,如
圖 8-29 所示。

圖 8-29　在右側每一輛汽車上放設置 2 盞泛光燈

8 在燈光列表面板中,再增加一燈光組然後在其下新增一盞燈光,並使用第三章
IES(光域網)資料夾內第 13 盞 IES 燈光,在**燈光**控制面板中調整燈光強度為
200000、燈光角度為 150 度、**陰影**欄位為勾選狀態,如圖 8-30 所示。

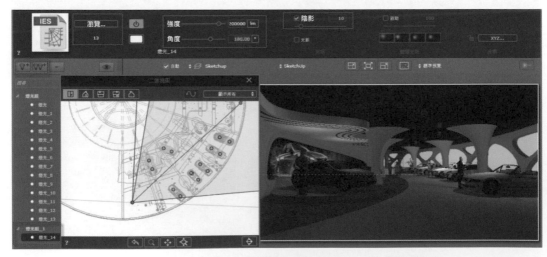

圖 8-30　在新增加燈光組中增加一盞泛光燈並調整其各欄位值

9 新增加的燈光會位於鏡頭點上，在 2D 視窗上視圖模式下，將燈光點及目標點移動到天花平頂之任一筒燈位置上，再利用 2D 視窗前視圖模式，將燈光點移動到筒燈的下方位置上，將燈光目標點移動到地面且呈垂直狀態，再利用右視圖、左視圖及背視圖檢查燈光線是否垂直，如圖 8-31 所示，左側圖為上視圖模式，右側圖為右視圖模式。

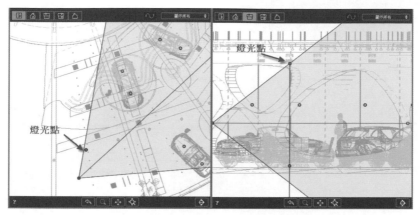

圖 8-31　在 2D 視窗中調整燈光的位置

10 在 2D 視窗中各視圖都呈垂直狀態下，於上視圖模式時燈光點與燈光目標點會合而為一點，這時移動此點會同時移動燈光點與燈光目標點，請同時按住 Alt 鍵，將此盞投射燈移動複製到其它天花平頂的其它筒燈上，共設置 14 盞投射燈，如圖 8-32 所示。

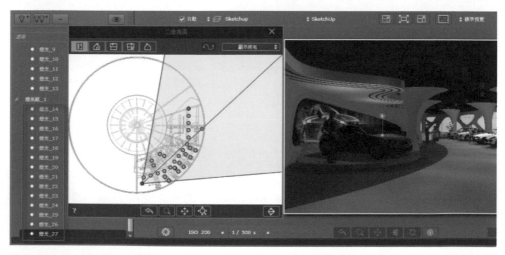

圖 8-32　在天花平頂上共設置 14 盞投射燈

11 這些人工燈光設置如果一切都滿意，在列表面板中選取所有燈光，然後在**物體**控制面板中將鎖欄位鎖上，如圖 8-33 所示，以防不經意更動，如想做調整再打開鎖即可。

圖 8-33　在燈光列表面板中選取所有燈光並將其鎖定

12 整體燈光設置完成，其中燈型及投射角度及燈光強度的設定，是否符合真實需要，尚待場景材質設定完成才能真正了解，因此，只有等待材質都設定完成後，再做燈光的微調即可。

8-5　場景中的材質設定

1 在預備文檔區中選取材質選項，以打開**材質**控制面板，在螢幕下方請打開素材庫分類區，選取多樣化材質圖示，在其上方展示的材質球區選取 Basic（基本）材質球，將其拖曳至預覽視窗中之地面上，在**材質**控制面板中將**漫射層**欄位調成 RGU 均為 215 之顏色，如圖 8-34 所示。

圖 8-34　將地面賦予 Basic（基本）材質球並調整漫射層之顏色

2 續在 **Basic（基本）材質**控制面板中，將**反射層**欄位調成 RGU 均為 32 之顏色，**光滑度**欄位值調整為 310，其餘各欄位值維持不變，如圖 8-35 所示，場景地面材質設置完成，如圖 8-35 所示。

圖 8-35　場景中之地面材質設置完成

3 在螢幕下方請打開素材庫分類區，選取多樣化材質圖示，在其上方展示的材質球區選取 Plastis（塑膠）材質球，將其拖曳至預覽視窗中展示檔下方之弧形地面，在**材質**控制面板中將**漫射層**欄位調成 R＝54、G＝163、U＝255 之顏色，如圖 8-36 所示。

圖 8-36　將展示檔下方地面賦予 Plastis（塑膠）材質球並調整漫射層之顏色

4 續在 Plastis（塑膠）**材質**控制面板中，將**反射層**欄位調成 RGU 均為 125 之顏色，**光滑度**欄位值調整為 950，其餘各欄位值維持不變，如圖 8-37 所示，展示下方之地面材質設置完成，如圖 8-37 所示。

圖 8-37　場景中展示台下方之地面材質設置完成

5 使用滑鼠點擊展示台下方之地面，在材質列表面板中得知其材質編號為 Color_B11，再使用滑鼠點擊展示台，在材質列表面板中得知其材質編號為 Color_B06，選取 Color_B11 材質編號同時按住 Alt 鍵將其拖曳到 Color_B06 材質編號上，可以將展示台與其下方的地面賦予相同材質，如圖 8-38 所示。

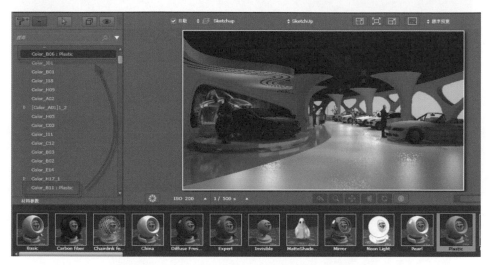

圖 8-38　將展示台與其下方的地面賦予相同材質

6 在螢幕下方請打開素材庫分類區，選取多樣化材質圖示，在其上方展示的材質球區選取 Basic（基本）材質球，將其拖曳至預覽視窗中之圓弧壁面上，在**材質**控制面板中將**漫射層**欄位調成 RGU 均為 232 之顏色，如圖 8-39 所示。

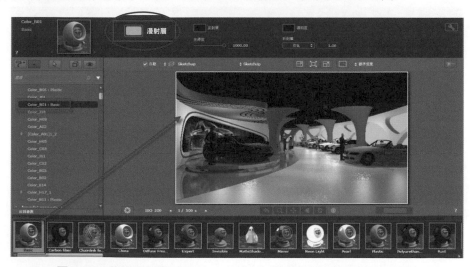

圖 8-39　將圓弧壁面賦予 Basic（基本）材質球並調整漫射層之顏色

7 續在 Basic（基本）材質控制面板中，將**反射層**欄位調成 RGU 均為 133 之顏色，**光滑度**欄位值調整為 450，其餘各欄位值維持不變，如圖 8-40 所示，圓弧形壁面材質設置完成，如圖 8-40 所示。

圖 8-40　圓弧形壁面材質設置完成

8 在螢幕下方請打開素材庫分類區，選取多樣化材質圖示，在其上方展示的材質球區選取 Mirror（鏡面）材質球，將其拖曳至預覽視窗中之造形柱上，在**材質**控制面板中將**漫射層**欄位調成全白，其餘欄位位維持系統內定值不變，如圖 8-41 所示

圖 8-41　造形柱賦予 Mirror（鏡面）材質並將漫射層改為全白顏色

⑨ 使用滑鼠點擊展示台後方之背景牆圖案，材質列表面板中 s1.jpg 圖檔被選取，在材質列表面板中將**環境**欄位值調整為 4，其餘欄位值請維持系統內定值不變，如圖8-42 所示。

圖 8-42　調整展示台後方之背景牆圖案之**環境**欄位值

⑩ 在螢幕下方請打開素材庫分類區，選取多樣化材質圖示，在其上方展示的材質球區選取 Basic（基本）材質球，將其拖曳至預覽視窗中之展示台上方之造形天花板上，在**材質**控制面板中將**漫射層**欄位調成 RGU 均為 200 之顏色，如圖 8-43 所示。

圖 8-43　將圓弧壁面賦予 Basic（基本）材質球並調整漫射層之顏色

11 續在 Basic（基本）**材質**控制面板中，將**反射層**欄位調成 RGU 均為 127 之顏色，**光滑度**欄位值調整為 680，其餘各欄位值維持不變，如圖 8-40 所示，展示台上方之造形天花板材質設置完成，如圖 8-44 所示。

圖 8-44　展示台上方之造形天花板材質設置完成

12 在螢幕下方請打開素材庫分類區，選取多樣化材質圖示，在其上方展示的材質球區選取 Basic（基本）材質球，將其拖曳至預覽視窗中之天花平頂冷氣風管上，在**材質**控制面板中將**漫射層**欄位調成 RGU 均為 35 之顏色，其餘欄位維持系統內定值不變，如圖 8-45 所示。

圖 8-45　將天花平頂冷氣風管賦予 Basic（基本）材質球並調整**漫射層**欄位值

13 在螢幕下方請打開素材庫分類區，選取多樣化材質圖示，在其上方展示的材質球區選取 Stainless steel（不銹鋼）材質球，將其拖曳至天花平頂之吸頂燈上，在**材質**控制面板中將**漫射層**欄位調成 RGU 均為 172 之顏色，**反射層**欄位調成 RGU 均為 141 之顏色，其餘欄位維持系統內定值不變，如圖 8-46 所示。

圖 8-46 將吸頂燈賦予 Stainless steel 材質球並調整漫射及反射兩欄位值

14 在螢幕下方請打開素材庫分類區，並選取多樣化材質圖示，在其上方展示的材質球區選取 Neon Light（自發光）材質球，將其拖曳至材質列表面板中之 Color_I01 材質編號上（展示台下方之燈槽），在**材質**控制面板中將**發光強度**欄位調成 2000000，如圖 8-47 所示。

圖 8-47　將 Neon Light 材質球賦予 Color_I01 材質編號上並調整燈光強度

15 在螢幕下方請打開素材庫分類區，並選取多樣化材質圖示，在其上方展示的材質球區選取 Neon Light（自發光）材質球，將其拖曳至材質列表面板中之 Color_I18 材質編號上（造形天花板之燈管），在**材質**控制面板中將**發光強度**欄位調成 400000，如圖 8-48 所示。

圖 8-48　將 Neon Light 材質球賦予 Color_I18 材質編號上並調整燈光強度

16 在螢幕下方請打開素材庫分類區，並選取多樣化材質圖示，在其上方展示的材質球區選取 Neon Light（自發光）材質球，將其拖曳至材質列表面板中之 Color_I11 材質編號上（吸頂燈內部燈體）），在**材質**控制面板中將**發光強度**欄位調成 60000，如圖 8-49 所示。

圖 8-49　將 Neon Light 材質球賦予 Color_I11 材質編號上並調整燈光強度

17 在螢幕下方請打開素材庫分類區，並選取多樣化材質圖示，在其上方展示的材質球區選取 Diffuse Fresnel（散色菲涅耳）材質球，將其拖曳至預覽視窗中左側第 1 旋轉盤上汽車車體上，在**材質**控制面板中將**漫射層**欄位調成 R＝255、G＝60、U＝255 之顏色，其它欄位值維持不變，如圖 8-50 所示。

圖 8-50 將前旋轉盤上汽車車體賦予 Diffuse Fresnel 材質球並調整漫射層顏色

18 使用滑鼠點擊預覽視窗前展示台上汽車之玻璃，在**材質**控制面板中將**透明度**欄位調成 RGU 均為 105 之顏色，其它欄位值維持不變，如圖 8-51 所示。

圖 8-51 調整前展示台上汽車之玻璃**透明度**欄位值

19 在螢幕下方請打開素材庫分類區，並選取多樣化材質圖示，在其上方展示的材質球區選取 Diffuse Fresnel（散色菲涅耳）材質球，將其分別拖曳至預覽視窗中右側 5 輛汽車車體上，並分別在**漫射層**欄位中給予不同顏色，如圖 8-52 所示，此處不再操作示範，請讀者自行賦予。

圖 8-52　賦予 Diffuse Fresnel 材質球並調整漫射層顏色

8-6　場景鏡頭與燈光的微調及加入背景

1 從預覽視窗觀察場景，右前方有點空洞化似乎鏡頭取鏡並非理想，請選取第一場景，然後開啟**透視圖**控制面板，在面板中將鏡頭鎖打開，再開啟 2D 視窗上視圖模式，在 2D 視窗中移動鏡頭點及目標點加以微調，以重新取得最佳取鏡角度，如果讀者尚未取得最佳視覺點，可以參考 XYZ 面板中的座標值，如圖 8-53 所示。如果一切滿意記得把鏡頭點再鎖上。

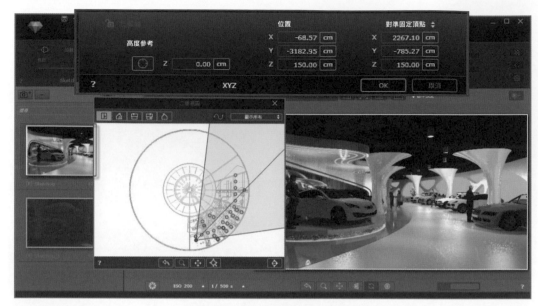

圖 8-53　重新做鏡頭取鏡的調整

2 在**透視圖**控制面板中點擊**渲染參數**設置按鈕，可以打開**渲染參數**設置面板，在面板中將 ISO 欄位值調整為 150，**快門速度**欄位調整為 300，使用者亦可以直接調整預覽視窗左下角之 ISO 及快門速度兩欄位值，如圖 8-54 所示，如此操作可以直接提亮場景。

圖 8-54　在**渲染參數**設置面板中調整 ISO 及快門速度兩欄位值

3 第二展示台上車輛之車體過黑,請打開**材質**控制面板,在螢幕下方打開素材庫分類區,並選取多樣化材質圖示,在其上方展示的材質球區選取 Diffuse Fresnel(散色菲涅耳)材質球,將其拖曳至預覽視窗中第二旋轉盤上汽車車體上,在**材質**控制面板中將**漫射層**欄位調成 R = 255、G = 255、U = 0 之顏色,其它欄位值維持不變,如圖 8-55 所示。

圖 8-55　更改第二展示台上車輛之車體顏色

4 現為場景設置窗外背景,請開啟**透視圖**控制面板並選取第一場景,在**透視圖**控制面板中的**背景類型**欄位中選擇圖片模式,再移游標至**背景**欄位中按滑鼠兩下,可以打開**背景**設置面板,如圖 8-56 所示。

圖 8-56　在**背景**欄位中按滑鼠兩下可以打開**背景**設置面板

5 在該面板中請輸入第八章 maps 資料夾內 27.jpg 圖檔，以此圖像做為夜間背景圖，並設定圖檔大小為 2760×600 公分，在預覽視窗中之場景窗外馬上顯示該圖像，並調整**強度**欄位值為 30，如圖 8-57 所示。

圖 8-57　為場景加入夜間背景圖

6 現為場景設置前景圖，請開啟**透視圖**控制面板並選取第一場景，在**透視圖**控制面板中的前景欄位中按滑鼠兩下，可以打開**前景**設置面板，如圖 8-58 所示。

圖 8-58　開啟前景圖設置面

7 在該面板中請輸入第八章 maps 資料夾內 A-A-008.png 圖檔，此去背之半棵植物圖像將做為前景圖，並設定圖檔大小為 300×650 公分，在預覽視窗中之左前方馬上顯示該圖像，並調整**強度**欄位值為 20，如圖 8-59 所示。

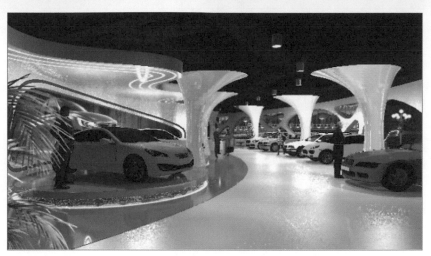

8-7　為場景加入 SketchUp 物件

由預覽視窗中觀之，場景中右側之窗戶由於過於狹長，要找尋相互能搭配的背景圖有其困難，因此可以採取另一種方法，即在 SketchUp 中創建背景牆，利用材質重複貼圖的技巧，也可以讓一般的圖像適用於此背景上，雖然它會有接縫處，不過並不影響夜間窗外的整體表現，至於如何在 SketchUp 創建背景牆，再由 Artlantis 給予同樣位置給接收，本小節即將說明整個詳細操作過程。

1 現要在場景中加入 SketchUp 背景牆，請打開 SketchUp 2017 或 2018 軟體，並開啟第八章中之汽車展示廳 .skp 場景，執行下拉式功能表→**檔案→匯入**功能表單，在**開啟舊檔**面板中將第八章 object 資料夾內圓弧背景牆 .skp 元件匯入，將其置於右側牆之窗外處，如圖 8-60 所示。

圖 8-60　將圓弧背景牆.skp 元件匯入置於右側牆之窗外處

2 此元件為已賦予紋理貼圖之元件，該紋理貼圖使用 48.jpg 圖檔做為背景圖，已置於第八章 maps 資料夾內，至於如何製作圓弧形背景牆以及如何在弧形面上貼圖之技巧，請參考作者為 SketchUp 寫作的一系列書籍。

3 請使用**移動**工具，適度調整背景牆之高度，在室內試著移動鏡頭，以觀察背景牆是否有穿幫之虞，如果尚有顧慮，可以使用比例工具給予適度放大比例。

4 最後選取此圓弧背景牆，執行下拉式功能表→**檔案→匯出→ 3D 模型**功能表單，可以打開**匯出模型**面板，在面板中指定存檔路徑及檔名，存檔類型請選擇 atl 檔案類型，如圖 8-61 所示。

圖 8-61　在**匯出模型**面板中選取 atl 檔案類型並指定路徑與檔名

5 此時不要急著匯出，請先按下**選項**按鈕，可以打開 Options Dialog 面板，在面板中請將 **Selection Only** 欄位勾選，如圖 8-62 所示，勾選此欄位之用意在於只轉檔圓弧背景牆而已。

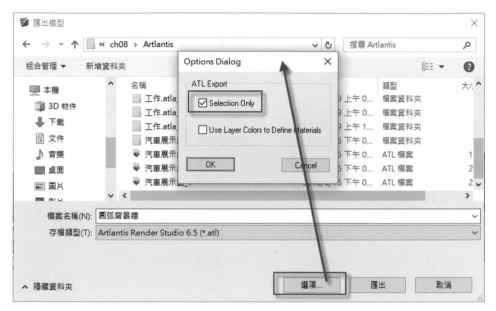

圖 8-62　在面板中將 Selection Only 欄位勾選

6 當在**匯出模型**面板中按下**匯出**按鈕，即可單獨將圓弧背景牆匯出成 Atl 的檔案格式，本檔案經以圓弧背景牆 .atl 為檔名存放在第八章 Artlantis 資料夾中；如果在 Artlantis5 版時此檔案可即時操作使用，惟在 6 版以後必先開啟後再存檔方可，本物體最終以背景牆 .atla 為檔名存放在 Artlantis 資料夾中。

7 回到 Artlantis 軟體中，在**透視圖**控制面板中使用滑鼠點擊背景欄位之圖標，再按鍵盤上 Delete 鍵可以把原先之背景圖刪除，如圖 8-63，如果不刪除背景圖亦可，蓋加入背景牆後原背景圖會被遮擋住。

圖 8-63　在**透視圖**控制面板中將背景圖刪除

8 接著執行應用程式功能表→**開啟→從檔案合併幾何圖**功能表單，如圖 8-64 所示，可以打開**開啟**面板，在面板中右下角選取 atla 文件格式，檔案則選取 Artlantis 資料夾內之背景牆 .atla 檔案，如圖 8-65 所示。

圖 8-64　執行**從檔案合併幾何圖**功能表單

<p style="text-align:center">圖 8-65 在開啟面板中選取 Artlantis 資料夾內之背景牆.atla 檔案</p>

9 當在**開啟**面板中按下**開啟**按鈕後，即可將背景牆物體加入到場景中，打開**物體**控制面板，在**物體**列表面板中會增加 SketchUp 圖層，此時圖層名稱與場景圖層名稱相同，當存檔後兩圖層會合併在一起，此時背景牆會融合在一起而無法單獨操控，如圖 8-66 所示。

<p style="text-align:center">圖 8-66 新增背景牆物體與原場景同名</p>

10 如果想將背景牆不融入場景中而另存為圖層，可以在圖層名稱上快速按滑鼠兩下，然後其圖層名稱改為背景牆，如圖 8-67 所示，如果想要使用背景欄位設置背景圖時，可以在**透視圖**控制面板中將背景牆圖層關閉即可，如此可增加背景設置的靈活性。

圖 8-67　為合併進來的物體更改圖層名稱

11 由預覽視窗觀之，背景牆有點偏暗，請打開**材質**控制面板，使用滑鼠點擊右側牆之窗玻璃，在材質列表面板中 Color_H05 材質編號被選取，此時請按下**材料參數**按鈕，可以打開材料參數面板，在面板中將**可見的**欄位勾選去除，則窗玻璃會被隱藏，此時 Color_H05 材質編號會變為灰色，如圖 8-68 所示。

圖 8-68　將右側牆之窗玻璃給予隱藏

12 使用滑鼠點擊右側牆窗外之背景，在材質列表面板中此背景圖被選取，在**材質**控制面板中將**環境**欄位值調整為 15，整體背景牆之圖像調整完成，如圖 8-69 所示。

圖 8-69　整體背景牆之圖像調整完成

13 在材質列表面板中選取　Color_H05　材質編號，此時它會是灰色的狀態，請在材料參數面板中將**可見**欄位勾選，即可再將右側牆之窗玻璃顯示回來。

14 當存檔後再開啟此場景，如果想要關閉背景牆，可以打開**透視圖**控制面板，在**圖層**欄位中將**背景牆**圖層關閉，惟此時預覽視窗之背景牆依然存在並未消失，如圖　8-70　所示。

圖 8-70　關閉背景牆圖層並未隱藏窗外的背景牆

15 這是 Artlantis 本身的 Bug，請開啟**物件**控制面板，在物件列表面板中系統自動增加了 unknow instance 0 物件名稱，請將此物件名稱刪除，即可隱藏窗外的背景牆，如圖 8-71 所示，再依加入背景圖方法加入背景，此部分請有需要的讀者自行操作。

圖 8-71　將 unknow instance 0 物件名稱刪除即可隱藏窗外的背景牆

8-8　執行渲染出圖

1 請維持第一場景被選取狀態，執行螢幕右上角的**開始渲染**工具按鈕，可以打開**最後渲染**面板，在面板中**渲染尺寸**欄位改設定 2000×1125，或依個人電腦配備自行調整之，**平滑化**欄位設定為固定率（3×3），**氛圍**欄位請選擇室內模式，**設定**欄位請選擇**品質**模式，ISO 欄位值設為 150、**快門速度**欄位值亦設為 300，此處亦考慮個人電腦備配自行選擇適當的模式，如圖 8-72 所示。

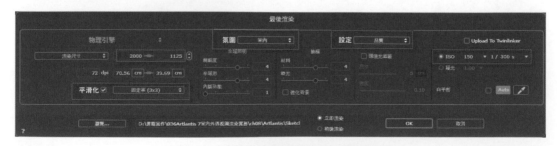

圖 8-72　在**最後渲染**面板中設定各欄位值

2 在**最後渲染**面板中，請執行**瀏覽**按鈕，可以打開**另存新檔**面板，在面板中**檔案名稱**欄位輸入汽車展示廳 -- 出圖做為出圖名稱，在**存檔類型**欄位選擇　TIFF(*.tif) 檔案格式，如圖　8-73　所示。

圖 8-73　在**另存新檔**面板中輸入檔案名稱及選擇輸出格式

3 在**另存新檔**面板中按下存檔按鈕以回到**最後渲染**面板中，請選取**立即渲染**欄位，並按下　OK　按鈕，即可打開渲染視窗執行逐步渲染工作。

4 在經過一段時間的渲染，即可完成渲染圖，以　2000×1125　像素大小的圖檔費時約　37　分鐘完成。本場景渲染完成，經以汽車展示廳 -- 出圖 .tif　為檔名，存放在第八章　Artlantis　資料夾中，如圖　8-74　所示。

圖 8-71　第一場景經最後完成渲染的汽車展示廳透視圖

5 本場景之透視圖經渲染完成後，其品質已直逼照片級水準，無需再做後期處理，而在要求場景光影之通透性要求下，無論燈光與發光材質均使用了相當高的發光強度，而其渲染速度之快竟然超乎想像，這是 Artlantis 7 改版的最大主因。

6 本場景經全部設置完成，經以汽車展示廳 --OK.atla　為檔名存放在第八章 Artlantis 資料夾中，讀者可以自行輸入參考練習之。

9

休閒會館之
屋頂泳池
空間表現

前面幾章範例練習皆是以室內空間為標的，不管是使用陽光或是人工燈光做為主要照明表現，甚或以陽光兼具人工燈光做為混合光線的搭配，光線之布光計劃對初學者而言，均有一定的複雜度與難度，但其實它們之間皆有一些套路可資借用，只要讀者詳讀這些章節的說明，並領略其中的原理原則，則不管未來職場遇到任何情境的室內場景，都可以借此得到解決方案。

　　本場景有別於前面各章節的情境，它是一室外兼及室內場景，而且完全以人工燈光做為照明之用，其難度應屬較高層次，惟它以室外場景做為主要表現標的，因此重點擺在室外氛圍的營造，而室內則只做為配景應用，因此不管燈光與材質之設置，皆可化繁為簡方式給予簡化；另外本章將示範由 Photoshop 做簡單的後期處理，將產出的透視圖，給予加強色階及色調的表現，以說明如何由平淡無奇的透視圖，變成光彩豐富的光影圖像。如圖 9-1 所示，為屋頂泳池場景在 SketchUp 創建之情形。

　　如圖 9-1 為本場景在 SketchUp 建模情形。

圖 9-1

9-1 場景中的鏡頭設定及加入背景

1 進入 Artlantis 7 軟體中，請開啟第九章 Artlantis 資料夾內**屋頂泳池 .atl** 檔案，在預覽視窗中鏡頭角度與陽光的表現並非使用者需要，這是因為 Artlantis 會延用 SketchUp 的鏡頭設定與日光儀，如圖 9-2 所示。

圖 9-2　開啟第九章 Artlantis 資料夾內屋頂泳池.atl 檔案

2 在**透視圖**控制面板中，請執行面板右下角的**渲染參數**設置按鈕，可以打開**渲染參數**設置面板，在**渲染尺寸**欄位中將渲染出圖的圖檔設定成 800×500，並將兩欄位間之接頭相接，亦即維持 8:5 的長寬比值，**平滑化**欄位不勾選，**氛圍**欄位選擇**室外**，**設定**欄位選擇**速度**，曝光選擇物理相機模式，其他欄位維持內定值不變，如圖 9-3 所示。

圖 9-3　在**渲染參數**設置面板中做各欄位值設定

3 開啟**透視圖**控制面板，將**焦距**欄位設定為 40mm，開啟 2D 視窗上視圖模式下，移動鏡頭點以取最得最佳鏡頭，在**透視圖**控制面板中按下 XYZ 按鈕，同時打開 XYZ 面板，在面板中將鏡頭點及目標點之 Z 軸都設定為 160 公分，如圖 9-4 所示。

圖 9-4　將鏡頭焦距設為 40mm 並移動鏡頭以取最佳角度

4 由預覽視窗觀之，鏡頭景深仍然不足，請將**焦距**欄位改為 22mm，在 XYZ 面板中將鏡頭點與目標點之 Z 軸都設為 150，在 2D 視窗中移動鏡頭點及目標點以取得最佳取鏡，如果讀者尚未取得最佳視覺點，可以參考 XYZ 面板中的座標值，如圖 9-5 所示。

圖 9-5　將鏡頭焦距設為 22mm 並移動鏡頭以取最佳角度

5 由預覽視窗觀之，鏡頭前方之欄杆會阻擋到後面的場景，請在**透視圖**控制面板中，將鏡頭剖切兩欄位勾選，在 2D 視窗上視圖模式下，將右側的剖切線往左移動，以足夠切開欄桿即可，如圖 9-6 所示。

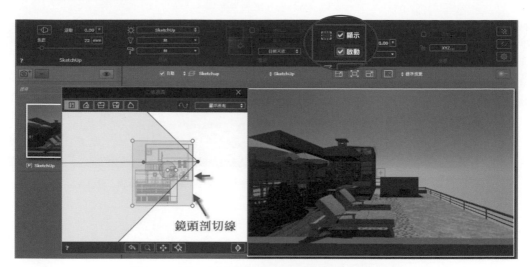

圖 9-6　在 2D 視窗中移動剖切線將欄桿之顯示切除

6 第一場景設定完成請將鏡頭鎖給鎖住，以防此不經意的更動，在**透視圖**列表面板中**按增加場景按鈕**，以增加第二場景並把鏡頭鎖打開，以做為場景巡弋之用，如圖 9-7 所示。

圖 9-7　增加第二場景以做為場景巡弋之用

7 現為第一場景設置窗外背景，請選取第一場景，在**透視圖**控制面板中的背景類型欄位中選擇**圖片**模式，再移游標至背景欄位中按滑鼠兩下，可以打開**背景**設置面板，如圖 9-8 所示。

圖 9-8 在**背景**欄位中按滑鼠兩下可以打開**背景**設置面板

8 在**背景**設置面板中按下**瀏覽**按鈕，可以打開**開啟**面板，在該面板中請輸入第九章 maps 資料夾內 26448266.jpg 圖檔，並設定圖檔大小為 1111×596 公分，在預覽視窗中之場景窗外馬上顯示該圖像，如圖 9-9 所示。

圖 9-9 在**背景**面板中做各欄位值設定

9 在預覽視窗中移動游標至背景圖上，此時按下滑鼠左鍵移動可以直接調整背景圖之位置，讓較適宜的畫面顯示在預覽視窗中，同時將**強度**欄位值調整為 10，如圖 9-10 所示，場景背景圖設置完成。

圖 9-10　在預覽視窗中調整背景圖位置並調整**強度**欄位值

9-2　場景中室外燈光設置

1 請先選擇第一場景，現要在場景中增加人工燈光以照亮整個區域，在 Artlantis 中**燈光**控制面板在預設情形下各欄位為不啟動狀態，這是它未啟用燈光組所導致，請在**透視圖**控制面板中選取預設**燈光組**，如圖 9-11 所示。

圖 9-11　在**透視圖**控制面板中選取預設**燈光組**

2 在預備文檔區選取**燈光**選項，以打開**燈光**控制面板，在燈光列表面板中，**按增加燈**
光按鈕以增加一盞燈光，在**燈光**控制面板中設定燈光強度為 40000，燈光角度先
不調整以利燈光點的移動，**陰影**欄位勾選，增加的燈光會位於鏡頭點上，如圖 9-12
所示。

圖 9-12　增加一盞投射燈並設燈光強度為 40000

3 本場景為夜間情境，因此回到**透視圖**控制面板中，將**陽光**欄位選擇為**無**模式，亦即
將陽光系統關閉，再次選取燈光選項以重新開啟**燈光**控制面板。

4 在 2D 視窗的上視圖模式中，將燈光點移動前面遮陽傘的前方位置上，再到控制
面板中將**角度**欄位值調整為 90，在 2D 視窗使用前視圖模式，將燈光移至接近遮
陽傘的頂部，再移動燈光目標點於地面並使呈垂直狀態，其它各視圖也如下操作使
呈垂直狀態，如圖 9-13 所示，右側圖為前視圖模式，左側圖為上視圖模式。

圖 9-13　在 2D 視窗中調整燈光的位置

5 在 2D 視窗上視圖模式下，選取剛設置的泛光燈按住滑鼠左鍵不放，同時按住（Alt）鍵移動游標可以執行複製燈光之操作，請在同一遮陽傘內之後、左及右共三個角落各再複製一盞泛光燈，如圖 9-14 所示。

圖 9-14　在前方遮陽傘內設置了 4 盞泛光燈

6 在燈光列表面板中選取這 4 盞投射燈，在 2D 視窗上視圖模式下，同時按住 Alt 鍵，將前面遮陽傘內之 4 盞投射燈，移動複製到後面的遮陽傘內，如圖 9-15 所示。

圖 9-15 利用移動複製功能再複製另外 4 盞投射燈

7 現製作地板燈之燈光，在燈光列表面板中，增加一燈光組然後在其下新增一盞燈光，在**燈光**控制面板中設定燈光強度為 20000，燈光角度先不調整以利燈光點的移動，增加的燈光會位於鏡頭點上，如圖 9-16 所示。

圖 9-16 新增加燈光組及一盞投射燈並設燈光強度為 20000

8 在 2D 視窗的上視圖模式中，將燈光點移動到左前方地板燈的位置上，再到控制面板中將**角度**欄位值調整為 360，使用前視圖模式，將燈光移至屋頂之地板上，如圖 9-17 所示，右側圖為前視圖模式，左側圖為上視圖模式。

圖 9-17　在 2D 視窗中調整泛光燈位置

9 在 2D 視窗上視圖模式下，選取此盞泛光燈按住滑鼠左鍵不放，同時按住 Alt 鍵移動游標可以執行複製燈光之操作，將其移動複製到屋頂地板上其它 6 盞泛光燈的位置上，如圖 9-18 所示。

圖 9-18　在屋頂地板上依地板燈位置共設置 7 盞泛光燈

10 現設置泳池內之投射燈，在燈光列表面板中，再增加一燈光組然後在其下新增一盞燈光，並使用第三章 IES（光域網）資料夾內第 08 盞 IES 燈光，在**燈光**控制面板中調整燈光強度為 20000、燈光角度為 120 度，如圖 9-19 所示。

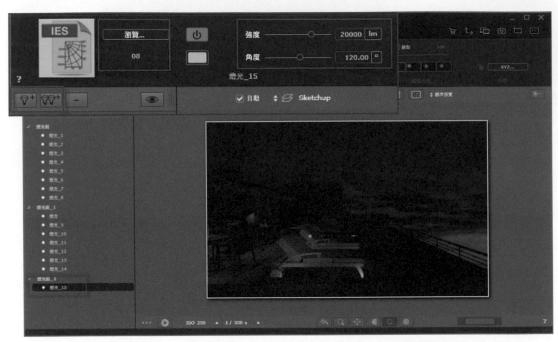

圖 9-19　在新增加燈光組中增加一盞泛光燈並調整其各欄位值

11 新增加的燈光會位於鏡頭點上，在 2D 視窗上視圖模式下，將燈光點移動到泳池右側牆投射燈位置上，再將目標點移動到左側牆上，同時按住 Shift 鍵移動目標點，可以使燈光點與目標點呈水平狀態，如圖 9-20 所示。

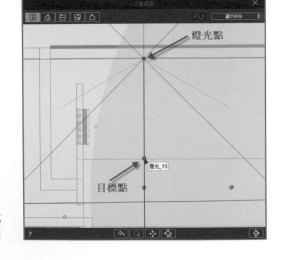

圖 9-20　在 2D 視窗上視圖模式下使燈光點與目標點呈水平狀態

12 使用相同方法，分別在 2D 視窗右視圖及左視圖模式，使燈光點與目標點也都呈水平狀態，此時在前視圖及背視圖模式下，其燈光點與目標點會合而為一，如圖 9-21 所示，右側圖為前視圖模式，左側圖為右視圖模式。

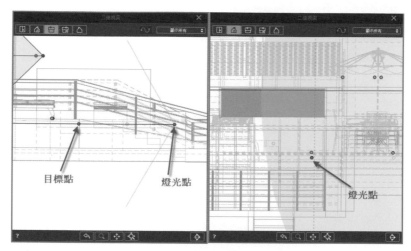

圖 9-21　在 2D 視窗中調整投射燈位置

13 在 2D 視窗上視圖模式下，選取此盞投射燈黑色之燈光線，同時按住 Alt 鍵移動游標可以執行複製燈光之操作，將其移動複製到泳池右側牆另 2 盞投射燈位置上，如圖 9-22 所示。

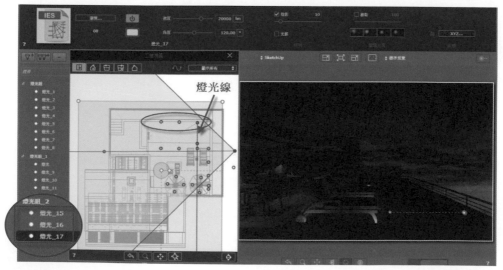

圖 9-22　移動複製到泳池右側牆另 2 盞投射位置上

14 在 2D 視窗上視圖模式下，選取泳池右側牆前端的 1 盞投射燈燈光點，將其移動複製泳池左側牆前端的投射燈位置上，再利用前面的方法，移動目標點至泳池右側牆並使其呈水平狀態，如圖 9-23 所示。

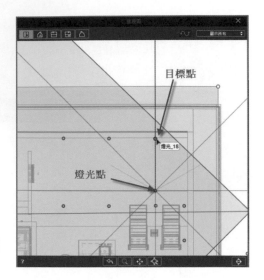

圖 **9-23** 使燈光點與目標點呈水平狀態

15 使用相同方法，分別在 2D 視窗右視圖及左視圖模式，使燈光點與目標點也都呈水平狀態，此時在前視圖及背視圖模式下，其燈光點與目標點會合而為一，如圖 9-24 所示，右側圖為前視圖模式，左側圖為右視圖模式。

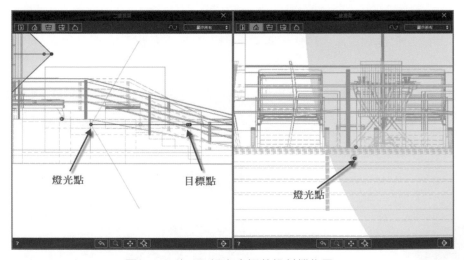

圖 **9-24** 在 2D 視窗中調整投射燈位置

16 在 2D 視窗上視圖模式下，選取此盞投射燈黑色之燈光線，同時按住 Alt 鍵移動游標可以執行複製燈光之操作，將其移動複製到泳池左側牆另 2 盞投射燈位置上，如圖 9-25 所示。

圖 9-25　移動複製到泳池左側牆另 2 盞投射位置上

17 現設置水景牆之投射燈，在燈光列表面板中，增加一燈光組然後在其下新增一盞投射燈光，在燈光縮略圖之燈光列表中選取第 4 盞 IES 燈光，在控制面板中**燈光強度**欄位值調為 30000，**角度**欄位值為 120，如圖 9-26 所示。

圖 9-26　在新增加燈光組中增加一盞泛光燈並調整其各欄位值

18 新增加的燈光會位於鏡頭點上，在 2D 視窗上視圖模式下，將燈光點移動到水景牆前之池底燈具位置上，再將燈光目標點移動到水景牆上，利用 2D 視窗右視圖模式，將燈光點移動到池底筒燈的上方位置上，將燈光目標點移動到水景牆上且呈垂直狀態，再利用左視圖檢查燈光線是否垂直，而前視圖及背視圖之燈光線則呈傾斜狀態，如圖 9-27 所示，左側圖為上視圖模式，右側圖為右視圖模式。

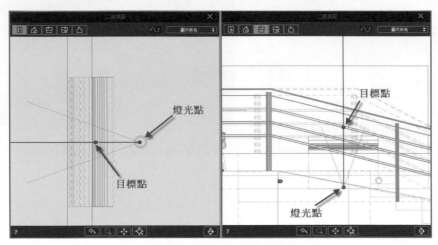

圖 9-27　在 2D 視窗中調整燈光的位置

19 目前在泳池內布置了 7 盞投射燈，惟從預覽視窗中並未看見其燈光效果，這是因為水面材質尚未設置之故，其設置是否適當必需設了透明水材質才能知曉，到時賦予材質後再做調整即可。

9-3 為場景增加 Artlantis 物體

1 請選取**物體**控制面板，並打開素材庫視窗，然後選取使用者材質圖標，在下方面板中會顯示第八章已聯結之 objects 資料夾選項並顯示其下內容，請選取此資料夾再執行右鍵功能表→**從清單中移除**功能表單，將原先之 objects 資料夾移除。

2 請依前面章節中介紹於素材庫視窗加入 Artlantis 物體的方法，將第九章內之 objects 資料夾所有物體及材質，加入到使用者材質圖示中，如圖 9-28 所示。

圖 9-28　在素材庫視窗中加入第九章 objects 資料夾所有物體及材質

3 素材庫視窗較佔空間，請在面板中按下右下角**縮減素材庫**視窗按鈕，即可將此視窗關閉，而在素材庫分類區中系統會自動選取使用者材質圖示，並同時在上方展示此資料夾內容，如圖 9-29 所示。

圖 9-29　在分類選項上方展示此資料夾內容

4 在**物體**控制面板開啟狀態下，在素材庫分類區中將 Abies balsamea 植物物體，拖曳到水景牆之後方，在 2D 視窗上視圖模式下，適度調整位置並往旁再複製一棵，在控制面板中將**高度**欄位值調整為 430 公分，如圖 9-30 所示。

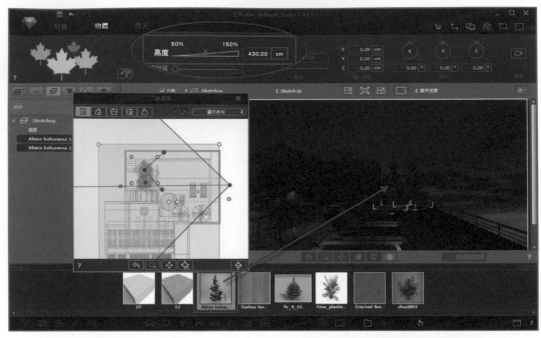

圖 9-30　將 Abies balsamea 植物物體拖曳到水景牆後側再複製一棵

5 在**物體**列表面板中選取此兩物體，執行右鍵功能表→**應用重力**功能表單，使兩棵植物確實種種植於地面，如圖 9-31 所示。

圖 9-31　執行右鍵功能表之**應用重力**功能表單

6 在**物體**控制面板開啟狀態下，在素材庫分類區中將 zhuzi003 植物物體，拖曳到 2D 視窗（上視圖模式下）泳池旁之右內側，此處因位在泳池下方位置，故必需以 2D 視窗做為拖曳處，在控制面板中將維度區中之 Z 軸欄位值為 240 公分，如圖 9-32 所示。

圖 **9-32**　將 zhuzi003 植物物體拖曳到泳池旁之右內側

7 如前面操作方法，在**物體**列表面板中選取此棵植物，然後執行右鍵功能表之**應用重力**功能表單，將植物種植於地面上，讀者亦可利用第二場景，將鏡頭調整到此處再行設置，惟將增加相當多的工序。

8 運用相同的方法，在素材庫分類區中將 fir_4_01 及 Free_plante_04 兩棵植物物體拖曳進泳池旁之右側，並在控制面板中將維度區中之 Z 軸欄位中，分別適度調整植物高度，最後再將 zhuzi003 植物往前複製一棵，如圖 9-33 所示。

圖 9-33　將 fir_4_01 及 Free_plante_04 兩棵植物物體拖曳進場景

9 開啟**燈光**控制面板，在燈光列表面板中，增加一燈光組然後在其下新增一盞燈光，在**燈光**控制面板中設定燈光強度為 60000，燈光角度先不調整以利燈光點的移動，增加的燈光會位於鏡頭點上，如圖 9-34 所示。

圖 9-34　新增加燈光組及一盞投射燈並設燈光強度為 60000

⑩ 在 2D 視窗的上視圖模式中，將燈光點移動到水景牆後方左側植物的左邊，再到控制面板中將**角度**欄位值調整為 360，使用前視圖模式，將燈光移動到接近地面位置上，如圖 9-35 所示，右側圖為右視圖模式，左側圖為上視圖模式。

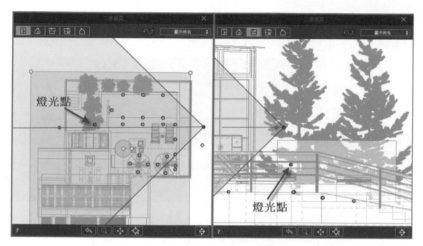

圖 9-35　圖 9-17 在 2D 視窗中調整泛光燈位置

㉙ 在 2D 視窗上視圖模式下，選取此盞泛光燈按住滑鼠左鍵不放，同時按住 Alt 鍵移動游標可以執行複製燈光之操作，將其移動複製到另棵相同植物左側，再將其複製到泳池右側之 4 棵植物旁，並同時利用各視圖適度調整燈光高度，如圖 9-36 所示。

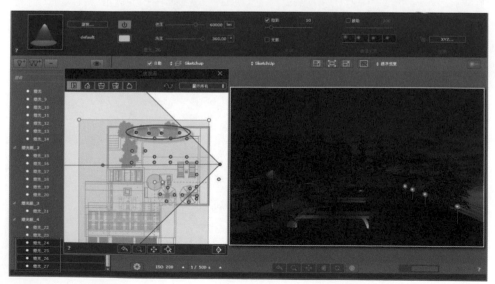

圖 9-36　在泳池右側之 4 棵植物旁共設置 4 盞泛光燈

9-4 場景中的室外材質設定

1 選取第一場景，在預備文檔區中選取**材質**選項，以打開**材質**控制面板，使用滑鼠點擊預覽視窗中木地板之地面材質，此材質為在 SketchUp 中賦予之紋理貼圖材

質，在**材質**控制面板中，將**反射層**欄位值調整為 0.094，將**光滑度**欄值調整為 650，其餘欄位值維持不變，如圖 9-37 所示。

圖 9-37 在**材質**控制面板中完成地面木地板材質各欄位值設定

2 使用滑鼠點擊預覽視窗之桌、椅之木作材質，此材質為在 SketchUp 中賦予之紋理貼圖材質，在**材質**控制面板中，將**反射層**欄位值調整為 0.224，將**光滑度**欄值調整為 850，其餘欄位值維持不變，如圖 9-38 所示。

圖 9-38 在**材質**控制面板中完成木作材質各欄位值設定

3 在螢幕下方請打開素材庫分類區，並選取多樣化材質圖示，在其上方展示的材質球區選取 Basic（基本）材質球，將其拖曳至預覽視窗中遮陽傘之傘面上，在**材質**控制面板中將**漫射層**欄位設定成 R = 56、G = 55、U = 83 之顏色，如圖 9-39 所示。

圖 9-39　將遮陽傘之傘面賦予 Basic（基本）材質球並調整漫射層之顏色

4 續在 Basic **材質**控制面板中，將**反射層**欄位調成 RGU 均為 55 之顏色，**光滑度**欄位值調整為 320，其餘各欄位值維持不變，如圖 9-40 所示。

圖 9-40　在**材質**控制面板中完成遮陽傘之傘面材質各欄位值設定

5 在螢幕下方請打開素材庫分類區，選取使用者材質圖示，在其上方展示的材質球區選取 07 材質球，將其拖曳至預覽視窗中水景牆或戶外工作台上，在**材質**控制面板中將**反射層**欄位值調整為 0.035，**光滑度**欄位值調整為 610，如圖 9-41 所示。

圖 9-41　水景牆及戶外工作台賦予 07 材質球

6 在螢幕下方請打開素材庫分類區，選取天然材質圖示，將其上方展示的材質球區選取 Water Fresnel（水）材質球，拖曳至預覽視窗中泳池水面上，惟在預覽視窗並未看到水面表現，這是因為在此材質編號中含有 Water_Sparkling.jpg 紋理貼圖所致，如圖 9-42 所示。

圖 9-42　將泳池水面賦予 Water Fresnel（水）材質球但並看到水面效果

7 在材質列表面板中選取 Water_Sparkling.jpg 圖檔，執行右鍵功能表將此圖檔刪除，在**材質**控制面板中，將**透明度**欄位設定成 R = 159、G = 255、U = 255 之顏色，其他欄位值維持內定值不變，如圖 9-43 所示。

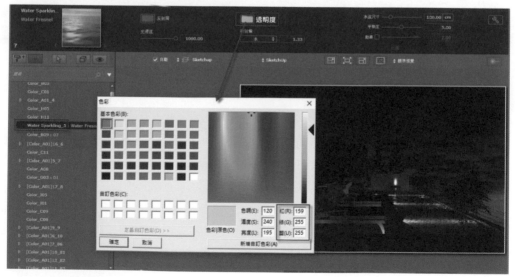

圖 9-43　在 Water Fresnel **材質**控制面板中更改**透明度**欄位之顏色

8 使用滑鼠點擊預覽視窗泳池左側之馬賽克地面材質（此與泳池池底之材質相同），此材質為在 SketchUp 中賦予之紋理貼圖材質，在**材質**控制面板中，將**反射層**欄位值調整為 0.118，將**光滑度**欄位調整為 820，其餘欄位值維持不變，如圖 9-44 所示。

圖 9-44　在**材質**控制面板中完成池左側之馬賽克地面材質設定

9 在螢幕下方請打開素材庫分類區，選取多樣化材質圖示，在其上方展示的材質球區選取 Stainless steel（不銹鋼）材質球，將其拖曳至屋頂金屬護欄上，在**材質**控制面板中將**漫射層**欄位調全黑之顏色，**反射層**欄位調成 RGU 均為 106 之顏色，其餘欄位維持系統內定值不變，如圖 9-45 所示。

圖 9-45　將屋頂金屬護欄賦予 Stainless steel（不銹鋼）材質球

10 在螢幕下方請打開素材庫分類區，選取多樣化材質圖示，在其上方展示的材質球區選取 Stainless steel（不銹鋼）材質球，將其拖曳至材質列表面板之 Color_C06 材質編號上（建物之窗框），在**材質**控制面板中將**漫射層**欄位調成 RGU 均為 46 之顏色，**反射層**欄位調成 RGU 均為 62 之顏色，其餘欄位維持系統內定值不變，如圖 9-46 所示。

圖 9-46　將建物之窗框賦予 Stainless steel（不銹鋼）材質球

11 在螢幕下方請打開素材庫分類區，選取多樣化材質圖示，在其上方展示的材質球區選取 Glazing Fresnel（菲涅耳玻璃）材質球，將其拖曳至材質列表面板之 Color_H06 材質編號上（建物之窗玻璃），在**材質**控制面板中將**折射值**欄位選擇玻璃，其餘欄位維持系統內定值不變，如圖 9-47 所示。

圖 **9-47**　將建物之窗玻璃賦予 Glazing Fresnel（菲涅耳玻璃）材質球

12 在螢幕下方請打開素材庫分類區，選取多樣化材質圖示，在其上方展示的材質球區選取 Basic（基本）材質球，將其拖曳至預覽視窗中之建物外牆面上，在**材質**控制面板中將**漫射層**欄位調成全白之顏色，**反射層**欄位調成 RGU 均為 185 之顏色，**光滑度**欄位值調成 680，其餘欄位維持系統內定值不變，如圖 9-48 所示。

圖 9-48　將建物外牆面賦予 Basic（基本）材質球

9-5　場景中室內燈光設置

1 打開**燈光**控制面板，在燈光列表面板中，增加一燈光組然後在其下新增一盞燈光，在**燈光**控制面板中設定燈光強度為 20000，燈光角度先不調整以利燈光點的移動增加的燈光會位於鏡頭點上，如圖 9-49 所示。

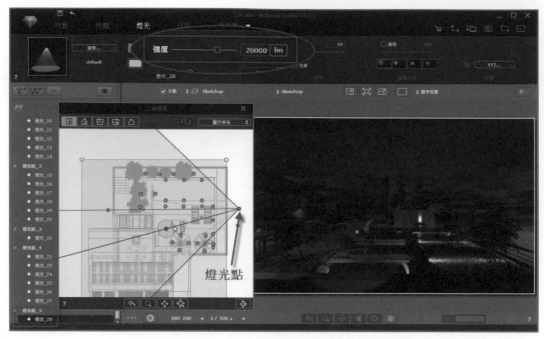

圖 9-49　增加一盞投射燈並設燈光強度為 20000

2 在 2D 視窗的上視圖模式中，將燈光點移動到房體內部之右前方的位置，再到控制面板中將**角度**欄位值調整為 360，使用前視圖模式，將燈光移至房高約一半之高處，如圖 9-50 所示，右側圖為右視圖模式，左側圖為上視圖模式。

圖 9-50　在 2D 視窗中調整燈光的位置

3 在 2D 視窗上視圖模式下，選取剛設置的泛光燈按住滑鼠左鍵不放，同時按住（Alt）鍵移動游標可以執行複製燈光之操作，請在屋內客廳其它三個角落再行複製 3 盞、如此在客廳處共設置 4 盞泛光燈，如圖 9-51 所示。

圖 9-51　在客廳處共設置 4 盞泛光燈

4 在燈光列表面板中，增加一燈光組然後在其下新增一盞燈光，在**燈光**控制面板中設定燈光強度為 100000，燈光角度先不調整以利燈光點的移動，增加的燈光會位於鏡頭點上，如圖 9-52 所示。

圖 9-52　增加一盞投射燈並設燈光強度為 100000

5 在 2D 視窗的上視圖模式中，將燈光點移動到室內樓梯的位置上，再到控制面板中將**角度**欄位值調整為 360，使用前視圖模式，將燈光移至與客廳泛光燈同高，如圖 9-53 所示，右側圖為前視圖模式，左側圖為上視圖模式。

圖 9-53 在 2D 視窗中調整燈光的位置

6 在燈光列表面板中，增加一燈光組然後在其下新增一盞投射燈光，在燈光縮略圖之燈光列表中選取第 5 盞 IES 燈光，在控制面板中**燈光強度**欄位值調為 80000，**角度**欄位值為 75，如圖 9-54 所示。

圖 9-54 在新增加燈光組中增加一盞泛光燈並調整其各欄位值

7 新增加的燈光會位於鏡頭點上，在 2D 視窗上視圖模式下，將燈光點及目標點移動到客廳書櫃右側天花平頂之筒燈位置上，再利用 2D 視窗前視圖模式，將燈光點移動到筒燈的下方位置上，將燈光目標點移動到地且呈垂直狀態，再利用右視圖、左視圖及背視圖檢查燈光線是否垂直，如圖 9-55 所示，左側圖為上視圖模式，右側圖為右視圖模式。

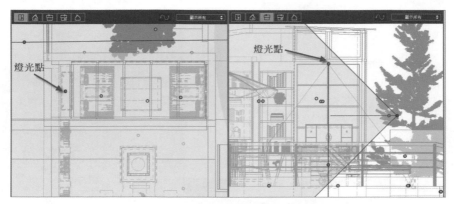

圖 9-55　在 2D 視窗中調整燈光的位置

8 在 2D 視窗上視圖模式下，選取剛設置的段射燈按住滑鼠左鍵不放，同時按住（Alt）鍵移動游標可以執行複製燈光之操作，請在客廳書櫃左側再複製 1 盞，且將燈光強度調整為 100000，如圖 9-56 所示。

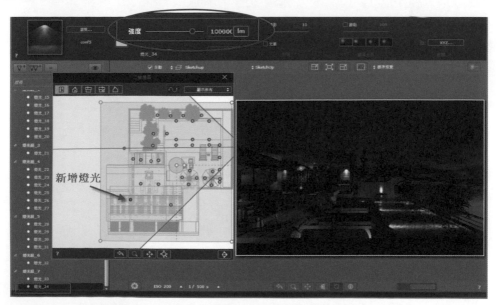

圖 9-56　在書櫃左側複製 1 盞投射燈並調整燈光強度

9 在燈光列表面板中選取樓梯上方之泛光燈（燈光 _32），在 2D 視窗上視圖模式下，同時按住 Alt 鍵，將其往後移動複製 1 盞，如圖 9-57 所示。

圖 9-57　在弧形屋頂之後側再複製 1 盞泛光燈

10 在燈光列表面板中，再增加一燈光組然後在其下新增一盞燈光，並使用第三章 IES（光域網）資料夾內第 24 盞 IES 燈光，在**燈光**控制面板中調整燈光強度為 100000、燈光角度為 120 度，如圖 9-58 所示。

圖 9-58　在新增加燈光組中增加一盞投射燈燈並調整其各欄位值

11 新增加的燈光會位於鏡頭點上，在 2D 視窗上視圖模式下，將燈光點及目標點移動到客廳書櫃右側前之位置上，再利用 2D 視窗前視圖模式，將燈光點移動到天花平頂之下（非筒燈位置），將燈光目標點移動到地面且呈垂直狀態，再利用右視圖、左視圖及背視圖檢查燈光線是否垂直，如圖 7-59 所示，左側圖為上視圖模式，右側圖為右視圖模式。

圖 9-59　在 2D 視窗中調整燈光的位置

12 在 2D 視窗上視圖模式下，選取剛設置的泛光燈按住滑鼠左鍵不放，同時按住（Alt）鍵移動游標可以執行複製燈光之操作，請在客廳書櫃其它三間隔處前方再行複製 3 盞、如此在書櫃前共設置 4 盞投射燈，如圖 9-60 所示。

圖 9-60　在書櫃前共設置 4 盞投射燈

9-6 場景中室內的材質設定及加入 Artlantis 物體

1 現要設置場景中之室內材質，因為屬於遠景處可以大略設置即可，惟因為落地門、窗之阻隔，於預覽視窗選取材質做編輯有其困難，為處理此種困境可利用巡弋場景（第二場景），再利用三種不同途徑以解決之。

❶ 將門、窗之玻璃材質給予隱藏，即可讓第二鏡頭自由進出。

❷ 利用鏡頭剖切工具，將室內之前牆給予剖切掉。

❸ 直接將第二場景之鏡頭點移動到室內，再移動目標點以找尋要編輯的材質。

2 在**透視圖**控制面板之**透視圖**列表面板中選取第二場景，在控制面板中將所有人工燈光啟動，維持**焦距**欄位為 22mm，在 XYZ 面板中將鏡頭點與目標點之 Z 軸都設為 150，在 2D 視窗中移動鏡頭點及目標點以取得最佳取鏡，如果讀者尚未取得最佳視覺點，可以參考 XYZ 面板中的座標值，如圖 9-61 所示。

圖 9-61　為第二場景取得最佳鏡頭角度

3 開啟**材質**控制面板，在預覽視窗中點選場景中書櫃之木作材質，這是在 SketchUp 中賦予的紋理貼圖，在**材質**控制面板中，將**反射層**欄位值調整為 0.149，**光滑度**欄位值調整為 680，其餘欄位值維持不變，如圖 9-62 所示。

圖 9-62　場景中書櫃等之木作材質設置完成

4 在預覽視窗中點選場景中工作桌椅之木作材質，這是在 SketchUp 中賦予的紋理貼圖，在**材質**控制面板中，將**反射層**欄位值調整為 0.082，**光滑度**欄位值調整為 620，其餘欄位值維持不變，如圖 9-63 所示。

圖 9-63　場景中工作桌椅之木作材質設置完成

5 在螢幕下方請打開素材庫分類區，並選取使用者材質圖示，在其上方展示的材質球區選取 BuckeyeLimestone（文化石）材質球，將其拖曳至預覽視窗中的壁爐之結構體上，在材質列表面板上將原文化石 373- 室內人貼圖刪除，**材質**控制面板中所有欄位維持不變，如圖 9-64 所示。

圖 9-64　將壁爐之結構體賦予 BuckeyeLimestone（文化石）材質球

6 在螢幕下方請打開素材庫分類區，並選取使用者材質圖示，在其上方展示的材質球區選取 12 材質球，將其拖曳至預覽視窗中的壁爐之基座上，**材質**控制面板中所有欄位維持不變，如圖 9-65 所示。

圖 9-65　將壁爐之基座賦予 12 材質球

7 在螢幕下方請打開素材庫分類區，並選取多樣化材質圖示，在其上方展示的材質球區選取 Neon Light（自發光）材質球，將其拖曳至材質列表面板中之 Color_I05 材質編號上（壁爐內之燈槽），在**材質**控制面板中將**燈光強度**欄位調整為 1000000，燈光顏色調為淡橙色，如圖 9-66 所示。

圖 9-66　將壁爐內之燈槽賦予自發光材質

8 室內場景中有相當多的飾物，此處不再示範賦予材質方法，請讀者自行依需要賦予必要材質，然因位於遠景處，如果不處理亦不影響透視圖之表現。

9 在**物體**控制面板開啟狀態下，選取使用者材質圖示，在素材庫分類區中將 gom 9 物體，拖曳到房體內美人靠坐椅區之最右側，在**物體**控制面板中，將維度區之 Z 軸調成 80 公分，如圖 9-67 所示。

圖 9-67　將 gom 9 物體拖曳到房體內美人靠坐椅區之最右側

10 在**透視圖**控制面板中移動鏡頭，使面向客廳書櫃右側的矮櫃，再開啟**物體**控制面板，選取使用者材質圖示，在素材庫分類區中將 Vaso con fiori 6 物體，拖曳到矮櫃之櫃面上，在**物體**控制面板中，將維度區之 Z 軸調成 80 公分，如圖 9-68 所示。

圖 9-68　將 Vaso con fiori 6 物體拖曳到矮櫃之櫃面上

9-7　場景中材質與燈光的微調

1 請選取第一場景，觀看場景仍有過暗現象，請在**透視圖**控制面板中打開**渲染參數**設置面板，在曝光區中將**物理相機**模式啟動，在面板中請更改**快門速度**為 150，使用者亦可以直接調整預覽視窗左下角之 ISO 及**快門速度**兩欄位值，如圖 9-69 所示，如此操作可以直接提亮場景。

圖 9-69　在**渲染參數**設置面板中調整**快門速度**欄位值

2 場景泳池右側旁的植物過高，擋住視線需要調低，請打開**物體**控制面板，在**物體**列表面板中同時選取 zhuzi003 兩棵植物物體，在控制面板維度區中調整 Z 軸之高度值為 160 公分，如圖 9-70 所示。

圖 9-70　將 zhuzi003 兩棵植物物體高度降低

3 打開**燈光**控制面板，並打開 2D 視窗在上視圖模式下，選取泳池右側植物旁的 4
盞泛光燈，在**燈光**控制面板中，**將燈光強度**欄位值調整為 10000，以降低其燈光
亮度，如圖 9-71 所示。

圖 9-71　降低泳池右側植物旁的 4 盞泛光燈之燈光強度

4 在燈光列表面板中選取照射水景牆之投射燈（燈光_21），在**燈光**控制面板中將**燈光強度**欄位調整為 20000，將**角度**欄位值調整為 120，如圖 9-72 所示。

圖 9-72 選取水景牆之投射燈在**燈光**控制面板中調整各欄位值

5 在燈光列表面板中選取第 1 燈光組之 8 盞投射燈，此為遮陽傘下的 8 盞投射燈，在**燈光**控制面板中，將**燈光強度**欄位值調整為 30000，如圖 9-73 所示。

圖 9-73 降低遮陽傘下的 8 盞投射燈之燈光強度

6 在燈光列表面板中選取最後燈光組之 4 盞投射燈，此為客廳書櫃前之 4 盞投射燈，在**燈光**控制面板中，將**燈光強度**欄位值調整為 60000，如圖 9-74 所示。

圖 9-74　降低客廳書櫃前的 4 盞投射燈之燈光強度

7 剛才在第二場景中將自發光材質賦予室內（I）開頭的材質編號上，當回到**透視圖**控制面板中選擇第一場景時，在照明區中之**發光材質**欄位，必需先檢查其發光材質列表是否為啟動狀態，一般需使用手動勾選才能使該發光材質也確保在另外場景也發生作用，如圖 9-75 所示。

圖 9-75　將**發光材質**欄位內之材質編號給予勾選

9-8 執行渲染出圖

1 請維持第一場景被選取狀態，執行螢幕右上角的**開始渲染**工具按鈕，可以打開**最後渲染**面板，在面板中**渲染尺寸**欄位改設定 2000×1250，或依個人電腦配備自行調整之，**平滑化**欄位設定為固定率（3×3），**氛圍**欄位請選擇**室外**模式，**設定**欄位請選擇**品質**模式，ISO 欄位值為 200、**快門速度**欄位值亦為 150，此處亦考慮個人電腦備配自行選擇適當的模式，如圖 9-76 所示。

圖 9-76 在**最後渲染**面板中設定各欄位值

2 在**最後渲染**面板中，請執行**瀏覽按鈕**，可以打開**另存新檔**面板，在面板中**檔案名稱**欄位輸入屋頂泳池 -- 出圖做為出圖名稱，在**存檔類型**欄位選擇 TIFF(*.tif) 檔案格式，如圖 9-77 所示。

圖 9-77 以屋頂泳池--出圖為出圖名稱並選擇 TIFF(*.tif)檔案格式

3 當在**最後渲染**面板按下 OK 按鈕,即可打開渲染視窗執行逐步渲染工作,在經過一段時間的渲染,即可完成渲染圖,以 2000×1250 像素大小的圖檔費時約 43 分鐘完成。本場景渲染完成,經以屋頂泳池 -- 出圖 .tif 為檔名,存放在第九章 Artlantis 資料夾中,如圖 9-78 所示。

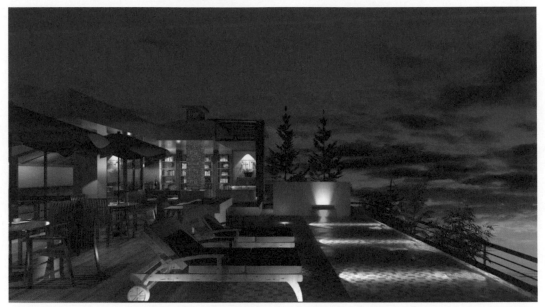

圖 9-78　第一場景經最後完成渲染的屋頂泳池透視圖

4 本場景之透視圖經渲染完成後,其品質已直逼照片級水準,實無需再做後期處理,惟為求色調與色階之更豐富變化,有需要在後期處理時再加以微調,下一小節將示範以 Photoshop 做簡單後期處理,以求透視圖更加完美。

5 本場景經全部設置完成,經以屋頂泳池 --OK.atla 為檔名存放在第九章 Artlantis 資料夾中,讀者可以自行輸入參考練習之。

9-9 **Photoshop 後期處理**

1 進入 Photoshop 程式中，請開啟第九章 Artlantis 資料夾內屋頂泳池 -- 出圖 .tif
檔案，接著執行下拉式功能表→**影像→調整→色階**功能表單，可以打開**色階**面板，
在面板中使用滑鼠將圖示的右側三角點往左移動，可以調整場景的明暗度，如圖
9-79 所示。

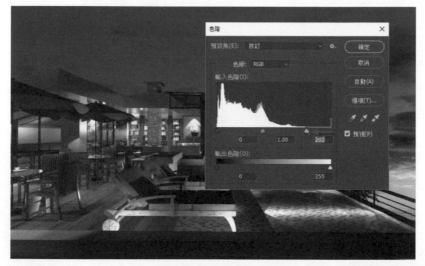

<div align="center">圖 9-79　利用色階面板調整場景的明暗度</div>

2 在圖層面板上選取圖層 0，將它拖到面板下方的工具
按鈕區**增加圖層**按鈕上，可以為圖層 0 增加一拷貝圖
層並位於其上方，如圖 9-80 所示。

<div align="right">圖 9-80　將圖層 0
另拷貝成另一圖層</div>

3 選取圖層 0 拷貝圖層，執行下拉式功能表
→**濾鏡**→**模糊**→**高斯模糊**功能表單在打開
的**高斯模糊**面板中，將其**強度**欄位值調整
為 2.5，如圖 9-81 所示，其中**強度**欄位
值與圖像大小有絕對關係，本圖像的大小
為 2000×1250，依經驗值一般設定值可為
2～2.5 間僅提供參考。

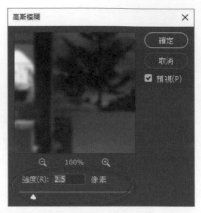

圖 9-81　在高斯模糊面板中設定強度為 2.5

4 當在面板中按下**確定**按鈕，可以結束高斯模型操作回到圖層面板，將圖層混合方式
改為**柔光**，並調整**不透明度**欄位為 70％，以降低高斯模糊的效力，如 9-82 所示。

圖 9-82　將圖層合併方式改為**柔光**並調低不透明度

5 先選取圖層 0，再執行右鍵功能表→**合併可見圖層**功能表單，可以將兩圖層合併成單一的圖層 0。

6 執行下拉式功能表→**影像→調整→曲線**功能表單，可以打開**曲線**面板，在面板中的斜線中點（圖示 1 點）按滑鼠點擊以增加節點再往左上移動，再增加圖示 2、3 節點，再依圖示做兩段式調整曲線，以增加色調的對比度，如圖 9-83 所示。

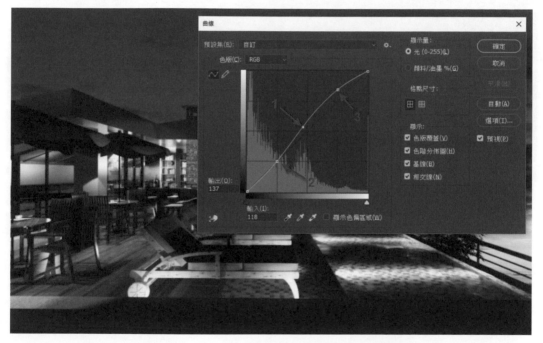

圖 9-83　使用**曲線**工具做圖像色調對比度的調整

7 在曲線面板中按下**確定**按鈕，第一場景之透視圖經後期處理完成，如圖 9-84 所示，經以屋頂泳池 -- 完稿 .tif 為檔名存放在第九章 Artlantis 資料夾中。

圖 9-84　第一場景透視圖經後期處理後之最終完稿圖

10

高級別墅區
之建築外觀
空間表現

前一章場景因為是夜晚情境，且涵括室內與室外兩大領域，因此在布設人工燈光時，由於太過瑣碎龐雜，因此設置了無數的燈光組，按理說應事先對它有一布光計畫才是正辦，惟因限該章篇幅的關係，對於該項說明給予省略了，其實對操作者而言，只要耐心與細心的跟隨建模之初預設的燈具布設燈光外，在不足處再補以必要的輔助照明即可，原本以為人工燈光太多，會延長本章的的渲染時間，不過經試驗的結果也不過多個幾分鐘而已，可見此次 Artlantis 的改版相當成功，而無辜負眾多 Artlantis 喜好者長時間的期待。

本章範例為高級別墅區之建築外觀表現場景，在作者寫作 Artlantis 6 室內外透視圖渲染一書中亦有建築外觀渲染之示範，然其中借助相當多的 Photoshop 軟體，以做為後期加工處理工作，雖然可以營造不一樣的建築外觀透視圖效果，可是此為傳統製作透視圖的老路手法，本章雖仍延續以 SketchUp ＋ Artlantis ＋ Photoshop 的創作手法，但已儘量降低 Photoshop 後期加工處理的成份，而將重點擺放在 Artlantis 本身的操作表現，希望借助本章的練習可以讓讀者徹底了解，以 Artlantis 做為渲染不但能享受照片的透視圖效果，而且體會與 SketchUp 般的操作簡單與學習容易的直觀設計模式；如圖 10-1 所示，為本湖濱別墅場景在 SketchUp 中建模的情形。

圖 **10-1**　本別墅社區場景在 SketchUp 中建模的情形

10-1 場景中的鏡頭設定

1 進入 Artlantis 7 軟體中，請開啟第十章 Artlantis 資料夾內別墅社區 .atl 檔案，在**透視圖**控制面板中**鏡頭焦距**欄位為 69mm，這是 SketchUp 的鏡頭設置為 57mm 之故，場景中陽光普照且看見陽光陰影，這是 Artlantis 延用 SketchUp 之日光儀而來，如圖 10-2 所示。

圖 10-2　開啟第十章別墅社區景場

2 在**透視圖**控制面板中，請執行面板右下角的**渲染參數**設置按鈕，可以打開**渲染參數**設置面板，在**渲染尺寸**欄位中將渲染出圖的圖檔設定成 1500×975，並將兩欄位間之接頭相接，亦即維持 20:13 的長寬比值，如圖 10-3 所示。

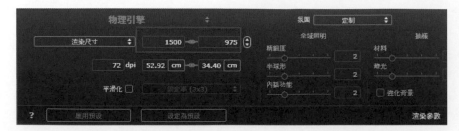

圖 10-3　在**渲染參數**設置面板設定渲染出圖的尺寸

3 接著在**渲染參數**設置面板中，將**平滑化**欄位不勾選，**氛圍**欄位選擇**室外**模式，**設定**欄位選擇**速度**模式，曝光選擇**物理相機**模式，其他欄位維持內定值不變，如圖 10-4 所示。

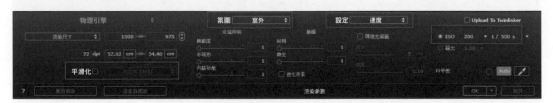

圖 10-4　在**渲染參數**設置面板中設定各欄位值

4 在**透視圖**控制面板中，將**焦距**欄位改為 40mm，打開 2D 視窗在上視圖模式下，將鏡頭目標點移動到建物上，並移動鏡頭點以獲取鏡頭的最佳取鏡角度，如圖 10-5 所示。

圖 10-5　設鏡頭焦距為 40mm 及移動鏡頭以取得最佳鏡頭角度

5 在預覽視窗中仍感廣角不足，請在**透視圖**控制面板中，再將**焦距**欄位改為 20mm，同時打開 XYZ 面板，將鏡頭點之高度設為 170，鏡頭目標點高度為 170 公分，在 2D 視窗上視圖模式下，移動鏡頭點以取得最佳鏡頭角度，如果讀者尚未取得最佳視覺點，可以參考 XYZ 面板中的座標值，如圖 10-6 所示。

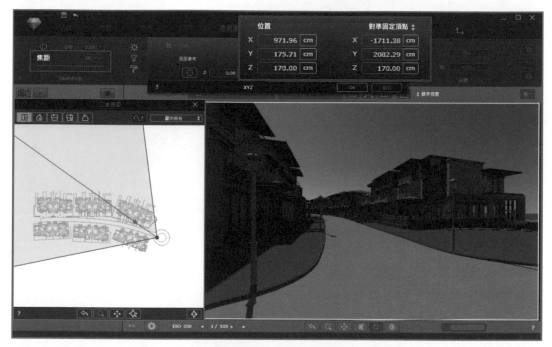

圖 10-6　移動鏡頭點以取得第一場景的最佳鏡頭角度

6 第一場景設定完成後記得將鏡頭鎖給鎖住，以防此不經意的更動，在**透視圖**列表面板按**增加場景**按鈕，以增加第二場景並把鏡頭鎖打開，以做為場景巡弋之用，如圖 10-7 所示。

圖 10-7　增加第二場景以做為場景巡弋之用

10-2　場景中陽光設定及增加背景

1 請在預備文檔區中選取**日照**選項以打開**日照**控制面板，在面板中選取手動方式，請開啟 2D 視窗上視圖模式下，移動太陽點以取得最佳的陽光方位，然後在**立面圖**欄位中調整太陽的高度角度，利用預覽視窗觀察，以取得場景中的最佳陽光表現，如圖 10-8 所示。

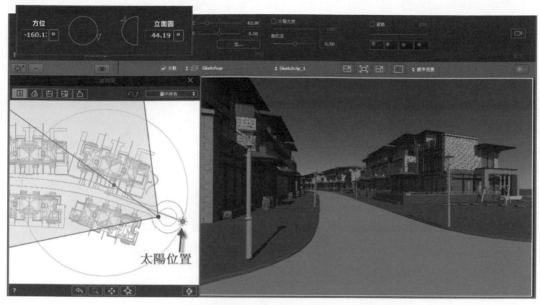

圖 10-8　設定太陽的最佳方位與角度以取得最佳陽光表現

2 在**日照**控制面板中，將**日光**區欄位之強度值調整為 8，其餘欄位維持系統內定值不變，場景日照設置完成，如圖 10-9 所示。

圖 10-9　在**日照**控制面板中調整日光欄位值

3 現為第一場景設置背景，請選取第一場景，在**透視圖**控制面板中的**背景**類型欄位中選擇**圖片**模式，再移游標至**背景**欄位中按滑鼠兩下，可以打開**背景**設置面板，如圖 10-10 所示。

圖 10-10　在背景欄位中按滑鼠兩下可以打開**背景**設置面板

4 在**背景**設置面板中按下**瀏覽**按鈕，可以打開**開啟**面板，在該面板中請輸入第十章 maps 資料夾內天空 07.jpg 圖檔，並設定圖檔大小為 1600×1065 公分，移動游標至預覽視窗背景圖位置上，按住滑鼠左鍵移動滑鼠可以調整背景圖位置，如圖 10-11 所示。

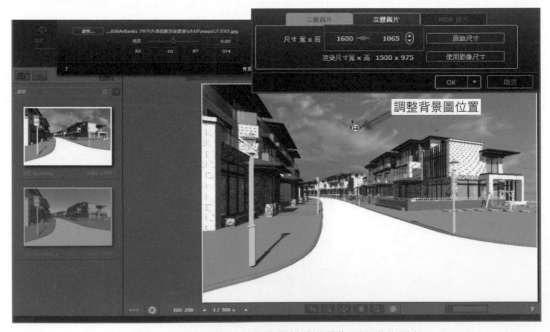

圖 10-11　為場景加入背景圖並移動圖像至適當位置上

5 在**背景**面板中將**強度**欄位值調整為 1.9，以加強背景之光線強度，此為事前預估值，需等材質設定完成才能確定其強度值，如圖 10-12 所示。

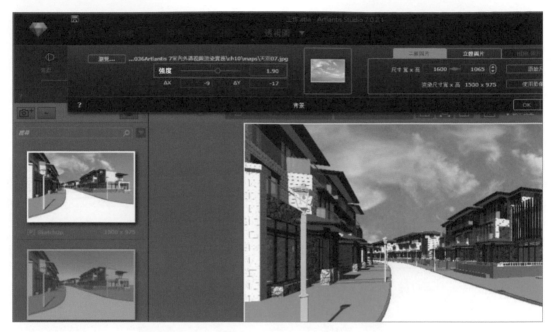

圖 10-12 在**背景**面板中將**強度**欄位值設為 1.9

6 此場景在渲染完成後會在後期處理中更換背景圖，而在此處設置背景的用意，在做為建物玻璃之影像反射用途。

10-3 為場景加入 Artlantis 物件

1 請選取**物體**控制面板，並打開素材庫視窗，然後選取**使用者材質**圖標，在下方面板中會顯示第九章已聯結之 objects 資料夾選項並顯示其下內容，請選取此資料夾再執行右鍵功能表→**從清單中移除**功能表單，將原先之 objects 資料夾移除。

2 請依前面章節中介紹於素材庫視窗加入 Artlantis 物體的方法，將第十章內之 objects 資料夾所有物體，加入到使用者材質圖示中，如圖 10-13 所示。

圖 10-13　在素材庫視窗中加入第十章 objects 資料夾所有物體

3 素材庫視窗較佔空間，請在面板中按下右下角**縮減素材庫**視窗按鈕，即可將此視窗關閉，而在素材庫分類區中系統會自動選取使用者材質圖示，並同時在上方展示此資料夾內容，如圖 10-14 所示。

圖 10-14　在分類選項上方展示此資料夾內容

4 在**物體**控制面板開啟狀態下，在素材庫分類區中將 fr 物體（矮樹籬），拖曳到場
景道路左側前方之路沿內，由於此物件與路長不成比例，需使用按 Alt 鍵執行複
製方法，將其往後執行複製並且段段拼接起來，當左側道路樹籬製作完成，再依相
同方法製作右側道路樹籬，由於道路相當長製作相當繁瑣費時，作者把道路兩側完
成的樹籬存成別墅視區 -- 矮樹籬 .atla 檔案，供使用者直接開啟使用，使用者可以
直接開啟此檔案以接續後面的練習，整體完成之樹籬，如圖 10-15 所示。

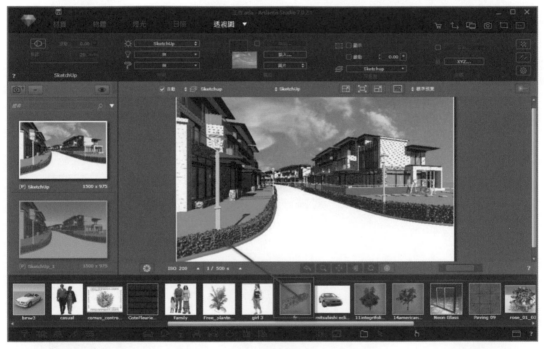

圖 10-15　道路兩側整體完成之樹籬

5 在**物體**控制面板開啟狀態下，在素材庫分類區中將 14americana_Avocado14y 樹
物體，先拖曳到場景右前方空地上，再使用 2D 視窗上視圖模式調整其位置，在
物體控制面板維度區中將 Z 軸調整為 1500，在旋轉區中將 Z 軸旋轉 146.69
度，如圖 10-16 所示。

圖 **10-16**　將 14americana_Avocado14y 樹物體拖曳到場景右前方位置

6 在**物體**控制面板開啟狀態下，在素材庫分類區中將 11integrifolia_Macadamia11a 樹物體，先拖曳到場景左前方空地上，再使用 2D 視窗上視圖模式調整其位置，在**物體**控制面板維度區中將 Z 軸調整為 1700，在旋轉區中將 Z 軸旋轉 91 度，如圖 10-17 所示。

圖 **10-17**　將 11integrifolia_Macadamia11a 樹物體拖曳到場景左前方位置

7 在**物體**控制面板開啟狀態下，在素材庫分類區中將 Lime 30' 樹物體，拖曳到 2D 視窗上視圖模式中之右側兩連棟建物之中間空隙位置，在**物體**控制面板中將**高度**欄位調整為 2000，其餘欄位值不變，如圖 10-18 所示。

圖 10-18　將 Lime 30' 樹物體拖曳進場景右側中間位置

8 在**物體**控制面板開啟狀態下，在素材庫分類區中將 apple_tree01 樹物體，拖曳到 2D 視窗上視圖模式中之左側兩連棟建物之中間空隙位置，在**物體**控制面板維度區中將 Z 軸調整為 2400，在旋轉區中將 Z 軸旋轉 299.82 度，如圖 10-19 所示。

圖 10-19　將 apple_tree01 樹物體拖曳進場景左側中間位置

9 在**物體**控制面板開啟狀態下，在素材庫分類區中將 Tree_006 之 2D 樹物體，拖曳到 2D 視窗上視圖模式中之右側最前棟之庭院內，在**物體**控制面板中將**高度**欄位調整為 450，如圖 10-20 所示。

圖 10-20 將 Tree_006 之 2D 樹物體拖曳進場景右側第一棟建物庭院中

10 在**物體**控制面板開啟狀態下，在素材庫分類區中將 Free_plante_04 植物物體，拖曳到 2D 視窗上視圖模式中之右側第二棟和第三棟建物前之花圃上，在**物體**控制面板維度區中將 Z 軸調整為 360，如圖 10-21 所示。

圖 10-21 將 Free_plante_04 植物物體拖曳進場景中

11 在**物體**控制面板開啟狀態下，在素材庫分類區中將 cornus_controversa 植物物體，
拖曳到 2D 視窗上視圖模式中右側第一棟建物前之花圃上，再將其往後複製 5 棵，
在**物體**控制面板維度區中將 Z 軸調整為 120，如圖 10-22 所示。

圖 **10-22**　將 cornus_controversa 植物物體拖入到場景中

12 在**物體**控制面板開啟狀態下，在素材庫分類區中將 bmw3 車輛物體，拖曳到 2D
視窗上視圖模式中右側第一棟建物門口前位置，在**物體**控制面板維度區中將 Z 軸
調整為 150，在旋轉區中將 Z 軸旋轉 15 度，如圖 10-23 所示。

圖 **10-23**　將 bmw3 車輛物體拖曳進場景中

13 在**物體**控制面板開啟狀態下,在素材庫分類區中將 VW Golf GTI 車輛物體,拖曳到場景中街道後段位置,在**物體**控制面板維度區中將 Z 軸調整為 140,在旋轉區中將 Z 軸旋轉 15 度,如圖 10-24 所示。

圖 **10-24** 將 VW Golf GTI 車輛物體拖累進場景中

14 在**物體**控制面板開啟狀態下,在素材庫分類區中將 mitsubishi eclipse 車輛物體,拖曳到場景中街道前段位置,在**物體**控制面板維度區中將 Z 軸調整為 140,在旋轉區中將 Z 軸旋轉 105 度,如圖 10-25 所示。

圖 **10-25** 將 mitsubishi eclipse 車輛物體拖累進場景中

15 在**物體**控制面板開啟狀態下，在素材庫分類區中將一些 2D 人物物體，拖曳到場景之遠景及中景適當位置上，此處不再操作示範，請讀者依自己需要布置之，在**物體**控制面板均維持欄位值不變，如圖 10-26 所示。

圖 10-26　將一些 2D 人物物體拖曳進場景中適當位置上

10-4 場景中的材質設定

1 先選取第一場景，開啟**材質**控制面板，使用滑鼠在預覽視窗中點擊道路地面，則在材質列表面板中之 Color－A04 材質編號被選取，於材質編號上執行右鍵功能表→**增加紋理**功能表單，可以打開**開啟**面板，在面板中請輸入第十章 maps 資料夾內 RXD05.jpg 圖檔，當在面板中按下**開啟**按鈕，則可以在 Color－A04 材質編號下增加 RXD05.jpg 圖檔名稱，如圖 10-27 所示。

圖 10-27　在 Color—A04 材質
編號下增加 RXD05.jpg 圖檔名稱

2 目前場景中道路地面看不到所要的紋理貼圖，請在**材質**控制面板中使用滑鼠點擊
HV 按鈕，可以打開**維度**面板，在面板中將**代表**區水平及垂直兩欄位勾選，則可以
將貼圖紋理布滿整個場景地面，如圖 10-28 所示。

圖 10-28　將圖像水平及垂直重複兩欄位勾選可以將貼圖紋理布滿整個地面

3 在螢幕下方請打開素材庫分類區，並選取天然材質圖示，在其上方展示的材質球區
選取 Lawn 001 材質球，將其拖曳至場景中之草地上，**材質**控制面板中各欄位值
維持不變，如圖 10-29 所示。

圖 **10-29** 　將場景中之草地賦予 Lawn 001 材質球

4 在螢幕下方請打開素材庫分類區，並選取使用者材質圖示，在其上方展示的材質球區選取 CoteFleurie 材質球，將其拖曳至場景中房體頂部之屋瓦上，**材質**控制面板中各欄位值維持不變，如圖 10-30 所示。

圖 **10-30** 　將房頂之屋瓦賦予 CoteFleurie 材質球

5 使用滑鼠點擊預覽視窗中二樓之立面材質，此材質為在 SketchUp 中賦予之紋理貼圖材質，在**材質**控制面板中，將**反射層**欄位值調整為 0.051，將**光滑度**欄位值調整為 430，其餘欄位值維持不變，如圖 10-31 所示。

圖 10-31　在**材質**控制面板中完成二樓立面材質各欄位值設定

6 在螢幕下方請打開素材庫分類區，並選取多樣化材質圖示，在其上方展示的材質球區選取 Neon Glass（發光玻璃）材質球，將其拖曳至場景中建物之玻璃上，在**材質**控制面板中將**強度**欄位值調整為 6000，其餘各欄位值維持不變，如圖 10-32 所示。

圖 10-32　將場景中建物之玻璃賦予 Neon Glass（發光玻璃）材質

7 使用滑鼠點擊預覽視窗中二樓之牆飾木作材質，此材質為在 SketchUp 中賦予之紋理貼圖材質，在**材質**控制面板中，將**反射層**欄位值調整為 0.051，將**光滑度**欄位值調整為 430，其餘欄位值維持不變，如圖 10-33 所示。

圖 10-33　在**材質**控制面板中完成二樓牆飾木作材質各欄位值設定

8 使用滑鼠點擊預覽視窗中建物之窗框等木作材質，此材質為在 SketchUp 中賦予之紋理貼圖材質，在**材質**控制面板中，將**反射層**欄位值調整為 0.063，將**光滑度**欄位值調整為 560，其餘欄位值維持不變，如圖 10-34 所示。

圖 **10-34** 在**材質**控制面板中完成建物之窗框等木作材質各欄位值設定

9 使用滑鼠點擊預覽視窗中一樓之牆面材質，此材質為在 SketchUp 中賦予之紋理貼圖材質，在**材質**控制面板中，將**反射層**欄位值調整為 0.075，將**光滑度**欄位值調整為 510，其餘欄位值維持不變，如圖 10-35 所示。

圖 10-35 　在**材質**控制面板中完成一樓之牆面材質各欄位值設定

10 在螢幕下方請打開素材庫分類區，並選取使用者材質圖示，在其上方展示的材質球區選取 Paving09 材質球，將其拖曳至場景中一樓建物之圍牆上，在**材質**控制面板中各欄位值維持不變，如圖 10-36 所示。

圖 10-36 　將一樓建物之圍牆賦予 Paving09 材質球

11 在螢幕下方請打開素材庫分類區，選取多樣化材質圖示，在其上方展示的材質球區選取 Basic（基本）材質球，將其拖曳至屋簷之底面，在**材質**控制面板中將**漫射層**欄位 RGU 均為 224 之顏色，**反射層**欄位調成 RGU 均為 114 之顏色，其餘欄位維持系統內定值不變，如圖 10-37 所示。

圖 10-37 屋簷之底面賦予 Basic（基本）材質球

12 在螢幕下方請打開素材庫分類區，並選取使用者材質圖示，在其上方展示的材質球區選取 Concrete 02 材質球，將其拖曳至場景中道路兩側之路沿上，在**材質**控制面板中各欄位值維持不變，如圖 10-38 所示。

圖 **10-38** 　將道路兩側之路沿賦予 Concrete 02 材質球

13 在螢幕下方請打開素材庫分類區，選取多樣化材質圖示，在其上方展示的材質球區
選取 Oxidized metal 材質球，將其拖曳至路燈之燈桿上，在**材質**控制面板中將**混**
色欄位 RGU 均調成 35 之顏色，**反射層**欄位值調整為 0.071，**光滑度**欄位值調
整為 311，其餘欄位值維持不變，如圖 10-39 所示。

圖 **10-39** 　將路燈之燈桿賦予 Oxidized metal 材質球

14 在螢幕下方請打開素材庫分類區，選取多樣化材質圖示，在其上方展示的材質球區選取 Glazing Fresnel 材質球，將其拖曳至路燈之燈罩上，在**材質**控制面板中將**透明度**欄位設定成 R = 162、G = 255、U = 255 之顏色，其餘欄位值維持不變，如圖 10-40 所示。

圖 **10-40**　將路燈之燈罩賦予 Glazing Fresnel 材質球

15 在螢幕下方請打開素材庫分類區，選取多樣化材質圖示，在其上方展示的材質球區選取 Stainless steel（不銹鋼）材質球，將其拖曳至鞦韆之金屬架上，在**材質**控制面板中將**漫射層**欄位調成 RGU 均為 44 之顏色，**反射層**欄位調成 RGU 均為 59 之顏色，其餘欄位維持系統內定值不變，如圖 10-41 所示。

圖 **10-41**　鞦韆之金屬架賦予 Stainless steel（不銹鋼）材質球

10-5　場景中日照、物體及材質之微調

1 請選取第一場景，由預覽視窗觀看日照陰影方向並非理想，似乎有調整空間，請在**日照**控制面板中，將方位及立面圖兩欄位做適度調整，以調整太陽方位與角度，使用者亦可使用 2D 視窗之上視圖模式調整之，如圖 10-42 所示。

圖 10-42　在**日照**控制面板中調整太陽方位與角度

2 由預覽視窗觀之，場景中陰影顏色過深，請在**日照**控制面板中將**日光**欄位值調整為 -18，將**天空**欄位值調整為 15，如此可以降低陰影的濃度，如圖 10-43 所示。

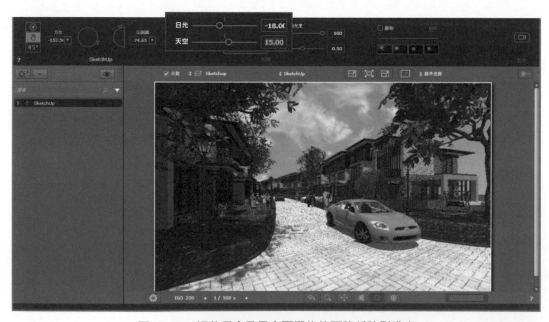

圖 10-43　調整**日光**及**天空**兩欄位值可降低陰影濃度

3 在**物體**控制面板開啟狀態下，在 2D 視窗上視圖模式，在素材庫分類區中將 apple_tree01 樹物體，曳到 2D 視窗中道路前方圓環地方（位於鏡頭外），在**物體**控制面板維度區中將 Z 軸調整為 1500，在旋轉區中將 Z 軸旋轉 90 度，以製作出道路前方之陰影，如圖 10-44 所示。

圖 **10-44** 拖曳 apple_tree01 樹物體以製作出道路前方之陰影

4 在**物體**控制面板開啟狀態下，在 2D 視窗上視圖模式，在素材庫分類區中將 Hazel 12' 及 Hazel 15' 兩棵樹物體，拉曳到場景右側第一棟建物之後方，在**物體**控制面板中分別將其高度模型都調整為 300 公分，以遮擋屋後之地平線，如圖 10-45 所示

圖 10-45　拖曳進兩棵樹物體以遮擋地平線

5 打開**材質**控制面板，在螢幕下方請打開素材庫分類區，並選取多樣化材質圖示，在其上方展示的材質球區選取 Diffuse Fresnel（散色菲涅耳）材質球，將其拖曳至道路前端之汽車車體上，在**材質**控制面板中將**漫射層**欄位調成 R = 255、G = 128、U = 0 之顏色，其它欄位值維持不變，如圖 10-46 所示。

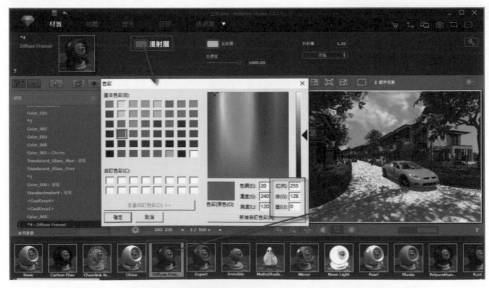

圖 10-46　將道路前端之車輛賦予 Diffuse Fresnel（散色菲涅耳）材質球

6 打開**材質**控制面板，使用滑鼠點擊道路地面材質，則此材質被編輯，在**材質**控制面板中，勾選**混色**欄位，**反射層**欄位值調整為 0.059，**光滑度**欄位值調整為 388.89，**凹凸**欄位值調整為 -1.4，圖 10-47 所示。

圖 10-47　在**材質**控制面板中調整道路地面之各欄位值

7 在**透視圖**控制面板中點擊**渲染參數**設置按鈕，可以打開**渲染參數**設置面板，在面板中將**快門速度**欄位調整為 300，使用者亦可以直接調整預覽視窗左下角之**快門速度**欄位值，如圖 10-48 所示，如此操作可以直接提亮場景。

圖 10-48　在**渲染參數**設置面板中調整快門速度兩欄位值

10-6 執行渲染出圖

1 請維持第一場景被選取狀態，執行螢幕右上角的**開始渲染**工具按鈕，可以打開**最後渲染**面板，在面板中**渲染尺寸**欄位改設定 3000×1950，**平滑化**欄位設定為固定率（3×3），**氛圍**欄位請選擇室外模式，**設定**欄位請選擇**品質**模式，其餘欄位值維持不變，如圖 10-49 所示。

圖 10-49　在**最後渲染**面板中設定各欄位值

2 在**最後渲染**面板中，請執行**瀏覽**按鈕，可以打開**另存新檔**面板，在面板中**檔案名稱**
欄位輸入別墅社區 -- 出圖做為出圖名稱，在**存檔類型**欄位選擇 Photoshop(*.psd)
檔案格式，如圖 10-50 所示，為求取各通道的輸出需要，請務必選擇 psd 檔案格
式。

圖 10-50　以別墅社區--出圖做為出圖名稱並選擇 Photoshop(*.psd) 檔案格式

3 在**另存新檔**面板中按下**存檔**按鈕以回到**最後渲染**面板中，請選取**立即渲染**欄位，並
按下 OK 按鈕，即可打開渲染視窗執行逐步渲染工作。

4 在經過一段時間的渲染，即可完成渲染圖，以 3000×1950 像素大小的圖檔費時
約 1 小時 10 分鐘完成。本場景渲染完成，經以別墅社區 -- 出圖 .psd 為檔名，
存放在第十章 Artlantis 資料夾中，如圖 10-51 所示。

圖 10-51　第一場景經最後完成渲染的別墅社區透視圖

5 本場景之透視圖經渲染完成後，其品質已直逼照片級水準，實無需再做後期處理，惟如本章前言所言，為求靈性與意境的充份表現，本建築外觀透視圖將略以 Photoshop 做後期處理，讓讀者可以有另類思考方向，以應付瞬息萬變的各種職場考驗。

6 本場景經全部設置完成，經以別墅社區--OK.atla 為檔名存放在第十章 Artlantis 資料夾中，讀者可以自行輸入參考練習之。

10-7 在 Photoshop 的後期處理

1 請進入 Photoshop 軟體中，開啟第十章 Artlantis 資料夾中之別墅社區-- 出圖 .psd 檔案，這是經過 Artlantis 渲染完成並存成 PSD 檔案格式，如圖 10-52 所示，經 Artlantis 渲染後儲存成 PSD 檔案格式時會自動存多通道圖層，請選取 GODRAYS 圖層並將其刪除。

圖 10-52　開啟第十章 Artlantis 資料夾中之別墅社區--出圖.psd 檔案

2 這些多通道圖層將做為 Photoshop 在選取
區域時使用，在圖層面板中除了 ALL 圖層
外，將其它的圖層都給予鎖住，以防止被不
經意的更動，如圖 10-53 所示。

圖 10-53　在圖層面板中除了 ALL
圖層外將其它的圖層都給予鎖住

3 請開啟第十章 maps 資料夾中之 DSC_0034.JPG 檔案，先執行鍵盤上 Ctrl + A
鍵選取全部圖形，再執行 Ctrl + C 鍵複製圖形，將此圖檔關閉，在透視圖場景中
執行 Ctrl + V 鍵將圖形複製到場景中，在圖層面板中會在 COLOR 圖層之上增
加圖層 1 圖層，請將此圖層改名為**背景**圖層，如圖 10-54 所示。

圖 10-54　將複製進來的圖層改名為**背景**圖層

4 在圖層面板中將不透明度降低（此處調整為 60），以看清背景圖與底下透視圖之間的相關位置，按鍵 Ctrl + T 鍵任意變形，將背景圖層縮放處理，並移動到適宜的位置，如圖 10-55 所示。

圖 10-55　將背景圖做縮放處理並移動到適宜的位置

5 選取 COLOR 圖層，同時按住 Ctrl 鍵並使用滑鼠點擊 COLOR 圖層之遮色片圖標，則此時之遮色片之白色區域會被選取，如圖 10-56 所示。

圖 **10-56** 將 COLOR 圖層之遮色片之白色區域選取

6 選取**背景**圖層，執行下拉式功能表→**選取→反轉**功能表單，可以將選取區域改為白色以外的區域，按圖層面板下方的**增加向量圖遮色片**按鈕，可以為背景圖層增加遮色片，最後再將不**透明度**欄位值調回 100，則可以為透視圖更換背景圖，如圖 10-57 所示。

圖 **10-57** 為透視圖更換背景圖

7 請開啟第十章 maps 資料夾中之半植物 01.png 圖檔，使用移動工具將其拖曳到透視圖中，再將半植物 01.png 圖檔關閉，在透視圖中將其移動到場景的最右側位置，此圖層並改名為右半植物，如圖 10-58 所示。

圖 **10-58** 將半植物 01.png 圖檔拖曳到透視圖的右側位置

8 請開啟第十章 maps 資料夾中之半植物 02.png 圖檔，使用**移動**工具將其拖曳進透視圖中，再將半植物 02.png 圖檔關閉，在透視圖中將其移動到場景的最左側位置，此圖層並改名為左半植物，如圖 10-59 所示。

圖 **10-59** 將半植物 02.png 圖檔拖曳到透視圖的左側位置

9 請開啟第十章 maps 資料夾中之人物 01.png 及人物 02.png 兩圖檔,使用移動
工具將其拖曳進透視圖中,再將此兩圖檔關閉,在透視圖中將人物 01.png 移動到
場景的右側位置,將人物 02.png 移動到道路左側之前方位置,如圖 10-60 所示。

圖 10-60　在透視圖中置入兩組人物

10 左側之第二組人物原本圖形非常小,現示範如何將人物
依所處位置,做合理放大的方法:

❶ 分別執行下拉式功能表→**檢視**內的**輔助項目**、**尺標**功
能表單,將此兩選項都給予勾選,如圖 10-61 所示。

圖 10-61　分別執行**輔助
項目**以及**尺標**功能表單

❷ 移動游標到視窗上頭之尺標上,按住滑鼠左鍵不放往下移動,即可拉出一條藍色的
輔助參考線,請將它移動到透視中人物之頭部位置上,如圖 10-62 所示。

圖 10-62　拉出一條藍色的輔助參考線

❸ 選取人物 02.png 執行 Ctrl＋T 按鍵任意變形，移動游標到圖像四週格柵的角點上，同時按住 Shift 鍵可以等比方式將圖像加大，將頭部靠近輔助參考線上，即可完成圖形的合理放大處理。

❹ 當執行完入像的放大處理後，再次執行下拉式功能表→**檢視**→**輔助項目**功能表單，將此項目勾選去除即可消除輔助參考線，或是移游標到此輔助參考線上，按住滑鼠左鍵不放將其移回尺標處即可。

11 剛才拖曳到透視圖中的兩圖像，在圖層面板中會自動增加圖層 1 及圖層 2 兩圖層，請選取此兩圖層再執行右鍵功能表→**合併圖層**功能表單，如圖 10-63 所示。

圖 10-63　執行**合併圖層**功能表單

12 當執行**合併圖層**功能表單後，可以將兩圖層合併成單
一圖層，請在圖層快速按滑鼠兩下，可以將圖層名稱
改為人物圖層，如圖 10-64 所示。

圖 10-64　將圖層名稱改為人物圖層

13 請開啟第十章　maps　資料夾中之植物　01.png　圖檔，使用**移動**工具將其拖曳進透
視圖中，再將其移動到右排第一棟房子之牆角處，在圖層面板中移動圖層到右半植
物圖層之下，並將圖層名稱改為植物 01　圖層，如圖 10-65 所示。

圖 10-65　將植物 01 圖像拖曳到右側第一棟房房牆角

14 關閉所有圖層惟獨開啟 MATERIAL 圖層，此為材質通道圖層，選取此圖層，使用**魔術棒**工具點取汽車車體材質，再加選車玻璃、路燈燈桿及鞦韆金屬材質，即可選取這些材質之區域，如圖 10-66 所示。

圖 10-66　在 MATERIAL 圖層中選取汽車車體等區域

15 將所有圖層顯示回來，選取植物 01 圖層，當按下鍵盤上 Delete 鍵後，可以將牆角之植物，原本該被汽車、路燈燈桿及鞦韆金屬所遮擋部分給予刪除，如圖 10-67 所示，往後遇到相類似問題將不再重複示範。

圖 10-67　將植物 01 圖像被汽車及鞦韆金屬所遮擋部分給予刪除

16 開啟第十章 maps 資料夾中之植物 02.png、植物 03.png 及植物 07.png 圖檔，使用移動工具將其拖曳右前方之草坪中，依需要再行複製植物，選取這些植物圖層將其合併為單一圖層，並移置到圖層最上層，並改名為右草坪，如圖 10-68 所示。

圖 10-68　在右側草坪上置入矮植物

17 開啟第十章 maps 資料夾中之信箱 .png 及路牌 .png 兩圖檔，使用移動工具將其拖曳右前方之草坪中，並分別更改其圖層名為信箱及路牌，再依前面的方法，將圖檔被矮樹籬遮擋部分給予製作遮色片，如圖 10-69 所示。

圖 10-69　將信箱及路牌兩圖檔拖曳到右側草坪上

18 開啟第十章 maps 資料夾中之植物 08.png 圖檔，使用**移動**工具將其拖曳左前方
之草坪中，並更改其圖層名為左植 1 圖層，在圖層面板中將其移動到人物圖層之
下，再依前面的方法，將圖檔被矮樹籬遮擋部分給予製作遮色片處理，如圖 10-70
所示。

圖 10-70　將植物 08.png 圖檔拖曳到左側草坪上

19 開啟第十章 maps 資
料夾中之植物 09.png
圖檔，使用**移動**工具
將其拖曳左前方之草
坪中，並更改其圖層
名為左植2 圖層，
將左植2 圖層移動到
左半圖層之下，如圖
10-71 所示。

圖 10-71　將植物 09.png 圖檔拖曳到左側草坪上

20 開啟第十章 maps 資料夾中之鳥群 1.png 圖檔，將此圖拖曳到透視圖中，然後把此新增圖層移動到圖層的最上層，使用**移動**工具將其移動到道路右前方位置，如圖 10-72 所示。

圖 10-72　將鳥群 1.png 圖檔拖曳到道路之右前方位置

21 開啟第十章 maps 資料夾中之鳥群2.png 圖檔，將此圖拖曳到透視圖中，然後把此新增圖層移動到圖層的最上層，使用**移動**工具將其移動到天空中位置，如圖 10-73 所示。

圖 10-73　將鳥群 2.png 圖檔拖曳到天空中位置

22 在圖層面板中選取鳥群 2 圖層，然後同時按下
（Ctrl＋Alt＋Shift＋E）鍵，可以蓋印底下的全
部圖層，亦即在不破壞分層結構下，將底下所有
圖層合併成一圖層，並將圖層名稱改為為**合併圖
層**，如圖 10-74 所示，如此操作可允許使用者
往後變更各圖層之內容及屬性。

圖 10-74　將所有圖層合併成一圖層

23 在合併圖層被選取狀態下，執行執行下拉式功能表→**影像→調整→曲線**功能表單，
可以打開**曲線**面板，在面板中的斜線中點（圖示 1 點）按滑鼠點擊以增加節點再
往左上移動，再增加圖示 2、3 節點，再依圖示做兩段式調整曲線，以增加色調的
對比度，如圖 9-75 所示。

圖 10-75　使用**曲線**工具做圖像色調對比度的調整

24 整體別墅社區透視圖製作完成，如圖 10-76 所示，本圖檔經以別墅社區 -- 分層 .psd 為檔名存放在第十章 Artlantis 資料夾中，供讀者自行開啟研究之。

圖 10-76　整體別墅社區透視圖製作完成

MEMO